作者序

　　素描是甚麼？為什麼要學素描？對於許多的初學者來說這個科目一直是個謎〔……〕時的暑假第一次接觸素描的課程，便被這種可以捕捉實際對象的技巧所吸引，為這種將所見的事物準確地重現在畫紙上的能力著迷，素描對我來說是繪畫的起點，也是到目前為止的一切藝術生涯的開端。

　　在我學習素描的過程中，分成了許多階段，從一開始的觀察與拷貝對象物的技巧訓練以至於到詮釋對象物，建立世俗美感的呈現法。在求學階段時，因為考試需要所培養的標準作業模式，再到打破既定規範，重建面對繪畫的態度，重新了解對於事物的觀察方式，進而感受自己在創作當下的狀態，讓繪畫成為一種行為，讓作品成為一種狀態的紀錄：對象不再是對象，而是一種自我反射的觸媒，一筆一劃都是一種自在，無觀念的觀念，無所謂之所謂。

　　而素描在這點上，便是一種重建思緒軌跡的方式，一種最直接不加修飾的投射。為何我們常說，繪畫的起點在於素描，因為我們在學怎麼畫之前，要先學怎麼看，觀察是一切的原點。

　　做為一本初學素描的工具書，面對一個從零開始的學生，需要怎樣的引導，許多的知識、常識在內化後對我來說是理所當然，對於一個初學者來說卻必須要邏輯性地去重新建立，於是我回到初學素描的那個時期，回想一整個求學階段所面對的各種老師與教學方法，再加上自己這些年的教學經驗所發現學生會面臨到的問題，系統地整理一套教學程序，循序漸進地建構基礎繪畫的原理。面對學習，很多學生都會問的一個問題，學習的過程怎樣最快速呢？我的回答是：從你家到陽明山頂最快的路是哪一條？是直線嗎？不是，你選一條你覺得最美的路，在終點到達前，你根本不會意識到時間的存在。

　　學習的路上千萬別忘了過程中的美好，終點是帶領你走這些美麗的路的一個未見存在，而我們卻是永遠走在往終點的路上。

現任：

獨立藝術創作者
筑是藝術專業畫室 負責人
法國 Saint-Martin 藝術中心 油畫教師
稽古畫室 負責人
畫廊專屬代理藝術家

獲獎：

2014　高雄獎首獎得主 高雄獎聯展 高雄市立美術館

展覽：

2013　Step09 米蘭當代藝術博覽會 La Fabbrica del Vapore 米蘭義大利
2012　個展《植物‧人‧肖像》金車文藝中心 台北
2010　Saint-Martin 駐村藝術家個展 Saint-Martin, 法國
2010　法國 Touquet 藝術節聯展 Touquet, 法國
2009　個展《植物‧人》協民藝廊 台北
2006　個展《游移於家屋意象中》師大藝廊 台北
2005　個展《線－空間 》文賢油漆工程行 台南
2003　首爾藝術博覽會 首爾，韓國

駐村：

2010.8~2010.9　Campagn'ART 藝術村 Saint-Martin，法國

目錄

什麼是素描？

一、忠實呈現物體樣貌

「素」為一種單純不加修飾，直接的反射；「描」為在觀察的過程中，看到什麼就畫什麼，除去過多思考性的詮釋，以素描的英文來解釋，「sketch」是抓取，也就是抓到什麼就畫什麼，所以忠實呈現物體的樣貌，就是素描的精神。

以「質勝文則野，文勝質則史。文質彬彬，然後君子。」（出自論語・雍也章）這句話為例，「文」指文章的形式，「質」是指文章的內容。如果重文章內容忽略形式，就不動人；但如果重形式忽略內容，就變成只有華麗詞藻而不知道想表達的內容。所以要秉持中庸之道，文質並茂，內容和形式相輔相成，才是作文的最高境界。反過來看作畫也一樣，如果你有想法想傳達，但總是心有餘而力不足，在作品上總是因手法或技巧能力的限制，而造成作品意念傳達的不精確。反之如果太過炫技，反而會讓畫顯得不真誠，也違背了素描本身樸實的意涵。

二、一種訓練觀察的方法

素描，其實是訓練「觀察」的方法，是觀察對象物、所處空間、造形、結構、比例、色彩，以及投射在物體的光線等，這些都是在畫素描時需要注意的細節。對初學者來說，培養出對萬物理解的概念是最重要的。

三、素描的概念

中國現代畫家徐悲鴻提出：「寧方勿圓，寧濁勿清，寧拙勿巧。」這句話來解釋素描的概念。

（一）寧方勿圓

在觀察物體結構時，要將「圓面」當作「角面」去理解它，也就是在畫素描時，不管是觀察靜物、風景、石膏像、人像等，都當成一個個結構面去理解，就能清楚的去分析物體的結構，進而理解世界萬物的結構，這是一種對造形的理解方式。

（二）寧濁勿清

濁，也可解釋作髒，在畫素描時，不要覺得畫面髒髒的，就刻意省略某些細節，這樣容易讓物體缺少層次感，因為在一層層堆疊線條，及一層層結構與材料堆疊中，才能顯現出作品的層次感。

所以在初學素描時，不要去除太多的雜質，忠實呈現並畫出自己觀察到的物體，讓畫面過於乾淨只會讓層次顯得單薄，尤其對初學者來說，畫得過少不如畫得過多，當我們做過頭時，便有了下次修正的基準；做得過少，永遠不知道還有多少空間可以突破，這是對層次感的觀察方式。

（三）寧拙勿巧

「拙」為內斂，謙虛。在畫素描時，寧願內斂藏拙也不要過於精巧炫技，也就是在畫素描時，要秉持呈現物體本質的態度作畫，不要過度的修飾、炫技。這是對於作畫態度上的認知方式。

習作性素描和創作性素描的差異

一、習作性素描－技術養成

　　一般來說，初學者剛開始學素描時，多採用學院式的訓練方法，也就是經過標準化的訓練，將素描概念由淺入深教授，包括明暗、空間、造形、結構、比例，以及透視等技巧，讓初學者循序漸進的學習，藉此訓練正確的觀察方法，以及訓練基礎技術，也就是「習作性素描」，其重點在於將對象物以科學性的分析方式並重現在畫作上的技術訓練。

二、創作性素描－突破框架

　　「創作性素描」有別於習作性的素描最大的差異在於，正規的素描訓練中，我們追求一種制式化的標準，這個標準是為了達到某種訓練目的而訂定的標準。但就藝術性而言，這個標準是意義不大的，或是過於世俗的，其重點在於訓練自己的眼手協調、觀察能力的細膩度、材料使用的精準度等。但在正規的訓練過程中，我們必須不斷地去發現自我對於繪畫的特殊性，不管是在練習中發覺自己慣性的畫法，或是找到自己的風格、味道、關注的題材，進而建立屬於自己的美感標準，這是從習作性素描跨越到創作性素描之前必須做的功課。

　　在習作性素描階段時所做的明暗、結構、比例等訓練皆是各種的「框架」，為了進入創作階段，這些框架必須被打破，因技術不是絕對的標準，當內化成自己的一部份，就能在創作時輕鬆的取出使用，在這些「框架」中自在的遊走，進而由風格決定技術，而非由技術制約了風格。

三、技術和創作是相輔相成

　　由此可知，技術和創作其實是相輔相成，在掌握了某部份的技術能力後，便可以嘗試創作，創作接觸的層面更深，更容易發現自己所需但不足之處，在回到習作訓練時，也能更精準的針對該技術進修，所以練習和創作是反覆進行的。因此，無論是想自由作畫，或是剛踏入素描領域的初學者，按部就班的基礎練習絕對是不可或缺的。

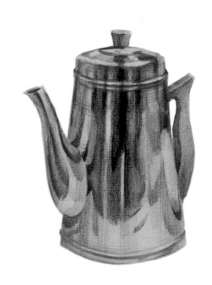

工具、材料介紹

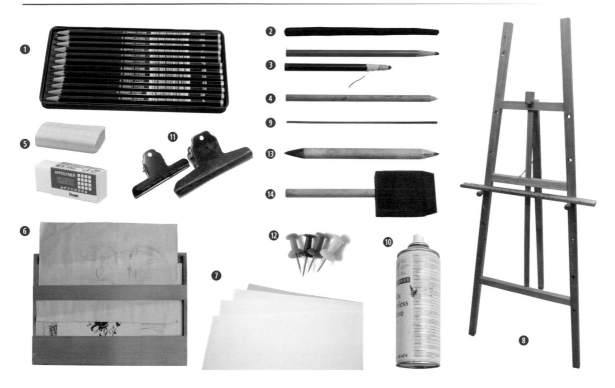

❶ 鉛筆　主要成分為石墨，主要分為軟和硬兩種，以鉛筆上的標號「H」（淺而硬）及「B」（黑而軟）為辨別基準，帶有光澤。

❷ 炭條　為柳木燒成的傳統天然作畫材料，炭粉較鬆，適合在較粗的畫紙上使用，附著性較佳。

❸ 黑色炭精筆　顏色比鉛筆黑，色深無光澤，附著性佳，炭粉細膩，適合在光滑的畫紙上使用。

❹ 白色炭精筆　經常搭配黑色炭精筆使用，主要用途為在有色底上提出高光的白色。

❺ 橡皮擦　分為硬橡皮擦、軟橡皮這兩種，主要用來修正輪廓線，製造不同色調。

❻ 畫板　分為室內和戶外寫生用兩種，戶外用的背後有橫板設計可用來放畫，常用的大小為四開或對開。

❼ 素描紙張　畫素描的材料，從上至下依序為馬糞紙、圖畫紙、白素描紙及 MBM 素描紙。圖畫紙與白素描紙紋理較細膩，另外兩種紙面紋理粗糙，可根據使用的材料與效果決定紙張種類。

❽ 畫架　常見為鋁製及木製兩種，室外多使用折疊式，室內常用固定式。

❾ 測量棒　可協助測量實體物，畫出正確的比例。

❿ 保護膠　成分為樹脂與膠類，可固著炭粉，不因摩擦而抹髒。

⓫ 夾子　可將紙張固定在畫板上。

⓬ 美式圖釘　可將紙張固定在畫板上。

⓭ 紙筆　主要是用來處理較細膩的層次感，使筆觸模糊、柔和，顏色分布更均勻。

⓮ 海綿刷　可將大面積的炭粉均勻刷開，適合在用炭筆繪製大背景時使用。

工具使用小撇步

握筆姿勢

1. 正筆

和一般寫字的握法相同,適合描繪精細的細節。主要為運用手指的操作。

2. 斜握

將筆斜握,可畫出大範圍的筆觸,是運用到手腕甚至手臂的操作方式。

3. 以小指頂著

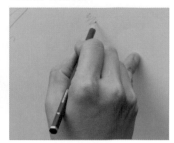

和一般寫字握法相同,將小指頂於畫上,跟第一個動作相較可減少手與畫面的接觸面積,避免手的摩擦而弄髒畫,通常運用在畫面已完成大部分時使用。

如何削筆?

1. 正確削筆方式

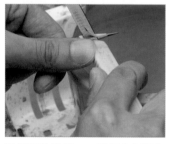

慢慢轉動鉛筆,一邊用食指穩住鉛筆,一邊用大拇指壓住美工刀向著筆芯削。

以美工刀削尖筆芯的尖端,削筆的重點在於每一刀削細而薄,慢慢削出需要的筆形,千萬不可急躁想幾刀就削完。

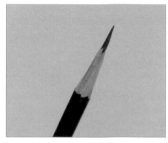

如圖,將筆芯長度削至 1 公分左右即完成。

2. 成品－美工刀

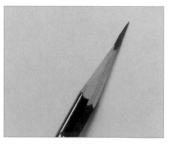

以美工刀削出的筆芯較長,斜度小,較能服貼紙張,畫筆可運用的角度較大。

3. 成品－削鉛筆機

以削鉛筆機削出的筆芯短,斜度大,較無法服貼紙張,畫筆可運用的角度較小。

4. 成品－錯誤示範

以美工刀削出的錯誤示範,筆尖需保持平整,否則不易作畫。

紙張固定

1. 夾子

以夾子將紙張固定在畫板上。要注意作畫時須適時變換位置以免畫面不完整。

2. 圖釘

以圖釘將紙張固定在畫板上，相較於夾子較不會遮蓋畫面，但會留下洞孔。

如何使用測量棒？

1. 正確使用方式

以食指及中指向前勾住測量棒，無名指及小指在後方頂著，再以大拇指進行測量。

坐正後將手打直，使手臂與測量棒、視線和測量棒皆成直角，再進行測量。

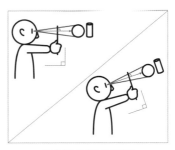

平視與仰視示意圖

2. 錯誤使用方式

測量棒握法不能直接握住，且必須和視線保持直角。

手臂要打直，不能彎曲。

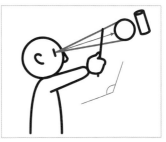

錯誤示意圖

觀察位置

1. 正確位置

將靜物盡量擺放在與視線等高的位置，並置於視線中畫板的側邊，作畫時便不須做大幅動的轉頭與側身的動作。

2. 錯誤位置

將靜物擺放在畫架正前方，造成觀察時須不停側身觀察。

靜物的擺放位置過低，觀察時須不斷低頭轉向。

作畫姿勢

1. 正確姿勢

作畫時請將背部挺直，保持雙腳膝蓋微彎便可作畫的距離，讓肩膀高度略高於畫紙的正中心，使畫面角度約呈現 80 度，作畫的姿勢較為舒適，且作畫幅較大的作品時，可適時的調整畫板高度，讓畫面保持在適當的作畫位置。

2. 錯誤姿勢

圖畫紙位置過低，造成駝背。

畫架傾斜角度太大，造成作畫距離過遠。

完稿噴膠

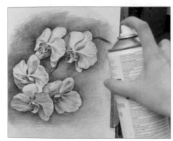

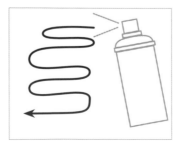

噴膠方向示意圖

· 使用保護膠時，將畫面斜放，需離畫面 30 公分的距離，按照紅線 S 形向下噴 2-3 次，每次間隔至少一分鐘待乾，寧薄而多層，不可噴過多造成保護膠滴流。

· 使用完可將瓶身倒立再按壓兩下清理噴嘴，避免噴嘴阻塞影響下次的使用。

概念建立篇

線條的表現方式 光線原理

比例測量 透視概念

線條的
表現方式

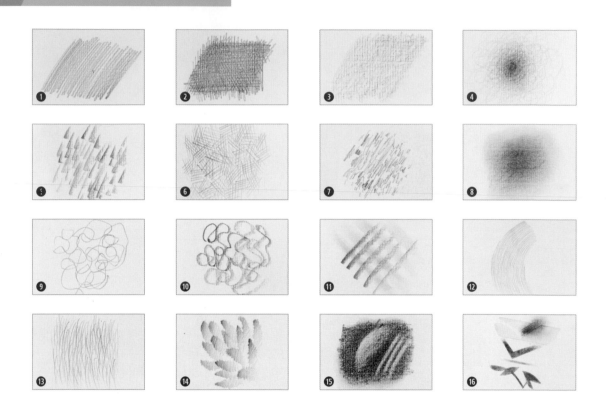

1. 平塗，細膩平整的線條形成的面。

2. 交叉平塗，讓線條方向性相抵消而形成平整的面。

3. 將筆放傾斜塗，可突顯紙張的紋路。

4. 畫圈的線條堆疊，可運用在過度面的柔邊處理，呈現細膩的色調。

5. 用側筆按壓挑起的線條，可帶出不同形狀的筆觸。

6. 不同方向的筆觸相交織。

7. 凌亂的線條，可用於製造一些粗糙質感。

8. 將筆傾斜交叉塗，再用紙筆抹開，可製造出非常細膩的柔和色調。

9. 以筆尖描繪線條，筆觸銳利。

10. 和第九個線條圖案一樣，改用側筆的方式描繪，筆觸粗糙。

11. 畫出線條後用手指抹開製造暈染的效果。

12. 方向性線條，可做為強調物體轉折面的方向性引導線。

13. 弧狀交叉的細線堆疊，通常用於絨毛質感的表現。

14. 採用漸層筆觸，讓色塊相互堆疊，在做塊面或是簡化細節時經常使用的色塊。

15. 塗上深底色後用衛生紙抹平，再以軟橡皮擦出白線，做出提白色調。

16. 先貼上紙膠帶，再割出想要的線條，以鉛筆塗黑後再撕掉紙膠帶，可製造出銳利的邊緣線。

光線原理

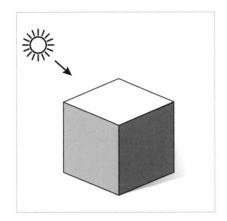 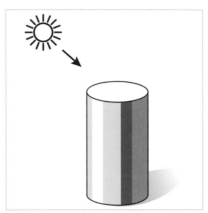

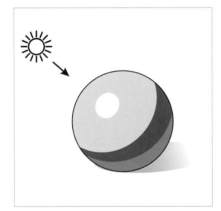 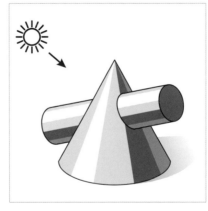

	最亮
	中間
	最暗
	反光

1. 當光線照射到物體上，會因為受光的強弱分成不同的明暗。

2. 最亮的部分稱為亮面，為物體的直接受光面；次亮的受光面部分稱為中間調，通常這個部位的色調決定物體固有色的明度。

3. 最深的部分稱為暗面，並不直接受光，但並非整個暗面都會是同一個色調，當物體接收到周圍其他物體及環境的反射，即所謂的環境反射光時，是屬於間接受光面，這部分的區塊會稍微亮一些。

4. 每個物體都有「明暗交界線」，為亮面和暗面之間的分隔線，是直接受光與間接受光都最弱的區域，因此也正是最暗的部分。

5. 影子的明暗決定於所處環境及光源強弱，相對於靜物暗面並不絕對較深或較淺，強光時色深且銳利，弱光時色淡且柔邊，所處桌面的色調也會影響影子的深淺變化。

比例測量

以圓柱為例，當我們想在紙上畫出相似的物體，關鍵在於是否掌握了正確的比例，在紙上定出高度後，再以測量棒輔助觀察圓柱的寬和長之間的比例關係，進而畫出最接近物體的樣貌。

1. 先以眼睛目測物體，在紙上定出預設的高度。只要畫到左右對稱的物體時，在測量前要先做出工字型的輔助線以幫助觀察對稱。

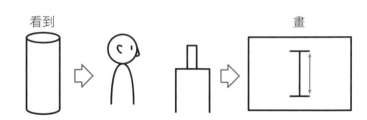

看到　　　　　　　　畫

2. 手拿測量棒將一端頂在視線中的物體寬度的一端點，手指頭則頂在另一端點，抓出物體寬度後，將手直接翻正。（註：測量時須將一眼閉上。）

俯視

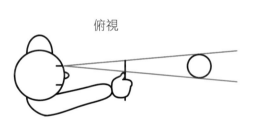

3. 將測量棒尖端頂在物體高度的上端點，並向下端移動抓出高度為寬的幾倍。

得到長：寬≒3：1

4. 假設得出長：寬為3：1，以鉛筆將紙上的高均分為三等份，以其中一段的距離為標準畫出寬的長度，即可得到圓柱的長寬比。

畫

將長分為三等分。

假設其中一段為a。

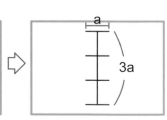

得到寬度為a，長度為3a的結果。

透視概念

1. 透視是一種依照人類的視覺，將 3D 立體空間在 2D 平面上重現的技法。
2. 透視概念中重要的關鍵是「消失點」，例如當我們站在兩條直直的鐵軌上向前看，兩條鐵軌會不斷地平行延伸出去，最後相交於遠方地平線的一點，這個點在透視技法中稱為消失點。
3. 根據角度決定運用單點或兩點透視。
4. 依照視角、物體的位置和消失點，基本上可以分為單點透視、兩點透視、魚眼透視和圓面透視。

單點透視

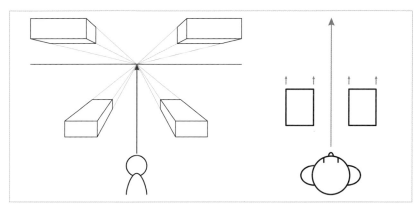

又稱為平行透視，即人的視線和物體擺放的方向平行，當物體的消失點和視線一致時，就是使用單點透視。

二點透視

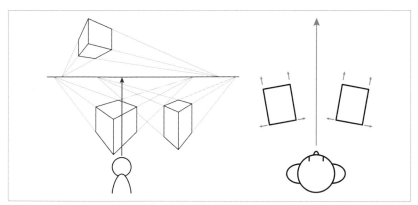

人的視線和物體擺放的方向並不平行，使得物體的消失點往視線兩邊分散，即為兩點透視。

魚眼透視

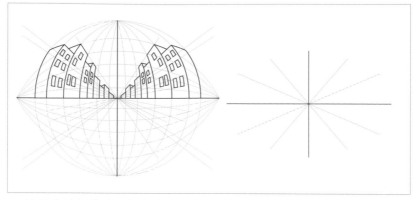

1. 使用此透視技法，能畫出最接近人眼所看到的畫面，眼睛是個球體，看到的直線並不完全都是直線，因此若是將畫面以方格做切割，只有通過正中心消失點的線是直線，其他線段會是彎曲的。

2. 如果要表現兩側的高樓大廈畫面，依循彎曲的曲線描繪，會比只用直線繪製更接近眼睛所看見的真實場景。

圓面透視

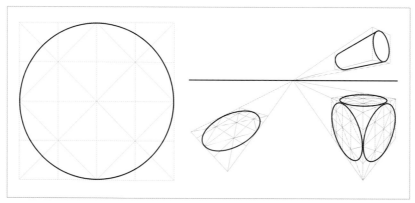

1. 先練習找出圓形的中心點，在正方形的邊框內畫出交叉線，相交點即為圓形的中心。

2. 可將圓拉進兩點透視的立方體中，觀察圓形的弧度變化。

基本練習篇

色階練習 漸層練習 對稱練習 基礎透視練習

幾何結構練習

色階練習

本篇選擇了 2B、8B、HB 三種深淺做練習，除了明度差距大，難度也不同。以 2B 為基準，再練習畫 8B 會比較容易，因 8B 色差對比大，明暗度容易做出；反之 HB 的暗度不好表現，要做出完整的色階也較難，讀者可多加練習。

2B

8B

HB

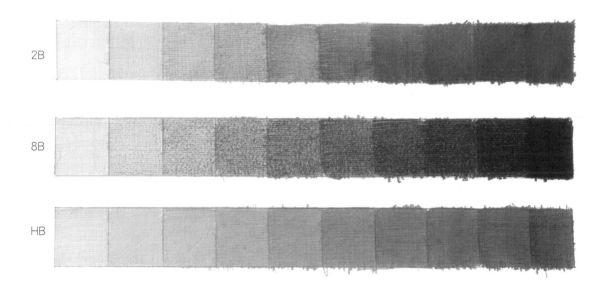

Step 步驟分解

01 | 以尺為輔助，畫出一列 10 格的方格共三列，並標上 2B，8B，HB。

02 | 第一列將全部以 2B 鉛筆操作，首先以平塗方式塗滿最左邊（第一個）方格，即為第一格色階。（註：平塗重點在於筆觸的細密整齊。）

03 方格須塗滿，寧可超出不可留空隙，可交叉筆觸以達到平整的面，完成第一格色階。

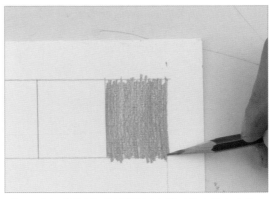

04 以相同手法塗滿最右邊（第十格）方格，盡量用力以表現 2B 最深的程度。

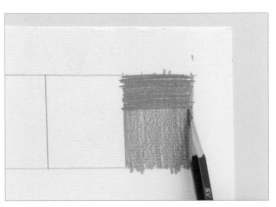

05 如不夠深可重複交叉層疊。

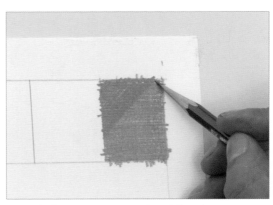

06 重複交叉層疊以加深色調。

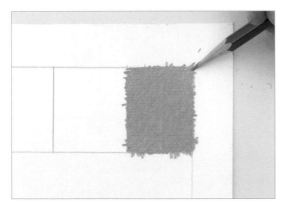

07 當色調達到 2B 最深的程度時，即完成第 10 格色階。

08 如圖，完成 2B 鉛筆的第一格（高明度）與第十格（低明度）色階。

09 | 重複平塗手法,以 2B 鉛筆完成第二個方格,明度須較第一個方格低。（註：可視明度調整著色次數與筆觸輕重。）

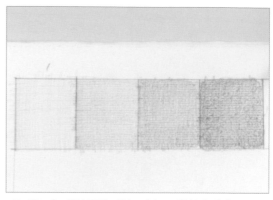

10 | 重複平塗手法,以 2B 鉛筆完成第三、四個方格,明度須依序降低。（註：可視明度調整著色次數與筆觸輕重。）

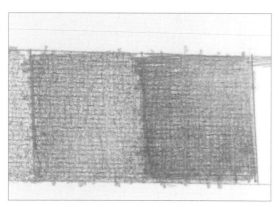

11 | 重複平塗手法,以 2B 鉛筆完成第五、六個方格,明度須依序降低。（註：可視明度調整著色次數與筆觸輕重。）

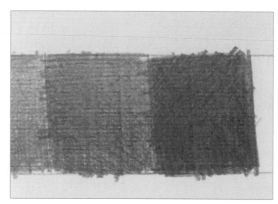

12 | 重複平塗手法,以 2B 鉛筆完成第七、八個方格,明度須依序降低。（註：可視明度調整著色次數與筆觸輕重。）

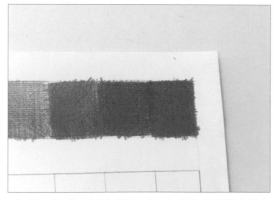

13 | 重複平塗手法,以 2B 鉛筆完成第九個方格,明度須落在第八及第十個方格之間。（註：可視明度調整著色次數與筆觸輕重。）

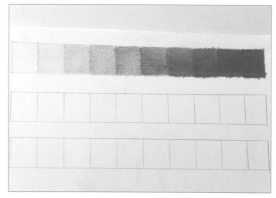

14 | 完成 10 格後,做整列色階的檢查與修正,每格色階的色差須一致,最後達到整列色階的均勻變化。

15 | 進行 8B 的色階練習，以 8B 鉛筆平塗第一個方格，完成第一格色階。

16 | 以最深色調平塗最後一格方格，並確認 8B 最淺與最深的色調差距。

8B

17 | 回到第 2 格進行平塗，明度須低於第一個方格。

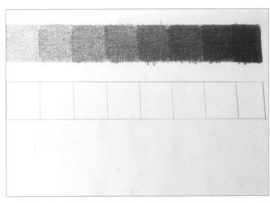

18 | 重複平塗手法，依序完成每一格色階，最後再調整修正十個方格的明度色差，達到整列均勻的色差變化。

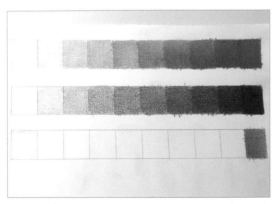

19 | 進行 HB 的色階練習，同樣先完成第 1 與第 10 格色階後，依序完成所有的色階，最後再修正色差。

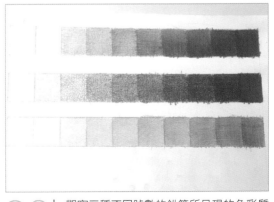

20 | 觀察三種不同號數的鉛筆所呈現的色彩質感與色階所能表現的對比程度，例如 HB 質地細膩但無法表現出較大對比的色彩，8B 質地粗躁但對比度強。可做為實際作畫時選擇鉛筆號數的依據。

漸層練習

在漸層練習中，要學習的重點是手的力道控制，不論是短或長，都要學著慢慢放掉一些力量或是加重力道。過程中須秉持一個原則：只能一直往下畫，不能回頭做任何修改，一筆畫完成才能達到練習的效果。

短漸層

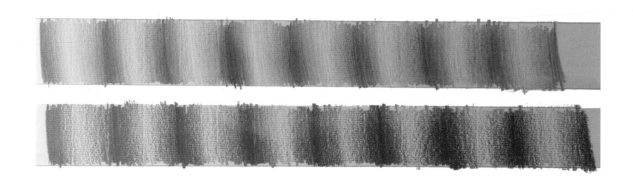

Step 步驟分解

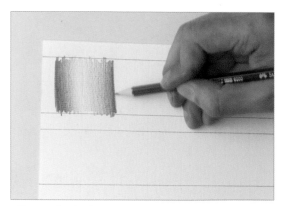

01 | 先以 B 鉛筆在素描紙上畫出 30 公分長的線條，兩條線段間的高度約 5 公分，再由深至淺、由淺入深畫出一個短漸層。（註：漸層的長約 5-6 公分。）

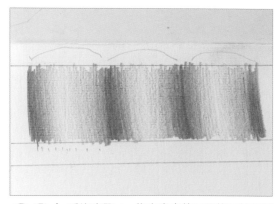

02 | 重複步驟 1，依序畫出第二及第三個短漸層。（註：每個短漸層的長度須一致。）

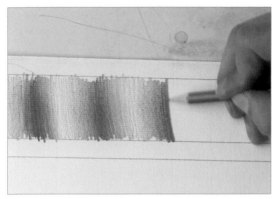

03 | 依序完成短漸層。

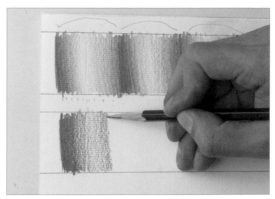

04 | 嘗試不同號數鉛筆的表現，以 3B 鉛筆重複短漸層的練習。

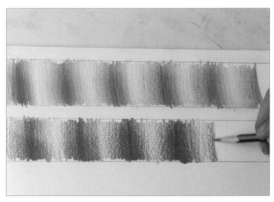

05 | 重複漸層手法並學習力道的控制。

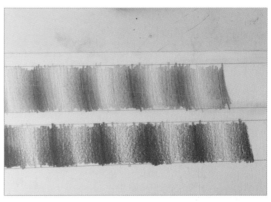

06 | 如圖，完成不同號數鉛筆的短漸層練習。

長漸層

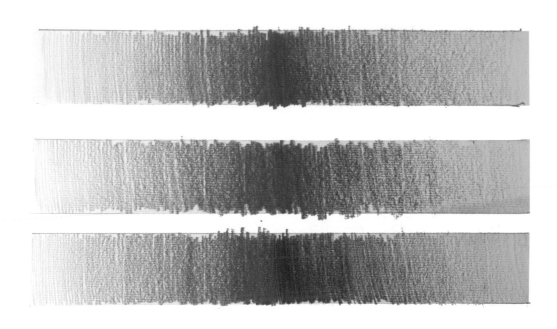

Step 步驟分解

01 在素描紙上用 2B 鉛筆畫出每段 30 公分長、兩條線段間的高度約 5 公分的長方條，在正中間做出標示線。

02 以和短漸層相同的手法做拉長練習，力道漸強。（註：短漸層手法可參考 p20-21。）

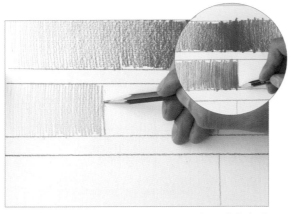

03 | 在中間線時達到最深，過中間線後力道漸放。

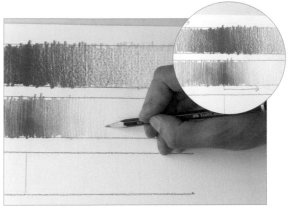

04 | 以同樣手法，做5B的漸層練習，力道漸強。

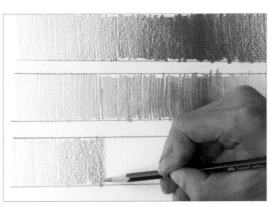

05 | 到中間標示線時最深。

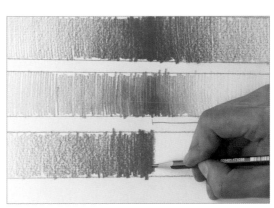

06 | 過中間線後漸弱。

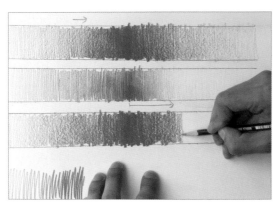

07 | 承步驟6，完成第二個漸層，並可繼續嘗試不同號數鉛筆的漸層練習。

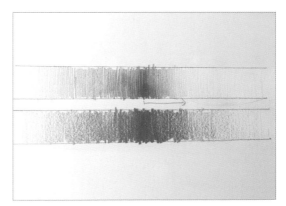

08 | 如圖，完成漸層練習。

對稱練習

對稱練習的重點：不可以用尺量、不可以用筆測，只能用目視的方式完成，但必須在每一個轉折點拉出輔助引導線，過程中不須將輔助線擦拭掉，以便於修正錯誤時做為參考。

http://goo.gl/6432u9
對稱練習下載位置

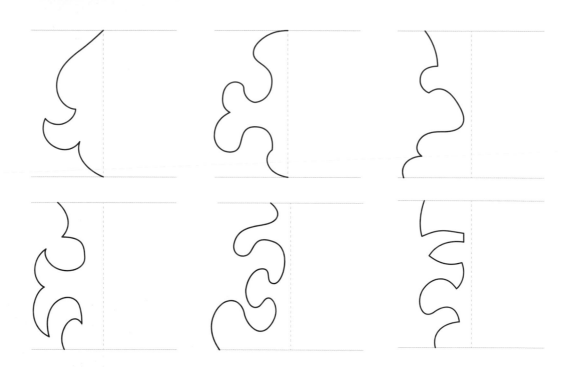

Step 步驟分解

01 | 在紙上畫出六個工字形輔助線，在左側分別畫出不規則形狀。

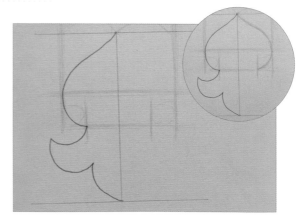

02 | 畫出第一個圖形上半部的水平及垂直距離輔助線後，抓出相對應的轉折點，以弧線將各轉折點相連接，勾畫出圖形上半部的線條。

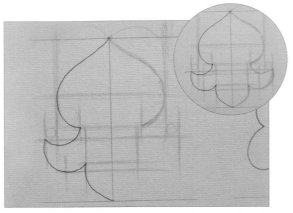
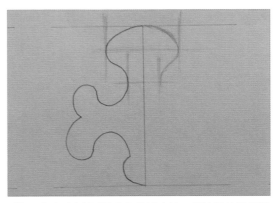

03 | 以鉛筆畫出圖形下半部的水平及垂直距離
輔助線後，再勾畫出圖形下半部的線條，
完成第一個對稱圖形。（註：每抓出幾個轉折
點後便先勾勒出一段輪廓，以方便觀察對稱。）

04 | 以水平及垂直線抓出第一個結構的轉折點
後，勾畫出造形。

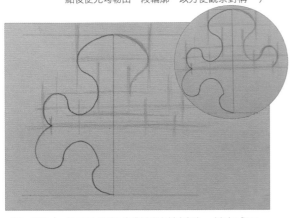
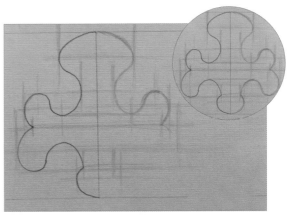

05 | 依序向下抓出對稱的轉折點，並完成下一
結構的造形。

06 | 依序向下抓出對稱的轉折點，並完成最後
一個結構的造形，第二個對稱圖形完成。

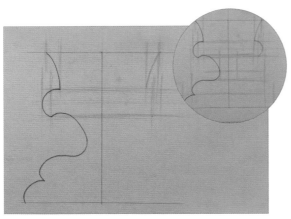
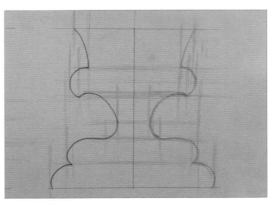

07 | 以相同的手法持續嘗試不同造形的對稱
練習。

08 | 依序完成圖形。

09 | 以相同手法持續嘗試不同造形的對稱練習。

10 | 依序完成圖形。

11 | 以相同手法持續嘗試不同造形的對稱練習。

12 | 依序完成圖形。

13 | 以相同手法持續嘗試不同造形的對稱練習。

14 | 依序完成圖形。

基礎透視練習

本篇不做近大遠小的透視練習,而是練習畫出物體的厚度,建立透視概念。以紅線的方向及距離為基準,不能拿尺量,也不可以用筆測,以目視的方式畫出等長的輔助線,最後再用尺檢查是否需要修正。

http://goo.gl/4RLSEB

透視練習下載位置

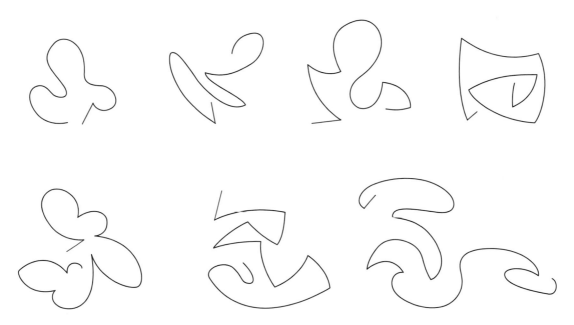

Step 步驟分解

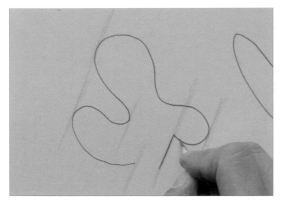

01 | 以鉛筆在圖形的大轉折處畫出平行輔助線。

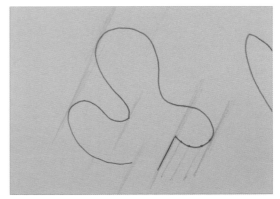

02 | 先以鉛筆將轉折處均分為小等分,再依序拉出距離與紅線等長的參考點。

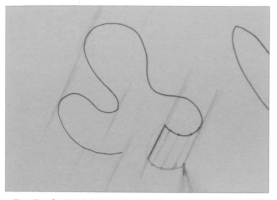

03 | 連結參考點修正弧線，即可表現出一個造形的厚度。

04 | 重複相同手法，依序做出其他線條的相對厚度。

05 | 重複相同手法，依序做出其他線條的厚度。（註：看不到的部分以虛線表示，建立透視的概念。）

06 | 重複相同手法，依序做出其他線條的相對厚度。

07 | 如圖，完成圖形的透視練習。

08 | 最後，示範該如何修正錯誤的透視。以尺測量紅線的長度，依序檢查線條的長度及角度是否平行，再以紅筆描繪出正確線條。

立方體

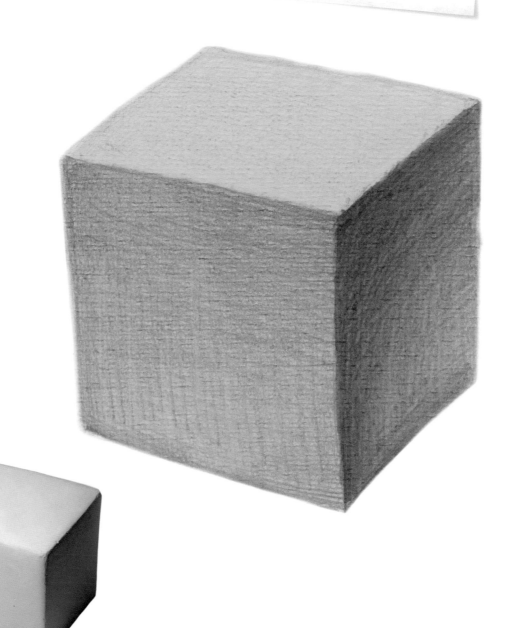

實體圖

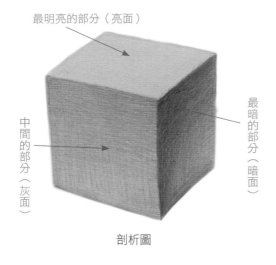

最明亮的部分（亮面）

中間的部分（灰面）

最暗的部分（暗面）

剖析圖

01 | 以鉛筆在素描紙上大致勾畫出一個立方體的面。

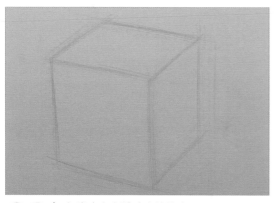

02 | 勾畫出立方體確定的輪廓。

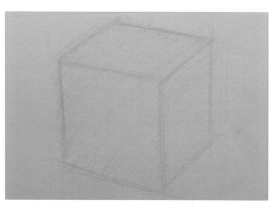

03 | 以均勻的線條平塗所有的區域。

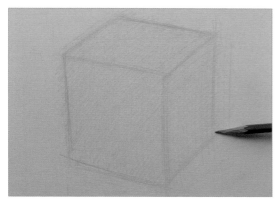

04 | 交叉筆觸，使面的底色均勻。

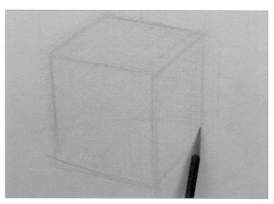

05 | 交叉筆觸，使面的底色均勻。

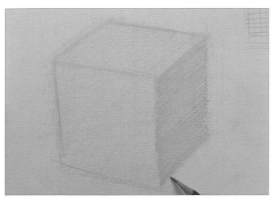

06 | 加深立方體的暗面，製造出大明暗，筆觸
線條可依面的方向下筆。

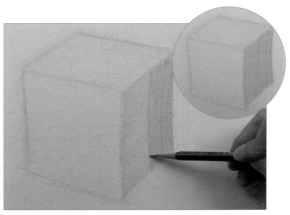

07 | 重複層疊線條，以達到需要的暗度。

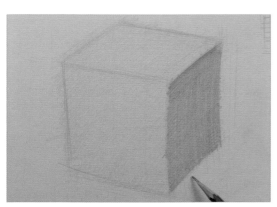

08 | 暗面底色完成。

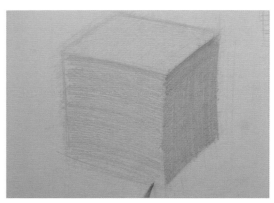

09 | 平塗處理中間調。

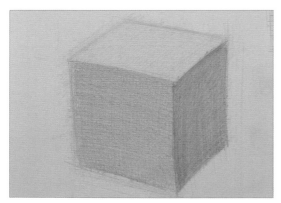

10 | 交叉層疊平塗完成中間調的底色。

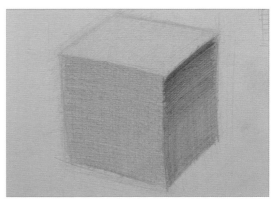

11 | 加深描繪立方體的暗面與亮面交界處，透
過明暗度的差距凸顯亮面。

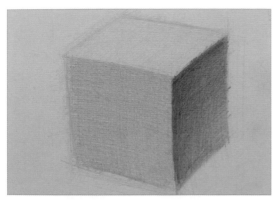

12 | 加深描繪立方體的暗面與中間調交界處。

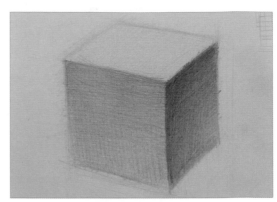

13 | 加深描繪立方體的中間調與亮面交界處，下方輪廓因受桌面反射光的影響，通常會較亮。

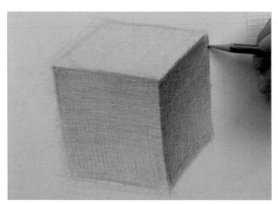

14 | 做最後的細節整理。

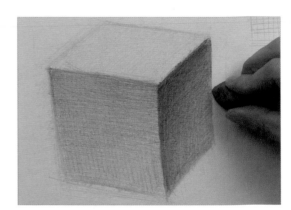

15 | 以軟橡皮輕拭周圍、修邊即完成。

圓柱

Tips

重點提示

1. 先做出亮暗面的色差，分出大明暗面。

2. 運用漸層練習時的漸層筆觸，順著圓柱的弧度從最深的部分畫至亮面、暗面，製造立體感。

3. 最後再畫上圓弧曲線做為引導性線條，可強調弧度。

4. 使用鉛筆號數：HB、2B。

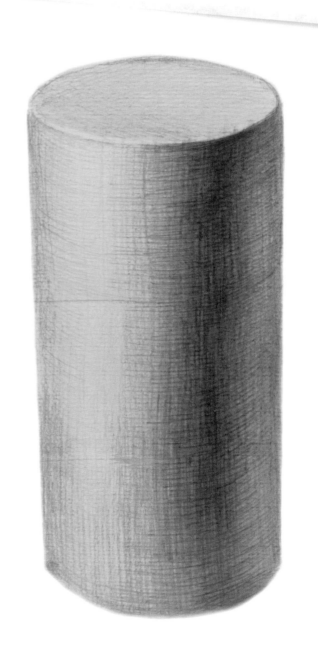

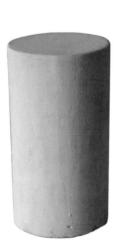

實體圖

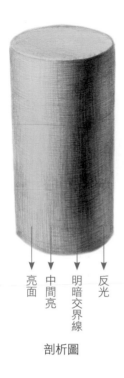

亮面　中間亮　明暗交界線　反光

剖析圖

01 | 以鉛筆在素描紙上畫出長方形，設定圓柱體的高度及寬度。（註：繪製任何圖形時，先以方體勾畫出大致輪廓會較好繪製。）

02 | 以水平輔助線大致抓出圓柱體圓面的轉折點。

03 | 繪製出圓柱體的曲線和圓面。

04 | 以軟橡皮擦去輔助線，完成圓柱的初步輪廓。

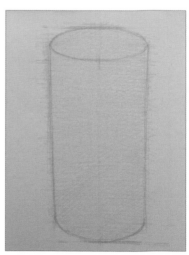

05 | 平塗一層灰色調，做為圓柱的底色。

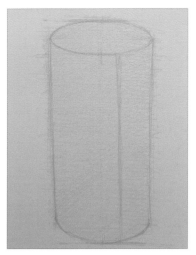

06 | 畫出明暗交界線。

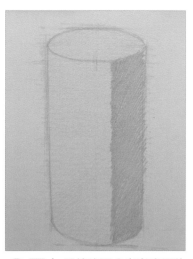

07 | 平塗暗面分出亮暗面的色差，至此第一階段大明暗的步驟完成。

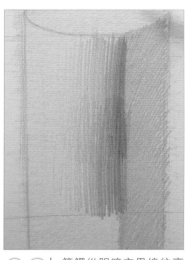

08 | 筆觸從明暗交界線往亮面方向，由深至淺畫出漸層。

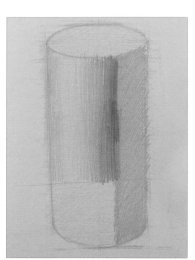

09 | 圓柱左側向後轉折處稍微加重筆觸，使線條漸暗。

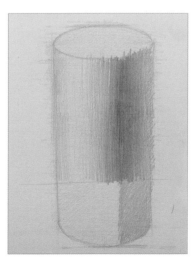

10 | 從明暗交界線向反光處由深至淺畫出漸層，至此第二階段立體感表現的程序完成。

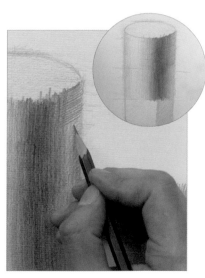

11 | 第三階段重點在於強調圓弧狀，沿著圓柱體弧度加上弧線。（註：線條可引導視覺，營造柱體的圓滑感，弧線方向可參考示意圖 01-02。）

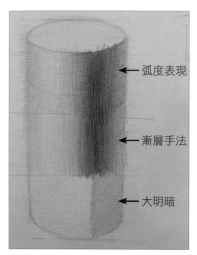

← 弧度表現

← 漸層手法

← 大明暗

12 | 持續完成弧線，可從照片看出最下方為大明暗，中間以漸層表現出立體感，最上方的線條為強調弧度。（註：弧線方向可參考示意圖03，弧度須相同，才能表現出圓柱的轉折面。）

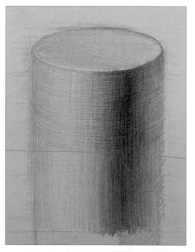

13 | 以淡色平塗圓柱上方亮面色調。

14 | 以軟橡皮擦拭圓柱亮面，增強亮面表現。

15 | 最後修飾細節及輪廓。

16 | 修飾後即完成。

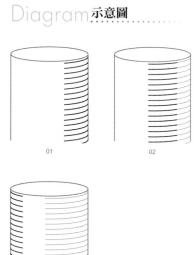

Diagram 示意圖

01

02

03

圓柱與角錐
集合體

重點提示
Tips

1. 和圓柱一樣運用漸層筆觸製造立體感，最後在角錐畫上放射性線條，強調弧度。

2. 使用鉛筆號數：HB、2B。

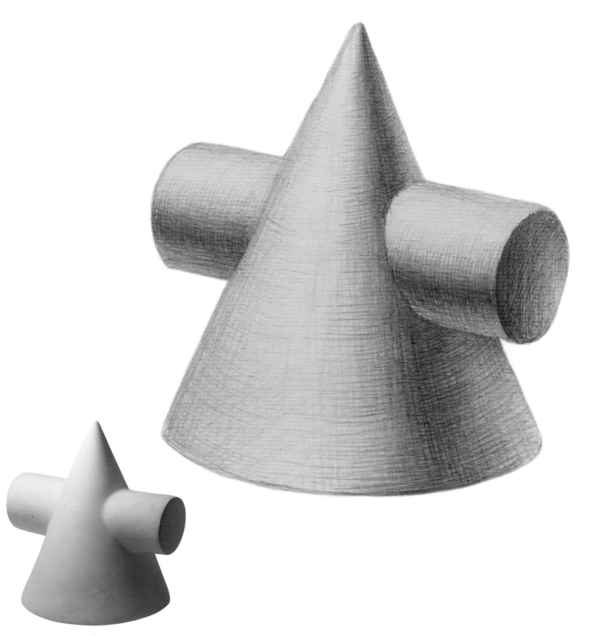

實體圖

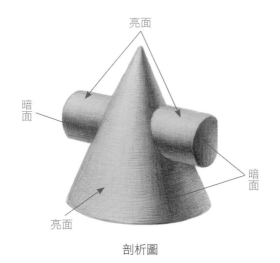

亮面

暗面

亮面

暗面

亮面

剖析圖

01 以鉛筆在素描紙上畫出中心線及等腰三角形，設定角錐的高度。

02 以水平輔助線大致抓出角錐的底面形狀與位置。

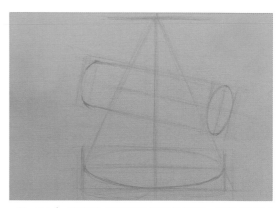

03 在角錐中間畫出圓柱的位置，再繪製出圓柱輪廓。（註：圓柱畫法可參考 p33-36。）

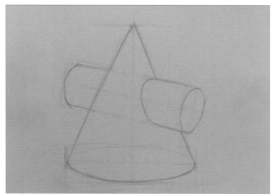

04 勾勒確定輪廓線，以軟橡皮擦去輔助線，完成輪廓。

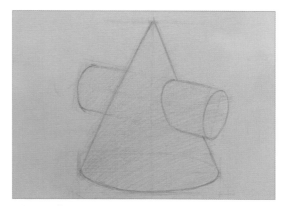

05 平塗一層中間調做為底色。

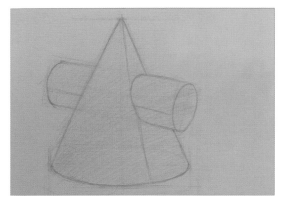

06 | 畫出明暗交界線。

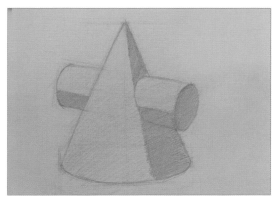

07 | 平塗暗面，做出大明暗。

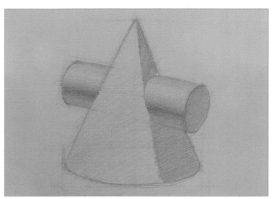

08 | 從圓柱的明暗交界線往著亮面畫出漸層。

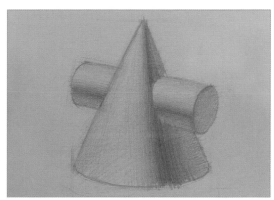

09 | 以同樣的漸層手法畫上放射性線條，做出角錐的漸層與立體感。

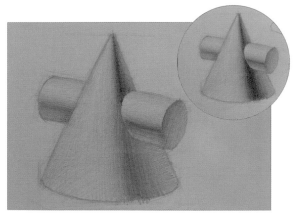

10 | 換較深的鉛筆，在角錐的明暗交界線上加強描繪，強調最深色調。

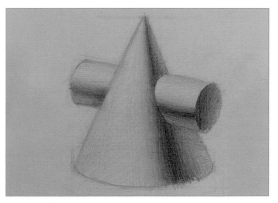

11 | 明暗交界線強調完成。

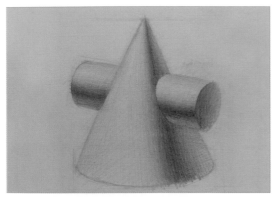

12 | 沿著圓柱體弧度在兩側畫出曲線，營造柱體的圓滑感。（註：曲線方向可參考示意圖 01-02。）

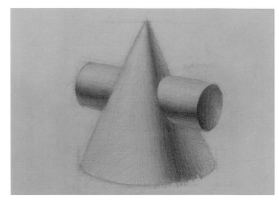

13 | 以弧線加深繪製圓柱的圓面。

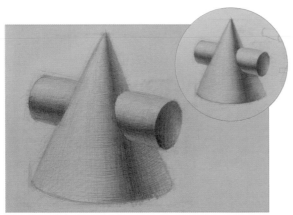

14 | 以鉛筆沿著角錐弧度，在兩側畫出曲線，營造角錐的圓滑感。（註：曲線方向可參考示意圖 03-05。）

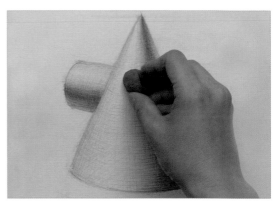

15 | 以軟橡皮擦拭角錐亮面，並整理輪廓及背景。

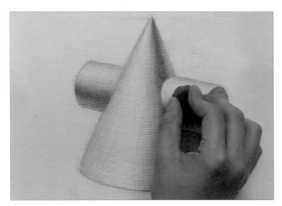

16 | 整理後即完成。

Diagram 示意圖

01 02 03

04 05

圓球

重點提示
Tips

1. 順著明暗交界線分出大明暗面。

2. 運用漸層練習時的漸層筆觸，從暗面往最亮點畫出漸層線條。

3. 線條方向以圓球最亮點為中心圍繞，強調圓球的弧度。

4. 使用鉛筆號數：HB、2B。

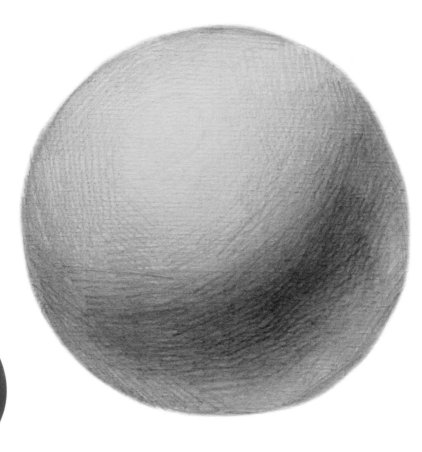

實體圖

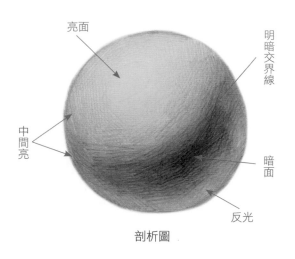

亮面

明暗交界線

中間亮

暗面

反光

剖析圖

01 以鉛筆在素描紙上畫出正方形，設定圓球的大小。

02 以十字線等分抓出正方形的中心點。

03 以直線重疊出弧度，拉出圓球的輪廓。

04 以弧線勾勒確定的輪廓。

05 以軟橡皮擦去輔助線，完成輪廓。

06 | 畫出明暗交界線。

07 | 平塗一層中間調做為底色。

08 | 平塗暗面，做出大明暗。

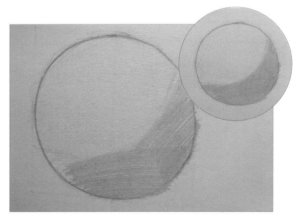

09 | 大明暗完成。

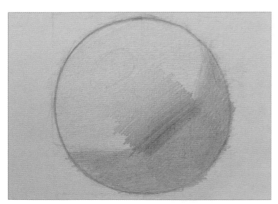

10 | 標示出圓球明亮的位置，從明暗交界線往最亮點畫出由深至淺的漸層，圍繞著最亮點製造出立體感。（註：漸層線條方向可參考示意圖 01。）

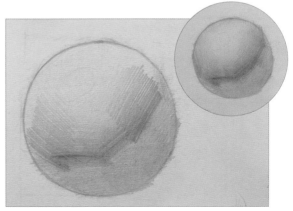

11 | 重複步驟 10，繼續完成亮面的漸層。（註：漸層線條方向可參考示意圖 02-08。）

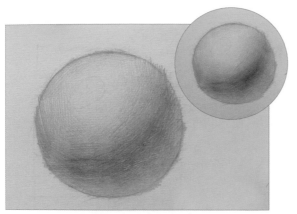

12 | 以相同手法，從明暗交界線往暗面，畫出由強至弱的漸層。（註：漸層須避開反光。）

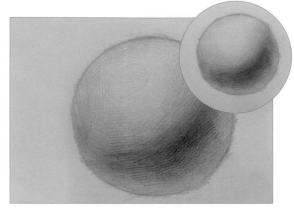

13 | 以較深號數的鉛筆，在明暗交界線加強繪製最暗處，強調明暗對比。

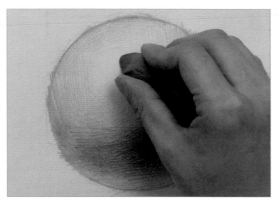

14 | 擦出亮點增強對比。

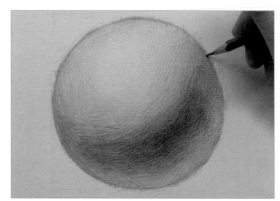

15 | 修飾輪廓與背景後即完成。

Diagram 示意圖 ...

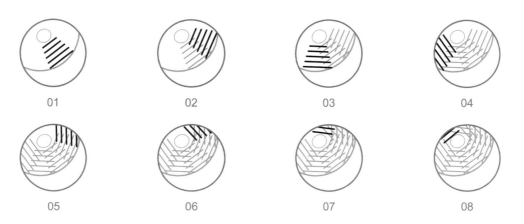

01　　　02　　　03　　　04

05　　　06　　　07　　　08

南瓜

重點提示

Tips

1. 每一瓣瓜瓤就像是一個圓球，都要勾畫出明暗交界線。

2. 使用鉛筆號數：HB、2B。

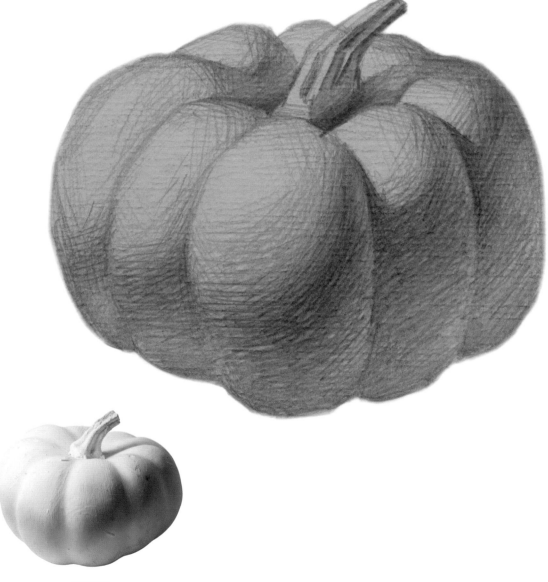

實體圖

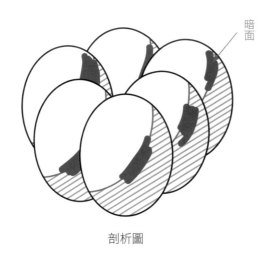

暗面

剖析圖

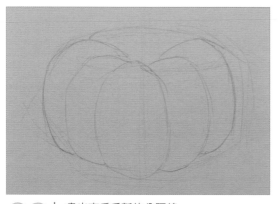

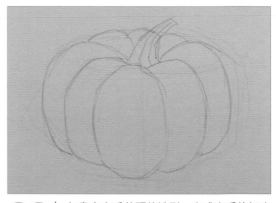

01 | 勾勒出南瓜的基本形狀。

02 | 畫出南瓜瓜瓣的分隔線。

03 | 勾畫出南瓜蒂頭的造形，完成南瓜的初步輪廓。

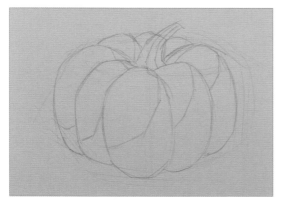

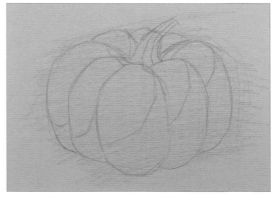

04 | 在每片瓣瓤上畫出明暗交界線。

05 | 平塗一層灰色調，做為底色。

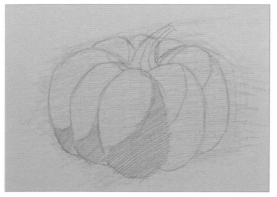

06 | 平塗暗面，做出大明暗。

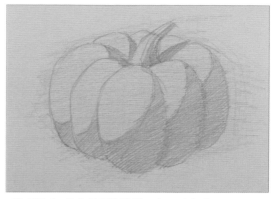

07 | 做出蒂頭的陰影，大明暗完成。

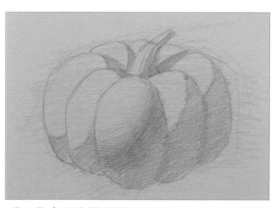

08 | 以和圓球相同的漸層手法，依序做出每瓣瓜瓣的立體感。（註：漸層線條方向可參考示意圖01-06。）

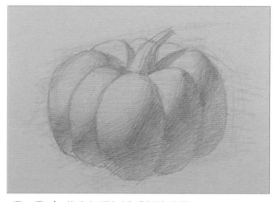

09 | 依序加深每瓣瓜瓣的暗面。

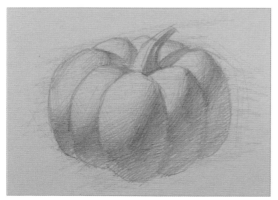

10 | 加深描繪南瓜蒂頭的投影。

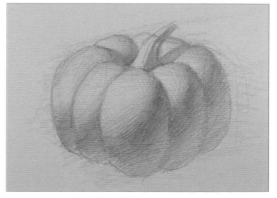

11 | 以較深的鉛筆加深繪製，強調明暗交界線。

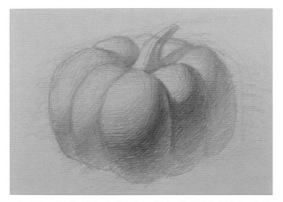

12 | 繼續加深對比，並加強瓜瓣暗面內的立體感。

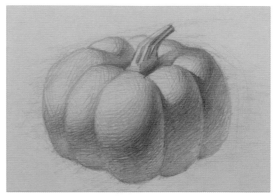

13 | 修飾蒂頭明暗。

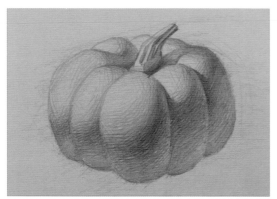

14 | 以軟橡皮擦出亮點。

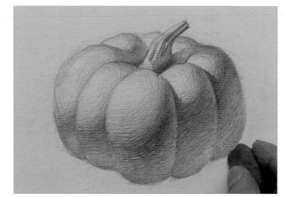

15 | 最後，修飾輪廓及背景即完成。

Diagram 示意圖 ..

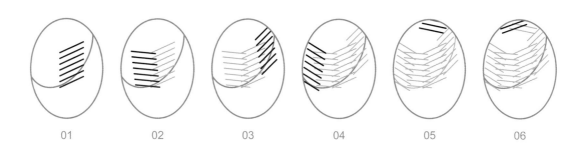

01　　　02　　　03　　　04　　　05　　　06

三色蘋果

重點提示

Tips

1. 先畫出三顆蘋果的固有底色。

2. 以「亮面」深淺來區隔蘋果的顏色深淺,亮面越深表示蘋果的顏色越深;若是以「暗面」來區隔,亮面都維持一樣的明度,只能表現出光線的強弱,看不出蘋果顏色的差異。

3. 最後再畫上曲線強調蒂頭凹陷的弧度。

4. 蘋果 01 和 02 使用鉛筆號數:HB、2B;蘋果 03 使用鉛筆號數:2B、4B。

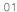

01

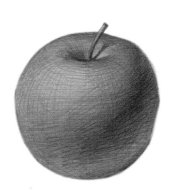

02

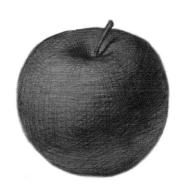

03

實體圖

剖析圖

Tips:
亮面色調決定物體固有色深淺；暗面色調決定光線強弱。

01 以鉛筆畫出正方形，設定蘋果的大小，再勾畫出蒂頭位置及明暗交界線。

02 勾勒蘋果的輪廓線。

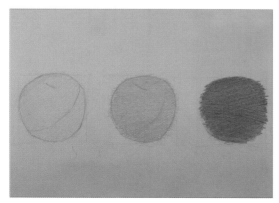

03 以平塗方式區隔出三顆蘋果的固有底色。

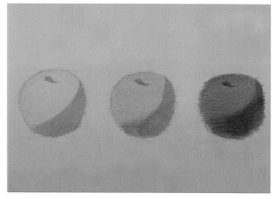

04 平塗暗面，做出蘋果的大明暗，抓出正確的明暗對比，並加深描繪蘋果蒂頭的陰影。

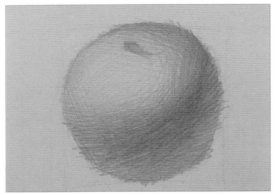

05 | 手法和圓球相同，以蘋果的亮面為中心，沿著曲線弧度用漸層筆觸製造立體感。
（註：漸層線條方向可參考示意圖 01-07。）

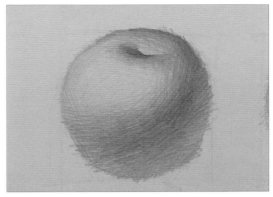

06 | 加深繪製蘋果蒂頭的陰影，凸顯立體感。

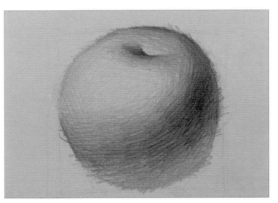

07 | 以較深的鉛筆加強繪製，強調明暗交界線的對比。

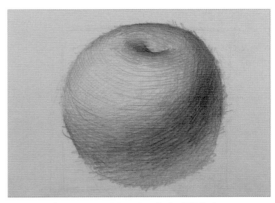

08 | 沿著蘋果橫向弧度畫出引導曲線。（註：曲線方向可參考示意圖 08-10。）

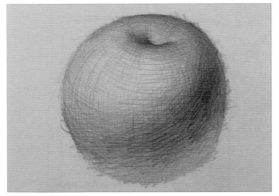

09 | 以蒂頭為中心，沿著弧度向外畫出縱向曲線以強調蒂頭凹陷處的弧度。（註：可參考示意圖 11-12。）

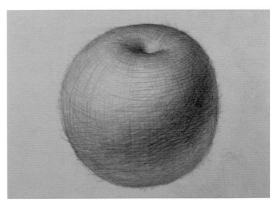

10 | 以軟橡皮將蘋果蒂頭的投影處擦亮，增強對比。

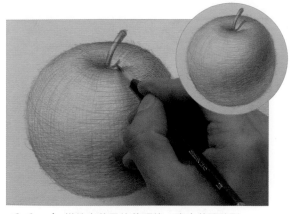

11 | 描繪出蘋果的蒂頭後，畫出蒂頭陰影。

12 | 以軟橡皮擦拭亮面及周圍，增強對比後完成第一顆蘋果。

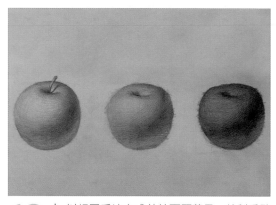

13 | 以相同手法完成其餘兩顆蘋果，繪製重點在於必須明顯區隔出三顆蘋果的色調，以亮面色調表現出不同蘋果的顏色。

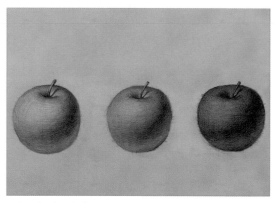

14 | 完成圖。

Diagram 示意圖

01

02

03

04

05

06

07

08

09

10

11

12

應用篇

靜物示範

梨子

重點提示
Tips

1. 梨子的表面不平整，因此明暗交界線是彎曲的。

2. 上色時須注意梨子表面顏色並不均勻，而斑點、顆粒及蒂頭是呈現梨子質感的關鍵。

3. 使用鉛筆號數：HB、2B。

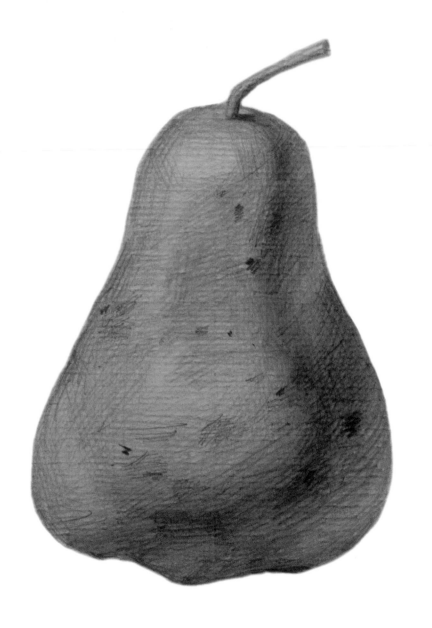

梨子教學影片
QRcode

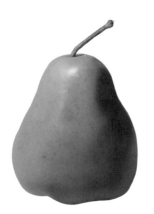

實體圖

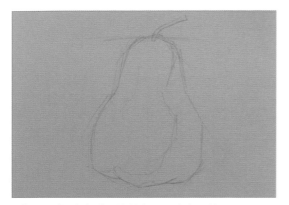

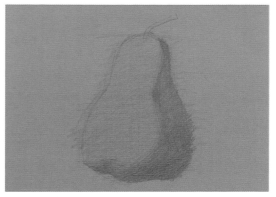

01 | 畫出梨子的輪廓及明暗交界線。

02 | 做出大明暗。（註：以彎曲的方式表現明暗交界線，可參考示意圖 01。）

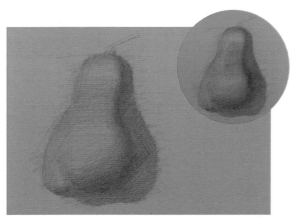

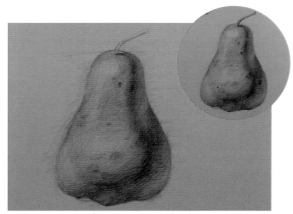

03 | 以鉛筆在明暗交界線加深描繪，並沿著梨子弧度在中間加上陰影。（註：線條方向可參考示意圖 02。）

04 | 以漸層線條製造出立體感後，描繪出梨子表面的斑點，最後再整理輪廓與背景即完成。（註：水果斑點須注意勿畫得過於整齊。）

Diagram 示意圖

01：明暗交界線跟著物體轉折

02：用筆線條走向

橘子

重點提示
Tips

1. 呈現橘子表面質感的關鍵,在於蒂頭及表皮顆粒突起的質感表現。

2. 使用鉛筆號數:HB、2B、3B。

橘子教學影片
QRcode

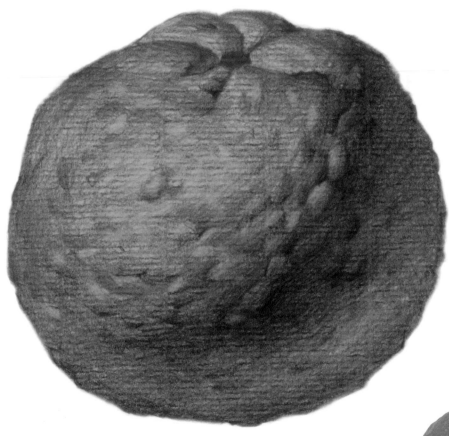

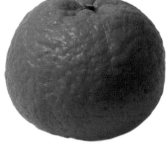

實體圖

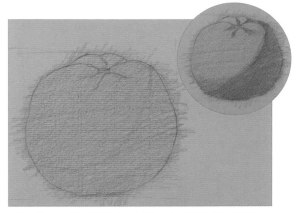

01 | 畫出正方形，設定橘子的大小，再畫出整體輪廓及明暗交界線。

02 | 整理好輪廓，平塗一層中間調為底色後，做出大明暗。

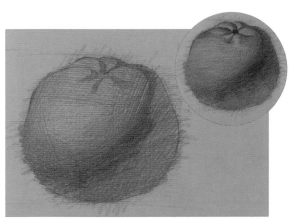

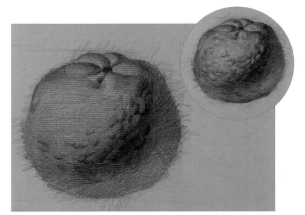

03 | 以漸層線條製造立體感。（註：漸層線條方向可參考示意圖 01-06。）

04 | 突起的蒂頭是橘子的特徵，須強調凹凸起伏的表現，並仔細描繪表皮的顆粒狀組織。

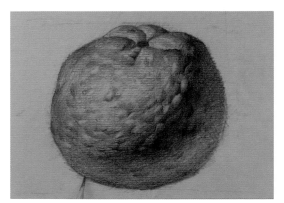

05 | 修飾輪廓及背景後即完成。

Diagram 示意圖

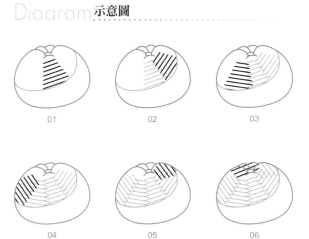

01 02 03

04 05 06

香蕉

重點提示
Tips

1. 香蕉的結構為六角形，因此每一根香蕉都要看到三個面，運用強調性線條，表現出三個面的轉折處。

2. 使用鉛筆號數：HB、2B。

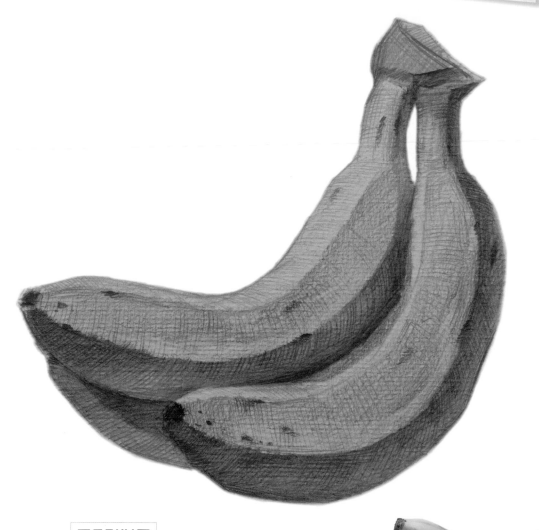

香蕉教學影片
QRcode

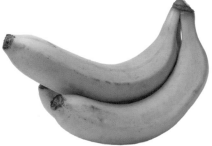

實體圖

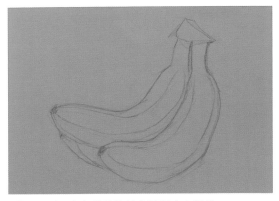

01 | 畫出香蕉的輪廓及明暗交界線。

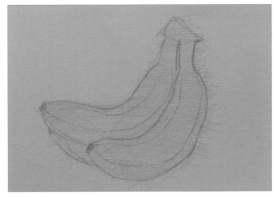

02 | 平塗一層中間調做為底色。

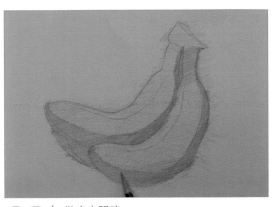

03 | 做出大明暗。

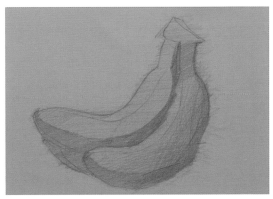

04 | 整理中間調。

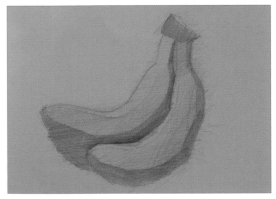

05 | 加強描繪暗面，強調對比。

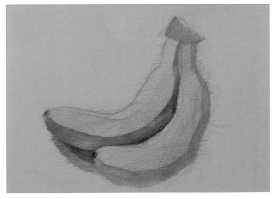

06 | 描繪暗面細節，加深色調。

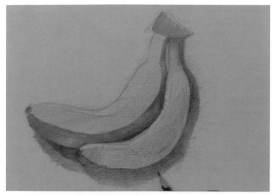

07 | 描繪香蕉表面起伏，修飾細節。

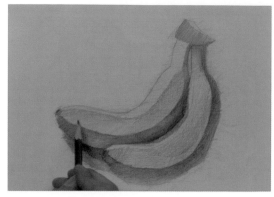

08 | 整理暗面色調，表現出反光面。

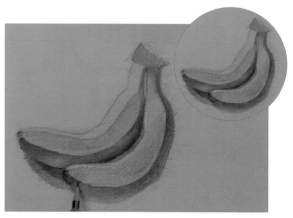

09 | 沿著下方香蕉各面的轉折方向，加上強調性的引導線。（註：線條方向可參考示意圖 01-03。）

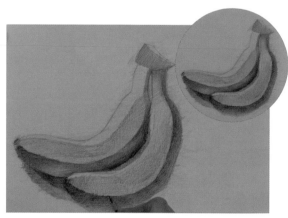

10 | 將下方香蕉各面加上強調性的引導線。

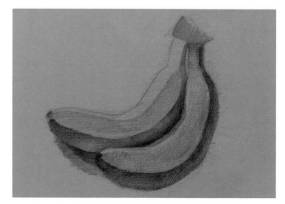

11 | 完成下方香蕉各面的強調性引導線。

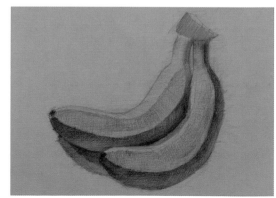

12 | 以鉛筆沿著曲線弧度在上方香蕉畫出線條。（註：可參考示意圖 01-03。）

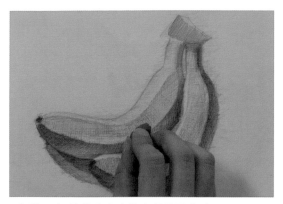

13 | 修飾出表皮的小起伏及亮點。（註：加一些小起伏會更自然。）

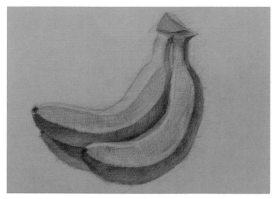

14 | 完成蒂頭明暗後，描繪出香蕉皮上的斑點。

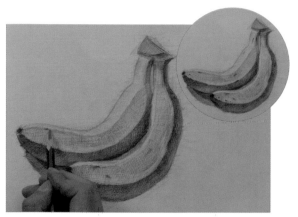

15 | 修飾細節。

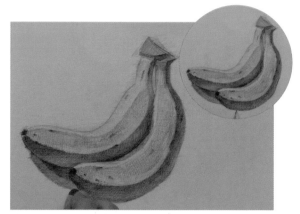

16 | 加強整體輪廓後即完成。

Diagram 示意圖

01

02

03

04

茶壺

重點提示
Tips

1. 運用引導性的線條，呈現出茶壺壺身的圓滑感。

2. 瓷器的質感表現重點，在於光滑的表面會反射周遭的景物，以及明顯的反光亮點。

3. 使用鉛筆號數：HB、2B、3B。

茶壺教學影片
QRcode

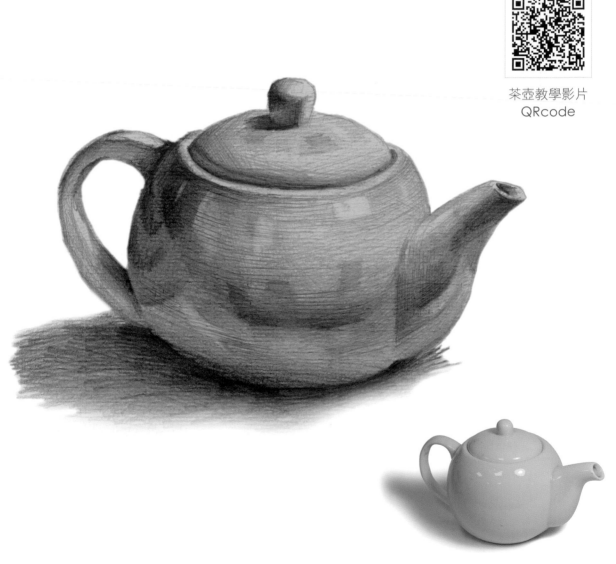

實體圖

01 | 畫出對稱輔助線。（註：茶壺除去壺嘴與提把，壺身左右對稱，因此畫輪廓時可參考對稱練習 p24-25 的手法。）

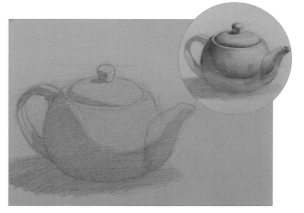

02 | 平塗一層中間調底色後，做出大明暗。

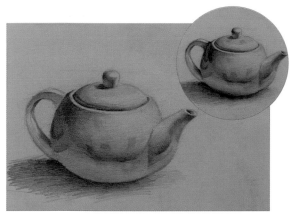

03 | 以漸層手法做出壺身立體感。（註：壺身下方通常都會明顯反射出桌面，可以多強調壺身受環境反射的色塊。）

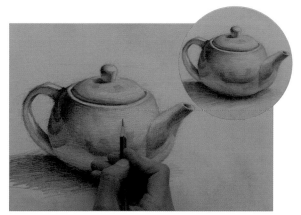

04 | 沿著壺身弧度畫出引導性的弧線，營造出圓滑感。

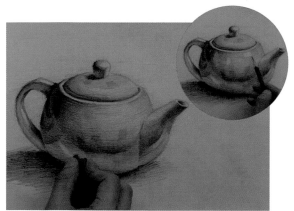

05 | 擦出反射亮點。（註：此步驟是表現瓷器質感時，不可或缺的重點。）

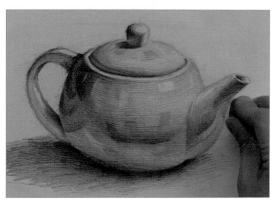

06 | 修飾後即完成。

花瓶

重點提示
Tips

1. 花瓶的表面光滑，尤其是深色的花瓶，會反射出周圍環境的影像及色彩，因此環境可刻意擺放一些物品，讓瓶身上反射的色調有更多層次。

2. 瓷器的亮點一定要畫出來。

3. 使用鉛筆號數：HB、2B、4B、6B。

花瓶教學影片
QRcode

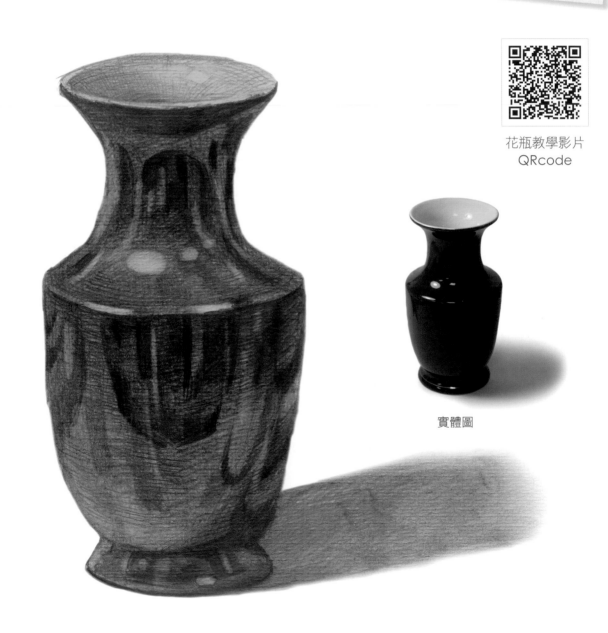

實體圖

01 | 畫出對稱輔助線，設定花瓶的高度。

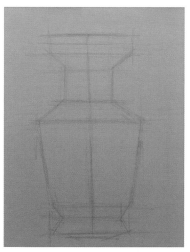

02 | 以水平輔助線抓出花瓶的比例，並對稱畫出輪廓。

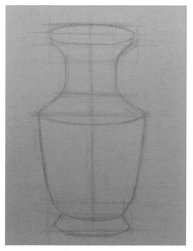

03 | 勾勒出花瓶輪廓。

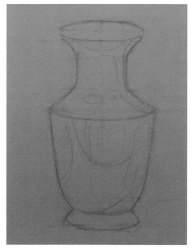

04 | 畫出明暗交界線。

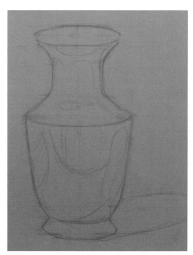

05 | 大略畫出花瓶中反射的色塊位置，做為上色的依據。

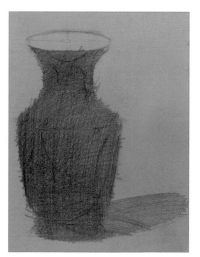

06 | 平塗上固有色。（註：由於此花瓶固有色較深，因此第一階段的底色可以上得較深。）

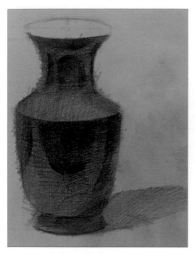

07 | 先做出瓶身上反射出的
明顯大色塊。

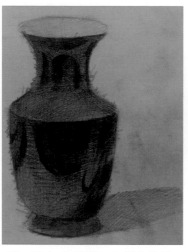

08 | 加深瓶口內側的陰影，
並持續畫出瓶身較暗的
陰影與環境的反射色塊。

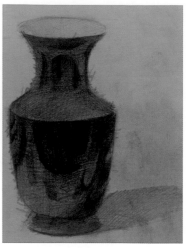

09 | 持續處理反射色塊。

10 | 做出的色塊須有層次感
及形狀變化。

11 | 擦出光源的亮點。

12 | 擦出亮點。（註：亮點和
反射色塊相同，須有層次感
及大小變化。）

13 | 以硬橡皮擦整理背景輪廓。

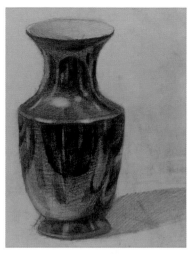

14 | 如圖，瓶身初步的質感完成。

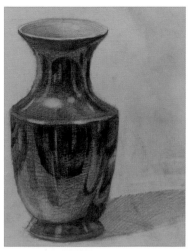

15 | 畫出瓶口和瓶身的圓弧狀引導線。（註：亮面須避開。）

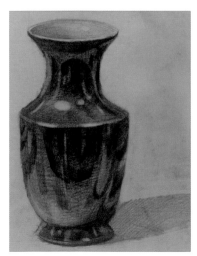

16 | 整理花瓶的色調。

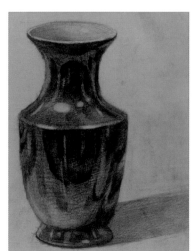

17 | 處理影子的色調。（註：影子越靠近物體越深，越遠則越淺。）

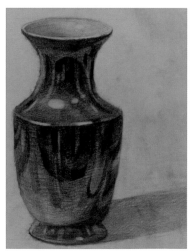

18 | 修飾後即完成。

不鏽鋼茶壺

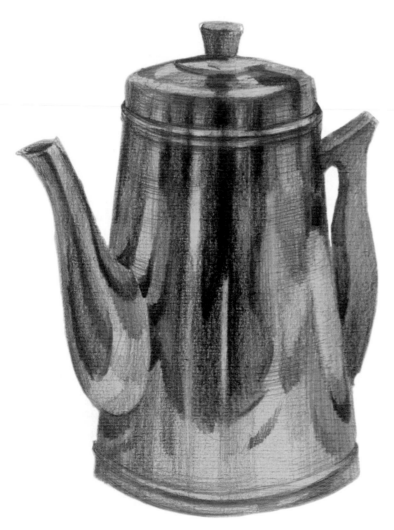

不鏽鋼茶壺教學影片
QRcode

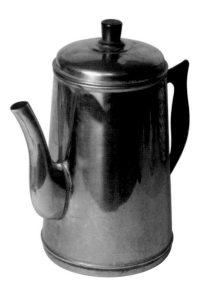

實體圖

01 | 畫出對稱輔助線，繪製壺身輪廓、提把、壺嘴，勾勒出明顯的反射色塊形狀。

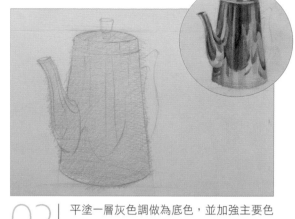

02 | 平塗一層灰色調做為底色，並加強主要色塊的明暗對比。（註：茶壺的圓弧狀壺身上的反射和花瓶一樣，反射出的色塊會形成強列的直線或曲線。）

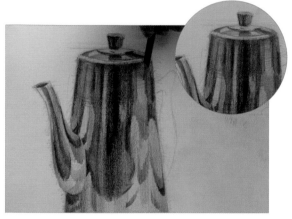

03 | 金屬質感大致完成後，視需要在適當部位加入弧線，以強調壺身的圓弧造型。

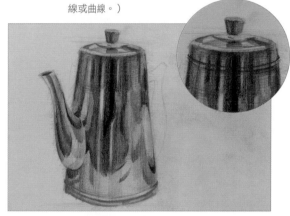

04 | 以軟橡皮擦出壺身的亮點，並描繪茶壺蓋的接縫。

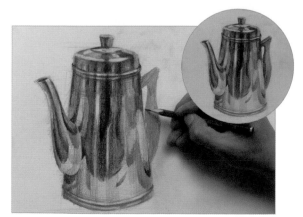

05 | 處理提把的造型及明暗。

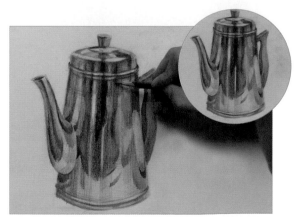

06 | 最後，調整整體輪廓及色調，加強色差反覆交錯的強烈對比效果，整理後即完成。

鐵罐

重點提示

Tips

1. 在每一個轉折面的邊緣加重描繪，運用明暗的強烈對比做出凹陷與凸起面。

2. 使用鉛筆號數：HB、2B、4B、6B。

鐵罐教學影片
QRcode

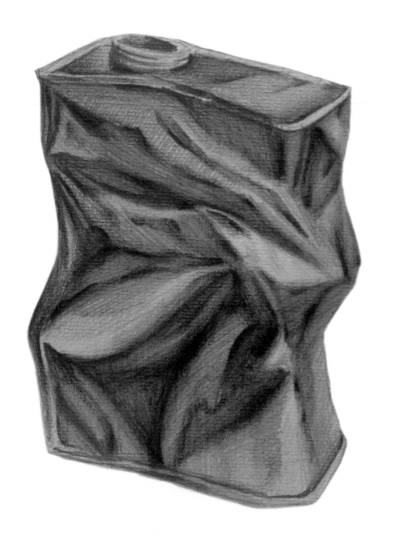

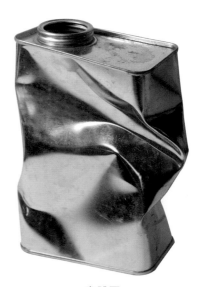

實體圖

01 | 畫出鐵罐的輪廓及主要扭曲皺摺線。

02 | 平塗一層灰色調做為底色。

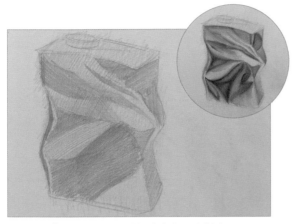

03 | 做出主要反射色塊的大明暗對比。

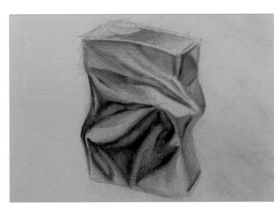

04 | 加深每一道反射色塊的邊緣轉折線。（註：金屬的過度面色調變化很大，深淺的差異非常跳躍。）

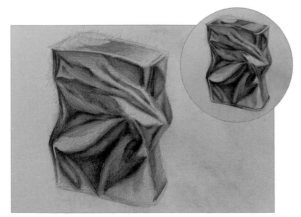

05 | 持續加強各反射色塊與反射線。

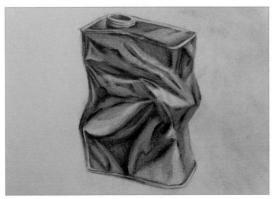

06 | 最後，擦出反光亮點及處理罐口造型即完成。

玻璃杯

玻璃杯教學影片
QRcode

重點提示
Tips

1. 強調透明質感表現，可在背景擺放一些物品，讓物品的透射效果顯現在杯身上。

2. 因玻璃的透明質感之故，影子會有透射亮點，而不是全黑的。

3. 當杯子內有液體時，物體和光線的折射會變形或相反。

4. 使用鉛筆號數：HB、2B、4B。

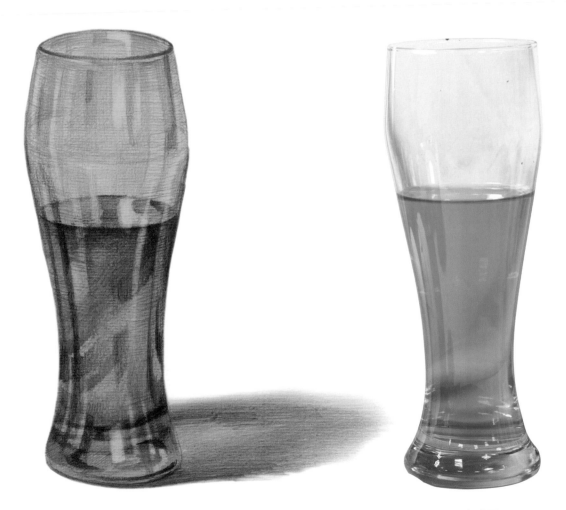

實體圖

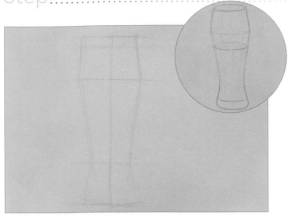

01 | 畫出對稱輔助線，描繪玻璃杯輪廓、杯口、水面的弧度及明顯的反射線。

02 | 平塗一層灰色調做為底色。

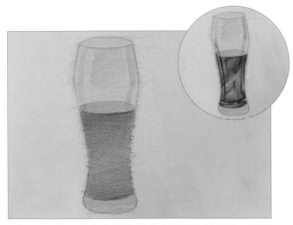

03 | 先做出有色液體的大明暗色差對比，再製造從水杯內透射出的背景色塊與線條。（註：有搭背景時，畫出背景物體透射出的造形，可加強透明感的表現效果。）

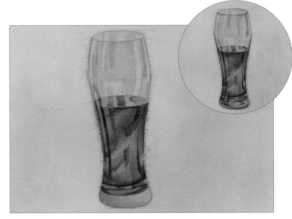

04 | 描繪杯身上的反射色塊。（註：透明玻璃的反射不如金屬和瓷器明顯，但仍有相當程度的反射，繪製時可適度加強效果。）

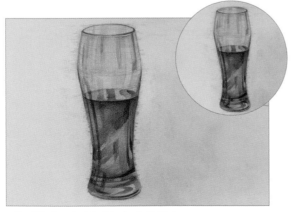

05 | 以弧線強調杯身的弧度。（註：玻璃邊緣線常出現非常深或非常亮的反射線。）

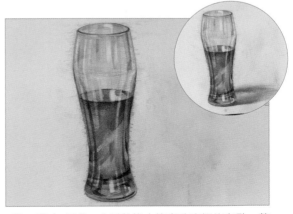

06 | 最後，先以軟橡皮擦出玻璃杯的亮點，整理輪廓線後，再加上透光的影子即完成。

水壺

水壺教學影片
QRcode

重點提示

Tips

1. 背景與環境可刻意擺放些許物品，讓壺身上透射的色塊有更多表現層次，因為玻璃的表面質感有起伏，透射的線條和色塊也會呈現波浪起伏。

2. 影子會有透光效果。

3. 使用鉛筆號數：HB、2B、4B。

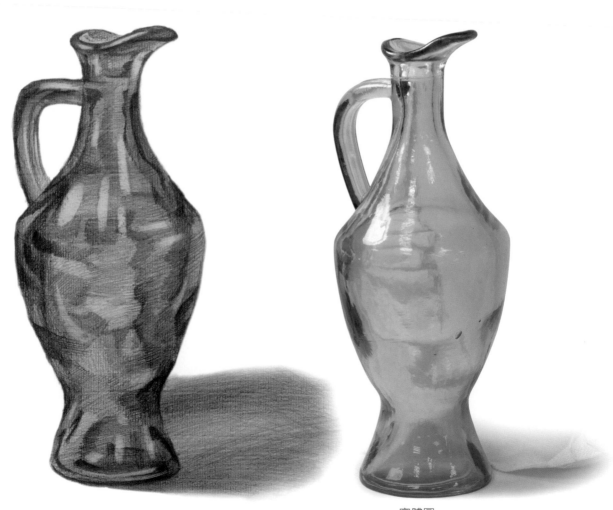

實體圖

01 | 畫出對稱輔助線，描繪水壺輪廓與明顯的透射色塊。

02 | 平塗一層灰色調做為底色。

03 | 加深壺身兩側及壺底的陰影，並加出影子。

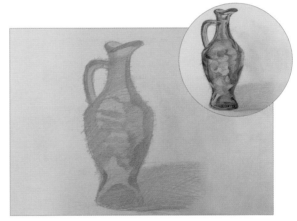

04 | 加強色塊對比，並重疊更多的小色塊。
（註：強調反射色塊的對比，可表現玻璃質感的反射和透射；而波浪造型的色塊可表現玻璃表面的起伏。）

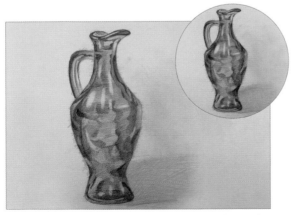

05 | 擦出水壺的反光點，並修飾反光點的形狀。

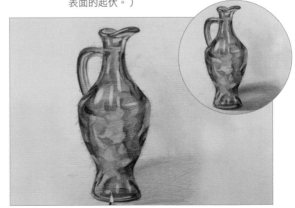

06 | 最後，描繪水壺的影子，強調影子的透光效果即完成。

木桶

重點提示
Tips

1. 和圓柱的畫法相同。

2. 重點為「木紋」，不要畫得太整齊，將木頭的瑕疵、破損及凹凸紋理表現出來。

3. 使用鉛筆號數：HB、2B、4B、6B。

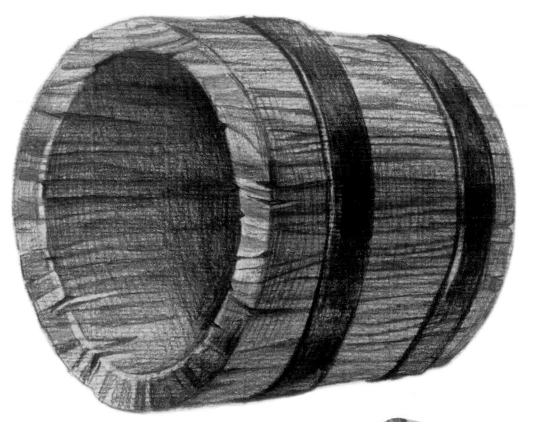

木桶教學影片
QRcode

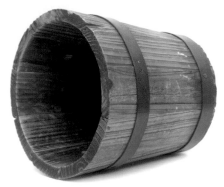

實體圖

01 | 設定木桶的大小,畫出對稱輔助線後,勾畫整體的大致造形。

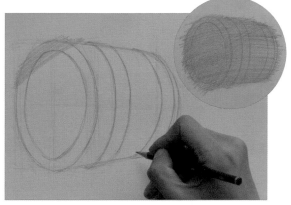

02 | 加深木桶確定輪廓後,上一層深色調做為木桶固有的底色。(註:上深色底色前先加重輪廓,可避免底色覆蓋掉輪廓線。)

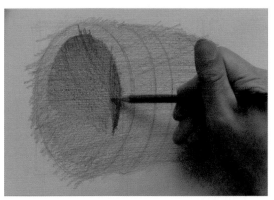

03 | 在木桶內側畫出暗面陰影,越往內側色調越深。

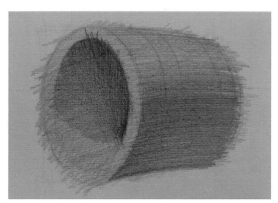

04 | 在外側畫出漸層暗面,並加強明暗交界線。(註:漸層的畫法同圓柱。)

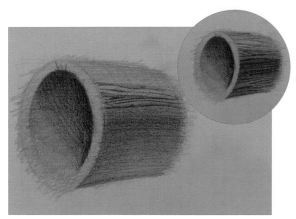

05 | 畫出外側木紋。(註:木紋的寬窄、長短、疏密須有變化,不可畫得過於整齊呆板,木紋畫法可參考示意圖 01-10。)

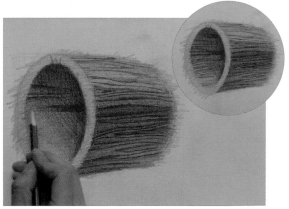

06 | 畫出內側木紋。

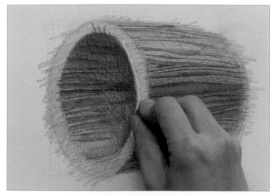

07 擦出木頭邊緣的受光面，強調明暗對比。

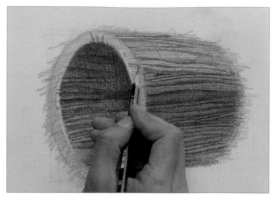

08 將木桶外側的木紋延伸，畫至木桶縱切面。

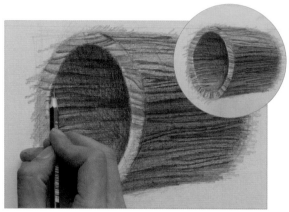

09 將木桶內側的木紋延伸，畫至木桶縱切面。

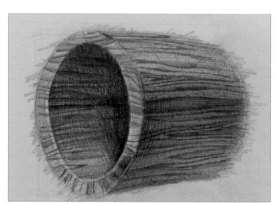

10 加深木桶明暗交接處的對比，並加上圓弧線條強調弧度。

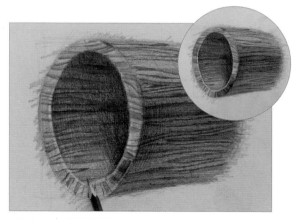

11 整理細節。

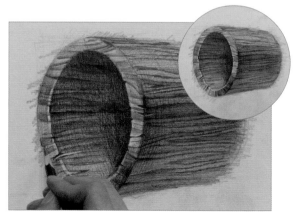

12 製造出裂縫破損的質感。

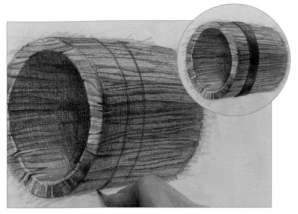

13 | 畫出黑色金屬鐵環。

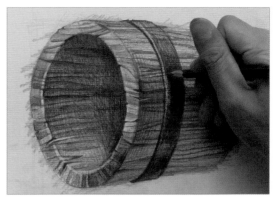

14 | 擦出金屬鐵環的亮點並以鉛筆修飾。

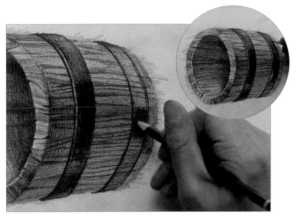

15 | 畫出第二道鐵環。

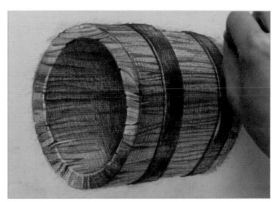

16 | 最後，整理輪廓後即完成。

Diagram 示意圖

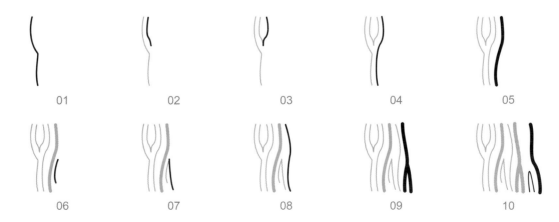

01　　　　02　　　　03　　　　04　　　　05

06　　　　07　　　　08　　　　09　　　　10

樹幹

重點提示

Tips

1. 樹幹破損與凹凸的部分比木桶多，還有剝落的質感。

2. 不需要畫得太乾淨，雜亂的筆觸更能強調表面的粗糙感。

3. 使用鉛筆號數：HB、2B、4B、6B。

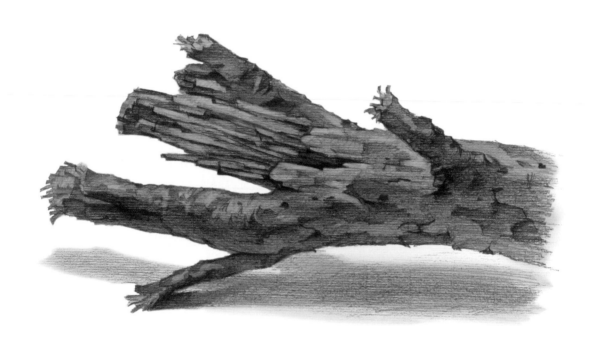

樹幹教學影片
QRcode

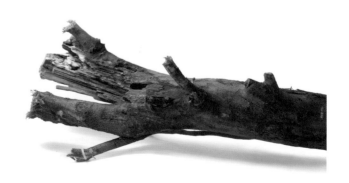

實體圖

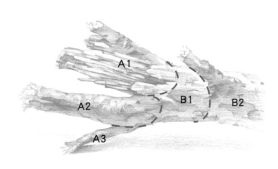

實體圖

01 | 勾勒出樹幹的輪廓。

02 | 平塗出樹幹的固有色做為底色。

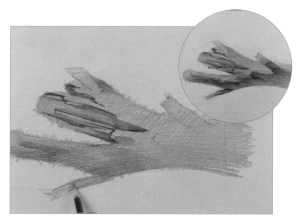

03 | 強調出明顯的凹凸面陰影。

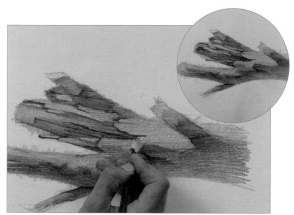

04 | 主幹本身的圓柱狀造形必須注意明暗的變化。

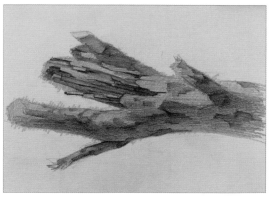

05 | 觀察暗面的位置，以鉛筆依序分區塊處理 A2、A3、B1、B2 區的陰影。

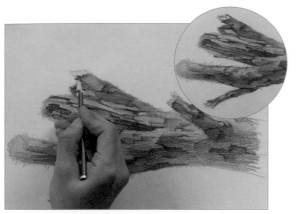

06 | 處理 A1、A3 區的枝幹細節，並加深描繪輪廓與陰影。

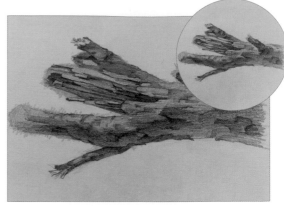

07 | 以軟橡皮擦出亮面與粗糙的質感，再上色調整色調增加質感。

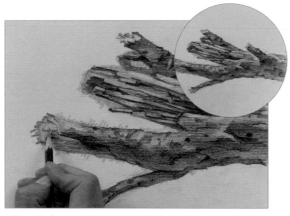

08 | 描繪樹幹尾端的斷枝的造型，並加出樹幹上的斑點及裂紋。

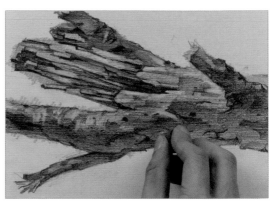

09 | 擦出粗糙的質感。

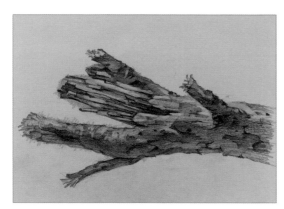

10 | 持續整理細節。

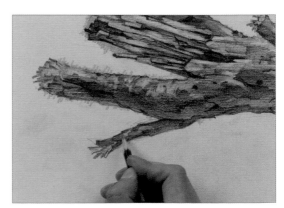

11 | 處理更細的枝幹。

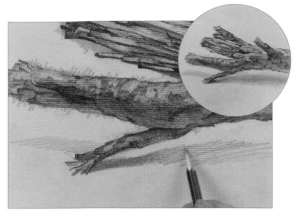

12 | 在樹幹底部畫出影子。（註：由於樹幹架高，因此影子不會服貼在物體下方。）

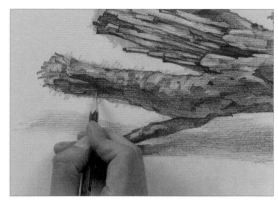

13 | 持續處理樹枝的質感。

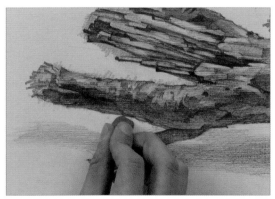

14 | 修邊整理造形。

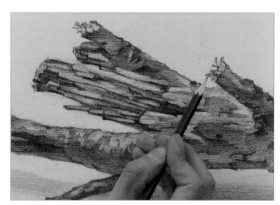

15 | 加強斷枝的破損造形。

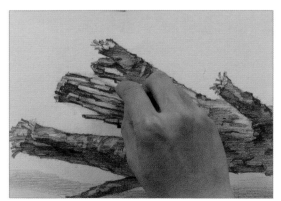

16 | 整理細部。

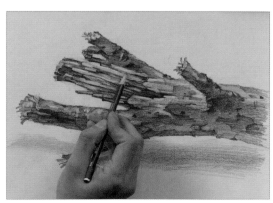

17 | 整理後即完成。

紙袋

重點提示

Tips

1. 紙袋一摺就會有摺痕，需要將摺痕清楚銳利的表現出來。

2. 摺痕的明暗色塊在紙袋邊緣處時，與紙袋輪廓轉折對應要一致。

3. 使用鉛筆號數：HB、2B、4B。

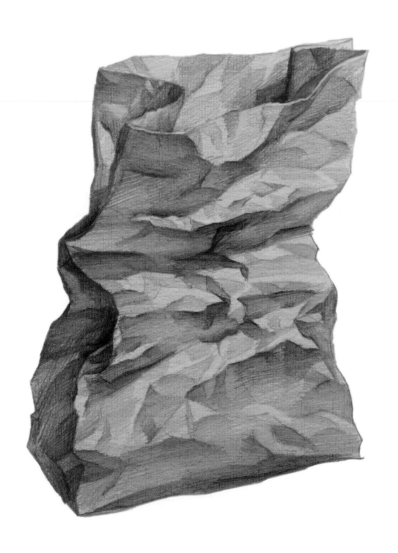

紙袋教學影片
QRcode

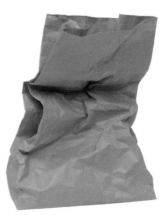

實體圖

01 | 勾勒出紙袋的輪廓及皺褶線。

02 | 平塗一層中間調,做為底色。

03 | 先做出明顯的皺褶,製造大明暗。

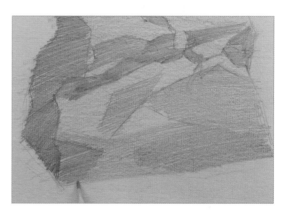

04 | 持續製造大明暗。

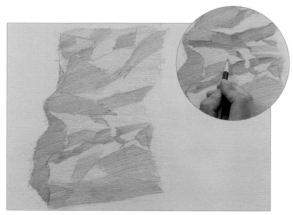

05 | 大明暗完成後,加深每一個皺褶線的對比。

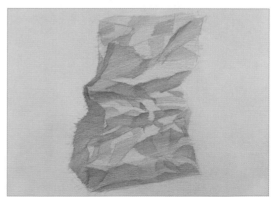

06 | 將大色塊中分出小色塊。(註:要注意觀察紙的皺摺方式。)

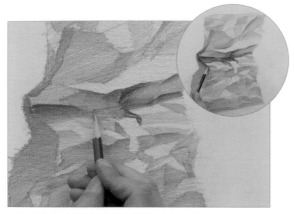

07 | 持續加強描繪皺褶線條及陰影。

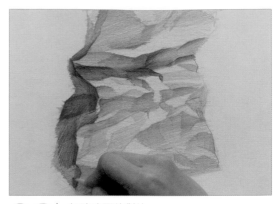

08 | 加強暗面的對比。

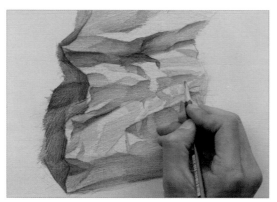

09 | 持續加強皺褶線的描繪。

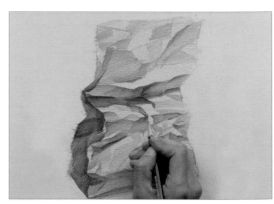

10 | 持續加強皺褶線的描繪，並注意不要破壞原本的大明暗色塊。

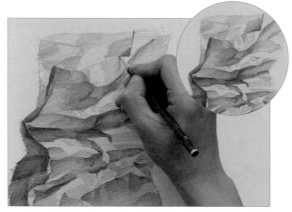

11 | 處理內側暗面。

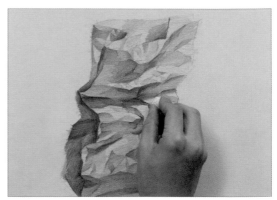

12 | 以軟橡皮擦出亮點，加強對比。

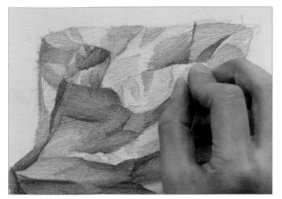

13 | 以軟橡皮擦亮紙袋邊緣厚度的亮面。（註：即使紙再薄，也需要製造出厚度感。）

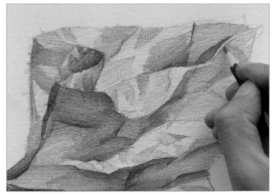

14 | 處理紙袋邊緣的厚度。

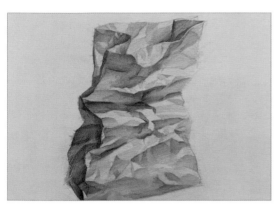

15 | 修飾暗面細節。

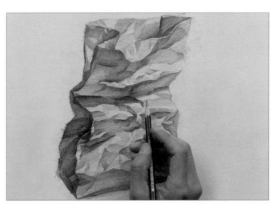

16 | 持續處理細節。

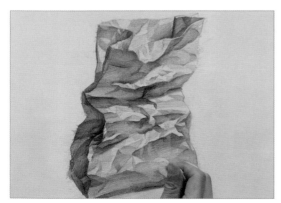

17 | 以軟橡皮擦出小皺褶的亮面。

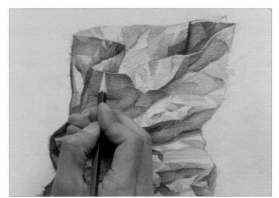

18 | 調整後完成。

紙盒

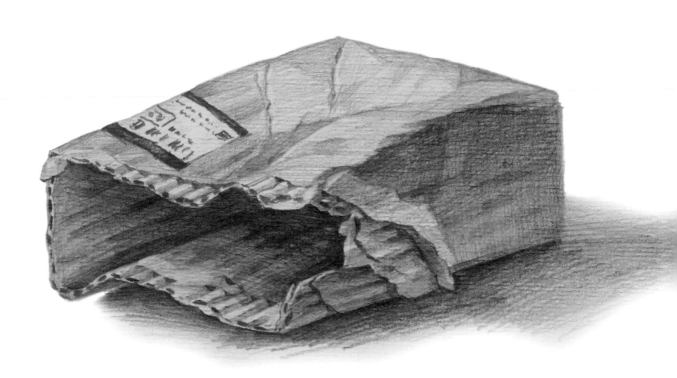

紙盒教學影片
QRcode

實體圖

01 | 勾勒出紙盒的輪廓及影子。

02 | 平塗一層灰色調做為底色。

03 | 製造大明暗，強調出明暗面與內部陰暗面的對比關係。

04 | 在紙盒的上方和側面畫出皺摺轉折面。

05 | 強調出內部暗面的對比關係。

06 | 加強明暗交界線，增加立體感。

07 | 畫出小色塊，表現皺摺的轉折角度。

08 | 適時整理輪廓線。

09 | 描繪紙盒的瓦楞紙紋。（註：波浪狀的造形是瓦楞紙板的特色，可花點心力將細節整理好，畫法可參考示意圖 01-11。）

10 | 持續描繪細節。（註：描繪細節時不可太過規律，須製造部份歪扭的造形。）

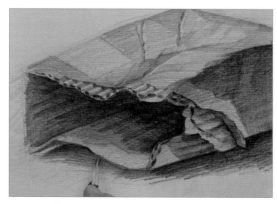

11 | 持續描繪細節。

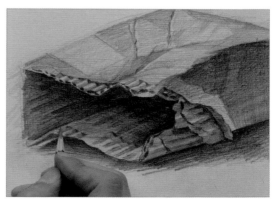

12 | 持續描繪細節。

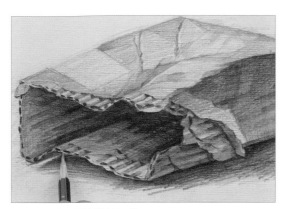

13 | 持續描繪細節。

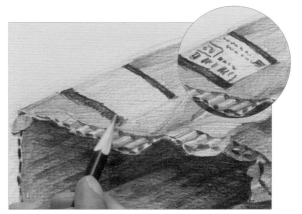

14 | 描繪標籤。（註：較大的字可以寫出來，較小的字用象徵性符號表示即可。）

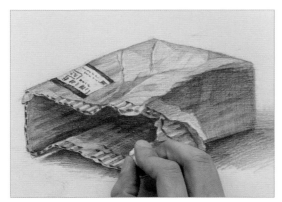

15 | 擦出內側和邊緣的亮點，強調對比。

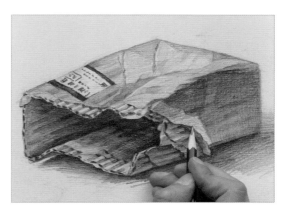

16 | 擦出亮點後即完成。

Diagram 示意圖

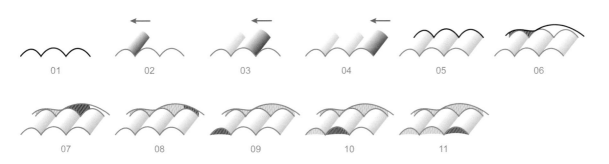

素面布

重點提示
Tips

1. 每一條布紋的表現方式都和圓柱的明暗面原理一樣，但為扭曲彎曲後的圓柱 。（如示意圖 01-02）

2. 使用鉛筆號數：HB、2B、4B。

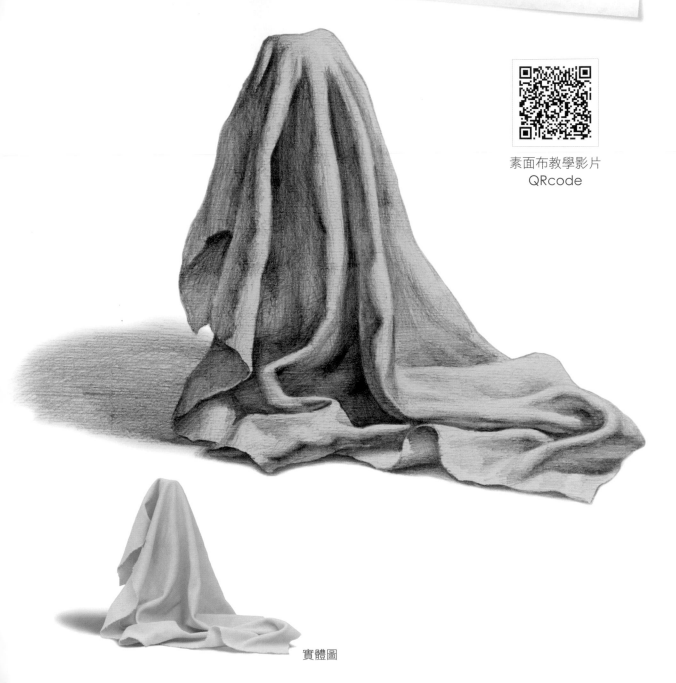

素面布教學影片
QRcode

實體圖

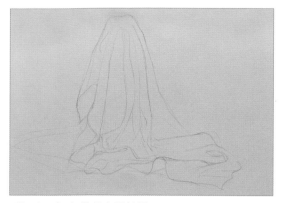

01 | 勾勒輪廓及皺褶。

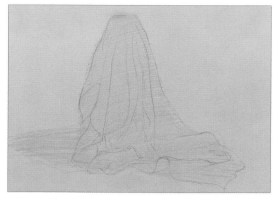

02 | 平塗一層中間調做為底色。

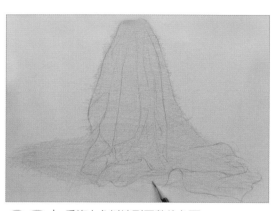

03 | 重複上色以達到平整的色面。

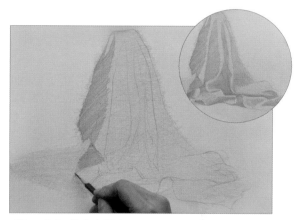

04 | 做出大明暗。

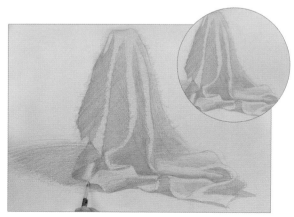

05 | 加強大明暗對比。

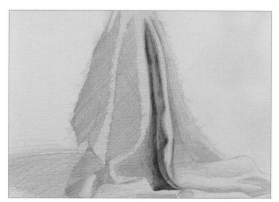

06 | 先畫出一條布紋。（註：每條布紋的結構和圓柱相同，有亮面、中間調、明暗交界線和陰影等，但都是扭曲的色面，可參考示意圖 02。）

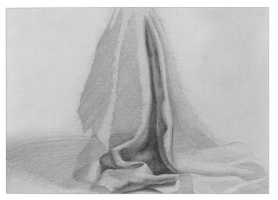

07 | 每一道布紋皺褶都以相同原理繪製。

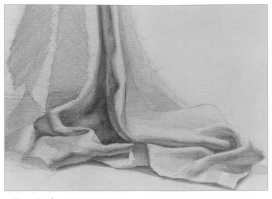

08 | 持續製造布紋。（註：在每個轉折面都要做出過度漸層，以表現布的柔軟度。）

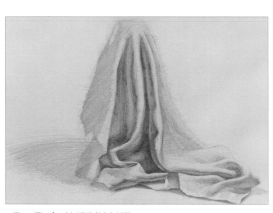

09 | 持續製造皺褶。

10 | 以鉛筆加深素面布皺褶的陰影。（註：已完成部分畫面時，不宜直接將手靠在畫面上，可用小指頂住畫面的姿勢，減少手和畫面的接觸面積。）

11 | 處理暗面細節。

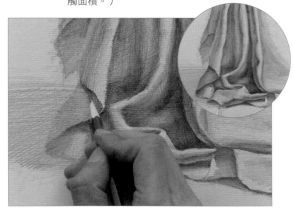

12 | 處理暗面細節。（註：暗面細節表現不宜太銳利，對比也不宜過大。）

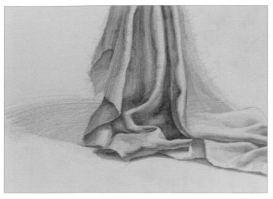

13 持續處理細節。

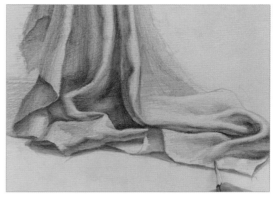

14 持續處理細節。

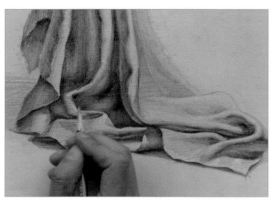

15 在某些轉折處加強對比，凸顯亮面。

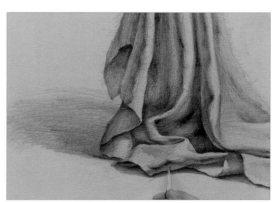

16 持續處理細節並處理影子。

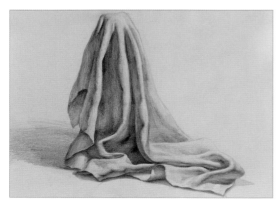

17 亮面整理後即完成。

Diagram **示意圖**

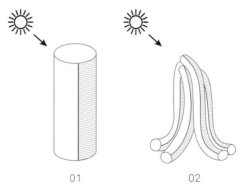

01　　　　　　02

條紋布

重點提示

Tips

1. 條紋要跟著布的轉折走，才能表現出布的起伏。

2. 使用鉛筆號數：HB、2B、4B、6B。

條紋布教學影片
QRcode

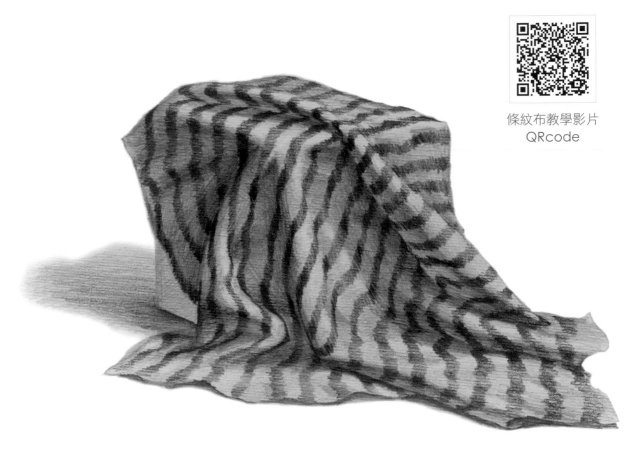

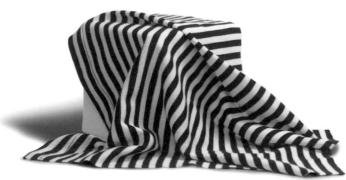

實體圖

01 勾勒出條紋布的輪廓。

02 平塗一層灰色調做為底色。

03 做出大明暗。（註：觀察明暗的變化時，要先忽略花紋。）

04 用漸層線條製造立體感。

05 持續製造立體感。

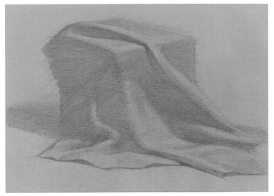

06 持續製造立體感，並處理布跟桌面的影子對比。

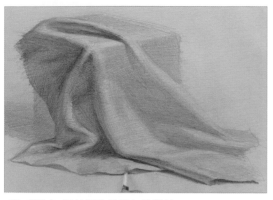

07 | 以較深的鉛筆加強對比。

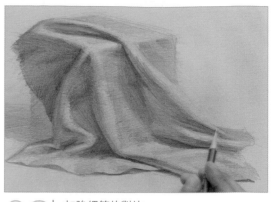

08 | 加強細節的對比。

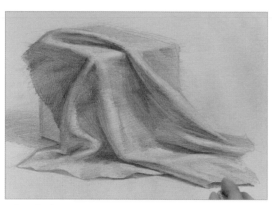

09 | 持續處理細節。

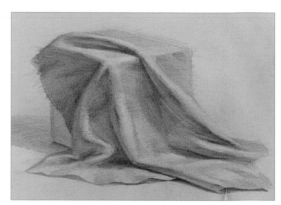

10 | 持續處理細節。（註：須注意細節勿處理的太多，以免加上布紋後畫面太花。）

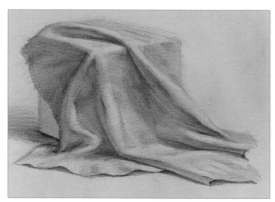

11 | 細節處理後完成一個階段。

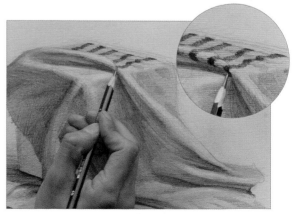

12 | 沿著布面轉折的方向畫出布紋。（註：可參考示意圖 01-12。須特別注意第一道條紋的方向，將影響之後布紋的繪製。）

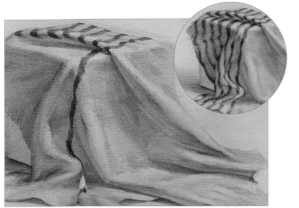

13 | 以同樣手法繼續繪製布紋，條紋和皺褶的起伏須一致。

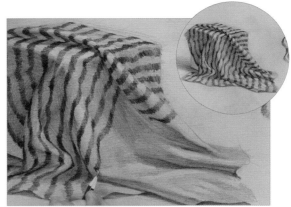

14 | 持續繪製布紋。

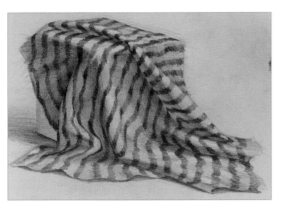

15 | 加強條紋的暗面。（註：條紋也須表現明暗。）

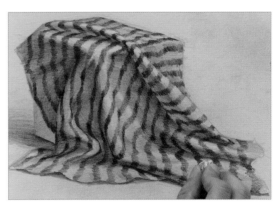

16 | 加強明暗後即完成。

Diagram 示意圖

01 02 03 04 05 06

07 08 09 10 11 12

石頭

重點提示
Tips

1. 每個破損面都要用銳利的線條修飾。

2. 使用鉛筆號數：HB、2B、4B、5B。

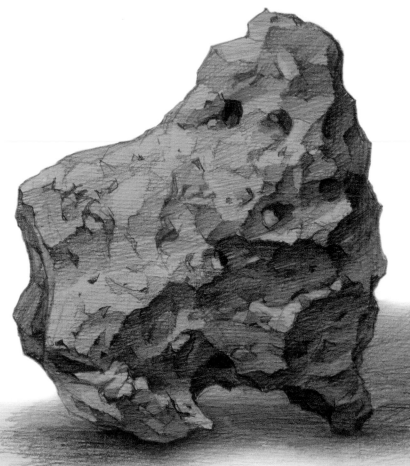

石頭教學影片
QRcode

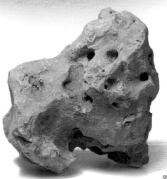

實體圖

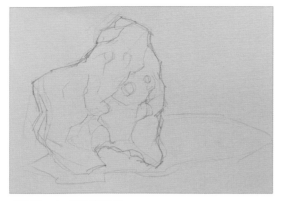

01 | 勾勒出輪廓。

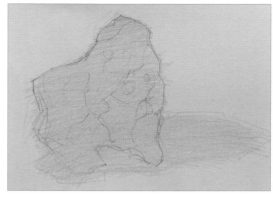

02 | 平塗一層灰色調做為底色，並帶出影子色調。

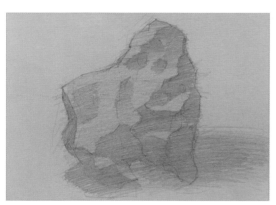

03 | 做出大明暗面色塊。

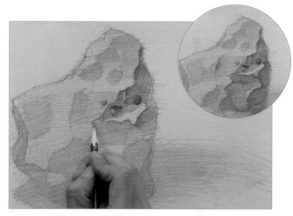

04 | 加強轉折線的對比，製造光線感。

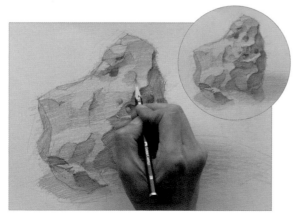

05 | 做出小色塊，表現更多的轉折面。

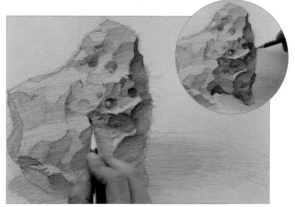

06 | 描繪出凹洞與粗糙質感等細節。

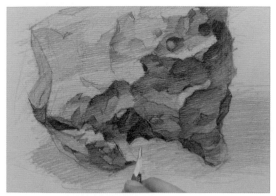

07 | 加強暗面對比。

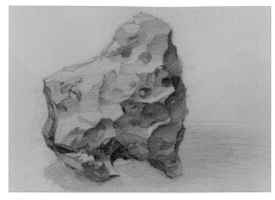

08 | 加深左邊切面的對比。

09 | 持續製造凹洞質感。

10 | 加強右邊的暗面細節。

11 | 加深更暗面。

12 | 擦出亮面色塊。

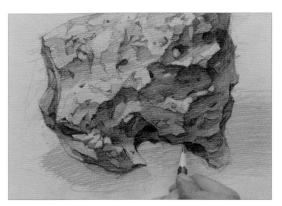

13 | 加強暗面對比。

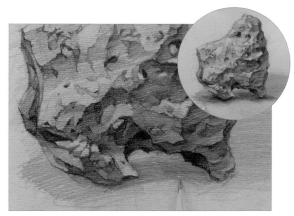

14 | 處理影子，未完全服貼桌面的物體，影子都有透光的效果。

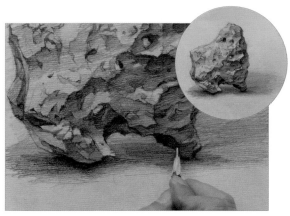

15 | 持續處理暗面細節。

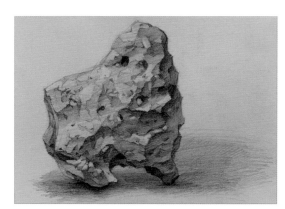

16 | 適時整理輪廓背景。

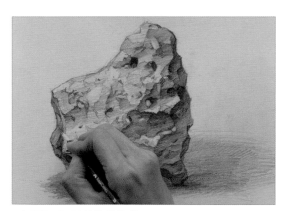

17 | 最後修飾細節。

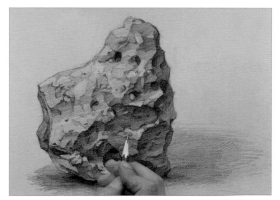

18 | 修飾細節後即完成。

磚塊

重點提示
Tips

1. 每個破損面都要用銳利的線條描繪出來。

2. 表現出磚塊的質感時，除了表面的凹洞與裂痕，表面不均勻的顏色也是描繪重點。

3. 使用鉛筆號數：HB、2B、4B、5B。

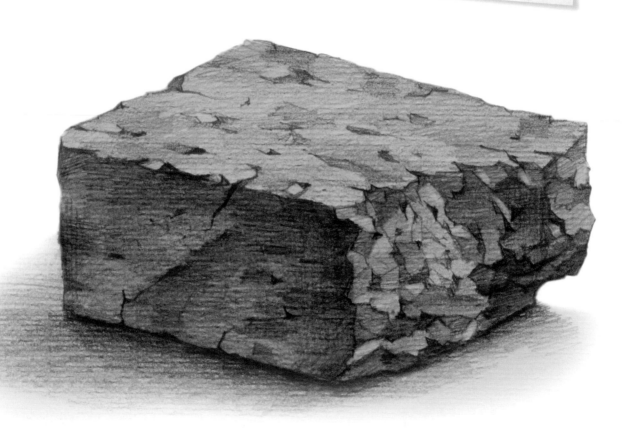

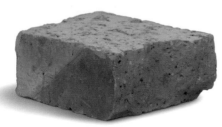

實體圖

磚塊教學影片
QRcode

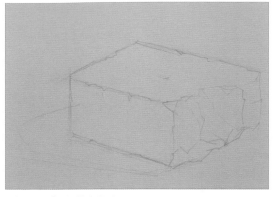

01 | 勾勒出輪廓。

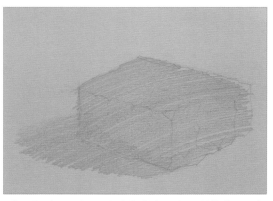

02 | 平塗一層灰色調做為底色，並帶出影子色調。

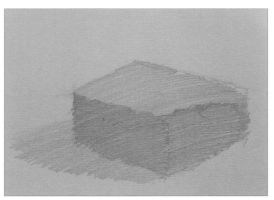

03 | 做出大明暗。

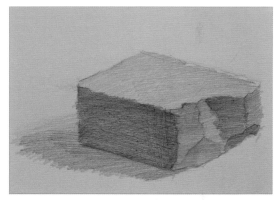

04 | 做出大明暗並加強對比。

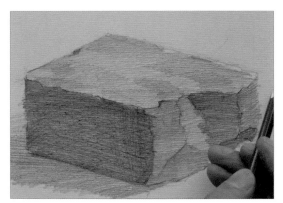

05 | 分出色塊，表現破損面的轉折。

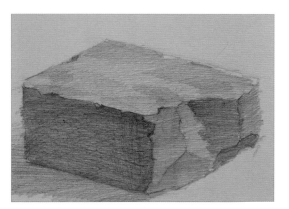

06 | 加強描繪磚塊邊緣不規則的破損面。

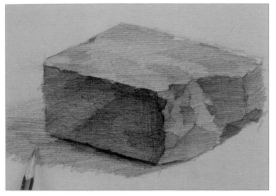

07 | 處理影子色調。（註：影子越靠近物體越深；越遠離物體則越淡。）

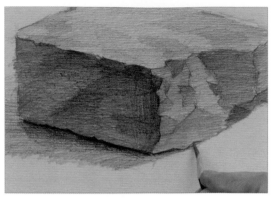

08 | 強調與桌面接觸處最深的陰影線。

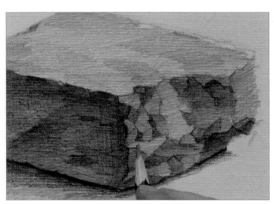

09 | 分出更小的色塊表現破損面。

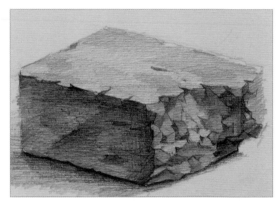

10 | 持續製造破損面與凹洞。

11 | 持續製造破損面與凹洞。

12 | 製造出裂縫。（註：裂縫適合以直線轉折表現，太柔軟、蜿蜒的曲線無法表現出堅硬感。）

13 | 加強明暗對比。

14 | 擦出小色塊的亮面。

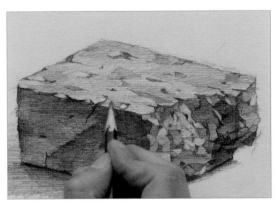

15 | 持續製造細節。

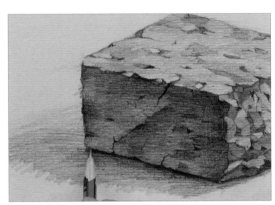

16 | 整理影子色調。

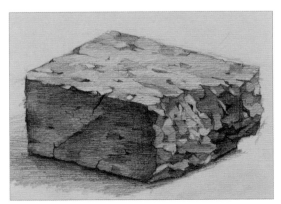

17 | 調整整體色調，加強不夠均勻的色調分布。

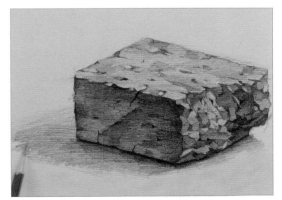

18 | 加強色調分布後即完成。

籐籃

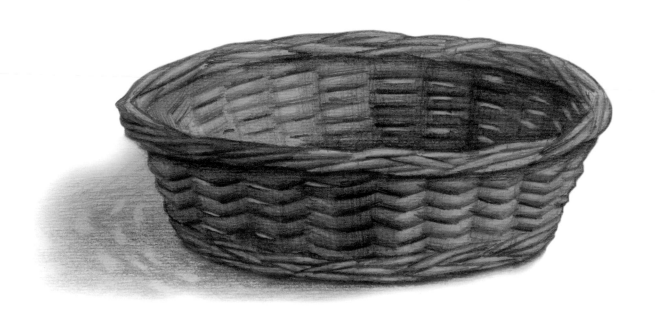

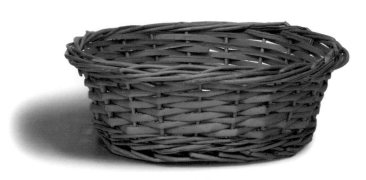

實體圖

籐籃教學影片
QRcode

01 | 勾勒出基本造形。

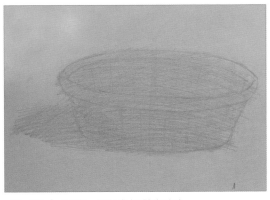

02 | 平塗一層灰色調做為底色。

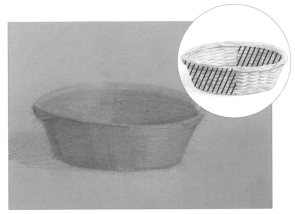

03 | 做出大明暗後,以漸層製造立體感。

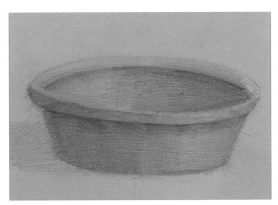

04 | 製造出滾邊的厚度與明暗。

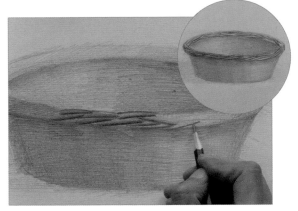

05 | 堆疊小段的漸層線,表現出纏繞的籐編效果。(註:處理細節非常繁瑣的靜物時,可以簡化的方法來表現出質感,畫法可參考示意圖 01-12。)

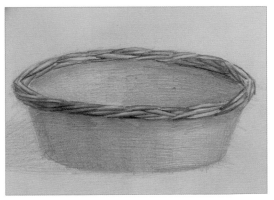

06 | 持續完成整段的滾邊。

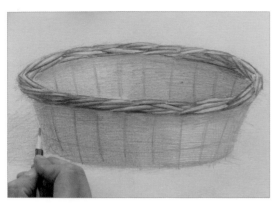

07 | 先勾勒出編織的方向及編織分界線。

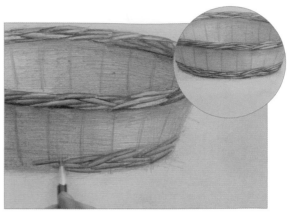

08 | 持續製造下半部的滾邊效果。（註：滾邊畫法可參考示意圖 01-12。）

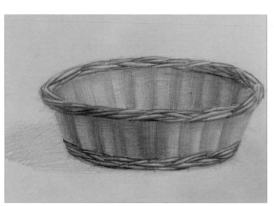

09 | 做出編織的起伏明暗。（註：須維持住整體大明暗的變化。）

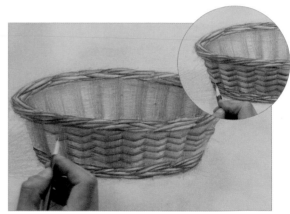

10 | 以小段的漸層線做出 V 形造形持續排列，表現出編織的效果，並注意編織的圓弧狀方向性。

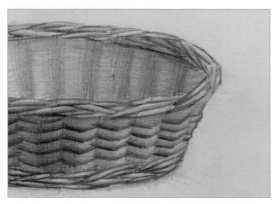

11 | 如圖，在邊緣轉折時要帶出編織的弧度。

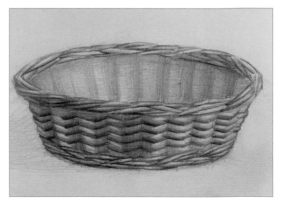

12 | 擦出編織紋路的亮面，強調立體感。

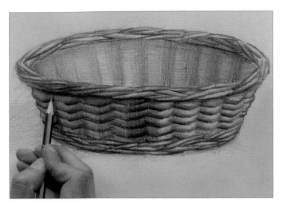

13 | 加重描繪籐籃外側及滾邊的陰影。

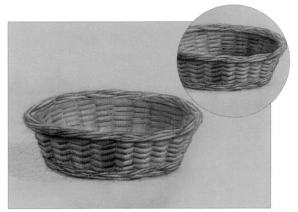

14 | 以相同手法處理內側的編織效果。

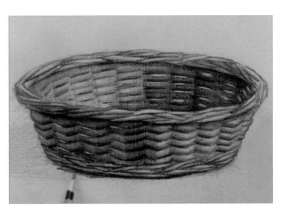

15 | 以軟橡皮擦出亮點。（註：編織籐籃為透光的物體，可以在暗面擦出些許亮點，表現透光的效果。）

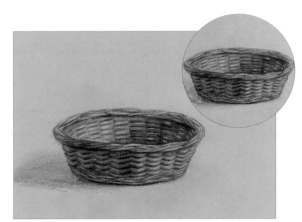

16 | 處理影子，整理後即完成。（註：影子同樣會透出光點，因此須擦出亮點。）

Diagram 示意圖

01 02 03 04 05 06

07 08 09 10 11 12

萵苣

重點提示
Tips

1. 了解整體的造形結構，將葉子都收到根部。

2. 葉子的輪廓線相當雜亂，不一定要將所有的線條畫出，將主要結構畫出來即可。

3. 使用鉛筆號數：HB、B、2B、4B。

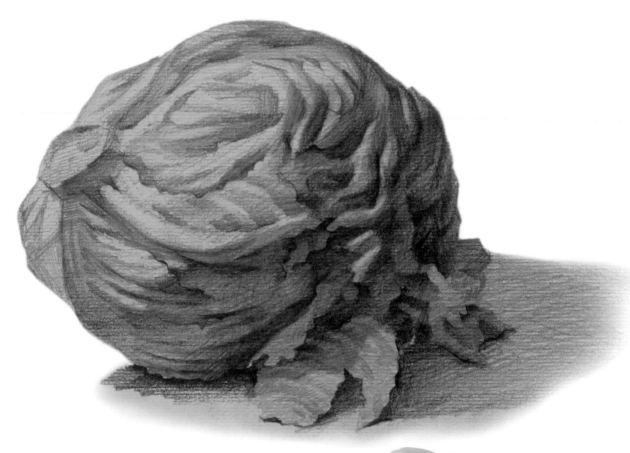

萵苣教學影片
QRcode

實體圖

01| 勾勒出萵苣的輪廓、根部的位置、菜葉的交界線及紋路方向。

02| 平塗一層灰色調做為底色。

03| 做出大明暗，注意主要莖脈的走向。

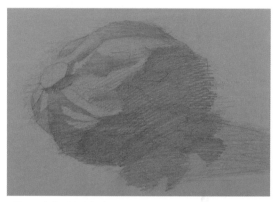

04| 持續做出大明暗，處理更細膩的明暗交接線走向。

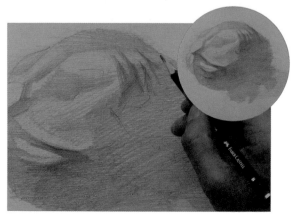

05| 處理莖脈起伏的細節變化。

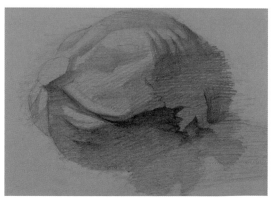

06| 加強暗面細節的對比。

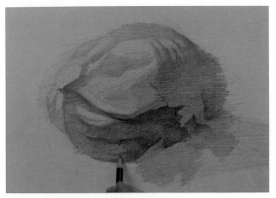

07| 加深描繪暗面的細節。

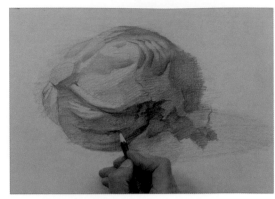

08| 持續處理經脈細節，並注意大明暗對比的維持。

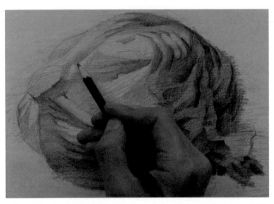

09| 沿著菜葉紋路方向，加深萵苣後方葉子的陰影。

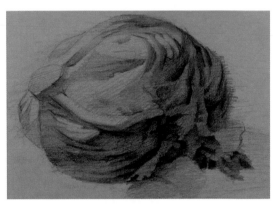

10| 加強所有細節的對比。

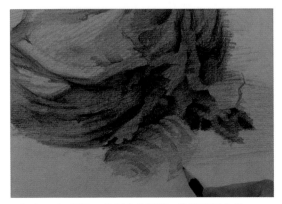

11| 描繪一些脫落的菜葉，使造形更自然。

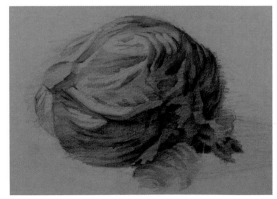

12| 持續整理色調與細節。

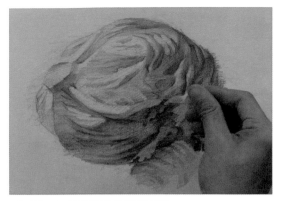

13 | 擦出萵苣的細節亮點。

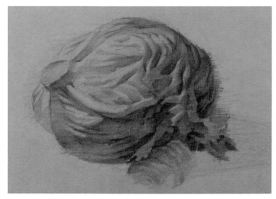

14 | 以軟橡皮擦出小亮面，加強細節的表現。

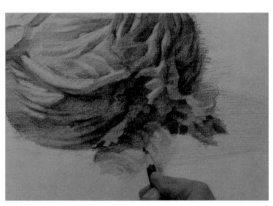

15 | 持續描繪暗面細節。

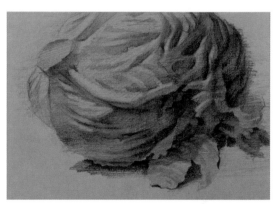

16 | 處理影子，利用影子整理出外輪廓的造形，並增加陰影的層次。

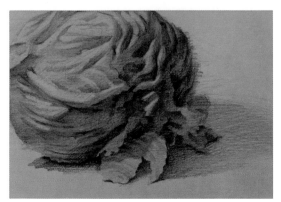

17 | 加深萵苣的影子。

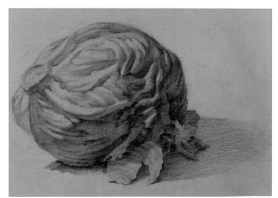

18 | 加深影子後即完成。

菊花

重點提示
Tips

1. 花的造形為杯狀、喇叭狀，勾出位置後，再將花的方向勾出來。

2. 可簡化用短漸層色塊描繪花瓣及葉子。

3. 葉子可適度增減，主要用來襯托出花的色調跟造形。

4. 使用鉛筆號數：HB、2B、4B、6B。

菊花教學影片
QRcode

實體圖

剖析圖

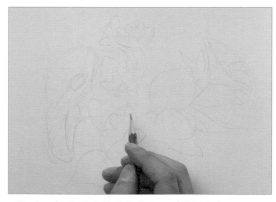

01 | 勾勒出菊花的位置、形狀及方向。

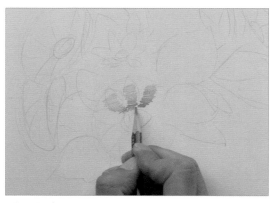

02 | 以短漸層筆觸,做出表現花瓣的色塊。

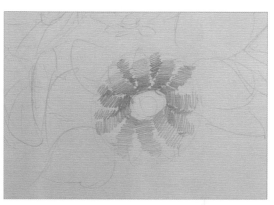

03 | 注意明暗對比,並依序完成一朵花的花瓣。

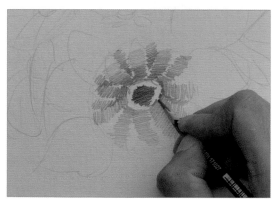

04 | 加深描繪菊花中間的花序。

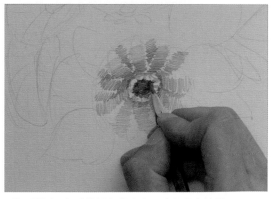

05 | 加強花瓣與花序之間的輪廓與陰影。

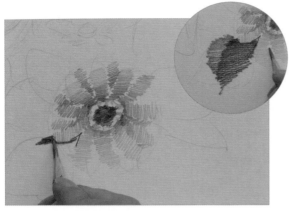

06 | 先沿著花瓣加深描繪葉子，並修飾出花的
造形，再以漸層筆觸畫出葉子。

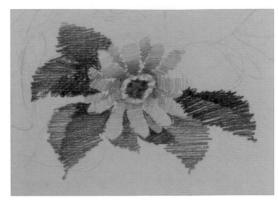

07 | 重複步驟 6，配合花瓣的方向在周圍畫出
葉子，襯托出花朵的造形。

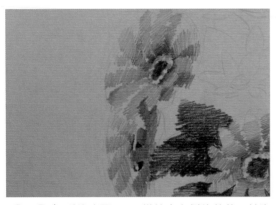

08 | 重複步驟 2-5，描繪出左側的菊花，並注
意不同方向花的造形。

09 | 重複步驟 6-7，描繪出左側的葉子。

10 | 描繪延伸出來的葉子。

11 | 每片花瓣須以不同的色調表現出明暗面。

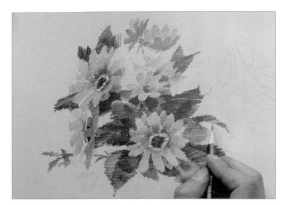

12 | 視畫面效果加葉子，襯托出花的色調並修飾造形。

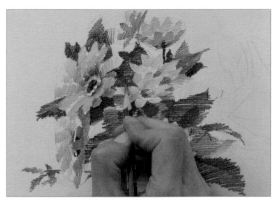

13 | 加強較深處的葉子色調，增加層次感。

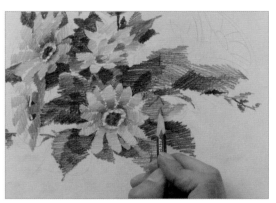

14 | 描繪延伸出來的葉子。

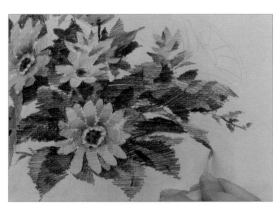

15 | 葉子同樣考量到角度變換不同造形，才能表現出整束花的立體感。

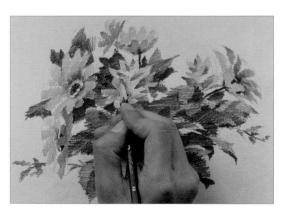

16 | 整理花的輪廓造形。

17 | 增加葉子層次感，表現葉子層疊的厚實感後即完成。（註：植物整體的邊緣線不要太整齊，要有不規則狀的整體造形。）

蘭花

重點提示
Tips

1. 蘭花是很有姿態的花卉，每朵花的方向、開合大小、角度，甚至是花瓣都會呈現不同造形，必須仔細描繪。

2. 處理白色蘭花時，可加一個較深的底色，襯托出白色與輪廓。

3. 加深陰影時，先預留可以擦得更白的空間，讓灰色調更有彈性。

4. 至少要用兩種以上不同深淺的筆，才能表現出層次的細膩度。

5. 使用鉛筆號數：HB、2B、4B、6B。

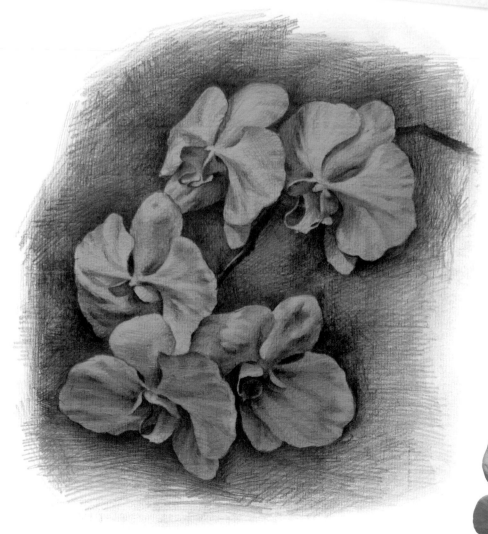

蘭花教學影片
QRcode

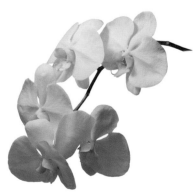

實體圖

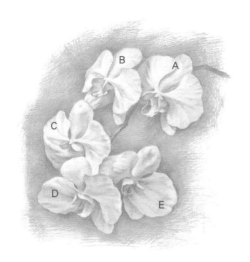

分區圖

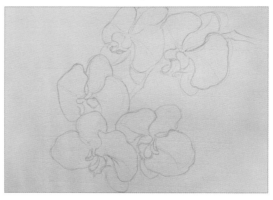

01 | 勾勒出蘭花的位置與形狀。（註：花瓣的邊緣為小波浪的造形。）

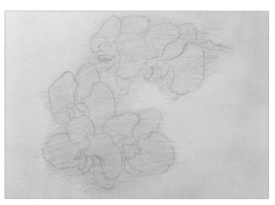

02 | 平塗一層灰色調做為底色。（註：白色的花仍要上灰色調做為底色，再以不同層次的陰影凸顯明暗。）

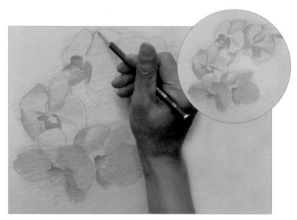

03 | 做出蘭花的大明暗。（註：此時先不用考量細節。）

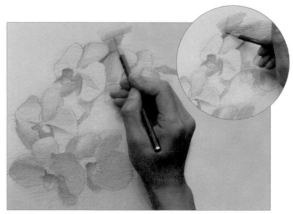

04 | 完成花的基本明暗後，處理背景色以襯托出花清楚的輪廓與色調。（註：線條不能直接繞著物體塗，而是以不同方向交叉描繪，才能帶出背景的空間感。）

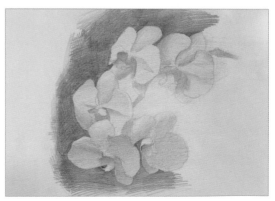

05 | 持續完成背景色。（註：背景的明度可適度做變化，以配合襯托花的明暗。）

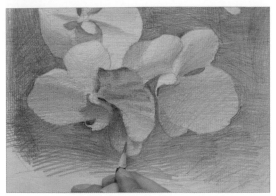

06 | 回到花卉的處理，加強 D 區花卉的暗面對比與陰影。

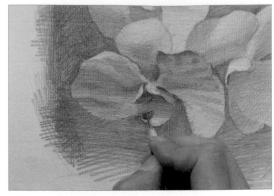

07 | 製造出 D 區波浪狀的明暗起伏。

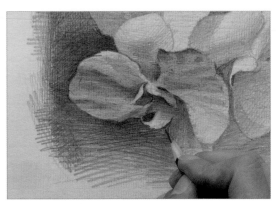

08 | 修飾出 D 區花心的特殊輪廓造型，並用背景色襯托出色調。

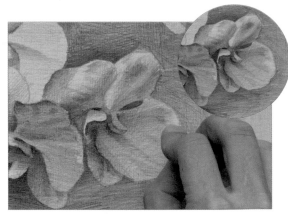

09 | 持續處理 E 區花瓣輪廓細節與陰影。

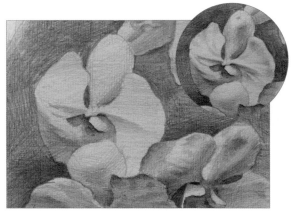

10 | 加強 C 區花瓣背景襯托出花的色調。

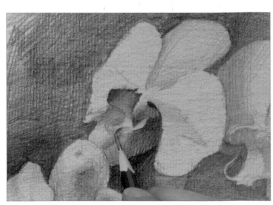

11 | 持續處理 B 區細節，注意色調的空間安排。

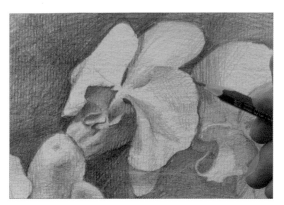

12 | 加深 B 區花瓣陰影後，製造出前後空間感。

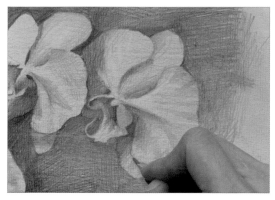

13 | 加深 A 區花瓣陰影後，製造出前後空間感。

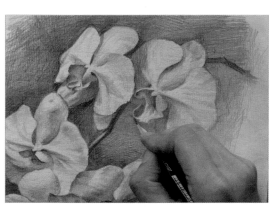

14 | 描繪花莖明暗製造立體感，調整整束花的整體感。

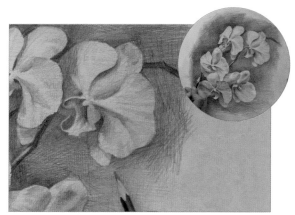

15 | 調整背景色讓白色花色更突顯。

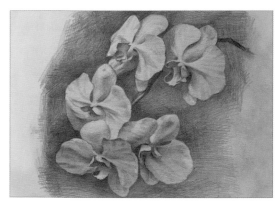

16 | 擦出花的白色，以製造光線感。

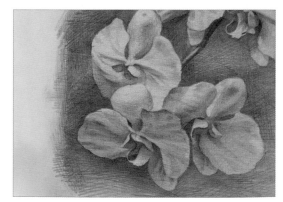

17 | 持續整理 D 區細節。

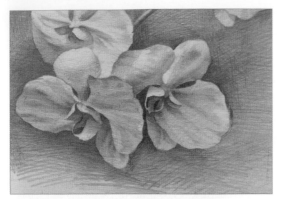

18 | 持續整理 E 區細節。

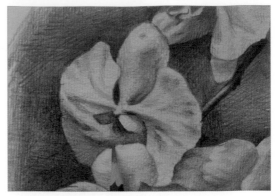

19 | 加強 C 區的陰影，製造前後空間感。

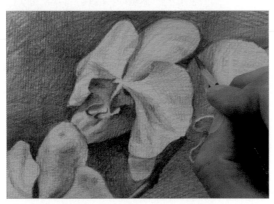

20 | 加強 B 區的陰影，製造前後空間感。

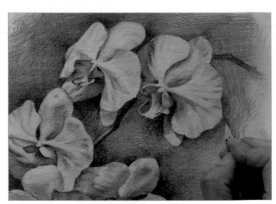

21 | 持續整理背景與花色的對比。

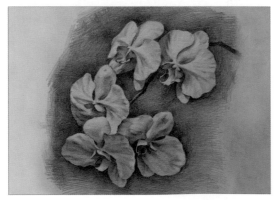

22 | 修飾整體的細節。

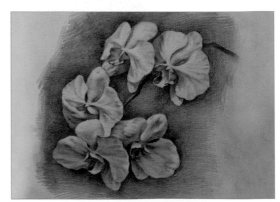

23 | 修飾後即完成。

應用篇－畫張完整的作品吧！

如何擺設靜物

作品實例

如何擺設靜物

範例一

⭕ 正確示範

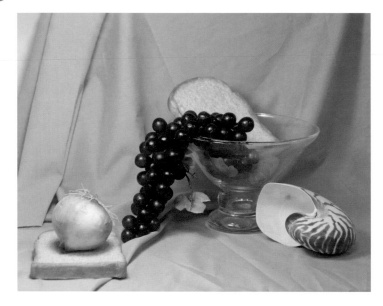

將靜物分為主要、次要及更次要群組，以三角平衡的方式擺放。

運用玻璃的透明感，凸顯葡萄從裡到外的延伸，加上桌巾的皺褶延伸視覺。

❌ 錯誤示範

左右對稱且依序排列的擺放方式，會讓畫面整體看起來過於死板，也不容易抓到重點。

範例二

⭕ 正確示範

將桌巾交錯，改變物體擺放的
角度，添加畫面線條的層次，
看起來更有動態感。

❌ 錯誤示範

物體四處分散，且物體間的距離一
致，無法顯現重點。

範例三

⭕ 正確示範

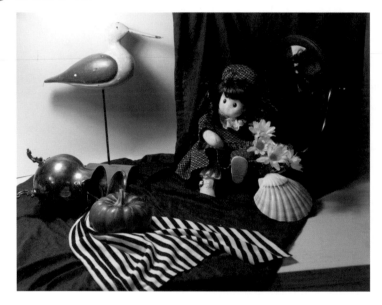

運用故事性構圖,讓看起來不相干的物體產生連結,可利用物體相互交集的視線,強調物體之間的關聯性。

✕ 錯誤示範

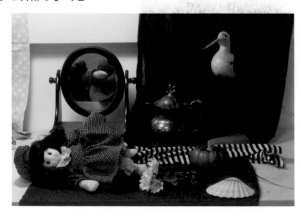

隨意擺放的物體,看不出物體之間的關聯性。

幾何圖形的堆疊

繪者：林子翔（美術系大二生）
完成時間：2.5 小時
使用鉛筆號數：HB、2B、4B。

將基礎練習中的幾何結構，綜合成一幅完整的作品，作畫的關鍵在於能否掌握物體間的明暗關係。雖然石膏體都是白色的，物體本身也沒有花紋，但只要能掌握光影的變化，就能做出物體間前後的空間關係。

◎ 動態影片，請參考光碟。

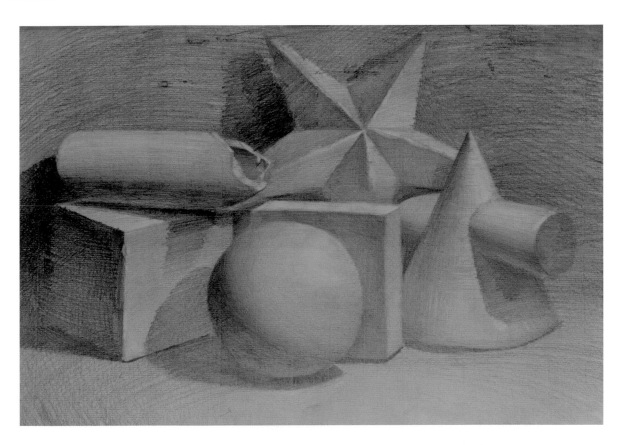

幾何圖形的堆疊
教學影片 QRcode

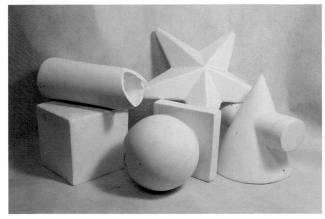

實體圖

蘋果、餐巾、盤子、玻璃杯

繪者：林子翔（美術系大二生）
完成時間：2.5 小時
使用鉛筆號數：HB、4B、6B。

這幅畫結合了不同質感的練習，有柔軟的布面、光滑的玻璃材質及圓滑的水果，可學習掌握各個物件的軟硬度及形狀。

◎　動態影片，請參考光碟。

蘋果、餐巾、盤子、玻璃杯
教學影片 QRcode

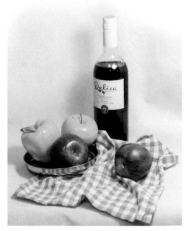

實體圖

娃娃、花束、鞋子等

繪者：彭泰仁
完成時間：3 小時
使用鉛筆號數：HB、B、2B、4B、6B。

完成作品的關鍵，並不是將所有物體的細節都描繪出來，而是集中描繪畫面的重點物品，例如在這幅畫中，觀看者的目光會自然被引導至娃娃身上，每個物體的細節處理不同，讓整體畫面看起來不會太過壓迫。

◎ 動態影片，請參考光碟。

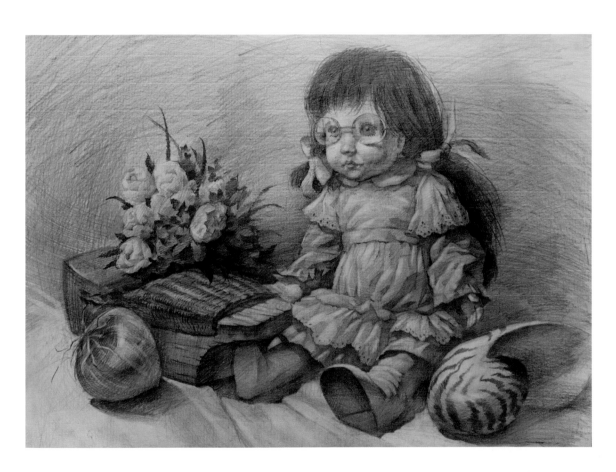

娃娃、花束、鞋子
教學影片 QRcode

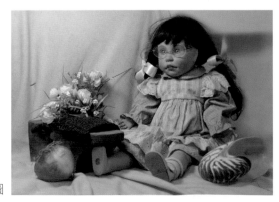

實體圖

葡萄、玻璃杯、瓷器等

繪者：彭泰仁
完成時間：2.5 小時
使用鉛筆號數：HB、2B、4B、6B、7B。

這幅畫中的每個物件都有大大小小的反光點，選擇想要凸顯的重點物品，加強明暗對比，讓整幅畫更為聚焦。

◎ 動態影片，請參考光碟。

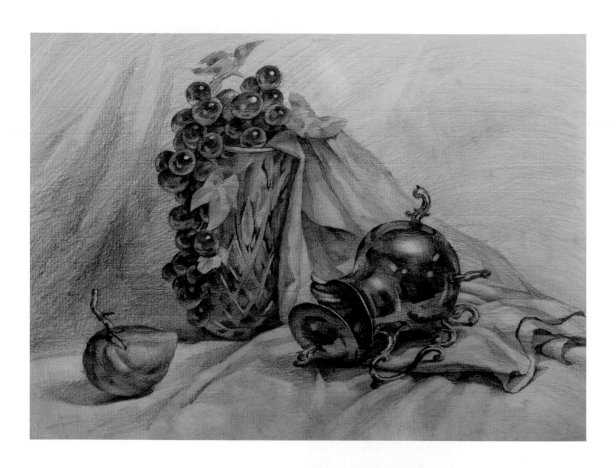

葡萄、玻璃杯、瓷器
教學影片 QRcode

實體圖

附錄

Q&A

Q&A

Q1: 素描的工具有好多廠牌,該如何選擇?

A: 每個廠牌的特色和價格不同,可依個人喜好來選擇,但基本上同一種類的工具例如鉛筆,會盡量選擇統一且較大的牌子,畢竟工具是消耗品,使用同一個大品牌在補充時會比較方便,不至於發生連跑好幾家美術社都買不到的情況。

Q2: 鉛筆上標註著不同的「H」及「B」標號,差別在哪呢?

A: 「H」表示硬(hard),H、2H、3H……數字越大表示筆芯越硬,畫出來的顏色越淡,筆觸也較細膩、顆粒小;「B」表示黑(black),B、2B、3B……數字越大表示筆芯越軟,畫出來的顏色越深,筆觸也較粗、顆粒大。一般常用的範圍是HB-6B,初學者可先選用HB及2B做繪製,過程中發覺筆觸太深或太淺再做調整。

Q3: 軟橡皮的使用方式和一般橡皮擦一樣嗎?

A: 不一樣。使用軟橡皮前,先捏出方便使用的大小,用手搓揉讓軟橡皮變軟之後再使用。隨著使用次數增加,軟橡皮的黏性會越來越低,也會變黑、變髒,用到不能擦得很乾淨時,就表示該重新捏一塊新的軟橡皮了。

Q4: 軟橡皮還分為不同的價格,差別在哪呢?

A: 一般而言,價格較高的軟橡皮會稍微硬一點,捏出形狀後較不易變形,如果不想反覆的塑形,可以選擇價格較高的軟橡皮。

Q5: 一般的(硬)橡皮擦可以在素描時使用嗎?

A: 可以。硬橡皮擦主要可用來擦拭畫錯的部分,或是修正輪廓線,作用在於做澈底的清潔,軟橡皮是靠黏性去沾黏炭色,可擦出細膩的色調,功能不同。

Q6: 該如何區別素描紙張的正面及背面?

A: 如果是有廠牌的紙張,正面會壓上浮水印;沒有廠牌的紙張,則是較粗的那面為正面。

Q7： 素描紙張的選擇上，需要特別注意哪些地方？

A： 紙張的挑選主要依照使用的鉛筆和喜好，白素描紙的質感較細，表面也比較光滑，不適合炭筆用；MBM 素描紙的質感較粗，能吸收較多的碳粉；進口的插畫紙適用於精細素描；若是想要有底色，也能選擇黃素描紙。

Q8： 測量棒有限定要用哪隻手拿嗎？

A： 沒有。依照物體的位置來決定要用右手或是左手拿。

Q9： 除了夾子和圖釘以外，有其他工具可以將紙張固定在畫板上嗎？

A： 有，還有紙膠帶可以將紙張的四邊都黏貼在畫板上，完成後撕下來還有替作品留白邊的效果。紙膠帶分為台製和日製兩種，日製紙膠帶黏性較弱，台製紙膠帶黏性較強，所以使用日製的紙膠帶，撕下來時比較不會連畫紙都撕開，也較不會在紙上殘留膠。

Q10： 作畫時手容易摩擦將畫弄髒，除了用小指頂著畫的姿勢外，還有其他解決辦法嗎？

A： 有。另外拿一張紙墊在作畫手的下方，就可以避免摩擦使畫髒掉，手也不會弄髒。

Q11： 練習的作品需要保留嗎？

A： 需要。記得同時在作品上壓上日期，可以幫助檢視進步的過程。

Q12： 素描也是表現藝術的一種，為什麼要練習照著實體物畫？

A： 表現藝術雖然是一種創意的表現，但在創作前仍需要適當的技巧做輔助，因此在剛開始接觸素描時，先照著實物畫是訓練觀察萬物時的敏銳度，還有對材料的掌握能力及眼腦手的協調性。訓練時的標準並非藝術的標準，而是一種有效的訓練方法，初學者有過一定程度的寫實訓練，會助於提升基本能力。

書籍介紹

粉雕美甲輕鬆上手

邱佳雯, 盧美娜 著
定價：480 元
ISBN: 978-986-6293-25-2

彩繪美甲輕鬆上手

邱佳雯, 盧美娜 著
定價：500 元
ISBN: 978-986-6293-38-2

光療美甲輕鬆上手

邱佳雯 著
定價：500 元
ISBN: 978-986-5893-62-0

玩繪時尚光療美甲

邱佳雯 著
定價：520 元
ISBN: 978-986-5893-68-2

百變甲妝情報站

美甲保養小撇步！

美甲編輯小組 著
原價：298 元
特價：250 元
ISBN: 978-986-6293-70-2

美容乙級技術士

術科技能檢定寶典

檢定編輯小組 著
定價：466 元
ISBN: 978-986-6293-86-3

美容乙級技術士

紙圖設計及練習寶典

檢定編輯小組 著
定價：298 元
ISBN: 978-986-6293-91-7

美容丙級技術士

術科技能檢定寶典

檢定編輯小組 著
定價：368 元
ISBN: 978-986-6293-84-9

電影特效專業化妝術

陳秀足, 鄧宸渝, 陳雅臻 著
定價：580 元
ISBN: 978-986-6293-49-8

Henna Art 初體驗

認識印度的手繪藝術

小美 著
定價：368 元
ISBN: 978-986-5893-05-7

第一次彩繪就愛上

帶你進入時尚彩繪藝術的世界

陳秀足 著
定價：380 元
ISBN: 978-986-5893-31-6

就是要玩噴槍彩繪

陳秀足 著
定價：380 元
ISBN: 978-986-5893-59-0

玩彩繪很 easy
兒童彩繪

陳秀足，陳雅臻 著
定價：280 元
ISBN: 978-986-5893-50-7

玩彩繪很 easy
青少年彩繪

陳秀足，陳雅臻 著
定價：280 元
ISBN: 978-986-5893-51-4

素描初繪——
零基礎也可以輕鬆學素描

彭泰仁 著
定價：420 元
ISBN: 978-986-5893-87-3

花の嫁紗一
讓你第一次學花藝就戀上

李清海 著
定價：500 元
ISBN: 978-986-5893-49-1

戀戀幸福一
婚俗必備寶典 01

幸福編輯小組 著
定價：280 元
ISBN: 978-986-5893-53-8

戀戀幸福一
婚俗必備寶典 02

幸福編輯小組 著
定價：280 元
ISBN: 978-986-5893-67-5

羊毛氈小手作：
我的動物園

手作仔 著
定價：260 元
ISBN: 978-986-5893-58-3

動手玩羊毛氈：
超治癒的 12 生肖小動物 01
（書 +2 份羊毛材料）

玩創編輯小組 著
定價：480 元
ISBN: 978-986-5893-69-9

動手玩羊毛氈：
超治癒的 12 生肖小動物 02
（書 +2 份羊毛材料）

玩創編輯小組 著
定價：480 元
ISBN: 978-986-5893-72-9

鈴鹿的彩妝秘密

鈴鹿玉鈴 著
定價：320 元
ISBN: 978-986-6334-43-6

整體造型秘技
不用醫美也可以很美麗

石美芳，陳奕融，
賴采瀅，盧美娜 著
定價：580 元
ISBN: 978-986-5893-13-2

整體造型秘技
HD 噴槍彩妝 PK 傳統彩妝

造型編輯小組 著
定價：680 元
ISBN: 978-986-5893-12-5

玩美達人劉培華
時尚與經典

劉培華　著
定價：450 元
ISBN: 978-986-6334-37-5

做自己的美髮師

盧美娜，侯玲　著
定價：350 元
ISBN: 978-986-6293-67-2

變身萌主

王薇　著
定價：250 元
ISBN: 978-986-6334-25-2

專業包頭設計
必學的包頭技巧大公開

石美芳，余珮雅，陳俊中　著
定價：548 元
ISBN: 978-986-6293-85-6

髮片藝術聖經
日式包頭絕學大公開

石美芳，賴柔君，林秀英　著
定價：548 元
ISBN: 978-986-5893-14-9

異國の嫁紗 1 ──
臺灣、香港、馬來西亞

造型編輯小組　著
定價：1800 元
ISBN: 978-986-5893-88-0

整體造型秘技
真髮篇

陳奕融，賴采瀅，盧美娜　著
定價：520 元
ISBN: 978-986-6655-98-2

整體造型秘技
真髮篇 2

造型編輯小組　著
定價：600 元
ISBN: 978-986-6293-80-1

整體造型秘技
假髮篇

陳奕融，賴采瀅，盧美娜　著
定價：580 元
ISBN: 978-986-6293-35-1

整體造型秘技
假髮篇 2

造型編輯小組　著
定價：649 元
ISBN: 978-986-5893-06-4

整體造型秘技
美髮造型篇 1

造型編輯小組　著
定價：600 元
ISBN: 978-986-6293-46-7

整體造型秘技
美髮造型篇 2

造型編輯小組　著
定價：600 元
ISBN: 978-986-6293-48-1

整體造型秘技

美髮造型篇 3

造型編輯小組　著
定價：600 元
ISBN: 978-986-5893-43-9

整體造型秘技

短髮篇

造型編輯小組　著
定價：649 元
ISBN: 978-986-6293-95-5

整體造型秘技

百變婆婆媽媽造型篇

造型編輯小組　著
定價：698 元
ISBN: 978-986-6293-57-3

整體造型秘技

美髮作品珍藏集 1

造型編輯小組　著
定價：299 元
ISBN: 978-986-6293-52-8

整體造型秘技

伴娘＆人氣花童篇

造型編輯小組　著
定價：698 元
ISBN: 978-986-6293-75-7

整體造型秘技

時尚型男造型篇

造型編輯小組　著
定價：698 元
ISBN: 978-986-6293-65-8

整體造型秘技

快速換髮篇

造型編輯小組　著
定價：649 元
ISBN: 978-986-6293-99-3

整體造型秘技

快速換髮篇 2

造型編輯小組　著
定價：649 元
ISBN: 978-986-5893-04-0

整體造型秘技

編髮篇

造型編輯小組　著
定價：649 元
ISBN: 978-986-6293-89-4

整體造型秘技

常用造型篇

造型編輯小組　著
定價：649 元
ISBN: 978-986-5893-02-6

整體造型秘技

綜合髮藝大賞

造型編輯小組　著
定價：649 元
ISBN: 978-986-6293-10-8

整體造型秘技

無負擔自助婚紗

造型編輯小組　著
定價：689 元
ISBN: 978-986-5893-30-9

整體造型秘技
玩拍主題婚紗

造型編輯小組　著
定價：689 元
ISBN: 978-986-5893-40-8

整體造型秘技
時尚晚宴篇

造型編輯小組　著
定價：649 元
ISBN: 978-986-5893-38-5

整體造型秘技
量身訂做大自信

造型編輯小組　著
定價：649 元
ISBN: 978-986-5893-42-2

遺體處理學

楊敏昇　著
定價：420 元
ISBN: 978-986-8594-4-3

時尚梳髮寶典

陳冠伶，王麗燕，
潘慶煌，郭庭華　著
定價：549 元
ISBN: 978-986-6293-24-5

時尚編髮寶典

陳冠伶，潘慶煌，張美玲　著
定價：549 元
ISBN: 978-986-5893-11-8

冠軍之路
國際競賽造型寶典（上）

蔡宜臻，唐宥紗，
吳兆偉，唐睿茂　著
定價：420 元
ISBN: 978-986-5893-19-4

冠軍之路
國際競賽造型寶典（下）

蔡宜臻，唐宥紗，
吳兆偉，唐睿茂　著
定價：480 元
ISBN: 978-986-5893-20-0

玩創達人愛手作
粉絲團

整體造型秘技
粉絲團

戀戀幸福粉絲團

三友圖書官網

～　書　籍　超　值　優　惠　～

請填妥以下詳細個人資料，並將本頁面傳真至 (02)2377-1213或(02)2377-4355，並於傳真後來電 (02)2377-1163 確認訂單。

☐ 第一次訂購　☐ 加訂　☐ 重傳　　　　　訂購日期：　　　月　　　日

ISBN	書名	特價	訂購數量	小計
合計數量、金額				

+ 台灣地區：① 單本運費 60 元　② 單筆兩本以上運費 100 元 (購滿 1000 元，免運費)	
= 應付總金額	

付款方式

帳戶名稱：譽緻國際美學企業社
銀行名稱：中國信託　　　　　　銀行分行：安和分行
銀行帳號：691540065600　　　銀行代號：822

注意事項：

⑴ 僅接受傳真單訂購方式訂購，若採其他方式自行將款項付款。

⑵ 訂單金額及運費請自行計算，若有任何問題請來電洽詢。若應付金額與實際收到的金額不符合，譽緻有權暫不出貨。

⑶ 確定已經將訂購金額匯款或轉帳後，請將收據黏貼在以下表格處。

⑷ 本傳真訂購單上沒有之商品請勿自行加上。

⑸ 本傳真訂購單上之商品優惠及運費計算方式，台灣（本島）地區以外，不得使用。

◎ 訂購者資料

訂購人		性別		生日	年　月　日	收據黏貼處
聯絡電話	(H)　　　　　　(O)					
	(手機)					
電子信箱						
職　業	☐ 美髮師　☐ 新娘秘書　☐ 美容師　☐ 其他					
郵寄地址	☐☐☐☐☐　　　　　　　　　　　　　　　　　【希望商品送達時間】☐ 不指定　☐ 上午 (09:00~13:00)　☐ 下午 (13:00~18:00)　☐ 晚間 (18:00~20:00)					

素描
初繪

零基礎也可以
輕鬆學素描

書　　名　素描初繪—零基礎也可以輕鬆學素描
作　　者　彭泰仁
發 行 人　程安琪
總 企 劃　譽緻國際美學企業社、盧美娜
主　　編　譽緻國際美學企業社、莊旻嬅
校對編輯　周婷婷、林藝涵
攝　　影　吳曜宇
美　　編　譽緻國際美學企業社、施昕承
封面設計　譽緻國際美學企業社、羅光宇

藝文空間　三友藝文複合空間
地　　址　106 台北市大安區安和路 2 段 213 號 9 樓
電　　話　(02) 2377-1163

初　　版　2018 年 7 月
定　　價　新臺幣 420 元
Ｉ Ｓ Ｂ Ｎ　978-957-8587-33-5 (平裝)

國家圖書館出版品預行編目 (CIP) 資料

素描初繪：零基礎也可以輕鬆學素描 / 彭
泰仁作 . -- 初版 . -- 臺北市：四塊玉文創，
2018.07
　　面；　公分
ISBN 978-957-8587-33-5(平裝)

1. 素描 2. 繪畫技法

947.16　　　　　　　　　　107010502

發 行 部　侯莉莉
出 版 者　四塊玉文創有限公司
總 代 理　三友圖書有限公司
地　　址　106 台北市安和路 2 段 213 號 4 樓
電　　話　(02) 2377-4155
傳　　眞　(02) 2377-4355
Ｅ - ｍ ａ ｉ ｌ　service@sanyau.com.tw
郵政劃撥　05844889 三友圖書有限公司

總 經 銷　大和書報圖書股份有限公司
地　　址　新北市新莊區五工五路 2 號
電　　話　(02) 8990-2588
傳　　眞　(02) 2299-7900

三友官網　　　三友 Line@

地址：　　縣/市　　　鄉/鎮/市/區　　　路/街

段　　巷　　弄　　號　　樓

廣 告 回 函
台北郵局登記證
台北廣字第2780號

三友圖書有限公司　收

SANYAU PUBLISHING CO., LTD.

106　台北市安和路2段213號4樓

Exclusive offer

三友圖書
讀者特惠區

為了感謝三友圖書忠實讀者，只要您詳細填寫背面問卷，
並郵寄給我們，即可**免費獲贈1本價值120元的《最難遺忘的愛》**

數量有限，送完為止。

請勾選

☐ 我不需要這本書

☐ 我想索取這本書（回函時請附80元郵票，做為郵寄費用）

素描初繪—零基礎也可以輕鬆學素描

01 個人資料

　　姓名_____生日___年___月　　教育程度_____職業_____

　　電話_____　　傳真_____

　　電子信箱_____

02 您想免費索取三友書資訊嗎?□需要（請提供電子信箱帳號）　□不需要

03 您大約什麼時間購買本書?_____年_____月_____日

04 您從何處購買此書?_____縣市_____書店／量販店

　　□書店 □報紙 □雜誌 □網路 □補習班 □其他

05 您從何處得知本書的出版?

　　□書店 □報紙 □雜誌 □書訊 □廣播 □電視 □網路 □親朋好友 □其他

06 您購買這本書的原因?（可複選）

　　□對主題有興趣 □生活上的需要 □工作上的需要 □出版社 □作者

　　□價格合理（如果不合理，您覺得合理價錢應該_____）

　　□版面設計 □內容安排 □其他_____

07 您最常在什麼地方買書?

　　_____縣市_____書店／□量販店／□_____網路書店

08 您希望我們未來出版何種主題的藝術設計書?

09 您經常購買哪類主題的藝術設計書?（可複選）

　　□繪畫（請說明）_____ □雕塑（請說明）_____

　　□設計（請說明）_____ □室內設計（請說明）_____

　　□建築 □攝影 □書法

　　□其他（請說明）_____

10 您最喜歡的藝術設計出版社?（可複選）

　　□原點 □三悅文化 □三采 □文房 □楓葉社文化 □尖端

　　□楓書坊 □果禾文化 □木馬文化 □新一代圖書 □博碩

　　□旗標 □和平國際 □上奇時代 □新形象 □其他（請說明）_____

11 您購買藝術設計書的考量因素有哪些?

　　□作者 □主題 □攝影 □出版社 □價格 □實用 □其他

12 除了藝術設計外，您還希望本社另外出版哪些書籍?

　　□健康 □減肥 □美容 □飲食文化 □DIY書籍 □手工藝 □服裝 □其他

13 您認為本書尚需要改進之處?以及您對我們的建議?_____

野鳥攝影

從器材選購、拍攝技巧到辦一場屬於自己的攝影展

作者——范國晃

定睛、對焦、按快門！
記錄最自然珍貴的野鳥之美

　　欣見范國晃先生在出版了《台灣經典賞鳥路線》一書之後，再接再厲，沒多久又有新書《野鳥攝影》出版，這次更仔細地教大家如何拍攝野鳥與辨識鳥類。出書之事大不易，投入的心力精神，僅有些許的實質的回報，堪稱佛心來著！

　　野鳥觀賞是賞心悅目的活動，一個人或數個人漫步於自然環境中，胸前掛著望遠鏡，心中記掛著美麗的飛羽朋友，眼睛四下流轉搜尋，隨時拿起望遠鏡隨著忽然出現的動靜變化，望過去、定睛、對焦，看到了、看到了。那種與老朋友相遇的喜悅，與新朋友初見的驚艷，賞鳥的愉悅在瞬間爆發，然後在心中迴盪久久，爾後回想起來，心中的喜悅又會在嘴角呈現。

　　野鳥拍攝則是有相似之處而又大大不同。同樣的眼睛四下流轉搜尋，注意著忽然出現的動靜變化，望過去、定睛、對焦、按快門、連續按快門，拍到了、拍到了。野鳥觀賞與野鳥拍攝情境類似，狀態不太一樣，結果更是非常的不同。時下，拜科技長進之賜，攝影器材的功能遠遠優越於過往，價格也親民許多，吸引了非常多的鳥類拍攝者。甚至於過去單純賞鳥的人，也會多帶一部數位相機，期待不但看到，也能帶回影像。

　　認識國晃多年，非常欣賞他誠懇、認真、踏實的風格。工作、創業如此，野鳥拍攝也是如此。細細撰寫的《野鳥攝影》，處處顯現著范氏風格的「誠懇、認真、踏實」。國晃不但走遍台灣各處的賞鳥地點，尋覓台灣野鳥，且是在最自然的情況下拍出野鳥之美，其所耗費的時間與心力，絕對是在嚴格的自我要求下，以無比的毅力與決心完成的。我會說「在最自然的情況下拍出野鳥之美」，內行人都明白在此世道的彌足珍貴。我自己這兩年也開始賞鳥順便拍鳥，知道野鳥拍攝關係著器材的性能與限制，拍攝技巧的掌握，野外光影條件的變化，野鳥也不是任人招之即來揮之而去的。國晃在書中敘述的拍攝方法與技巧，更是絕對知無不言，言無不盡，令閱讀者逐漸開朗而受益無窮。閱讀著飽滿范氏風格的《野鳥攝影》，心中充滿了欽佩與讚賞。當國晃好朋友的驕傲感，油然而生。

　　好書就是要捧在手中細細品味。好書就是值得推薦！

<div style="text-align: right">台灣生態旅行促進會理事長 </div>

成為生態攝影的高手，享受野鳥攝影的樂趣

　　多年前購買了一本台灣野鳥圖鑑，才知道台灣有數百種的野鳥，圖鑑上的許多鳥類我從來沒有見過。對從小在山區長大，自認看過不少野鳥的我來說，真是一大衝擊。加入鳥會後在前輩的帶領下，讓我們由最初欣賞鳥類的美麗進而認識野鳥的生態。透過實際的野外觀察，看到鳥類的覓食、求偶、繁殖、遷徙……各種多樣有趣的行為，也開啟了我的快樂賞鳥之路。

　　截至 2017 年 12 月在台灣已經觀察到 657 種以上的野鳥，以總土地面積擁有的鳥種數來看，台灣的鳥種數在全世界是名列前茅的。只需 2 個多小時的車程，就可以由海岸到達 3000 公尺的高海拔山區，多樣的自然環境吸引了各種鳥兒在此活動。豐富的鳥類資源讓我們可以輕鬆地和野鳥相遇，因此在台灣賞鳥是件幸福的活動，這也讓國外的鳥友們羨慕不已。

　　大家在野外賞鳥時通常會攜帶望遠鏡及相機，藉由這些工具將影像拉近，讓我們容易進行觀察辨識，並將野鳥影像即時記錄下來。但是如何從市面上琳瑯滿目的器材中挑選出合適的工具？面對多變的自然環境要怎麼設定參數？在尊重野生動物的基礎下，真實記錄並兼顧美學，拍出滿意的照片呢？坊間比較缺乏這方面的參考書籍，很高興現在終於有這本《野鳥攝影》出版，帶我們進入野鳥生態攝影的世界中。

　　作者國晃兄長期投入生態觀察，進行各類光學儀器、攝影器材的運用測試。書中分析整理出這些工具的特性及差異，配合實際運用的攝影作品，以淺顯易懂的圖示及說明，理出選擇工具及運用的技巧，將複雜的專業攝影變成了簡單快樂的活動，讓我們也能成為生態攝影的高手。在閱讀本書的同時，也讓我們看到野鳥生態的豐富多樣，一幅幅生動美麗的作品訴說著野鳥與棲地的美麗故事。希望大家享受野鳥攝影的樂趣之餘，也一起參與生態保育，讓美好的自然生態永續長存。

台灣野鳥協會理事長　

一起進入繽紛的野鳥世界

　　鳥類是自然界最活潑、最繽紛的一群，無論在哪裡都能引起人們的注意，自然也有許多人想要記錄其美麗的身影，但是想要拍攝動作敏捷、生性機靈的野鳥們談何容易！所以過去拍鳥是件苦差事，長時間躲在偽裝帳中等候，只為了按下快門的瞬間，是否成功就取決於那幾秒鐘。

　　然而近年來因數位相機的普及，拍鳥風潮方興未艾，有些拍鳥人為了速成，使用食物引誘、播放鳥音來吸引野鳥，為了拍到漂亮的畫面，使用人工布景、修剪遮蔽鳥巢的枝條，更惡劣者甚至把尚未離巢的幼鳥抓出來，迫使親鳥在人工布置的場景下，上演餵食秀。這些行為會改變野鳥習性，使其暴露在更大的危險中，將幼鳥抓出巢外，更將造成親鳥棄巢、幼鳥死亡！

　　賞鳥與拍鳥，對野鳥而言都是種干擾，故各地野鳥學會近年來不斷宣導「賞鳥五不曲」：不引誘、不追逐、不驚嚇、不破壞、不捕捉，就是希望賞鳥者尊重野鳥，將干擾降至最低，而拍鳥因為需要更接近野鳥，容易造成干擾，自然應該遵守這「五不曲」，不因一己之私而犧牲野鳥的生存權利。

　　本書作者擁有多年的攝影經驗，為讀者提供精闢的解說，從相機結構、功能到各種環境下的參數設定，都有鉅細靡遺的介紹，對剛入門的攝影者有諸多助益，您可以透過這本書的引導，逐步掌握拍鳥設備的選擇、光圈快門的搭配、以及其他技巧，再加上多觀察野鳥生態，掌握其習性，讓您也可以在最低干擾的情況下，記錄下真正的「野鳥生態」！

　　如果想要進一步了解賞鳥、拍鳥的相關資訊，可加入各地野鳥學會，跟著真正尊重、愛護鳥類的夥伴們一起進入繽紛的野鳥世界吧！

中華民國野鳥學會理事長　

野鳥攝影的美好，讓我找回熱愛攝影的初心

　　在接觸攝影前我喜歡繪畫，也擔任社團的美工。直到 17 歲那年的暑假是我最早接觸拍照的一個歷程，當時獨自一人帶著一台輕便型底片相機環島，旅程中會自然的搜尋風景中最美的部分，然後用相機的觀景窗框取路途上的美景並拍下留念。當時雖是一個人的環島旅途卻不會感到孤單，因為相機使我全心投入於發現及欣賞旅途中的美好。

　　攝影似乎註定走進我的生命與我形影相隨。在一個偶然的機會，同學請我暫時保管學校的單眼相機，我拿著它拍了一些學校的風景照片，當時恰巧學校舉辦校園攝影比賽，而我所拍的其中 2 張照片竟幸運的獲得第一名及佳作，還得到一萬多元的獎金。之後學校就請我幫忙拍攝校園的簡介及校刊所需的照片。而後常去一家婚紗攝影兼照片沖洗的公司，認識了老闆與攝影師，他們教導我很多攝影方面的知識，至今我仍與那位攝影師持續見面，一起吃飯、喝咖啡或聊天談攝影。

　　我在二十多歲服兵役時曾讀到一篇關於法國攝影家亨利・卡蒂爾－布雷松（Henri Cartier-Bresson）的報紙專欄，他的攝影報導及創作精神，給了我啟發，因他使用德國 LEICA 品牌的相機，影響我也買了 LEICA 的機械式相機及鏡頭。在高雄空軍官校服兵役期間，部隊附近有農田、果園及荷花田，這些農村的題材吸引我深入拍攝，其中荷花系列被畫廊老闆主動提出要購買。退伍回到台北我將花卉及農忙照片分別放在建國花市及台北的畫廊銷售，之後因銷售量很少而停止這方面的經營。

　　很幸運有些朋友總會介紹或找我拍攝商業攝影的案子，讓我在攝影這條路從未停歇，期間拍攝菜餚、服裝、建築、校園、人物、產品及繪畫等各種攝影案，包括幾家上市公司的案子。但商業攝影是提供達到或超越客戶之標準的照片，拍多了會對攝影產生疲乏的感覺，直到多年前體悟到拍攝野鳥的樂趣，使我將對攝影的熱情都投注於野鳥攝影，而婉拒了幾家公司再次邀約的攝影案，並從製造客戶滿意的照片，返歸到創造自己喜歡的照片，找回熱愛攝影的初心。

　　與野鳥的緣分發生在 1996 年造訪新竹機場的朋友，當時朋友正照顧著一隻受傷的紅隼，經我提議由我帶往台北市野鳥學會協助救傷後，朋友將紅隼交給我。在經過野鳥學會委託的獸醫檢查後判定這隻紅隼未來無法回到野外，需終身被人照顧，因此我在接受了鳥類救傷義工的訓練，及裝設適合紅隼棲息的人造環境後，將紅隼帶回照顧。1997 年因喜歡使用 LEICA 相機的緣故而主動聯絡當時 LEICA 台灣代理商的人事部門以詢問工作機會，在一個月後獲得面試的機會，幸運的獲得在 LEICA 相機及望遠鏡部門的工作。因為望遠鏡而再次與野鳥學會產生連結，並每年參與及贊助野鳥學會所舉辦的展覽及賞鳥大賽。時間久了在野鳥學會所認識的人也多了，常常會一起觀察及拍攝野鳥，並與他們學習野鳥的知識。沉浸在熱愛的攝影環境，隨著時間自然的增長攝影知識。投入野鳥觀察與攝影讓我找到另一個充滿樂趣與知性的創作題材，同時也讓我看到鳥類生存的危機。

　　我將熱愛的攝影與野鳥相遇的緣分寫進這本《野鳥攝影》，希望野鳥與野生動物生存的環境永存，多樣的生物性讓地球永遠豐富美麗。

范國晃

目錄 CONTENTS

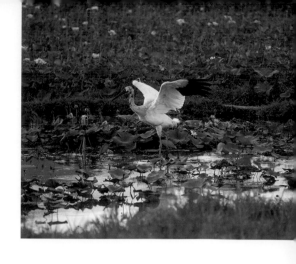

CHAPTER 3
野鳥攝影的進階技巧

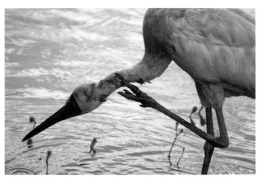

類單眼相機的重要規格

入門款類單眼相機

高階款類單眼相機

類單眼相機進階操作技巧

目錄 CONTENTS

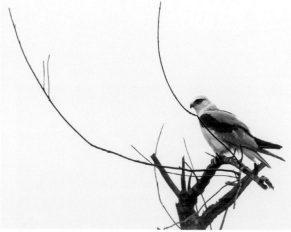

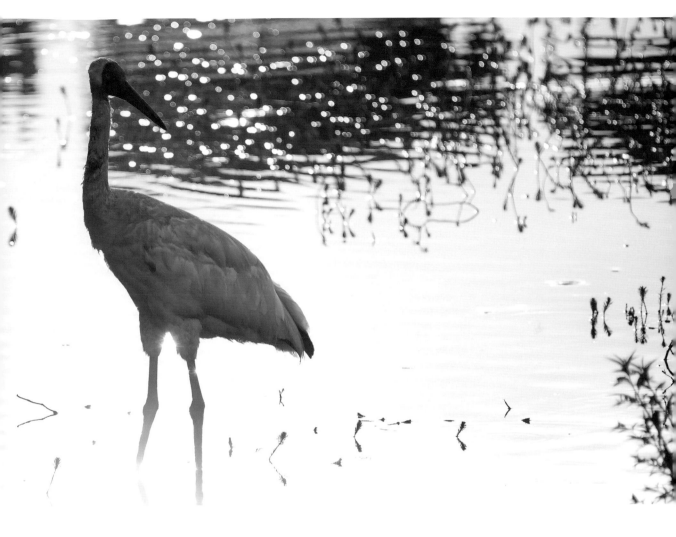

CHAPTER 4
建立個人野鳥圖鑑

目錄 CONTENTS

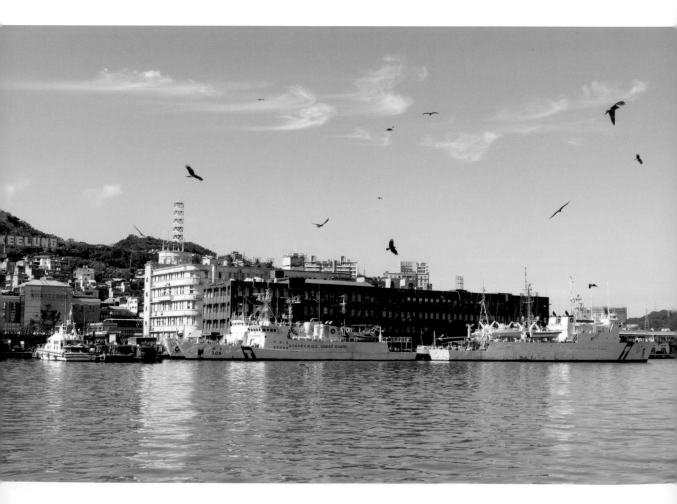

附錄

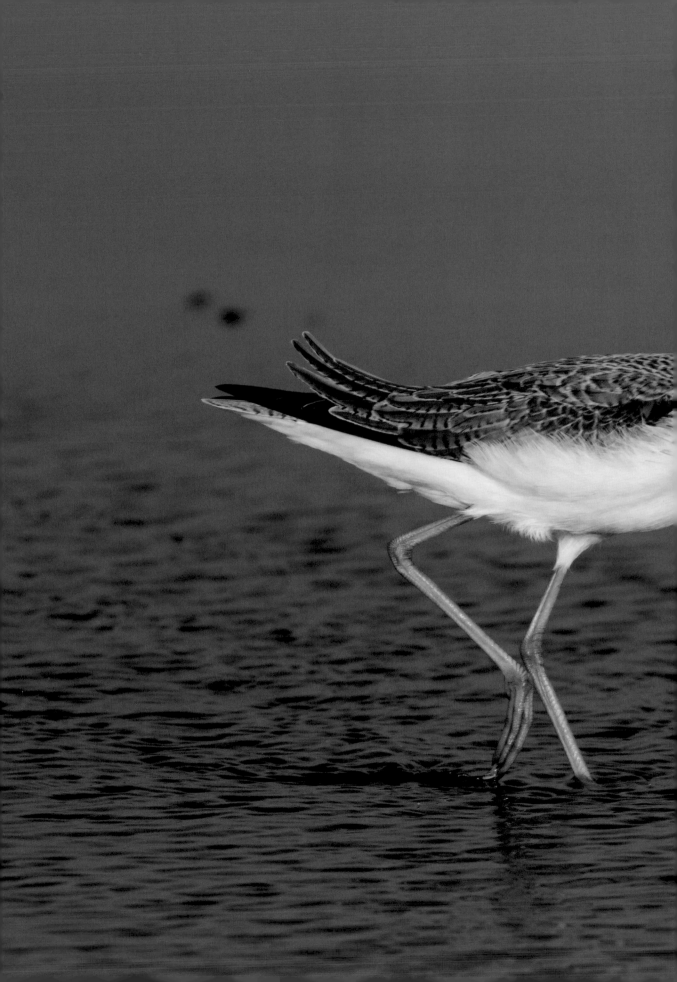

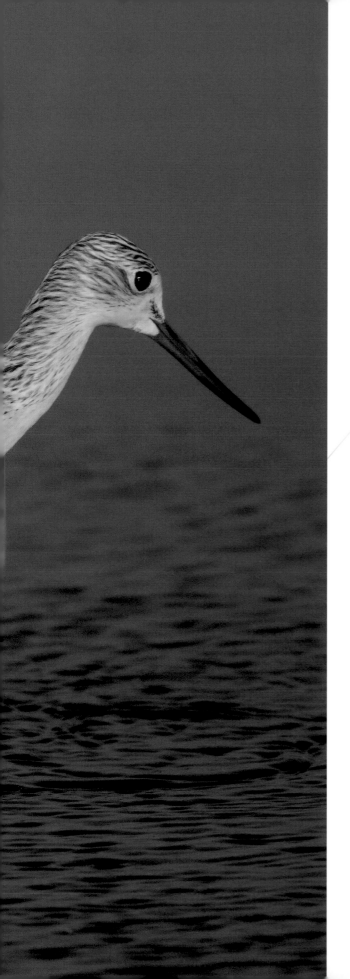

CHAPTER 1

野鳥攝影

的樂趣與生態保育

台灣擁有豐富多元的地理環境，如高山、溪流、平原等，造就出多樣性物種的自然生態。而台灣目前記錄到的鳥類已超過650種，仍持續增加中。我們不妨帶著一顆好奇心與相機，先從欣賞野鳥之美開始，聆聽鳥鳴、觀賞鳥類的彩羽以及飛行之姿，體驗野鳥攝影的樂趣。

📷 學會欣賞野鳥之美

　　走入大自然，仔細觀察總會發現充滿美感與生命力的動物、昆蟲及植物。在野生動物中，鳥類最容易被發現，全世界已經被記錄的種類約達到一萬種，而在台灣地區曾經被發現並記錄的野鳥已經超過 650 種，因此投入野鳥攝影的人也越來越多。

　　大多數的野鳥攝影愛好者總是不斷地追尋著未曾見過的鳥類，期待著某日能在野外遇見牠，用影像記錄那新的邂逅，使野鳥種類的照片能再添一筆。這種未知的追尋，不斷累積著對野鳥攝影的熱情，讓人願意一再走入曠野，而身心卻從未感到疲憊！

◎ 熱情始於自然的美好

　　當我們抵達野鳥的棲息地時，悅耳的鳥鳴聲此起彼落，美麗的景色及清新純淨的空氣，讓等待都成為美好的享受！即使在下著細雨的高山森林中等待，那濕冷的身體感受，都因熱情而昇華為沁涼與清新的感覺，讓我們帶著一顆充滿熱情、好奇的心，探索大自然的美。

焦距	光圈	快門	ISO
28 mm	F14	1/500	200

2015年10月拍攝於嘉義鰲鼓濕地
全片幅單眼數位相機＋28mm F1.8鏡頭

黑長尾雉（帝雉），2013年4月
拍攝於大雪山林道

**全片幅單眼數位相機＋
70-300mm F4-F5.6鏡頭**

焦距	光圈
100 mm	F4

快門	ISO
1/50	6400

🔘 自然光線的幻化

　　大自然總是帶來視覺上的驚喜，夕陽西下時，陽光、風以及水，交織出美麗且令人屏息的璀璨光芒！這千變萬化的自然光線，使野鳥攝影產生多變的拍攝風格，不同的表現手法讓照片的氣氛更加豐富。

　　當逆光拍攝野鳥時，在海岸及濕地水面激起的光點，於照片中顯得更加耀眼；當濕地的水面映照出天空，西伯利亞白鶴彷彿是在雲端漫步。再看看陽光從茂密的翠綠樹葉滲出時，枝頭上的野鳥彷彿是舞台上聚光燈下的明星，黑枕藍鶲的寶藍彩羽、光線幻化的背景及線條優美的樹枝，皆展現自然的美好。

東方環頸鴴，2017年2月
拍攝於台中高美濕地

**全片幅單眼數位相機＋
300mm F2.8鏡頭**

焦距	光圈
300 mm	F11

快門	ISO
1/8000	400

焦距	光圈	快門	ISO
400 mm	**F5.6**	**1/4000**	**1600**

西伯利亞白鶴，2015年7月拍攝於金山清水濕地
全片幅單眼數位相機＋400mm F5.6鏡頭

焦距	光圈	快門	ISO
300 mm	**F4**	**1/2000**	**3200**

黑枕藍鶲，2017年11月拍攝於關渡自然公園
全片幅單眼數位相機＋300mm F4鏡頭

⬡ 鳥類遷徙的壯闊

　　在秋季（約 10 月）時，是數萬隻灰面鵟鷹南飛度冬，過境台灣的時期，吸引著許多猛禽拍攝者及鳥類研究員前往屏東一睹這壯觀的自然盛況！當看到幾百隻灰面鵟鷹乘風飛來時，心中的震撼讓人不自覺的喊了一聲「哇」！另外，每年的冬候鳥季時期，在濕地都有機會看到很多的高蹺鴴，他們成群來台灣度冬，棲息在濕地，相當壯觀。

灰面鵟鷹，2016年10月
拍攝於屏東滿洲里德
**全片幅單眼數位相機＋
300mm F4鏡頭**

焦距	光圈
300 mm	**F10**
快門	ISO
1/1250	**800**

高蹺鴴，2016年10月
拍攝於嘉義布袋
**全片幅單眼數位相機＋
300mm F4鏡頭**

焦距	光圈
300 mm	**F8**
快門	ISO
1/1000	**1250**

◎ 野性之美

黑鳶乘著氣流在基隆港邊上空盤旋飛翔，時而往水面俯衝捕抓食物，當牠靠近頭頂約2、3公尺時，振翅的聲音使人感受到野性的震撼！看到黑翅鳶獵取老鼠時，更能強烈的體悟到野生動物「弱肉強食」的天性。

黑鳶，2016年10月拍攝
於基隆港

全片幅單眼數位相機＋400mm F5.6鏡頭

焦距	光圈
400 mm	F8

快門	ISO
1/800	800

黑翅鳶，2017年5月拍攝
於新北市八里

APS-C單眼數位相機＋400mm F5.6鏡頭

焦距	光圈
400 mm	F5.6

快門	ISO
1/3200	1600

◎ 繽紛耀眼的彩羽

榕樹上正果實纍纍，吸引五色鳥前來啄食。鮮美的樹果與五色鳥繽紛的羽色，構築成一幅美麗的畫面。而帝雉被稱為「迷霧中的王者」，常在晨霧瀰漫的清晨出現，牠身上耀眼的藍色光澤及臉部色彩飽滿的紅色裸皮，像是紅藍寶石般地將森林輝映的光燦奪目。

台灣擬啄木（五色鳥），
2016年9月拍攝於高雄烏
松濕地公園

**全片幅單眼數位相機＋
400mm F5.6鏡頭**

焦距	光圈
400 mm	**F6.3**
快門	ISO
1/800	**800**

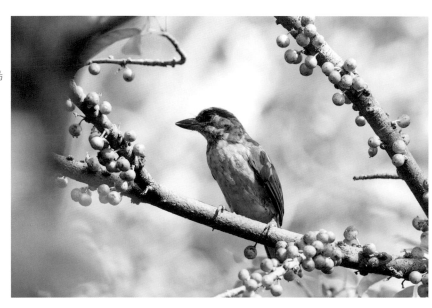

黑長尾雉（帝雉），2016
年4月拍攝於大雪山林道

**全片幅單眼數位相機＋
300mm F4鏡頭**

焦距	光圈
300 mm	**F5**
快門	ISO
1/320	**3200**

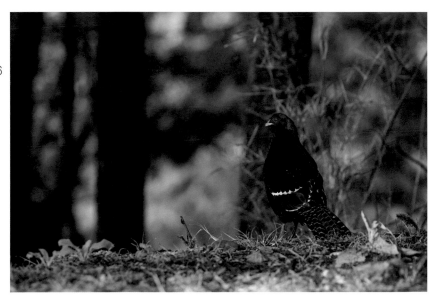

◎ 自由飛翔的野鳥之美

野生鳥類在自然環境中自由的振翅翱翔，在曠野及天際間展現出最美麗的生命之美。「家燕」擁有非常高超的飛行技巧，無論在擁擠的都市巷道，或在吹著強風的山巔、海岸，他們都能快速自在的穿梭飛翔。「猛禽」被稱為高空的王者，當我們看著其中的黑鳶飛翔，牠們輕鬆地乘著上升氣流於高空盤旋，或垂直俯衝，或振翅爬升，駕馭著風自由翱翔。

焦距	光圈	快門	ISO
300 mm	F4	1/6400	400

黑鳶，2017年5月拍攝於北海岸海邊

APS-C單眼數位相機＋300mm F4鏡頭

焦距	光圈	快門	ISO
420 mm	F7.1	1/3200	640

家燕，2017年4月拍攝於新竹香山濕地

APS-C單眼數位相機＋300mm F2.8鏡頭 ＋1.4倍鏡頭

太平洋金斑鴴，2017年11月拍攝於桃園許厝港海岸

APS-C單眼數位相機＋ 70-300mm F4-F5.6鏡頭

焦距	光圈
300 mm	F4

快門	ISO
1/2000	3200

⊙ 美妙的舞姿

2014 年 12 月有一隻還是亞成鳥的西伯利亞白鶴，迷航到了台灣，在北海岸的清水濕地一帶棲息了約 1 年 5 個月，成長為成鳥。似乎是與生俱來的繁殖天性，使牠自然地跳著美妙的舞姿。但牠沒有吸引異性鳥類，因為牠是前往度冬地途中獨自迷航到此，也是台灣第一次發現西伯利亞白鶴，而且僅有一隻。

西伯利亞白鶴，2015年
10月拍攝於金山清水濕地

類單眼數位相機CMOS
1吋＋25-400mm
F2.8-4鏡頭

焦距	光圈
264 mm	**F8**

快門	ISO
1/4000	**400**

西伯利亞白鶴，2015年
10月拍攝於金山清水濕地

類單眼數位相機CMOS
1吋＋25-400mm
F2.8-4鏡頭

焦距	光圈
196 mm	**F8**

快門	ISO
1/800	**400**

◉ 自然的景框

在自然中總會不經意的被突如其來的美所吸引，像是反射動作般的將鏡頭朝向那稍縱即逝的美妙畫面。這隻鵲鴝飛到前方約 3 公尺的 樹叢內，從那像是綠色景框的枝葉間看去，真是美的令人屏息！當我快速按下一次的快門，鵲鴝就飛走了，很幸運能拍得這張照片。

焦距	光圈	快門	ISO
300mm	**F4**	**1/125**	**1600**

鵲鴝，2017年4月拍攝於台北植物園
APS-C單眼數位相機＋300mm F4鏡頭

📷 聽覺、視覺及受覺體驗

很多人對野鳥觀察與攝影這項活動充滿著熱情，而且是從老到少，幾乎不分年齡都愛帶著望遠鏡及相機走入曠野，欣賞並拍攝美麗的野鳥。走入自然觀察並拍攝野鳥絕對是充滿樂趣的活動，因為熱情及樂趣的驅動，即使一日需跋涉數百公里的路途也不會感到疲憊。

漫步森林，聆聽美妙鳥鳴，欣賞彩羽及山林美景，感受沁涼空氣與微風吹拂，這就是在高山上拍攝野鳥所感受的美好體驗。透過野鳥攝影的活動，我們的耳朵、眼睛及身體都更加的敏銳與靈活了。

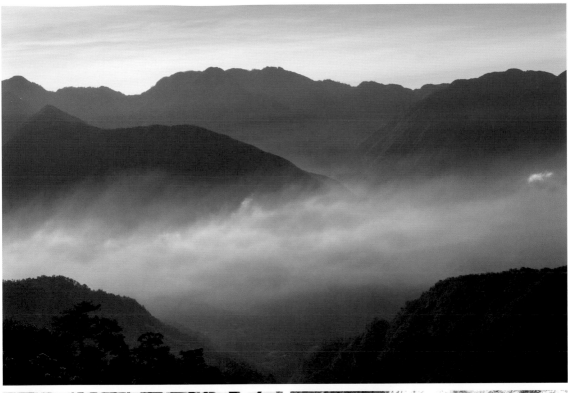

🔘 聽覺

　　仔細聆聽與觀察就會發現鳥類鳴叫的不同語言，這些鳥鳴聲有呼叫同伴、宣示地盤、求偶及發現天敵的警告聲等。在拍攝野鳥的過程中我們用心聆聽與觀察，就能捕捉到野鳥豐富的行為及美妙姿態的照片。鳥類美妙悅耳的鳴叫聲也常常吸引著人們去收錄珍藏。

🔘 視覺

　　全世界約有一萬種野鳥，鳥類的羽色豐富多變，從破殼到長為成鳥會經過多次換羽，不同鳥種羽色及外型都有差異。許多鳥類在雌性與雄性的羽色上也有所不同，部分鳥類的羽色是雌雄同型。然而在鳥類的繁殖期時我們常見到部分鳥類的羽色轉換為「繁殖羽」，此時羽

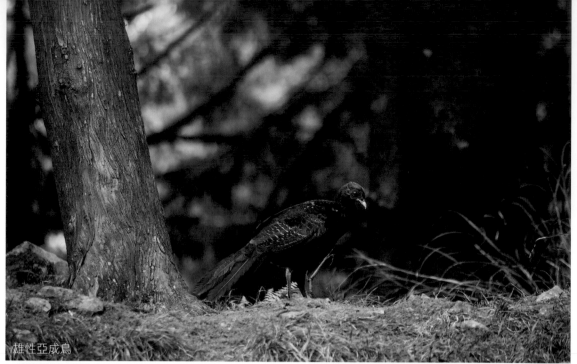
雄性亞成鳥

雄性成鳥

雌性成鳥

色通常會較鮮豔，以吸引異性，而與非繁殖期的羽色有所不同。

　　由於單一種鳥種羽色會有多種變化，常常需要仔細觀察與查證所拍攝到的野鳥之正確名稱、性別及鳥齡，過程中觀察的敏銳度及鳥類的知識便自然地增長了。以上照片是經由長期

多次前往大雪山所拍攝到的不同鳥齡及性別的台灣特有種鳥類「藍腹鷴」，分別有雄性成鳥、雌性成鳥及雄性亞成鳥，牠們的羽色都不相同。

◎ 受覺

　　不同的季節在自然曠野中拍攝野鳥會感受到溫濕度、陽光與風的變化。野鳥攝影的活動驅使我們的足跡從山巔到海崖，各種不同鳥類所生活的環境，包括高山、森林、溪流、草地、農地、湖泊、潮間帶、海洋、礁岩、沙灘、港口及島嶼等，身處其中的拍攝者也在多樣的環境得到不一樣感受。

探索與發現

唯有經過一番探索後拍攝到的野鳥才會令人印象深刻。野鳥攝影的過程中充滿著探索的樂趣，我常常會進入一座森林或是一片自然保護區，靠著眼睛與望遠鏡搜尋，希望看到一些野鳥。過程中有時會不預期地見到山羊、山羌、梅花鹿或台灣獼猴，這算是意外的驚喜與收穫，然而也會發現自己從未見過的鳥種，此時就會拿出野鳥圖鑑來比對，找到鳥種的正確名稱及其習性。

在探索的過程中，輕踩步伐，放慢速度，保持行動的靜謐，盡量降低對自然的干擾，使得野鳥不會受到驚嚇，可以自在的飛翔與跳躍，自然的野鳥生態照片如此而生，鳥類知識也輕易地記憶在腦海。

科技與藝術的融合

在走進自然環境拍攝野鳥前，我們需對相機有所認識，並且要先熟悉正確的操作方式，以及了解如何調整各項擷取影像感光的參數。從攝影器材的選擇及攝影的學習，到藝術美感的培養及野鳥攝影創作的構思，整個過程就是科技與藝術的完美結合。

耐心、體力與毅力的自然提升

生活在廣闊自然環境中的野鳥，他們的活動範圍很大，甚至很多鳥種會隨著季節遷徙。因此即使舟車勞頓加上長途跋涉，也不一定能拍攝到目標鳥種。然而長期投入，就會培養出等待野鳥出現的耐力，同時又不會有得失心，年復一年，所拍攝到的鳥種數及鳥類行為的種類會自然地增加。

帶著熱情、背負器材走入曠野，從山巔到海崖，享受自然的美好，看見鳥類的繽紛彩羽及美麗姿態，我們的耐力、體力與毅力也都隨著這探索的過程自然而然地提升了。

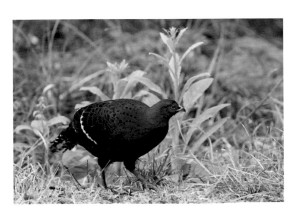

尊重自然生態的攝影方式

隨著數位攝影的快速發展，大多數的人手上隨時都有拍照的工具，如智慧型行動電話或輕便型相機。然而這類型的攝影工具並不適合拍攝野鳥，因為使用者必須很接近野鳥才能拍攝到清楚的影像，在不斷逼近野鳥的過程中會使牠們受到驚嚇而無法休息或放鬆地覓食，並將野鳥驚飛。

因此我們必須使用有高倍望遠的長焦段鏡頭之相機，在不會嚇飛野鳥的位置，以不干擾野鳥的方式來進行拍攝，這樣才可以拍攝到野鳥自然的行為。

正確的攝影方式與生態保護觀念

有一些初入門的野鳥攝影拍攝者，因不擅長操作相機且無法將視野較窄的長焦鏡頭對準野鳥，而產生了布景、餵食野鳥及播放鳥音的拍攝方式，這樣的行為不只破壞了自然的環境，也改變了野鳥原有的自然行為，拍攝到的野鳥照片也不自然。行為更惡劣者在野鳥的繁殖季時，將遮蔽鳥巢的枝葉剪除，只為了讓鳥巢完整露出，方便自己可以拍攝親鳥餵食雛鳥的照片。當鳥巢沒有遮蔽後，雛鳥的生存受到天敵的威脅，而風吹、日曬、雨淋的惡劣環境也降低了雛鳥生存的機率。

許多造成野鳥生存危機的不正當拍攝案件持續地被保育界的朋友揭發出來，例如以大頭針插著麵包蟲引誘野鳥到鏡頭前覓食，造成野

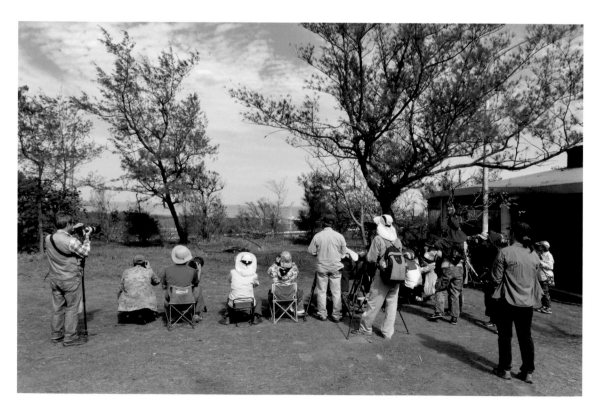

鳥吃入大頭針而死亡；還有將不會飛行的幼鳥從鳥巢抓出，一一放在樹枝上並用黏膠黏住其腳爪，就為了拍攝照片，幼鳥被迫排排站，驚恐不已，因此殘害了幼鳥；或是對著樹洞內休息的領角鴞家庭不斷地閃著閃光燈拍照，使牠們全家不得不離開樹洞內的家。

◎ 避免不當的拍攝行為

不當的拍攝行為會使鳥類生命受到威脅，甚至讓鳥類的繁殖率降低。下列是我在野外及鳥類棲息地所拍攝記錄的情況。

在自然中擺設不自然的場景

走進自然就是希望感受自然的真實之美，然而有些拍攝野鳥的人士為了自己拍攝方便進而在野鳥棲息地中自行造景並且放置鳥飼料或麵包蟲等食物來吸引野鳥。

一群人將相機對著事先造好的景，等待稀有的過境鳥停留在人造的平台上。事先對好焦點及曝光設定值的拍攝方式，失去了攝影瞬間捕捉影像的精神，也不需拍攝技巧的磨練就能拍攝到野鳥照片，即便是不自然行為下的照片，也不在乎。

非自然的人造場景並非鳥類棲息活動的地方，人造擺拍物破壞了自然景觀

加工的野鳥飼料在野外腐敗，危害野鳥的健康，且破壞自然環境

（上）請不要刻意設置果實、鳥飼料等等，吸引野鳥停棲

（下）雖然樹叢內的光線昏暗，雜枝密佈，卻呈現最自然的樣貌

大費周章的擺拍

拍攝者用樹果靠在樹根上擺設吸引野鳥，將野鳥引誘到空曠明亮的位置，以便輕易地拍出正確曝光且充滿細節的照片，但這卻是違反自然法則的野鳥照片。怎麼樣拍攝才能展現自然的野鳥行為？透過用心的觀察及熟練的攝影技巧，想獲得生動自然的野鳥照片並非難事。

餵食野鳥所產生的不良影響

許多野鳥及野生動物習慣被人類餵食後，牠們變得對人類沒有戒心，甚至主動靠近人類乞討食物，這並非野生動物原本的習性。野生動物被餵食所改變的習性使牠們面臨容易被捕捉的險境，而且會漸漸失去在野外覓食的能力。

尊重他人享受自然美景的權利

當眾多野鳥攝影人士將風景區步道以相機、腳架占滿時，其他人該如何行走及瀏覽美景呢？2015 年 10 月的野柳峽角，攝影人士瘋狂地擠在一處拍攝稀有的迷鳥，但是自私地占滿了整個步道，當時的遊客們只能冒險走在步道邊的下切坡上。

步道旁已經有明顯的告示牌敬告攝影人士需維持步道通暢，但這其實是基本的國民禮儀

與素養，攝影人士無論到哪裡都應該選定適合位置來拍攝。

野鳥攝影不被允許的行為

　　觀察一張告示牌就能得知欣賞或拍攝野鳥時常發生的不當行為。在國際級賞鳥勝地「大雪山森林公園」所設立的告示牌已經明確條列出警告，然而至今播放鳥音或餵食誘鳥的行為仍然在各地持續發生。

真實的生態攝影照片是要呈現鳥類的自然行為，而以誘拍方式所獲取的照片所呈現的並不自然。當我們以尊重自然的心態，及不干擾生物的行為來尋找並拍攝野鳥時，我們所呈現的照片會是最真實動人的，照片中展現的就是野鳥在曠野中的自然樣貌。

　　想要拍攝生動自然的野鳥照片除了需要不斷地精進攝影的技巧、熟悉器材的操作，還得深入認識自然界野鳥的行為方式與分布，就能不斷地展現出美麗生動的野鳥生態照片。

　　希望透過此篇說明與分享來影響讀者，進而傳播給愛好野鳥的攝影者。期盼這些不當的行為能在未來消失，使自然環境永存，野生動物永不滅絕。

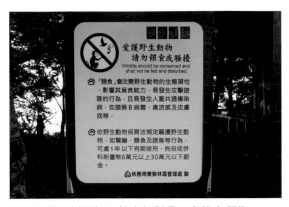

從告示牌可以得知，餵食絕對是不允許之行為

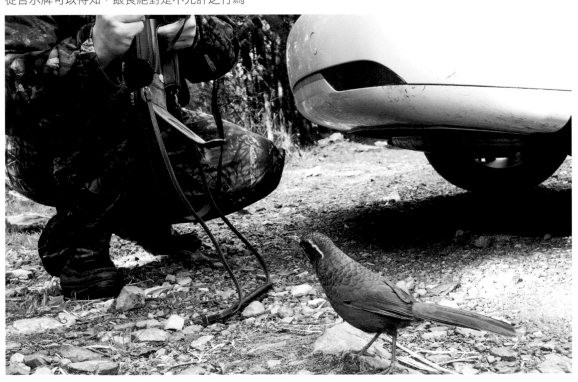

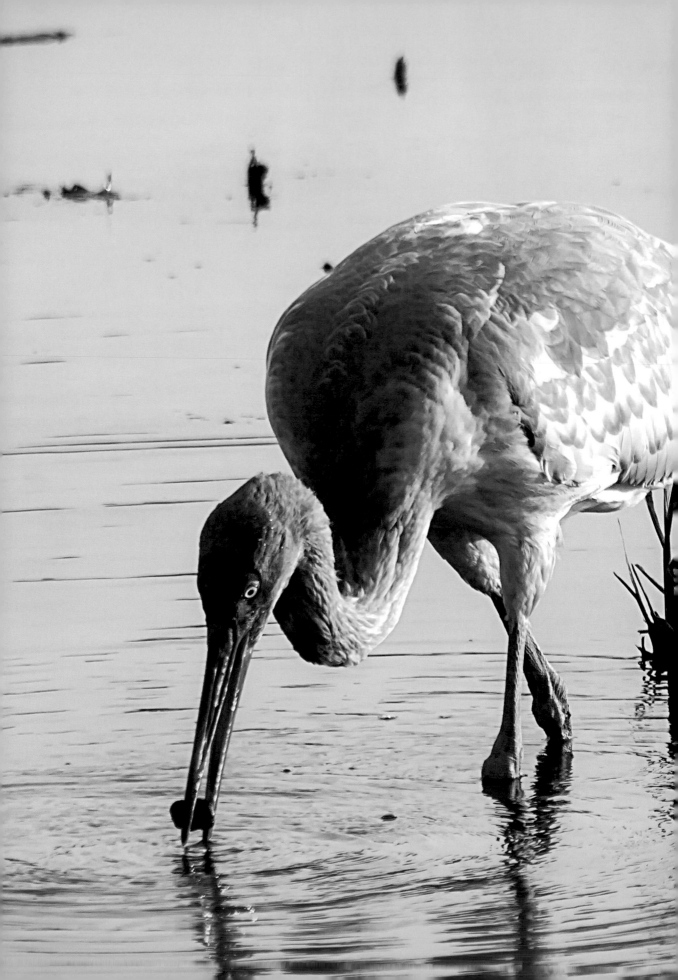

CHAPTER 2

野鳥攝影

輕鬆入門

鳥類攝影屬於生態攝影，無論鍾情於海岸邊的飛鳥，或是隱身山林中的鳥類，都需要了解基礎的攝影知識與器材的特性、熟悉正確操作方式，以及拍攝野鳥的技巧，挑選出一款適合自己需求的相機，就能夠拍出自己心目中理想的鳥類攝影照！

不可不知的攝影知識

許多底片相機時代的攝影大師作品流傳至今，他們使用簡單結構的機械式相機，卻能拍攝出震撼人心的經典照片，這是來自於攝影者全心投入於拍攝主題的探索，以及對光線與相機的精準掌握。學習最基礎的攝影原理可打下穩固的根基，進而讓各種攝影技巧與觀念更扎實。

很多人聽到攝影學就感到艱難而退縮，因此本篇以簡單易懂的方式，讓讀者們快速地進入攝影的殿堂。

為何在數位相機成熟的時代還需要了解底片相機的拍照原理？透過了解數位相機與機械式底片相機使用者的觀念差異，便能更加理解對於構圖、光影變化呈現的不同思維，進而體會嚴謹的創作態度是攝影的必備條件。

早期的機械式相機（具備機械快門及電子控制快門）及手動對焦鏡頭

數位相機時代的一般使用情況

很多人對相機的複雜功能感到畏懼，特別是在數位相機發展成熟時。我遇過許多人對自己手上使用的相機不熟悉，以至於長久以來都是使用全自動的功能來拍照，因此許多在光線不充足的環境下所拍攝的照片幾乎都是失敗的。他們不斷地購買新款相機，但對自己拍攝的照片依舊無法滿意。

我指導過幾位參加野鳥學會也喜歡拍攝野鳥的朋友，經過我按照環境的光線狀況為他們調整相機模式及設定參數後，他們拍攝的照片成功率提高了。這也使他們深知成功的照片來自於拍攝者對相機的熟悉及光線的掌握。

在數位相機的這個時代，新的相機使用者往往都未曾使用過傳統的機械式底片相機，拍攝照片的觀念也與以往底片相機的使用者有所不同，聽過很多新世代的數位相機使用者都是著重在拍攝後以影像軟體修圖，對拍攝當下的曝光品質不太要求，這樣的拍攝觀念使照片的影像初始檔案並不完美，因此影像後期調整的空間也很有限，嚴格說來很難還原拍攝主題的真實樣貌。

也有許多使用者會使用相機內建的不同情境拍攝模式，這樣可以提高拍照的成功率，但在情境模式下拍攝的照片檔案多數相機僅提供 JPEG 壓縮檔案，無法獲得影像的原始 RAW 檔案。

進階及專業的使用者則會選擇可儲存 RAW 檔的相機作為攝影創作的工具，同時使用可解開 RAW 檔的軟體來進行影像編修，以使照片檔案達到可後期製作與輸出的應用。

◉ 回歸攝影初始的技術核心

現代數位相機的發展即是以早期的機械式及電子相機之核心結構為基礎。在底片相機的時代，從事攝影教學的老師會要求學生準備機械式相機及測光錶。攝影老師透過機械式相機中決定照片呈現的光圈、快門及 ISO 底片感光度之運用方式。教導學生於攝影創作時靈活的設定，使學生能精準地傳達拍攝的主題。

測光錶有何用途？

在拍攝前必須對眼前景物的明暗進行測量，才能計算出讓主題正確曝光的設定參數，及光圈與快門的搭配組合。因此熟悉測光錶的操作及光線亮度測量的方式，是進行 ISO 感光度選定、光圈及快門參數設定前的必備技術。

電子式測光錶（可測入射光及反射光）

底片相機的規格

再談及 135mm 相機，其所使用的底片是

1 捲有 36 格，通常還有多 4 格可拍，共可拍攝約 40 格 24mm x 36mm 尺寸的底片。有限的可拍攝張數，促使用底片相機拍照者必須每張照片都拍攝成功。

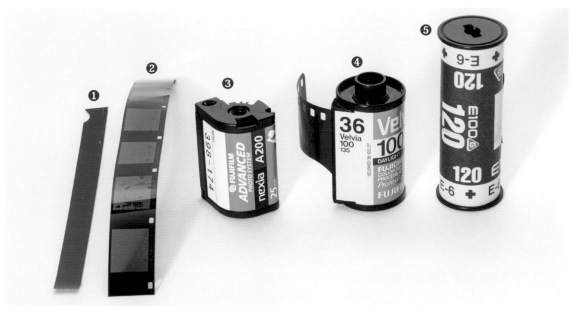

由左到右分別是❶8x11mm底片❷110底片❸APS底片❹135底片❺120底片
（8x11mm底片尺寸最小且顯影粒子最粗，120底片尺寸最大且顯影粒子最細）

◎ 熟悉攝影4要素

1. 測光

　　無論是相機或智慧型行動電話的拍照機構，在拍照運作上的第一個動作就是測光，因此錯誤的測光將無法獲得正確曝光的照片，主題將顯得曝光不足或過亮。唯有讓測光的範圍瞄準到主題才能獲得正確的曝光參數值。

　　專業的測光錶可測量「入射光」與「反射光」，近距離的拍攝主題，如人物或物品，可以透過測光錶的光線受光球體放置在拍攝主題前受光，先設定好 ISO 感光數值，再按下測量按鈕即可獲得光圈與快門的組合。

　　遠方的主題或風景則是以測光錶上的反射光測量觀景窗來對準主題進行測光，通常我們會對準拍攝景物的中間亮度部分進行測光，再以測量結果選定 ISO 感光度及設定相機的光圈與快門。若拍攝主題為構圖中的暗部或亮部時則以主題為測光瞄準點。

　　在數位相機內建測光功能不斷提升的今日，測光的主要操作已經轉為使用相機內的反射式測光系統。與傳統獨立式測光錶的其中差異之一是相機沒有入射光的測光設計，然而傳統測光錶的測光操作技巧可以延伸到數位相機上運用。

　　近代數位相機的測光範圍設計通常會有點測光、中央偏重式測光及全區域測光，拍攝者可以針對拍攝主體的範圍大小來設定。現代數位相機的運作方式已經達到 1 秒內完成測光與拍攝，這使得攝影的創作在瞬息間即可完成。

2.ISO 感光度

　　簡單來說 ISO 數值越高時，同樣亮度的

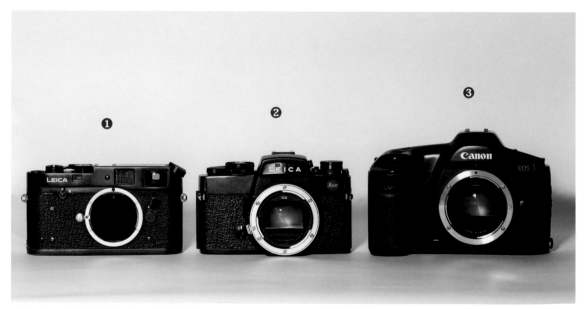

❶無反光鏡的連動式測距之機械式相機❷單鏡反射式相機（單眼相機）❸電子式單眼相機

ISO值與快門參數的組合及對成像結果的影響

ISO值	100	200	400	800	1600	3200	6400	12800	25600
影像粒子	最細	→							最粗
感光時間	最長	→							最短
快門速度（光圈值不變時）	1/15	1/30	1/60	1/125	1/250	1/500	1/1000	1/2000	1/4000
對移動中物體的影像凝結度	最低	→							最高
拍攝飛行中野鳥的凍結影像成功率	最低	→							最高

景物所需的影像正確曝光時間越短，反之 ISO 數值越低則所需的曝光時間越長。較短的曝光時間可以凝結移動中的物體影像，拍攝同樣主體時，較長的曝光時間則會產生拖影的模糊影像。

那麼高數值的 ISO 與低數值的 ISO 在影像呈現上有什麼差異？低數值 ISO 如 100 度與 200 度相比較，100 度的影像組成粒子較細膩，色彩也較為飽和，而 400 度比 200 度的影像組成粒子粗，色彩飽和度也不如 ISO 在 200 度時的表現。以此類推，當 800 度或以上時則影像組成粒子更粗，色彩飽和度也下降。但現代數位相機不斷進步的情況下，影像品質可以被接受的 ISO 值已經是越來越高，當影像感測器 CMOS 或 CCD 的尺寸越大，影像越細膩。

今日數位相機所使用的影像感測器已取代了底片，而其尺寸大小的設計即源自於底片的尺寸。影像感測器之尺寸越大時，其影像解析度及細膩度越高。

3. 光圈

光圈是位於鏡頭內控制入光孔徑大小的機構，它由多片弧形金屬薄葉片以外圈繞圓形方式交疊所組成，當轉動光圈控制環時，光圈圓心的孔徑可以放大與縮小。當孔徑越大則入光量越大，曝光時間越短，孔徑越小時則曝光時間越長。光圈的功能有點像我們的瞳孔在較亮的環境瞳孔會縮小，較暗的環境瞳孔則放大。

以現代較為普及的相機鏡頭來比較，其光圈孔徑的大小級距因鏡頭規格不同而會有所差異，例如標準焦段 50mm F1.2（最大光圈）的鏡頭，光圈從 F1.2、F1.4、F1.6、F1.8、F2.0、F2.2、F2.5、F2.8、F3.2、F3.5、F4.0、F4.5、F5.0、F5.6、F6.3、F7.1、F8.0、F9.0、F10、F11、F13、F14、F16（最

小光圈）。

　　以長焦段 400mm F5.6（最大光圈）的鏡頭為例，其光圈從 F5.6、F6.3、F7.1、F8.0、F9.0、F10、F11、F13、F14、F16、F18、F20、F22、F25、F29、F32（最小光圈）。下圖以一顆最大光圈 F2、最小光圈 F22 的鏡

頭來呈現各級光圈大小差異。

ㄐ. 快門

　　簡單來説快門是控制曝光時間的機構，時間越短底片受光越少，時間越長底片受光越多。在底片相機時代常見的快門機構有焦平面

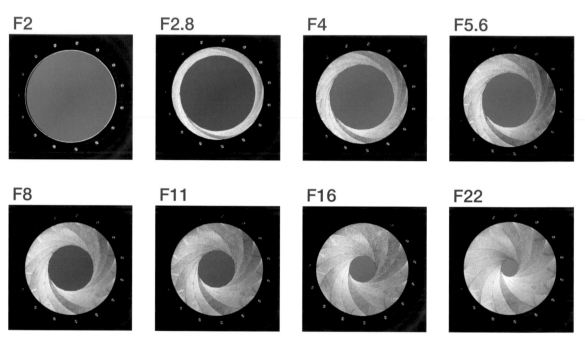

F2即為全開光圈，所拍攝的照片之景深最淺。F22為最小光圈，所拍攝的照片之景深最深

光圈位於鏡頭內部，在快門的前方控制光線通過的孔徑大小

金屬簾幕快門、焦平面布質簾幕快門及鏡間快門。雖然型態不同但其控制曝光時間長短的功能是相同的。

我們必須牢記影響曝光的 ISO 感光度、光圈及快門三者的正確曝光組合之特性，才能靈活地運用在攝影的創作上。ISO 感光度數值高時所需曝光時間短；數值低時則曝光時間長。F 數值小為光圈放大時，曝光時間短；F 數值大為光圈縮小時，曝光時間長。快門時間短時，底片或影像感測器受光量少；快門時間長時則受光量多。

那麼如何正確地完成一張照片的拍攝呢？有很多未曾學習過攝影的相機使用者，在拍照時只是拿起相機取景後就按下快門完成一張照片。但很多照片他們自己都不滿意，原因為何？常見的失敗原因如：主題因為失焦或手震而模糊，主題過暗、過亮，以及主題占畫面比例太小，或主題沒有被完整的涵蓋到照片內等。

但我們熟悉了正確的拍照步驟後，即使需要在很短的時間內完成一張照片的拍攝，仍然能有很高的成功率獲得一張滿意的照片。

快門簾幕位於光圈與底片之間，是以開啟與閉合的時間來控制曝光量

📷 攝影達人的小撇步

- **完成拍攝，簡單三步驟**
 1. 取景構圖並且半壓快門鈕
 2. 保持半壓快門鈕並且微調構圖
 3. 保持相機穩定，同時以穩定的動作完全按下快門

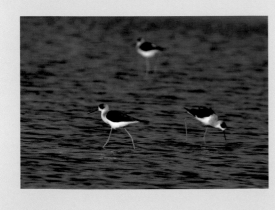

拿起相機拍照時，首先構圖並且按壓相機快門鈕壓一半，這個動作通常是以食指來按壓，壓到一半位置時，食指會感受到快門鈕的輕微阻力，同時可以看到主題已經從模糊變為清晰，且相機觀景窗或螢幕上的對焦指示標誌會產生正確對焦的顯示，對焦已經完成，這時相機也已經完成測光。此時保持半壓快門鈕調整構圖，使主題位於景框中的恰當位置，完成構圖時注意保持相機穩定並且在主題狀態最佳時將快門完全按下。

以上拍攝方式應用在景框內主題及背景受光均勻的情況下，我們可以獲得滿意的照片。但當主題逆光或者背景過暗時，我們則需以相機內曝光補償及其他設定的功能來進行曝光方式的調整。針對這些嚴苛光線條件下的拍攝技巧，將於進階技巧的篇章中說明。

了解片幅的重要性

片幅是相機的重要元件，即是影像感測器 CCD ／ CMOS，意指感光元件的尺寸，這是攸關影像品質的要素之一。

何謂影像感測器CCD／CMOS

1969 年加拿大物理學家 Willard Sterling Boyle 與美國物理學家 George Elwood Smith 共同發明 CCD（Charge-coupled Device）電荷耦合裝置，以一種半導體技術建立如電子照相機及影像掃描器等光敏感電子裝置，這些裝置可檢測彩色或黑白。每一 CCD 晶片由光敏感光電池的一個陣列構成，而光電池在曝光前先予以充電。CCD 的發明促使了相機的數位化，隨著科技的發展，到了 2010 年 CMOS 影像感測器的造價低廉且成像品質提升後，CCD 的市占率便不斷下降。

無論 CCD 或 CMOS 的成像品質都是尺寸越大、影像品質越好，下列的尺寸圖是現今數位相機最常使用的各種尺寸。

全片幅尺寸:長36mm x 寬24mm 鏡頭焦段換算率1:1
(Full Frame)

APS-C Nikon,Sony,Pentax使用尺寸約23.6mmx15.7mm 焦段換算率 x1.5

APS-C Canon使用尺寸約22.2mm x 14.8mm 焦段換算率 x1.6

Four Thirds 4/3″ Olympus,Panasonic使用尺寸約17.3mm x 13mm 焦段換算率 x2

1″ 專業類單眼相機使用尺寸13.2mm x8.8mm 焦段換算率 x2.7

1/1.7″ 7.6mm x 5.7mm 焦段換算率 x4.6

1/2.3″ 5.6 x 4.2mm 焦段換算率 x6.2

相機市場常用的影像感測器尺寸

相機市場上「輕便型相機」使用最多的影像感測器尺寸為 1/1.7 吋及 1/2.3 吋。右圖為 1/1.7 吋的 CMOS 影像感測器。

而在「單眼相機」（可換鏡頭相機）市場中使用最多的影像感測器尺寸則是「APS 系列」。很多人對 APS 會感到陌生，而 APS 即 Advanced Photo System 的縮寫，可稱為「先進的照相系統」，這是在 1996 年由 Kodak、Fuji、Canon、Minolta 及 Nikon 所共同發表新的底片格式之相機系統，其底片的單格感光區域為 16.7mm x 30.2mm，比傳統式的 135 系統之 24mm x 36mm 小。但 APS 最主要的訴求是底片可記錄較多的影像資訊，且在拍攝時除 2：3 外還可設定以 9：16 的寬幅來拍攝，沖洗出 4 x 6、4 x 7 及 4 x 11 的照片，沖洗後底片還是保存在膠卷盒中。安裝全新未曝光的膠卷盒非常的簡單，只需將它放入底片室就完成了，不需要像 135 系統相機那般麻煩的將捲舌放準在導軌上。而 APS 相機及鏡頭在當時也是全新開發的相機系統。

直到近年的數位相機開始使用與 APS 底片尺寸相近的影像感測器，才產生了如 APS-C 及 APS-H 等規格之名詞。下圖是當時的 APS 底片相機及 135 底片相機之比較照片。

❶APS 單眼相機及底片（沒有捲舌）❷135 系統單眼相機及底片

解析相機功能與原理

相機的型態

1 輕便型相機

　　輕便型相機又稱為「名片型相機」，此類型相機通常訴求為口袋型的隨身旅遊機，以拍攝生活記錄照片為主。功能以簡單的全自動功能及生活情境拍攝模式為主。

2 類單眼相機

　　類單眼相機不可換鏡頭，但具備單眼相機多數操作功能，如 Big zoom，比單眼相機更小的體積與更輕的重量，滿足在不需更換鏡頭便能拍攝各種題材的需求，如風景、人像及遠方的野生動物等。

使用2.3分之1吋影像感測器的類單眼相機

相機內建手動功能、程式自動功能、光圈優先、快門優先、各種拍攝情境程式及全自動功能等模式。這樣的相機可簡單操作，也能使用進階的專業設定，滿足許多攝影入門的人士。

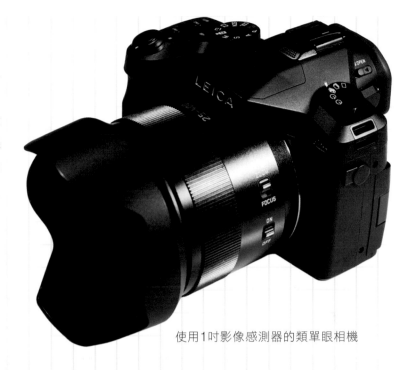

使用1吋影像感測器的類單眼相機

③

單眼
相機

單眼相機為可更換鏡頭，除了專業的拍攝性能，還可以按照拍攝的題材來搭配適合的鏡頭，如拍攝風景用的廣角鏡頭，中距離望遠的人像鏡頭，長距離望遠的超長焦段鏡頭、微距鏡頭、特殊的移軸鏡頭等，滿足了專業攝影師的拍攝需求。

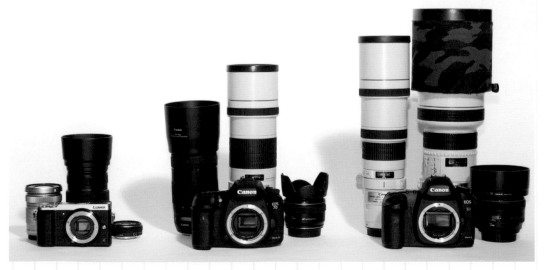

由右至左分別為使用全片幅、APS-C、4/3影像感測器尺寸之可換鏡頭相機

◎ 相機的各種操作按鈕

閃光燈接座

觀景窗

視力屈度
調整轉盤

拍攝模式轉盤

對焦
鎖定鈕

測光
鎖定鈕

對焦點
選擇鈕

反光鏡升起
LCD 取景按鈕

AF-ON

各項參數
主選單按鈕

MENU

上下左右
移動短桿

相片風格選鈕

曝光補償/AEB -2..1..0..1.:2
白平衡 AWB
自訂白平衡
白平衡偏移/包圍 0,0/±0
色彩空間 Adobe RGB
相片風格 標準
除塵資料

照片資訊
顯示鈕

INFO.

調整轉盤

照片播放鈕

設定按鈕

Canon

照片刪除鈕

ON
OFF

運作中
指示燈

電源開關

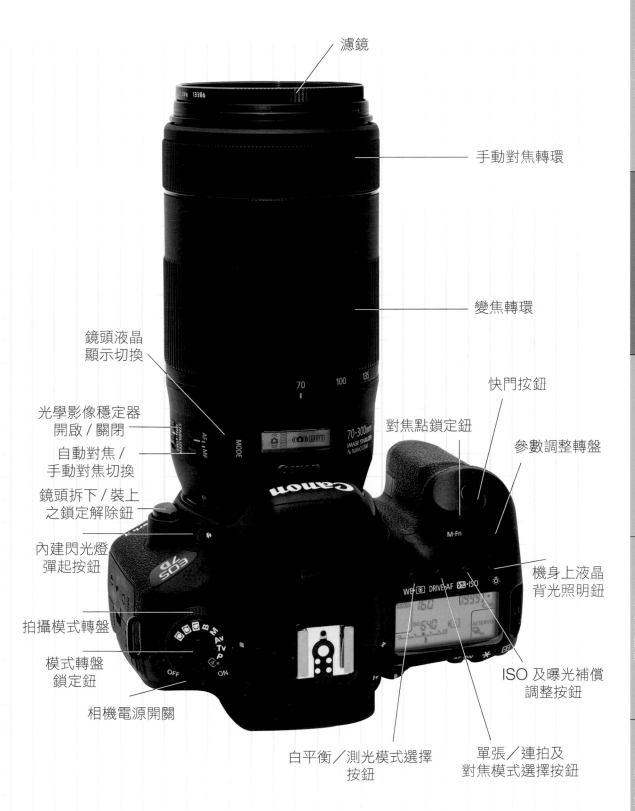

濾鏡

手動對焦轉環

變焦轉環

鏡頭液晶
顯示切換

快門按鈕

對焦點鎖定鈕

參數調整轉盤

光學影像穩定器
開啟／關閉

自動對焦／
手動對焦切換

鏡頭拆下／裝上
之鎖定解除鈕

內建閃光燈
彈起按鈕

機身上液晶
背光照明鈕

拍攝模式轉盤

模式轉盤
鎖定鈕

ISO 及曝光補償
調整按鈕

相機電源開關

白平衡／測光模式選擇
按鈕

單張／連拍及
對焦模式選擇按鈕

◎ 相機的內建性能

1. ISO：高 ISO、低 ISO 應用與差異

以 ISO 值 5000 與 500 比 較，5000 的成像粒子較粗，500 較細膩。此照片比較在一樣亮度下 ISO 值 5000 可以獲得 1/1250 高速快門，光圈為 F6.3；ISO 值 500 時其快門為 1/125，光圈一樣為 F6.3。使用高 ISO 會獲得較高的快門速度，可以凝結移動中的野鳥。

低ISO值500的呈現效果（影像粒子較細）

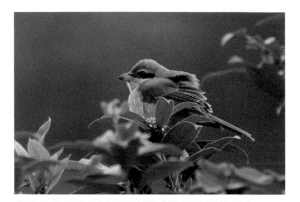

高ISO值5000的呈現效果（影像粒子較粗）

2. 光圈：大光圈、小光圈應用與差異

當光圈越大（例如 F1、F1.4、F2、F2.8 等）則景深越淺，光圈越小（例如 F32、F22、F16、F11 等）景深越深。大光圈最常應用在人像攝影上，可使背景虛化而凸顯人物；小光圈則最常使用在風景的拍攝上，可創造出從前景到遠景都清晰的風景照。

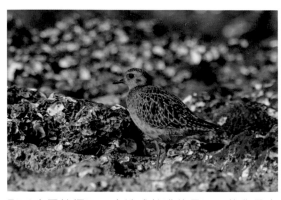

F5.6光圈拍攝下，會造成較淺的景深，使背景虛化而凸顯主體

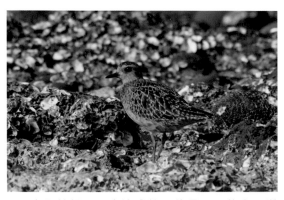

F11光圈拍攝下，會造成較深的景深，使太平洋金斑鴴與前後景清楚的範圍加大

3. 快門：慢速快門、高速快門應用與差異

慢速快門常使用於拍攝夜景與風景這類靜態的照片；高速快門則會應用於拍攝運動中的物體，被拍攝主體的移動速度越快則快門速度需越高才能將影像凝結。

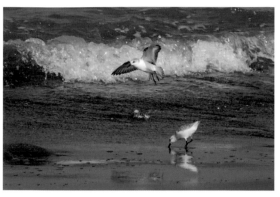

高速快門1/4000秒，可以凝結飛行中的三趾濱鷸

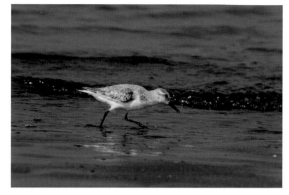

當快門降到1/1250秒，即可凝結在海岸邊移動覓食的三趾濱鷸的影像

4. 對焦：對焦模式，實際拍攝情況舉例

對焦是指轉動鏡頭內之對焦鏡片使被拍攝影像清楚地成像在底片、數位相機內 CCD 或 CMOS。針對不同主題選擇適合的對焦模式，可以提高對焦成功率。

今日的數位相機已經提供多種對焦模式，可幫助使用者提高拍攝成功率

單次（AF-c）及連續對焦（AF-s）的設定因題材而異，靜態主題使用單次對焦，持續移動的主題採用連續對焦

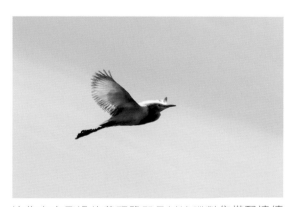

這隻空中飛過的黃頭鷺即是以追蹤對焦搭配連續對焦的拍攝模式

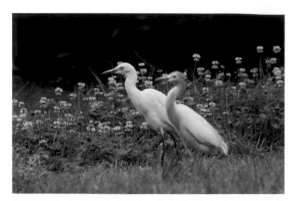

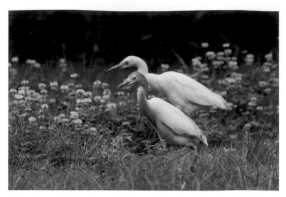

以單點對焦模式來拍攝，將焦點對向非繁殖羽的黃頭鷺（左方）

以單點對焦模式來拍攝，將焦點對向繁殖羽的黃頭鷺（前方）

5. 測光模式

在相機記錄影像前，拍攝者按快門時，相機會先進行測光，當快門被完全按下時影像才會記錄到底片或記憶卡中。一般來說測光的模式有點測光、中央偏重式測光及全區測光，共三種主要的測光模式。

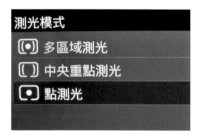

6. 曝光補償

這個設計是與測光相關連的模式，當設定為增亮 +1 或 +2 時可以在主題逆光的狀況下，不至於拍攝出主題過暗的曝光；而設定為減光 -1 或 -2 時是為了讓過亮拍攝主題得到較暗的曝光。

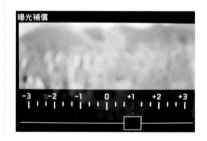

7. 包圍式曝光

這個功能可以讓拍攝者在按下一次快門後，使相機拍攝 3 張不同曝光值的照片。再從其中選擇一張滿意的照片。

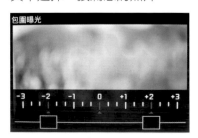

8. HDR 高動態範圍曝光

HDR 是近代數位相機所發展出的新功能，它可以將一個畫面中亮部與暗部的曝光反差拉近，使得暗部可以亮些，亮部卻不會曝光過度。

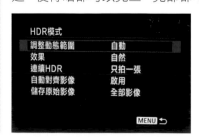

9. 白平衡

在底片時代，有日光型及燈光型底片，來針對自然及人工照明做選擇。從數位相機上市時，相機內即有白平衡這項功能，可以針對

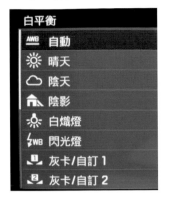

拍攝環境光的色溫來加以調整，將所拍攝的景物中之白色還原為白，如此一來其他的顏色就會接近真實的色彩。

10. 連拍速度

在底片相機時代，相機的過片速度取決於捲片器及捲片馬達的捲片速度，而現今的數位相機則是與相機的緩衝記憶體、拍攝檔案大小及記憶卡儲存速度有關連。

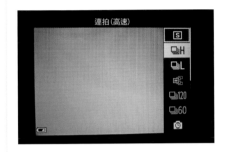

11. 對焦鎖定

所謂對焦鎖定是指將鏡頭內的對焦鏡片固定住不再前後移動，當拍攝主體與相機的距離不變時，按下快門可得到對焦清楚的影像。使用這個功能的目的往往是為了要重新構圖，且讓主題的影像保持在合焦狀態。

半按相機的快門鈕可鎖定對焦，當完全按壓到底時即完成曝光

12. 測光鎖定

這是當攝影者將鏡頭對準主題並半壓快門時，相機測光完成，得到主題正確曝光值，再

按壓測光鎖定鈕（相機上的「米」字符號），配合對焦鎖定後，重新構圖，按下快門，即可獲得主題曝光正確的照片。

13. 防手震

底片相機時代，鮮少有具備防手震功能的鏡頭，當時攝影者想要防止因為手震而造成的影像模糊時，往往是使用腳架及快門線，或者將光圈開大以提高快門速度。而現今數位相機發展到機身及鏡頭都可以具備防手震的功能。

同時防手震的功能已經延伸到機身的設計

中，能將不同軸線的震動抵消，但器材的防震功能有其極限，還是需要靠拍攝者按快門時的穩定度才能獲得成功的照片。

照片中的光學防手震鏡頭可顯示出垂直及平移的震動，內部防震系統可校正並穩定影像

14. 鏡頭

鏡頭的組成是由多片及多群的鏡片、包覆並固定鏡片的筒身、光圈葉片、對焦驅動裝置及變焦機構等組成。依照鏡頭的長短及視角規格分類有廣角鏡頭、標準鏡頭及望遠鏡頭。具備近距離對焦的鏡頭也被稱為微距（Macro）鏡頭。另有一種透殊的移軸鏡頭，它可以在相機機身不動的情況下做上下平移或左右傾角的動作。

分解鏡頭的內部結構

15. 數位靜止影像檔案格式

市售的輕便型相機所拍攝的靜止影像，其檔案格式多數為 JPEG 失真壓縮式檔案，而可記錄 RAW 原始檔的相機定位為攝影發燒友的隨身機。通常可換鏡頭的系統式相機，幾乎都能同時記錄 JPEG 及 RAW 檔案格式。

許多相機都會提供 RAW（原始檔）的檔案格式讓使用者設定，也可以同時記錄 JPEG（壓縮檔）作為檢視用途。RAW 記錄最大的影像細節，優點是可提供專業的後製與大尺寸的印刷，缺點是檔案大小比 JPEG 檔案尺寸大 2～6 倍。

檔案格式為RAW原始檔

⚙ 構圖基礎

在智慧型行動電話普及的今日,大多數人拍照的方式僅止於按下快門獲得一個影像檔案,而常常忽略了構圖,同時很多人也不知道該如何靈活的操作對焦與構圖,以至於照片看起來會過於呆板、背景雜亂或主題不夠明顯等。

當我們欣賞畫作時,常常會看到如黃金三角的構圖,或者是具有視線引導的構圖等各種不同的畫面布局。因此可以了解成功的構圖可使主題被突顯或可讓畫面和諧、自然及平穩,以下說明幾種常見的構圖法。

1. 井字格線構圖法

最經典的攝影構圖原則即是這種構圖法,是要避免將主題擺放在畫面正中心位置,避免畫面看起來死板。應盡量將主題放置於觀景窗中上、下左、下右 1/3 及 2/3 的位置,使照片呈現好的構圖布局,及較佳的空間感。

井字格線輔助構圖

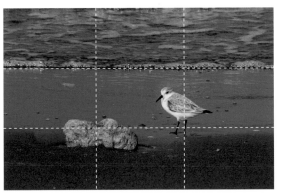

井字格線之三一構圖

2. 高遠、平遠與深遠構圖法

這種攝影構圖法相似於國畫對風景的描繪,如同我們從平地移動到高山所看到的景物變化。

a. 高遠構圖法

當我們在平地往高聳的山頂望去時,會看到景物從平地堆疊而上,平地、山腰、山頂及白雲,形成一幅高遠的景象。

巨木

b. 平遠構圖法

在高山上望向對山時，常常會有高聳的巨木在眼前，山與山之間有如海浪翻騰的雲海，最遠方即為虛渺的山形。這樣近乎平視的前景、中景及遠景形成了平遠的構圖。

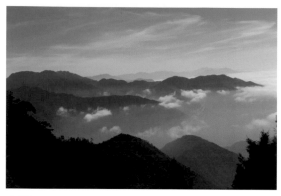

山巒

草原及天空

c. 深遠構圖法

從山上往山谷看時，近大遠小的視覺感，一直延伸到迷濛的深處山谷景象，從高處俯瞰的拍攝角度，產生了深遠構圖的照片。

山谷雲海

3. 破格（爆框）構圖法

　　這種構圖聽起來很前衛，但其本質就是「特寫」的表現方式。當我們想呈現拍攝主題如人物或動物的局部，不強調整體，而是凸顯其身體的特徵或其肢體動作所表達的意涵。

框中有景

建物景框

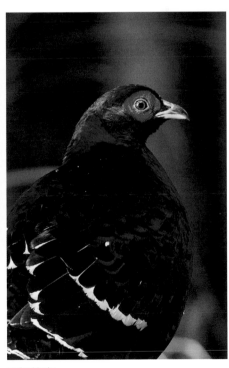

局部特寫

　　攝影的構圖在某些層面上有點像廚師料理食物的擺盤方式，都是在有限的框格中布局，透過布局來傳達創作者想要表達的主題。因此攝影的創作並不需要侷限於各種教條式的構圖法，拍攝者可以透過觀察景物後，將照片想傳達的故事透過景物在方形照片以恰當的布局來闡述。

◎ 鏡頭的透視

使用不同的鏡頭拍照時,照片會產生不同的透視感。例如我們以廣角的鏡頭拍攝建築物時,又以仰角方式拍攝,建築物的頂端在照片上會顯得小,底部會顯得大。這是由於仰角拍攝時影像感測器或底片的上方離建築物較遠,因此頂端影像小;而下方因為離建築物的底端近,因此底端的成像較大。這是相機上下擺動時所會造成的成像結果;而左右擺動時亦然。

許多專業的建築攝影師為了拍攝出符合視覺邏輯的建築照片,會使用特別的移軸鏡頭來拍攝建築物。透過站在恰當的距離並將相機機身的橫直軸線固定在與建築物的橫直軸線平行位置,再調整移軸鏡頭的仰角來構圖,拍攝出在照片中頂部與底部等寬的建築物影像。

鏡頭的分類與透視特性

攝影需要以不同焦段的鏡頭拍攝各式題材,才能將景物以自然且具美有感的方式在照片中呈現。例如以廣角鏡頭拍攝人像,雖可以將背景中廣闊風景一起涵蓋到照片中,但人物若離鏡頭很近時會有廣角鏡頭所產生桶狀變形影像,人物就顯得不自然。

若以標準鏡頭來拍攝時,人物在照片中則會非常自然。那麼使用望遠鏡頭拍攝人物呢?在鏡頭的光學成像原理上,望遠鏡頭會產生些微枕狀壓縮的變形感,但長焦段的鏡頭會使景深更淺,也就是會將背景虛化,而使人像在照片中更凸顯。因此使用不同的鏡頭可以呈現出不同的透視感及景深效果。

下列將以相機市場普遍被使用的定焦鏡頭來說明,其不同的拍攝視角範圍與適合的拍攝題材。

定焦鏡頭的特性

廣角定焦鏡頭

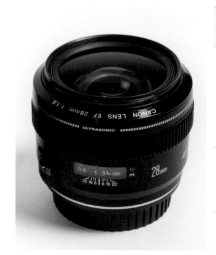

焦距	14mm鏡頭:拍攝視角114度 20mm鏡頭:拍攝視角94度 24mm鏡頭:拍攝視角84度 28mm鏡頭:拍攝視角75度 35mm鏡頭:拍攝視角63度
特性	寬廣的視角可以拍攝壯闊的風景與建築,同時也適合於街頭拍攝速寫式人文照片。鏡頭視角越廣其景深越深,可以使前景與遠景都清晰。
圖解	此顆鏡頭為廣角28mm F1.8鏡頭

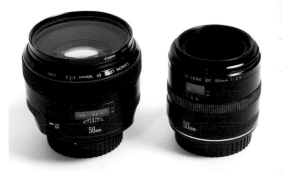

標準定焦鏡頭

尺寸	50mm鏡頭：拍攝視角46度
特性	標準鏡頭即為50mm的鏡頭，其成像最真實且自然，因此許多的人文紀實攝影師非常喜歡使用50mm的鏡頭。

望遠定焦鏡頭

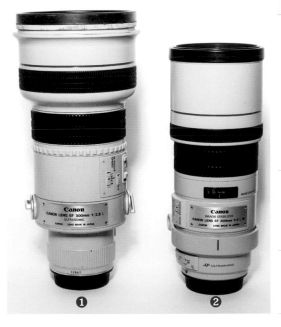

焦距	85mm鏡頭：拍攝視角28.3度 100mm鏡頭：拍攝視角24度 105mm鏡頭：拍攝視角23.2度 135mm鏡頭：拍攝視角18度 180mm鏡頭：拍攝視角13.4度 200mm鏡頭：拍攝視角12度 300mm鏡頭：拍攝視角8度
特性	望遠鏡頭可以將遠方主題拉近，使攝影師在安全的距離外以不驚擾拍攝對象的方式下進行拍攝。其長焦段的光學特性可以使背景虛化，主題更加凸顯。
圖解	此2顆鏡頭為望遠定焦鏡頭300mm F2.8、F4，❶最大光圈值F2.8 ，❷最大光圈值F4

超望遠定焦鏡頭

焦距	400mm鏡頭：拍攝視角6.1度 500mm鏡頭：拍攝視角5度 600mm鏡頭：拍攝視角4.1度 800mm鏡頭：拍攝視角3.1度
特性	適合拍攝野生動物及運動攝影，但超長的焦段在拍攝時容易產生震動而使影像模糊，使用時需將相機與鏡頭穩固，或提高快門速度將影像凝結。由於拍攝視角窄，因此攝影師對準主題的熟練度往往是決定拍攝成功與否的重要因素之一。
圖解	此顆鏡頭為超望遠鏡頭400mm F5.6鏡頭

1.4倍增距鏡頭

焦距	1.4倍鏡頭加300mm F2.8鏡頭
特性	可將被增距的鏡頭增加1.4倍的焦距,但最大光圈值會縮小1.4倍,增距後的鏡頭亮度會下降而降低對焦速度及畫質,若增距後的光圈值太小時會使有些單眼相機的自動對焦功能無法運作,而必須改用手動對焦。常可使用於焦段135mm以上的定焦及變焦鏡頭,而實際可支援的鏡頭必須參照鏡頭製造商所列出之支援規格說明。

2倍增距鏡頭

焦距	2倍鏡頭加300mm F2.8鏡頭
特性	可將被增距的鏡頭增加2倍的焦距,此時最大光圈值會縮小2倍,增距後的鏡頭亮度會下降而降低對焦速度及畫質,例如F4的鏡頭會變為F8,很多數位單眼相機無法支援F8光圈值鏡頭的自動對焦功能,而必須改用手動對焦。常可使用於焦段135mm以上的定焦及變焦鏡頭,而實際可支援的鏡頭必須參照鏡頭製造商所列出之支援規格說明。

超望遠鏡頭400mm

焦距	超望遠鏡頭400mm F5.6鏡頭
特性	可將遠方物體之影像拉近,非常適合拍攝野生動物。約1.2公斤的重量可以手持拍攝,提高捕捉快速移動主題的成功率及構圖的自由度。當鏡頭焦段越長時景深會越淺,因此拍攝時需將對焦點確實對到主題。

以上鏡頭的拍攝視角是全片幅相機透過鏡頭所擷取到的視角數據,若使用較小尺寸的影像感測器的相機時,其視角會變小。其他特殊鏡頭如魚眼鏡頭、移軸鏡頭或微距鏡頭,視角數據因個別的設計差異而有不同,所以沒有在此列出。

📷 選購入門級相機與輔助配件

綜觀目前數位相機市場有下列主流類別，並以詳細分類說明相機與輔助配件，可以使我們更加了解它們之間不同的特性。

◎ 輕便型相機

目前各知名相機品牌所銷售的輕便型數位相機（Compact Camera）皆以不可更換鏡頭的型式，這類相機之間的差異在於鏡頭規格的不同，影像感測器尺寸大小的差異，還有性能及外型的差異。

上圖皆為不可換鏡頭的輕便型相機

1. 簡單拍攝型

左為使用1/2.3吋CCD相機，右為使用1/1.7吋

簡單拍攝型相機（Casual Shooting）設計上以拍攝生活記錄照片為主，影像感測器的尺寸通常使用 1/2.3 吋或 1/1.7 吋大小的 CMOS 或 CCD。鏡頭的型式為一般的變焦範圍如 3 ～ 5 倍變焦較多。例如 25mm ～ 75mm 的鏡頭為 3 倍（75÷25=3x）變焦鏡頭，25mm ～ 125mm 的鏡頭為 5 倍（125÷25=5x）。市場上也有如 8 倍或 12 倍等此類數位相機。

這類使用小尺寸影像感測器，搭配低倍率變焦範圍鏡頭的相機其售價通常最低，設定的使用群以拍攝生活及旅遊照片，且希望相機非常小巧的消費者為主。小尺寸的影像感測器在光線較昏暗時所產生的照片畫質粒子較粗糙，低倍率的變焦鏡頭無法拍攝距離較遠的野鳥或野生動物等題材。

此類相機選擇 1/1.7 吋 CCD、CMOS 的類型會比 1/2.3 吋 CCD、CMOS 的畫質好。鏡頭的光圈值達到 F1.4 時會比 F2.8 的鏡頭所傳達的影像品質好，同時在昏暗的環境中拍攝成功率也較高。

2. 高倍率變焦型

近年來許多相機製造商推出高倍率變焦（Big Zoom）的輕便型相機，這滿足了拍攝遠方主題的使用目的，也與低倍率光學變焦的輕便型相機產生分眾的市場區隔。其變焦範圍從 21mm ～ 1365mm 的 65 倍光學變焦鏡頭，或 24mm ～ 2000mm 的 83 倍光學變焦鏡頭的機型皆有。這類型相機的重量通常在 600 克至 900 克左右。

訴求以滿足各種題材的拍照愛好者，從廣角端的風景建築拍攝，中距離焦段的人像攝影，至長焦段的野生動物攝影皆能滿足，而且體積比可換鏡頭相機輕巧，方便旅遊時攜帶。

3. 專業性能型

這款相機使用全片幅的影像感測器，達到輕便易攜帶同時擁有高解像力

這幾年各品牌相機廠為了提升輕便型的拍攝影像品質，紛紛將尺寸較大的影像感測器設計在輕便型相機的產品系列中可稱為專業性能型（Expert Capability）。透過使用大尺寸影像感測器如全片幅，APS-C 4/3 吋或 1 吋的感光元件來提升影像的細節、銳利度及色彩飽和度。同時將高解像力的光學鏡頭設計於這類相機上，搭配高解析度影像感測器，創造出優異的影像品質。

這類相機滿足了專業的需求者，他們希望相機能方便攜帶，同時照片品質要達到如單眼相機所拍攝的解析度。但這種類型的相機也增加許多製造成本，反應到市場的售價為輕便型相機中最昂貴的機款。

在輕便型相機系列使用大尺寸影像感測器及高解析鏡頭來製造相機時，相機本身的體積及重量會增加，但仍然比單眼相機輕巧且方便攜帶。對於不想更換鏡頭的使用者來說，是兼顧影像品質及容易攜帶的最佳選擇。

◉ 可換鏡頭型相機

可換鏡頭型相機（Interchangeable lens camera）又稱「單眼相機、單鏡反射式相機或系統相機」（System camera ／ Digital SLR camera），單眼相機提供使用者可以有很多不同鏡頭的使用選擇，這些鏡頭能滿足不同拍攝題材的需求，題材包括風景、建築、人像、昆蟲及野生動物等攝影。

通常使用者會購買一台相機機身及數個鏡頭，並針對不同的拍攝題材來選擇適合的搭配鏡頭。

1. 全片幅 CCD ／ CMOS 影像感測器

近年來相機產業發展成熟，市場上不斷的推出新款的全片幅相機。這樣的發展刺激了原來使用 APS ／ APS-C 的相機使用者紛紛購買新的全幅相機，為了就是提升影像的品質。全片幅相機與 135 系統相機之底片尺寸相同，可以擷取從景物穿透鏡頭的最大成像面積之影像。

例如當使用 28mm 廣角鏡頭時，全片幅單眼相機拍攝到的照片所呈現的就是 28mm 廣角的視角。在影像品質方面，只有使用更大尺寸的影像感測器的中片幅數位相機能超越全片幅相機，其他相機都無法超越全片幅數位相機的影像品質。

當光線昏暗時，攝影者將 ISO 值提高增加感光度，此時全片幅在高 ISO 值的影像細膩度也會比其他使用較小尺寸影像感測器的相機好。因此全片幅數位相機成為追求高影像品質的攝影師之首選。

2.APS ／ APS-C 影像感測器

使用 APS 或 APS-C 影像感測器的單眼相機，其體積可縮小，且重量減輕，提升攜帶的方便性與機動性。雖然在畫質方面不如全片幅單眼相機優異，但由於較小的影像感測器、反光鏡及快門簾幕，在連續拍攝的速度上往往勝過全片幅相機，同時拍攝時的快門聲響也比全片幅相機小。

但當拉高 ISO 感光度數值時，其成像的數位影像粒子較全片幅粗，因此在拍攝時高感光度的 ISO 值往往會受到拍攝者使用上的自我限制。這方面可以使用大光圈的鏡頭來彌補，

這款相機使用全片幅影像感測器

這款相機使用APS-C影像感測器

或是以腳架穩固相機並且降低快門速度來降低 ISO 感光度。

3.Four Thirds 4/3" 影像感測器

在主流的可換鏡頭相機／系統相機中，體積最小且重量最輕的就屬 Four Thirds System。因此成為許多使用者將它當成旅遊時的隨身相機，同時具備輕巧易攜帶與優質的影像品質。這個使用 4/3" 影像感測器的相機系統已經發展出廣角、標準、望遠及微距等系列鏡

頭，滿足使用者拍攝豐富多元題材的需要。

今日以這個規格為相機發展的的品牌商，皆主力於無反光鏡的可換鏡頭相機。一般單眼相機的反光鏡在按下快門瞬間彈起時會使相機震動，因此無反光鏡相機的本身之機械造成的震動低於有反光鏡的單眼相機，這使得拍攝到的影像凝結度更高。

近年推出的新款相機有加入五軸的影像穩定器於機身內，當搭配具備防手震功能的鏡頭時，則防震效果更優異，可提升影像凝結度，使影像更銳利。由於沒有反光鏡而無法將影像折射，因此觀景窗內是使用數位的 OLED／LCD 即時觀景器。

以 OLED／LCD 數位觀景器觀看的明亮度及真實感不如光學觀景器，但它的優點是功能較多，例如可以顯示水平線輔助構圖、有影像放大確認對焦的功能等，這些都是光學觀景窗所無法提供的。

◎ 周邊配件的輔助方式

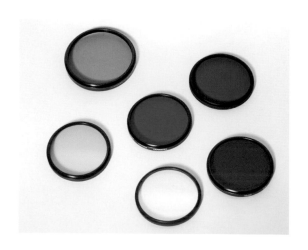

濾鏡

裝在鏡頭前的濾光鏡片，一般常用的有 UV 保護鏡及偏光鏡。在拍攝黑白底片時可用紅色濾鏡增加反差，綠色濾鏡使膚色明亮。使用彩色日光底片時可用藍色濾鏡校正鎢絲燈的偏黃色溫。

三腳架

當相機架在三腳架上拍攝時，可去除手持相機所產生的震動，提高影像的凝結度，使影像更清晰及銳利。

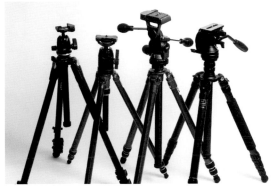

左為鋁合金三腳架，中間2支為鎂合金三腳架，右邊為碳纖維三腳架（重量最輕）

快門線

食指按壓快門的動作也會使相機輕微晃動，因此要達到高度凝結的影像時，就需使用快門線或無線式快門遙控器。

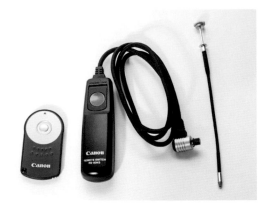

左為無線遙控快門、中為電子快門線、右為傳統快門線

擴充閃光燈

當在室內光線不足或戶外逆光情況下拍攝人像時，以閃光燈補光可以使主題獲得優質

的曝光，使影像的色彩飽滿，獲得更多細節的展現。閃光燈的 GN 值即代表輸出光的強度，GN 值越高亮度越亮，可照射的距離愈遠。

左方的閃光燈GN值26、右方的閃光燈GN值40

底片及記憶卡

市售的底片有黑白底片、彩色負片及彩色正片，普遍銷售的底片為 135 規格即 35mm 相機所使用的底片，它的單格曝光尺寸為 24mm × 36mm，這個長 36mm 寬 24mm 的尺寸即為現今數位全片幅相機的 CCD 或 CMOS 尺寸。記憶卡的技術不斷地提升，容量越來越大且記錄及讀取的速度更快。現今數位相機以高容量記憶卡儲存照片檔案的數量可超過千張。

下方較大的是CF卡、左上為SD卡、右上為Micro SD卡

📷 了解基礎攝影技巧

這裡簡述入門級類單眼相機以及單眼相機的基礎攝影技巧,每款相機各有優點,只要了解它不同的規格特性、基礎操作方式,並根據自身的需求挑選使用,就能有效的利用相機拍出成功的照片。

◎ 類單眼相機

類單眼相機(Compact camera-Big zoom)最大的優點是輕巧與機動,因此非常適合手持拍攝,大範圍移動及搜尋拍攝目標時也較不會感到疲累。廣大的變焦範圍,有利於快速的尋找及瞄準拍攝主題。但由於類單眼相機內部的影像感測器之尺寸比單眼相機小,因此當高ISO值拍攝時,照片的影像粒子較粗。

Nikon類單眼相機

◎ 單眼相機

相機製造技術的演進,使今日的單眼相機(Interchangeable-lens camera / System camera / Digital SLR camera)除了畫素及解析度不斷地提升外,其對焦及連拍的速度也越來越快。越來越多新推出的單眼相機具有靜音快門的功能,這讓攝影師可以在拍攝時降低對野生動物的干擾。

多數專業的單眼相機更具備防潑水及防沙塵的能力,因此即使在惡劣的天候拍攝,相機一樣不會故障。由於內部的影像感測器尺寸較大,因此高ISO值的影像品質還算不錯。

使用單眼相機前需熟悉其各個功能的操作,並且依照拍攝題材搭配適合的鏡頭,在拍攝時依照光線條件及拍攝主題的活動狀態,善加利用相機內建的各種參數的靈活搭配,才能拍攝出生動且成功的照片。

📷 攝影達人的小撇步

- 善用三技巧,提高拍攝的成功率
 1. 在光線充足時盡量降低ISO感光值,這樣可以獲得細節豐富的影像。
 2. 利用高倍率變焦放大的優勢,將主題拉近,可使測光精準,曝光正確。
 3. 使用類單眼相機的多角度LCD螢幕調整最佳的拍攝角度。

野鳥攝影的最佳操作模式

a. 快門優先（Tv 或 S 模式）

　　這個模式讓是使用者自行決定快門的速度，相機會按照被測光主體的明暗來自動調整 ISO 感光度及光圈值。使用此模式時 ISO 設定需先改為全自動，通常此選項也提供 ISO 固定範圍自動可選擇，如 ISO 100 ～ 400 或 ISO 100 ～ 800，這是為了不要使用過高的 ISO 值來造成粗粒子的成像品質。

　　在自定的快門速度無法獲得正確曝光時，相機會有提示，此時通常需調降快門速度或提高 ISO 值，除非光線非常亮且快門速度調慢時產生過度曝光，才需將快門增快。操作技巧是先觀察野鳥的動作，若牠在不斷地跳躍或擺動時則將快門速度提高至 1/800 ～ 1/2000 秒間。當野鳥為停棲或動作較緩慢狀態時，快門可以設定在 1/640 ～ 1/200 秒。

　　此時可以將鏡頭對到野鳥，輕按快門，快門按鈕會有個阻力點，先保持按壓動作讓對焦點確認完成對焦，並稍微移動構圖後保持穩定地將快門壓下完成拍攝。

b. 光圈優先（A 模式）

　　自行調整光圈可以達到控制景深的目的，通常會在光線充足時來縮小光圈使景深更深，達到更多的影像清晰深度範圍，特別是拍攝側斜面對我們的野鳥，透過縮光圈可以讓頭部及尾部都清晰成像。

　　另一個情況是當光線較昏暗或在陰影處拍攝時，為了讓快門速度提高來凝結野鳥的動作，我們可以將光圈保持在全開。

快門優先模式

拍攝飛行中的野鳥常常需要高速的快門才能凝結畫面，此為快門優先模式1/8000秒拍攝到的飛行中的磯鷸。

光圈優先模式

拍攝停棲的棕背伯勞鳥時，為了讓鳥嘴到尾羽整體都清楚，以光圈優先模式將光圈縮小到F8，所使用的鏡頭是300mm F4 IS（光學防手震）。

c. 測光模式

讓相機內的測光點對準拍攝主題精準測光，這是曝光精準色彩飽和的拍攝要素。然而主題時近時遠，在取景窗中也有大有小，因此都因測光面積的不同而造成曝光結果的差異。

以野鳥攝影在順光情況下拍攝時來說，當野鳥可拉近到取景窗影像面積的 35％以上時，以中央偏重式測光，可達到正確曝光。但若野鳥影像在觀景窗僅占到 35％以下至 5％時，則可改為使用中央點測光模式，以獲得較精準的曝光。

d. 曝光補償及包圍式曝光

拍攝野鳥常會遇到逆光、野鳥持續移動、飛翔或野鳥太遠難以測光的情況。此時當逆光時使用曝光補償加光 +0.3、0.7、+1、+1.3、+1.7、+2、+3 等。野鳥持續飛行移動或太遠占觀景窗面積太小難以測光時，使用包圍式曝光功能，此時長按快門會連拍 3 張，這 3 張會按照使用者事先調整的曝光範圍例如曝光 -2、標準 +2 來曝光成像。

通常也會在相機螢幕上檢視曝光的結果，若需要調整，再重新進行曝光值設定，直到獲得滿意的曝光效果。

e. 對焦模式

情況一：樹林是野鳥喜歡棲息的環境之一，然而其茂密的枝葉常使得相機的對焦點誤判，而將焦點清晰的成像在枝葉上，野鳥反而因失焦而模糊了。那麼該如何克服前方景象中的對焦障礙物呢？可以將對焦模式設為「單點對焦」，並將對焦點對準野鳥完成對焦。

情況二：當野鳥在空中飛翔時可以採用「追蹤對焦」，或是「寬幅多點式」的目標找尋對焦模式。這兩種對焦模式在單純的天空背景下會容易對焦到野鳥，但如果野鳥的背景是森林

對焦模式：點對焦

以點對焦模式將對焦點穿透密布的樹枝對準樹鵲，拍攝到樹鵲唧枝準備築巢的影像。

從觀景窗可看到點對焦位置

對焦模式：寬幅對焦

採用寬幅對焦模式所捕捉到的鳳頭蒼鷹空中飛行的照片。

寬幅對焦，從觀景窗內可看到對焦範圍

或城市，那麼自動抓取主體的對焦點就容易誤判，此時則需改為「固定點對焦」，然後將對焦點對準野鳥後才能拍攝。在前往野鳥棲息地拍攝前，應該先熟讀相機的說明書，再熟悉上述功能的操作及設定方式。再來將電池充滿，並準備好大容量的高速記憶卡，穿上自然色系的服裝及遮陽帽，就可以前往享受拍攝野鳥的樂趣了！

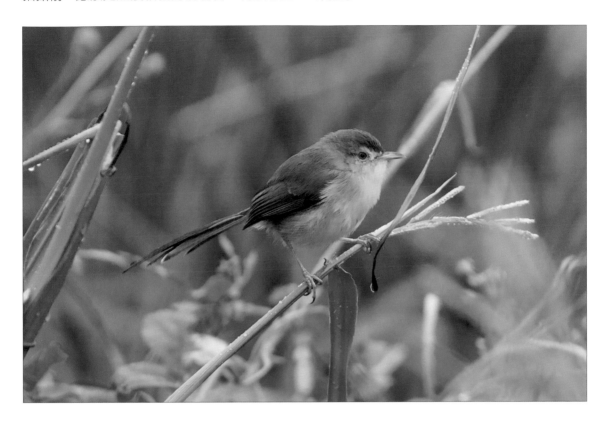

📷 攝影達人的小撇步

● 裁切格放的觀念

在拍照的影像後製方面，無論是底片相機時代或是在今日數位相機的影像電子檔案的處理，許多攝影師會將部分照片主題以外之雜亂背景或不重要的影像裁切掉，留下攝影師想要的影像，一般這樣的後製稱為「格放」。

通常並非每張照片皆會被裁切格放，這樣的後製行為往往是因為被拍攝的主體距離太遠，鏡頭無法將主體拉近且攝影者無法靠近主體，僅能先拍攝再經過影像後製方式將照片裁切格放。

在拍攝環境及條件允許的情況，攝影時仍須掌握決定性的瞬間來完成好的取景與構圖，產生所拍即所得的照片。

專業的影像後製軟體皆有裁切功能，同時有井字格線作為裁切構圖的輔助

西伯利亞白鶴的迷航成長記

欣賞一張光線完美、色彩飽和及構圖平衡的照片時，初看雖覺得美，但卻很難讓人印象深刻。成功的野鳥生態攝影照片必須能說出故事，可以透過一張或一系列的照片來傳達出野鳥的故事。想要拍攝出具有故事性的照片，需透過長期及深度的觀察，才能認識並且拍攝到野鳥生活的故事。

嬌客到訪，促成友善農耕

2014 年 12 月時台灣第一次有西伯利亞白鶴出現，由於是瀕臨絕種的鳥類，因此引起野鳥保育組織及動物保護處的關注，並且聘請保全人員到金山的清水濕地保護這隻白鶴。野鳥專家根據鳥類的遷徙研判，這一隻白鶴應該是在飛往度冬地途中脫離群體及親鳥而迷航到台灣。

剛開始根據觀察白鶴覓食的報導得知，這隻西伯利亞白鶴在清水濕地一天可吃進將近 200 ～ 500 顆左右的福壽螺，也會吃蓮藕、螯蝦、毛蟹及水薑等。當我在 2015 年 1 月前往清水濕地觀察及拍攝這隻白鶴時，聽到當地居民聊到白鶴吃掉大量的福壽螺令當地的農夫感到非常高興，因為福壽螺是危害水稻的關鍵有害生物，同時也會危害荷花、茭白筍及菱角等農作物。

當地農民為感謝白鶴大量的吃掉農害，並想保護牠免受農藥的毒害，因此紛紛採用友善的農耕方式，不使用化學農藥。這片生態豐富的水田、荷花田、菜園及其他作物耕地成為了牠的最佳臨時棲地及庇護補給站。

同時居民、動物保護處及野鳥學會等各界都積極的保護這隻瀕臨絕種的西伯利亞白鶴，居民也會將家中的小狗管理好，不讓牠們去追趕白鶴及對牠產生干擾，因此白鶴無論是在清水濕地覓食或夜棲都很安全。

■ 全片幅單眼數位相機 + 70-300mm F4-F5.6鏡頭
■ 焦距300mm
■ 光圈F8
■ 快門1/500
■ ISO400

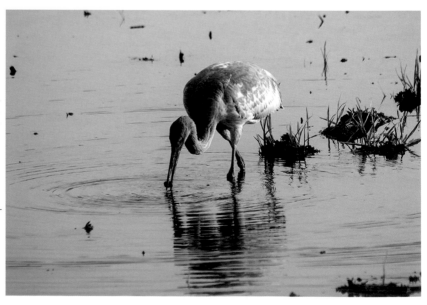

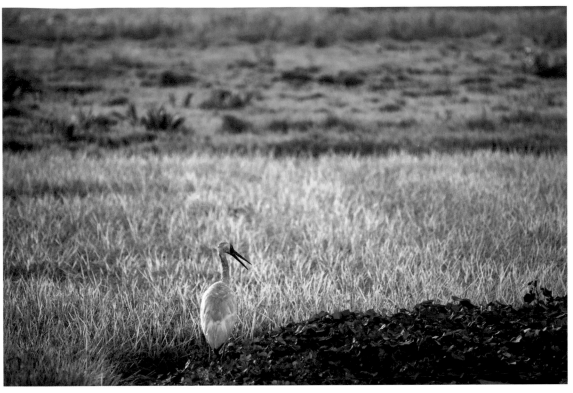

2015年7月拍攝於金山清水濕地

■ 全片幅單眼數位相機 ■ 焦距400mm ■ 光圈F5.6 ■ 快門1/3200 ■ ISO1600

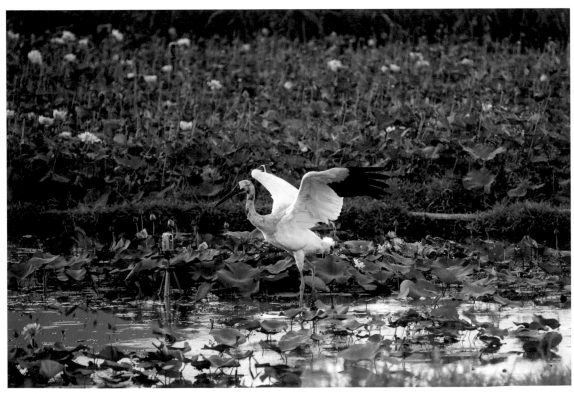

■ 全片幅單眼數位相機＋400mm F5.6鏡頭

■ 焦距400mm ■ 光圈F5.6 ■ 快門1/800 ■ ISO6400

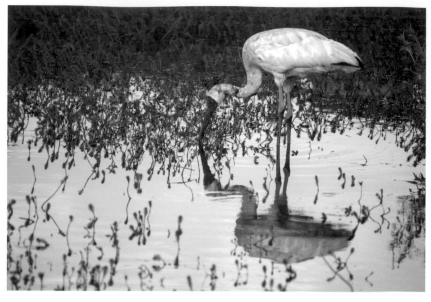

■全片幅單眼數位相機＋
400mm F5.6鏡頭
■ 焦距400mm
■ 光圈F5.6
■ 快門1/1250
■ ISO1600

欣賞優雅的白鶴之姿

這隻迷航的西伯利亞白鶴會到水田中央夜棲，因為周圍的水及底部深軟的爛泥可以防止其他動物侵入及傷害白鶴。在夜棲前牠會先整理羽毛或搔癢，然後將頭擺入翅膀中並單腳站立入眠。待在這片濕地的牠常常將身上塗的都是泥巴，原來是搔癢時腳爪將水田底部的爛泥帶到身上了，也時常扭動及彎曲著脖子整理羽毛，豐富的動作既優雅又可愛。

隨後牠在金山清水濕地成長換羽，由黃褐色羽色轉為全白羽色，看來牠似乎是適應這裡的環境了，會張開雪白的翅膀自在地鳴叫，有時啣起樹枝玩耍，有時還會跳著舞。

■ 全片幅單眼數位相機
　＋400mm F5.6鏡頭
■ 焦距400mm
■ 感光度ISO100
■ 光圈F5.6
■ 快門長曝30秒
■ ISO100

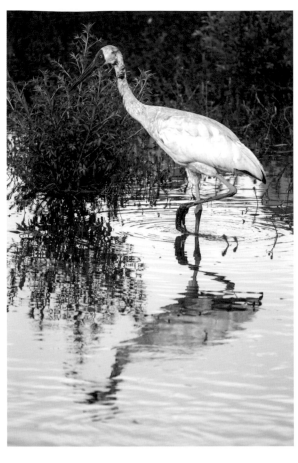

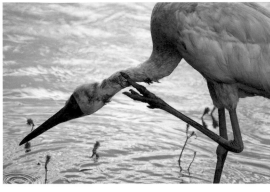

■ 全片幅單眼數位相機＋70-300mm F4-F5.6鏡頭

■ 焦距400mm■ 光圈F5.6 ■ 快門1/800秒

■ ISO1600

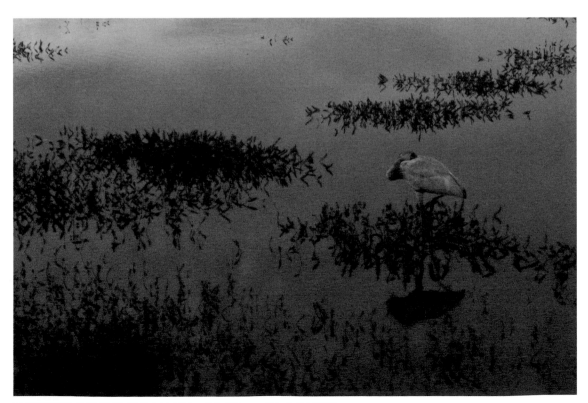

■ 輕便型數位相機CMOS 1/1.7吋＋24-90mm F1.4-2.3鏡頭

■ 焦距90mm ■ 光圈F2.3 ■ 快門1/60秒 ■ ISO6400

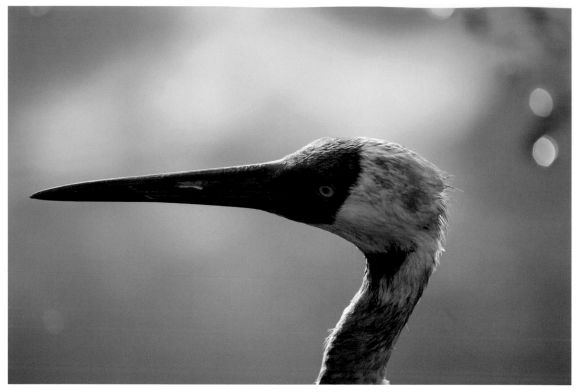

■ 全片幅數位單眼相機＋400mm F5.6鏡頭

■ 光圈F5.6 ■ 快門1/1250秒 ■ ISO1600 ■ 光圈優先模式 ■ 矩陣式測光

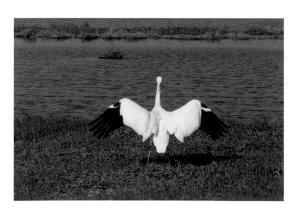

■ 類單眼數位相機CMOS 1吋＋25-400mm
　F2.8-4鏡頭

■ 焦距196mm ■ 光圈F8 ■ 快門1/2500秒

■ ISO400

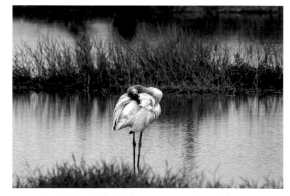

■ APS-C單眼數位相機＋400mm F5.6鏡頭

■ 焦距400mm ■ 光圈F5.6 ■ 快門1/2000秒

■ ISO400

迷鳥送給土地的禮物

　　白鶴在 2104 年 12 月迷航到清水濕地，到 2015 年 12 月時已經停留一年了，但終究這隻孤獨的迷鳥還是需要返回牠的繁殖地，與西伯利亞白鶴族群一起生活並繁衍後代。2016 年 5 月時牠飛離台灣，雖然讓許多人感到不捨，但大家都衷心的祝福這隻西伯利亞白鶴能順利平安的飛返牠的繁殖地，與牠的家人重聚。這

隻迷航的白鶴影響了許多人對環境的觀念，甚至使金山清水濕地的許多農民改為友善環境的農耕方式。

　　牠的意外來臨就像遠方來的大地使者，要告訴我們自然是萬物共享，唯有善待土地與動物，大自然才會回報我們安全的食物與乾淨的空氣。

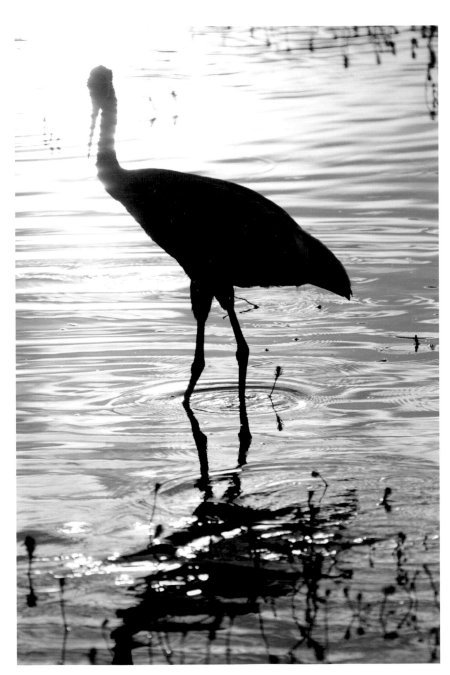

■ 全片幅單眼數位相機
　＋400mm F5.6鏡頭

■ 焦距400mm

■ 光圈F5.6

■ 快門1/8000秒

■ ISO800

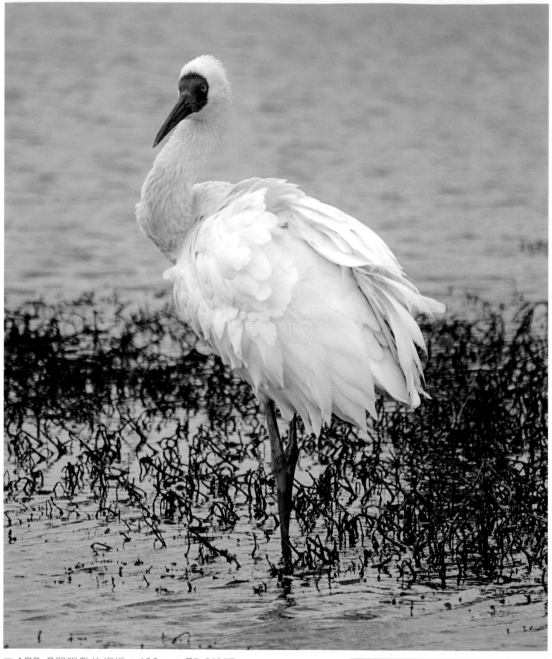

■ APS-C單眼數位相機＋400mm F5.6鏡頭
■ 焦距400mm ■ 光圈F5.6 ■ 快門1/640秒 ■ ISO2000

■ APS-C單眼數位相機＋400mm F5.6鏡頭
■焦距400mm ■光圈F5.6 ■快門1/500秒
■ ISO2000

灰面鵟鷹的遷徙血淚史

照片說故事

灰面鵟鷹在台灣是屬於可觀察鳥類中的過境鳥，只有少數個體會在台灣度冬。他們每年3月於南方度冬地菲律賓一帶北返至東北亞繁殖地，約春分時期左右經過彰化的八卦山及台中的大肚山，過境期間的數量達到數萬隻。因他們自南邊飛來，所以中部地區民眾稱其「南路鷹」。

南路鷹，一萬死九千

在以前資源匱乏且保育觀念尚未普及的年代，每年北返經過八卦山及大肚山的數萬隻灰面鵟鷹曾經是民眾獵補的對象，因此民間有諺語說「南路鷹，一萬死九千」，可見當時灰面鵟鷹在遷徙的過程中所面臨的生命威脅。而人類的獵捕也是造成野生動物滅絕的原因之一。

直到民國78年，即1989年時野生動物保育法發布，加上民間動物保育組織不斷地努力推廣，才使民眾的獵捕行為大量減少。但是在2016年秋季（約10月時），正值灰面鵟鷹南飛度冬的過境期，每年都會有數萬隻經過屏東，當時恆春警方查獲獵殺灰面鵟鷹一案，據違法獵捕者供稱食補市場仍有人開價購買。

時至今日許多的野生動物仍然面臨人類獵捕的生命威脅，但他們延續生命的千里遷徙依舊世代傳承。

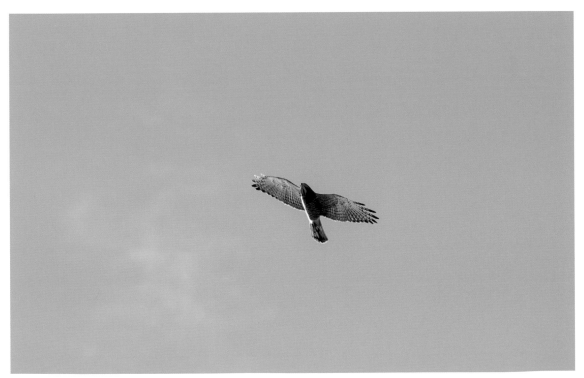

2016年10月拍攝於屏東滿州鄉之里德

■ APS-C單眼數位相機＋400mm F5.6倍鏡頭

■ 焦距400mm ■ 光圈F10 ■ 快門1/500 ■ ISO800

2017年3月拍攝於彰化八卦山

■ 全片幅單眼數位相機＋300mm F2.8＋1.4倍鏡頭

■ 焦距420mm ■ 光圈F6.3 ■ 快門1/5000 ■ ISO400

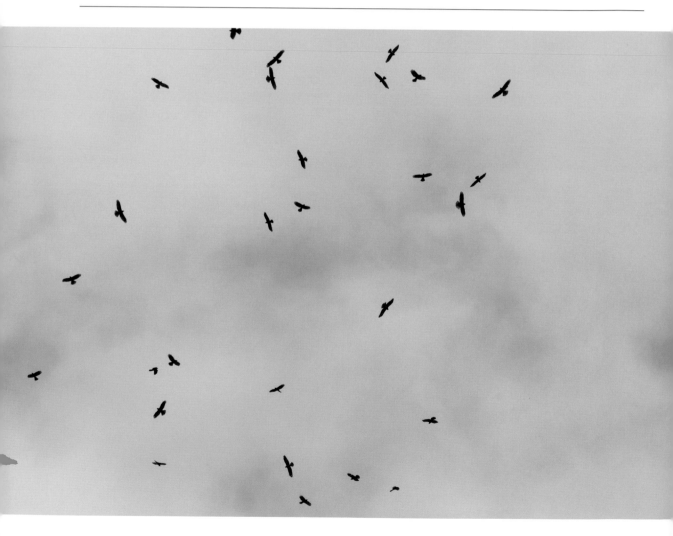

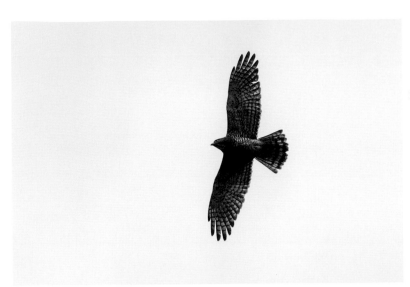

2017年3月拍攝於彰化八卦山

- 全片幅單眼數位相機＋
 300mm F2.8＋1.4倍鏡頭
- 焦距420mm
- 光圈F8
- 快門1/5000
- ISO800

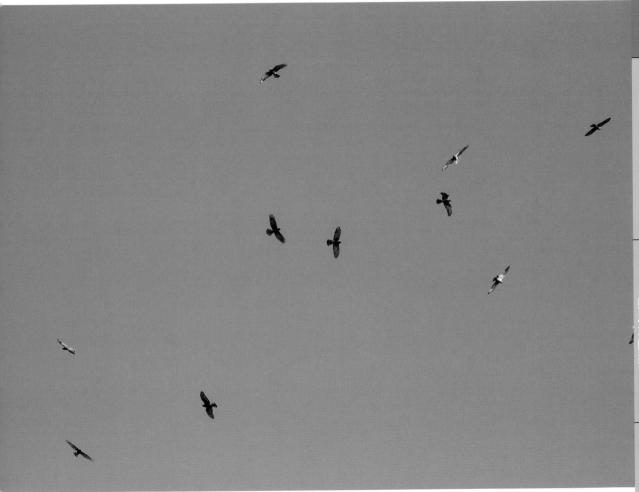

2016年10月拍攝於屏東滿州鄉之里德

- APS-C單眼數位相機＋400mm F5.6倍鏡頭
- 焦距400mm ■ 光圈F10 ■ 快門1/1250 ■ ISO800

台灣稀有留鳥黑翅鳶的觀察

第一次看到黑翅鳶是在宜蘭的蘭陽溪口水鳥保護區，那是一個下著小雨的午後，當時是想去該處看看下雨時會有哪些野鳥出現，結果驚喜地看到遠方短草開闊地的低空上方有隻稀有的黑翅鳶，牠以優美的振翅動作在空中懸停俯視下方，並以弧形路徑滑翔搜尋獵物。

由於當時所攜帶的相機及鏡頭都有防滴水、防塵功能，因此就放心的戴上防水寬緣帽離開車上，走到小徑邊對著遠方的黑翅鳶拍攝。由於黑翅鳶距離太遠，所拍攝到的細節相對減少，加上下雨天，天色昏暗、飛行的快速動作，拍攝上較為不易。

捕捉黑翅鳶的各種姿態

在我慢慢觀察的過程中，牠將從遠方飛近時，這時可以提高感光度的設定，以獲得高速快門，好將飛行動作凝結。同時為了有較深的景深，將光圈縮小到 F8。

黑翅鳶喜歡停棲於制高點，常會停在樹木的頂端枝頭上，並往下俯視尋找獵物。當牠停棲在枝頭，用較低的快門速度也可以拍攝成功。若使用長焦段鏡頭手持拍攝，建議讓快門速度高於 1/400 秒成功率會更高。

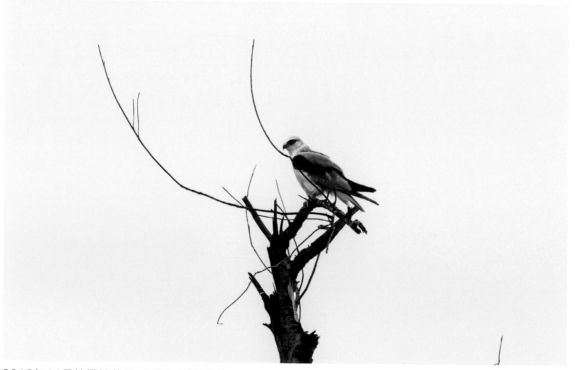

2016年11月拍攝於蘭陽溪口水鳥保護區

■ 全片幅單眼數位相機＋400mm F5.6鏡頭

■ 焦距400mm ■ 光圈F7.1 ■ 快門1/1000 ■ ISO3200

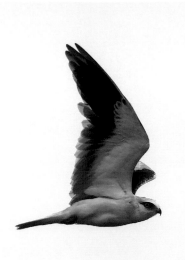

2016年11月拍攝於蘭陽
溪口水鳥保護區

■ 全片幅單眼數位相機＋
400mm F5.6鏡頭

■ 焦距400mm

■ 光圈F8

■ 快門1/3200

■ ISO1600

在觀察的過程中黑翅鳶被從牠後方飛來的紅尾伯勞嚇飛了，讓我很難想像紅尾伯勞的大膽行徑。原來紅尾伯勞雖不是猛禽但牠也獵食小型鳥類及幼鼠，因此牠有「小猛禽」之稱，也難怪有此之舉。

2016年11月拍攝於蘭陽溪口水鳥保護區

■ 全片幅單眼數位相機＋400mm F5.6鏡頭

■ 焦距400mm ■ 光圈F8 ■ 快門1/2000

■ ISO1600

拍攝野鳥地點多半是山林、濕地等氣候多變的環境，準備有防水、防塵功能的相機尤佳（此照片以Smart Phone拍攝）

觀察黑翅鳶捕食與交配行為

2017 年春天我在桃園許厝港也意外地看到黑翅鳶，但距離非常遠無法拍攝成功。至 5 月的繁殖季時，據朋友告知在新北市八里的十三行博物館及挖子尾自然保留區中段有一對黑翅鳶，於是便前往觀察與拍攝。

由於多次前往觀察（約 5 ～ 6 次），可以拍攝地在棲地不同的行為，如獵食不同的動物、啣取巢材及交配等。當繁殖地有豐富的食物可以提高繁殖成功率。黑翅鳶是日行性猛禽，屬於食物鏈頂端的鳥類，牠們主食鼠類，並有平原區的野鼠剋星之稱號，小型的鳥類也是黑翅鳶獵食的主食之一。數次前往中的其中兩次都看到黑翅鳶獵捕到老鼠，使我有機會拍到以中央點對焦及點測光，搭配全開光圈產生高速快門的飛行動作凝結照片。（拍攝過程需注意在逆光情境下拍攝時，影像品質會下降，色彩及野鳥羽毛紋理等細節呈現會較少）

2017年5月拍攝於新北市八里
- 全片幅單眼數位相機＋400mm F5.6鏡頭
- 焦距400mm
- 光圈 F 5.6
- 快門1/6400
- ISO400

2017年5月拍攝於新北市八里
- APS-C單眼數位相機＋300mm F2.8鏡頭
- 焦距400mm
- 光圈F4
- 快門1/8000
- ISO400

黑翅鳶雌鳥在樹頂持續地鳴叫著，不久後雄鳥飛到雌鳥背上揮動著翅膀保持平衡進行著交配。牠們選擇在擁有豐富生態的平原及濕地環境築巢、交配及育雛，是為了成功的繁殖下一代。

拍攝當時已經是傍晚六點，夕陽的餘光從地平線照射到黑翅鳶的側腹部。在黑夜將來臨前，黑翅鳶仍然努力的啣取巢材，只為築起孵化及撫育下一代的安全住所。看到這對黑翅鳶努力的捕獵食物及啣取巢材，相信牠們一定能成功的繁殖下一代。

2017年5月拍攝於新北市八里
- APS-C單眼數位相機＋400mm F5.6鏡頭
- 焦距400mm ■ 光圈F6.3 ■ 快門1/4000
- ISO1600

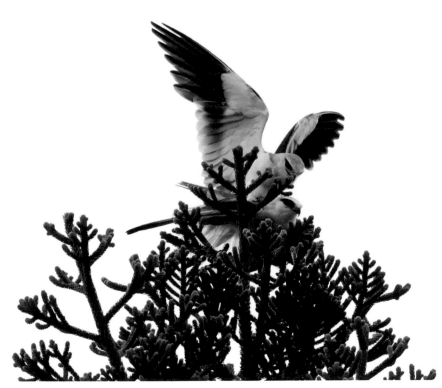

2017年5月拍攝於新北市八里
- APS-C單眼數位相機＋400mm F5.6鏡頭
- 焦距400mm ■ 光圈F6.3 ■ 快門1/2000 ■ ISO3200

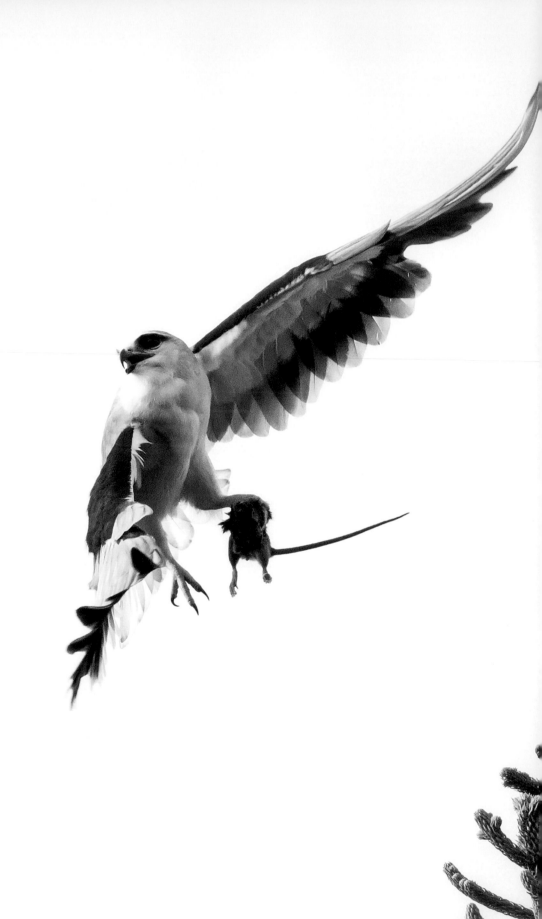

CHAPTER 3

野鳥攝影

的進階技巧

野鳥攝影與人像、風景及靜物等
攝影有很大的不同，特別是適用
的相機機身及鏡頭都有所差異，
因此我們需選擇適合的攝影器
材，並以適合拍攝野鳥的模式與
技巧來成功地拍攝野鳥。

📷 類單眼相機的重要規格

選擇使用類單眼相機拍攝，具有攜帶輕便、購買成本低的優勢，部分機種有高倍率變焦，也提供夜拍、廣角以及外掛濾鏡、擴充周邊、外接閃光燈等功能，因此先了解類單眼相機的基本規格後，便能有效利用，靈活運用拍攝。

◎ 入門款類單眼相機

入門級類單眼相機除了全自動及各種情境模式，還具備單眼相機的M／A／S／P（手動／光圈優先／快門優先／程式自動）的模式選項，並且以 1/2.3 吋感光元件為基礎，各品牌分別搭配 24x、50x、60x、65x 及 83x 等光學變焦鏡頭的相機有多種款式，在選擇時要考量下列幾項重要規格。

1. 感光元件（影像感測器）的有效像素

目前市售的機款中有 1200 萬、1600 萬及 2000 萬像素解析度之相機。像素越高在電腦螢幕觀看的實際尺寸及可輸出照片的尺寸越大，同時高像素也提供彈性的後製裁切空間。

2. 鏡頭從廣角到望遠的最大光圈值

以市場上兩款 50 倍光學變焦鏡頭為比較範例，其實際光學焦段都是 4.3mm～215mm，A 品牌相機之光圈 F2.8（變焦段在 4.3mm 時）～ F5.6（變焦段在 215mm 時），B 品牌相機之光圈 F2.8（變焦段在 4.3mm 時）～ F6.3（變焦段在 215mm 時），A 品牌由於在望遠端的光圈口徑較大（F5.6 光圈口

徑大於 F6.3），可使用較高速的快門來提高拍攝時凝結動作的成功率。當鏡頭焦段越長時其望遠端的光圈也會越小，下列是 60 倍光學變焦的類單眼相機的焦段及光圈規格。

判斷鏡頭的品質可依據光圈來看，假設鏡頭其他條件都相同時，光圈口徑越大（即 F 值越小）時，表示鏡頭的解像力越好，例如 F1 優於 F1.4 的鏡頭。50 倍光學變焦的計算是，215mm÷4.3mm=50，光學變倍率由此而來。

那拍攝的焦距呢？製造商會將 1/2.3 吋感光元件換算成 24x36mm 全幅（即一般型底片規格的尺寸）的焦距，此 50 倍變焦鏡頭成像在 1/2.3 吋感光元件時等同 24mm ～ 1200mm。

小尺寸的影像感測器，解像力相對較差，但可以使相機體積縮小、重量降低

此鏡頭焦段4.3-258mm=60倍。變焦（258÷4.3＝60），4.3mm廣角端時最大光圈F3.3，258mm望遠端時最大光圈F6.5

也有製造商在 1/2.3 吋感光元件的類單眼相機中以較低變倍率的鏡頭設計，獲取較大的光圈，例如恆定 F2.8 光圈值的 24 倍的光學變焦鏡頭，4.5mm（F2.8）～ 108mm（F2.8），將它換算為一般底片相機焦段是 25mm ～ 600mm。因此在採購上的考慮常會在光圈值及最長焦段值之間做選擇。

3. 快門速度的範圍

最快的快門速度超過 1/2000 秒以上為佳，如 1/4000 秒或更快的機款。因為在光線充足條件下，快門速度能提高時，飛行中的野鳥也能拍攝成功。

4. 需可記錄 RAW 檔

許多輕便型不可換鏡頭的相機都只能記錄 JPEG 壓縮檔，這樣的檔案格式後製的可調整空間較小。目前已經有許多款高倍率變焦的類單眼相機可記錄 RAW 原始檔，因為這樣的檔案格式記錄下較多的影像細節，也提供較大的後製調整空間，滿足輸出較大尺寸照片的需求。

5. 需有光學防手震

選擇類單眼相機主要是想滿足手持拍攝的方便性，通常也很少將相機裝在腳架上拍攝，因此光學防手震的功能可以在手持拍攝時補償手震讓影像穩定。

6. 選擇有觀景窗的機款

相機螢幕容易受戶外強光影響而看不清楚，造成難以取景、構圖及拍攝。而觀景窗則不受強光影響，同時將觀景窗靠在眼窩時，多了一個眼窩支撐點，使相機保持更穩定。

其他如追蹤對焦、高感光 IOS 值及連拍

速度等功能，由於各品牌相機在此方面的設計上都已經相近，因此選擇上以速度越快及感光值 ISO 越高的為佳。

使用這種小尺寸感光元件相機，在與大尺寸感光元件相機比較影像解析度時，當都是 2 千萬像素，影像檔案的長寬數值一樣，但差異在於大尺寸的解析度較高，影像看起來細膩。

而小尺寸感光元件的高倍率變焦相機的優點除了輕便，容易握持穩定，還有一個很大的特點，就是透過高倍率變焦容易將不遠處的野鳥影像幾乎填滿觀景窗，甚至是拍攝野鳥局部的特寫，這可讓相機對野鳥的測光更精準，獲取曝光較佳的影像。

◎ 高階款類單眼相機

在類單眼相機長焦段相機類別中，進階款的選擇有 1 吋 CMOS 影像感測器規格的相機可選擇，其影像解析度比入門級的類單眼相機高，功能及操作的反應更好。在焦段方面市售機款以 25 ～ 400mmF2.8-4 及 24 ～ 600mm F2.4-4 為主力，雖然依照影像感測器換算後的焦段以入門級的類單眼較長，可將較遠的野鳥拉近，但 1 吋的 CMOS 解像力優於 1/2.3 吋，

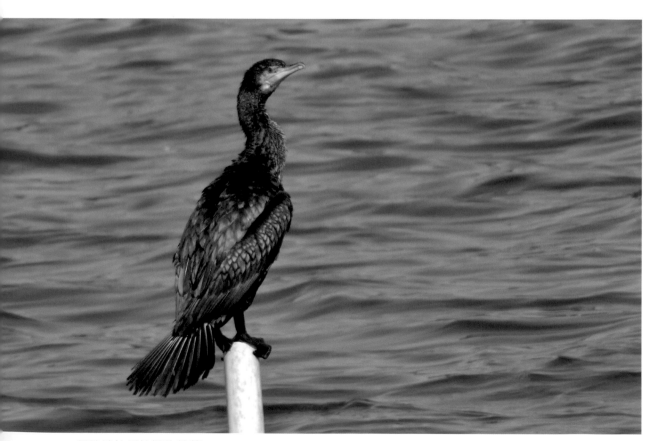

望遠端拉近拍攝的鸕鷀

鏡頭的最大光圈值也較大部分入門型類單眼大，在較弱的光線條件下拍攝的成功率會高於 1/2.3 吋影像感測器的入門級類單眼相機。

　　高階的性能及解像力使得相機的成本相對提高，因此消費者購機的價格往往是入門級類單眼相機的 2.5 倍至 4 倍之價格。這種接近單眼入門相機規格的高階款類單眼相機，由於不需更換鏡頭即可拍攝風景、植物、昆蟲、人像及野生動物等各種題材，加上攜帶方便，因此被專業單眼相機使用者選為最適合隨身創作用的相機。

　　而在選購方面，除了前述入門款類單眼要點外，下列的比較值也需要注意。

1. 連拍速度

　　在最高畫素解析度條件下，每秒可連拍張數越多越好。目前市售高階類單眼相機中以每秒 12 ～ 24 張的機款為主流。

2. 對焦速度越快越好

　　在按下快門到完成對焦的時間越短表示對焦速度越快，通常在廣角端對焦時間最短，望遠端對焦時間最長。

3. 錄影時的解析度

　　目前最新的高階類單眼相機皆已經達到 4K 的錄影解析度（顯示器的水平解析度達到 3840 畫素、垂直解析度達到 2160 畫素的級別）。現今市售的類單眼數位相機重量從 570g ～ 1.1kg，輕巧的體積與重量，加上不需更換鏡頭的方便性，讓使用者可以享受輕鬆拍照的樂趣。

LEICA高階款類單眼相機

📷 類單眼相機進階操作技巧

　　很多人想到野鳥攝影時，腦海中總會浮現裝著長焦段鏡頭的相機及腳架的畫面。這是由於近幾年來在自然環境或公園中，拍鳥人士總是將沉重的攝影器材安裝在腳架上，並正面對著野鳥出現的位置，等待著最佳的拍攝時機。當稀有的野鳥出現時，同一處的拍鳥人士甚至可達到數十或近百人。

　　然而並非將相機架設在腳架上才能拍出成功的野鳥照片，這樣的方式只是為了避免相機震動，以獲得高度凝結的影像，但許多人並不喜歡背著沉重的器材在山野間行走，因此許多剛入門野鳥攝影的人士會選擇輕便型高倍率變焦數位相機。

　　在我接觸過的輕便型相機使用人士中，有許多人都不具備專業的攝影知識，造成他們在拍攝野鳥時沒有使用正確的模式及拍攝參數，因而很少有成功的野鳥照片，對野鳥攝影產生很大的挫折，或是不斷地升級攝影器材，忽略了學習攝影知識及拍攝技巧的重要性。

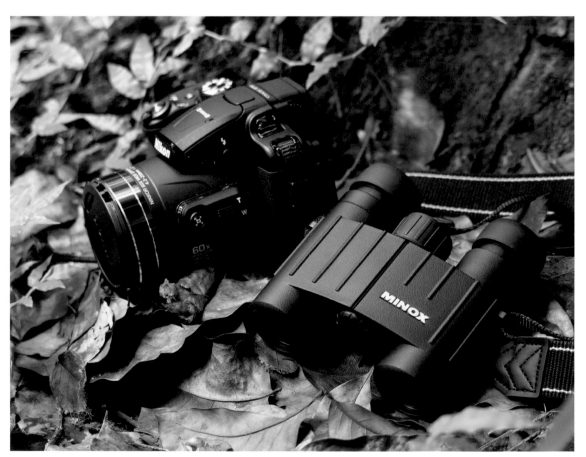

輕便型高倍率變焦數位相機與望遠鏡

◎ 調整相機參數與模式

只要掌握幾個簡單的操作模式及拍攝參數，就能用輕便型的類單眼相機拍攝出成功的野鳥照片。這種具備高倍率變焦鏡頭的輕便型類單眼相機可讓旅遊拍攝時感到輕鬆，不會有攜帶單眼相機及大砲鏡頭的沉重感。

常見的錯誤模式設定

許多喜愛賞鳥的人士會攜帶輕便型的望遠鏡及高倍率變焦的類單眼相機，觀察下來，這樣的拍攝工具使他們可以輕鬆地行走在曠野間搜尋野鳥及拍攝。我的許多朋友也喜歡以這樣的器材組合方式走入自然拍攝野鳥，但他們卻懊惱總是拍出失敗的照片，於是便請教我如何使用類單眼相機拍出各種鳥類的多變面貌。

——檢視他們拍攝的失敗照片，並詢問慣用的拍攝方式後，發現幾項造成野鳥照片拍攝不成功的錯誤操作方式，在於不了解模式的設定，以下列出各種模式的差異性以及適合主題的應用法。

Auto 模式（Program AE Mode）

Auto 為「全自動拍攝模式」，所有的拍攝參數由相機控制，ISO、快門、光圈都是由相機自動設定，因此拍攝者無法針對主體（人像、風景、運動物體）來設定適合的拍攝參數。

通常在光線明亮時成功率高，但遇到如逆光、移動中的主題及光線不足且主題較遠（超過閃光燈有效距離）時往往會拍攝失敗。其中有很多人是用相機的全自動模式來拍攝野鳥，當光線暗時，相機會自動放慢快門速度，這時照片就因為手的晃動或野鳥的移動而模糊了。

因此，全自動模式適合在光線條件好時拍攝，或者採用閃光燈在有效距離內拍照。

S 模式（Shutter-Priority Mode）

S 模式即為「快門優先模式」，使用者設定快門值，相機依照明暗來自動設定光圈。此模式最常被應用在「運動攝影」上，以高速的快門速度凝結運動中的主題。使用者也可以用慢速的快門拍攝瀑布來產生柔化的水流感覺，或者拍攝夜景產生車輛光線拖影的線條。此模式應用在野鳥攝影是非常適合的，特別是以高速快門凝結飛行中的野鳥，或中速快門捕捉地面移動中的野鳥影像。

A 模式（Aperture-priority Mode）

　　A 模式即「光圈優先模式」，使用者調整光圈，相機則依照明暗來自動設定快門速度。

　　這個模式的目的是讓使用者可以自行決定景深的效果，開大光圈則景深淺，可以虛化背景，縮小光圈則景深較深，可使前景至遠景皆清楚。此模式在野鳥攝影中常應用在拍攝停棲的野鳥，這時可縮小光圈以增加景深，使野鳥從頭部至尾羽的影像都能清晰。

P 模式 （Program AE Mode）

　　P 模式即「程式自動模式」，相機會針對明暗自動設定光圈值及快門值，然而使用者可以在測光後選擇相機提供的多組光圈及快門組合。P 模式中使用者可以自行設定 ISO 值、曝光補償值及其他設定參數。此模式因為無法針對移動中物體事先設定好適合的快門，因此對運動攝影來說較不適合。

　　當自行調高 ISO 值時，相機自動設定的快門速度會提高，光圈也會縮小；當 ISO 值調低時，快門速度會放慢，光圈也會開大。因此 P 模式比 Auto 模式多了讓使用者自行控制影像效果的空間。

　　Auto 及 P 模式的光圈及快門都是由相機自動調整，常常拍出野鳥模糊的照片，原因是自動模式下的快門速度往往不夠高速，僅有在光線非常明亮的時候才會自動提高快門速度。

M 模式（Manual Mode）

　　M 模式為「全手動模式」，有人使用全手動模式並將快門速度固定在最快且光圈固定在最大，此方式當光線不足時照片會過暗，當逆光時則無法獲得正確曝光的照片。

　　我也遇過使用 M 模式的野鳥攝影者，以邊拍攝邊調整參數的方式拍攝野鳥，這樣的方式在野鳥停棲較久的狀態可行，但當野鳥出現僅短短數秒鐘時便無法調整參數，拍攝的失敗率就相當高了。另一位 M 模式使用者，固定將光圈全開，快門固定在 1/4000 秒的高速快門，雖然凝結野鳥飛行動作的機率很高，但此拍攝設定方式往往會造成曝光不足或過度曝光的失敗照片。

M 模式通常應用在靜態主題的拍攝，因為有充裕的時間讓使用者慢慢調整曝光參數的組合。另一個適合的狀態是在人造光源拍攝的情況下，攝影師可以事先以測光錶測好照明燈光適合的 ISO、光圈、快門值後，設定相機的拍攝參數，並拍下曝光正確的照片。

各種模式的差異與應用

名稱	特性	情境應用
Auto模式 （全自動）	相機自動設定每項數值與模式，包含光圈、快門、ISO、白平衡等。	全自動模式適合在光線條件好時拍攝。
P模式 （程式自動）	相機自動設定光圈大小與快門速度，但使用者仍可進行數值調整。	P模式適合在光線條件好時拍攝，面臨不同場景時，可以隨時調整各項數值。
A模式 （光圈優先）	使用者控制光圈，相機依據光圈值對應適合的快門數值。	A模式可以讓使用者決定景深的深淺，以利凸顯目標主題。如：停棲中的鳥類。
S模式 （快門優先）	使用者可控制快門，相機自動產生光圈值。	S模式常使用在運動主題，以高速的快門捕捉動態行為，如：飛行中的鳥類。
M模式 （全手動）	允許使用者設定每項數值：光圈大小、快門速度、ISO、白平衡等。	調整自由度最高，適合拍攝靜態主題，有充裕時間調整曝光度與參數設定。

這幾年我都將朋友錯誤的野鳥拍攝模式予以導正，使他們都拍出成功且滿意的野鳥生態照片，成功的拍攝模式都是要靈活的操作相機，並依照光線的條件及野鳥行為來更改參數設定。

我常在野鳥觀察攝影的場合，看到很多人使用輕便型的高倍率變焦相機，變焦倍率從 16 倍至 60 倍，或更高到 83 倍光學變焦的都有，這類相機通常被稱為「不可換鏡頭的類單眼相機」，除了無法更換鏡頭，在可換鏡頭的單眼相機中有的基本模式及各項可調整參數，類單眼的相機上也都有這些功能，雖然單眼相機的性能較佳，但考量類單眼的輕巧且價格非常容易入手，因此才會成為入門野鳥攝影人士的首選。所以，只要使用正確的模式及參數，也可以透過類單眼相機拍攝出成功的野鳥照片。

攝影達人的小撇步

- 三步驟，用類單眼拍出成功的野鳥照片
1. 攜帶輕便型望遠鏡輔助攝影
2. 依照光線明暗度來設定適合的模式
3. 握穩相機再閉氣並按下快門

📷 輕鬆漫遊，實地拍攝野鳥

　　接下來就使用最輕便的類單眼相機在旅遊中輕鬆地拍攝一些野鳥吧！以下將透過實際拍攝野鳥的情境來解說如何選擇合適的相機模式設定與拍攝技巧。

◎ 光線較暗時

　　台北植物園是北台灣一處容易到達的賞鳥點，在一年四季中都能看到野鳥，是眾多賞鳥愛好者常去的賞鳥地點。在園中背著輕便型望遠鏡及類單眼相機，這絕對是最輕鬆愜意的賞鳥與野鳥拍攝方式。搭配望遠鏡的使用可搜尋並發現野鳥，透過觀察野鳥的行為可以幫助我

們拍攝出成功且生動的野鳥照片。

　　由於在樹蔭下光線較暗，選擇光圈優先模式，將光圈開到最大，使 ISO 值不會過高，以獲得較細膩的畫質。野鳥停棲中用較低速快門也可以凝結影像，搭配中央點對焦及中央加權平均測光設定，使對焦及測光都相當精確。

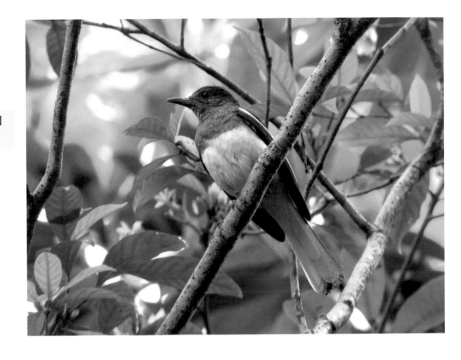

鵲鴝（雌鳥）

光圈優先模式／中央加
權平均測光／點對焦

焦距	光圈
900 mm	**F6.3**
快門	ISO
1/80	**800**

◎ 低快門捕捉

　　以較低的快門速度拍攝以降低 ISO 值，
此時手握需穩定，並輔以相機的光學防手震功　　能，來獲得高度凝結的影像。

綠繡眼

光圈優先模式／中央加
權平均測光／點對焦

焦距	光圈
1440 mm	**F6.5**
快門	ISO
1/100	**800**

◎ 遠距離與停棲中野鳥

情況一：遠方荷花上的白頭翁需變焦至長焦段才能拍攝，盡量提高快門速度則有利影像凝結。

情況二：在湖邊休息的夜鷺可以使用慢速快門拍攝，由於快門速度較慢，將手依靠在湖邊欄杆以穩固相機。

情況三：蘭陽溪口附近的農田枯枝中隱藏著一隻不常見的栗小鷺，若不用望遠鏡搜尋還真難看到牠，此時可以使用快門優先、矩陣式測光及中央點對焦。

白頭翁

光圈優先模式／矩陣式測光／點對焦

焦距	光圈
1440 mm	F6.5

快門	ISO
1/500	400

夜鷺

光圈優先模式／矩陣式測光／點對焦

焦距	光圈	快門	ISO
270 mm	F6.9	1/30	200

栗小鷺

快門優先模式／矩陣式測光／中央點對焦

焦距	光圈	快門	ISO
900 mm	F5.6	1/400	1400

◎ 仰拍逆光與順光的調整

　　仰拍時的逆光情況必須靠曝光補償來修正曝光，通常 +1 或 +2 即可補償。為了獲得較低的 ISO 值而將光圈開到最大，若是順光的拍攝條件下，一般的測光模式都能成功。

松雀鷹

光圈優先模式／矩陣式測光／點對焦

焦距	光圈
550 mm	**F5.6**

快門	ISO
1/250	**400**

紅冠水雞

光圈優先模式／矩陣式測光／點對焦

焦距	光圈
650 mm	**F5.6**

快門	ISO
1/100	**200**

◎ 遇見風勢稍大的拍攝法

　　台北近郊的觀音山可説是一處賞鷹勝地，除了候鳥季的過境猛禽，最常見的就屬猛禽中的鷹科鳥類之大冠鷲。一年四季都常看到大冠鷲在空中盤旋，但要看到停駐在枝頭上休息的大冠鷲並不容易，需要仔細地往樹林間的枝頭用望遠鏡搜尋，一旦幸運地找到牠，就得放輕動作且慢慢地以不干擾的方式靠近，並選一處隱蔽的位置拍攝。

　　由於稍有風勢，為了凝結枝頭上之大冠鷲受風而晃動可以快門優先方式拍攝，搭配矩陣測光及中央點對焦。

大冠鷲

快門優先模式／矩陣式測光／中央點對焦

焦距	光圈	快門	ISO
900 mm	**F5.6**	**1/400**	**1400**

◎ 飛行中的黑鳶

在基隆港上空總是可以輕易地看到黑鳶，牠們在空中追逐或俯衝水面抓取腐肉或魚類。此處很適合練習拍攝飛行中的黑鳶，透過鏡頭跟上黑鳶飛行的方向，並使用適合的對焦模式，即可拍攝出成功的黑鳶飛行照片。

選擇快門優先模式，高速快門凝結黑鳶飛行動作。若是拍攝逆光且飛行中的黑鳶需以曝光補償 +1 或更高曝光值，得以獲得正確的曝光，並搭配高速的快門才能凍結其飛行動作。

黑鳶

快門優先模式／矩陣式測光／多點對焦

焦距	光圈
45 mm	**F5**
快門	ISO
1/2500	**360**

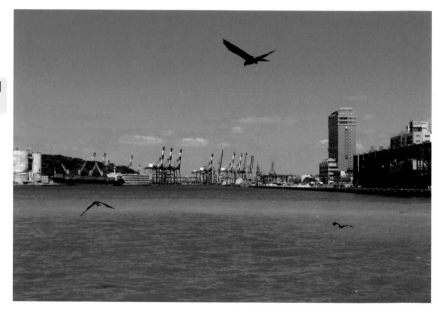

黑鳶

快門優先模式／中央偏重式測光／多點對焦

焦距	光圈
360 mm	**F7.1**
快門	ISO
1/2500	**800**

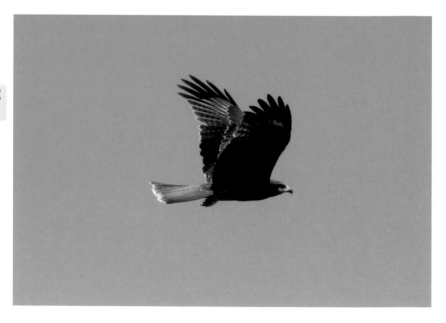

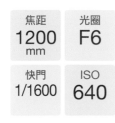

覓食中的鳥類

　　北海岸可以見到不普遍的岩鷺,只要耐心觀察,都有機會拍攝到岩鷺獵食魚類的照片。提高快門速度,搭配高速連拍模式,可拍攝到岩鷺獵魚的精彩剎那。

　　桃園大園區的許厝港很適合欣賞水鳥,每到候鳥季時,可利用漲潮前或退潮後,欣賞及拍攝在海灘上覓食的候鳥。以快門優先模式,選擇高速快門凝結水鳥在灘地移動覓食動作。若是碰見水鳥在沙灘停駐時,可以降低快門速度拍攝。

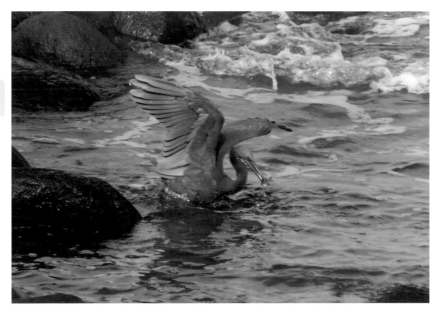

岩鷺

快門優先模式／中央偏重式測光／中央點對焦

焦距	光圈
1200mm	**F6**
快門	ISO
1/1600	**640**

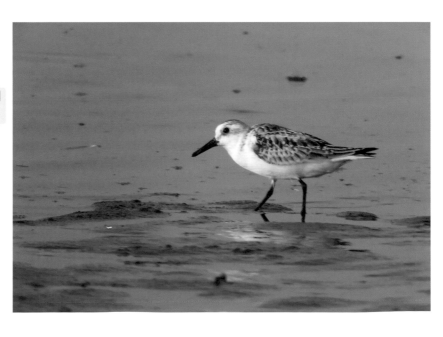

三趾濱鷸

快門優先模式／矩陣式測光／點對焦

焦距	光圈
1200mm	**F6**
快門	ISO
1/250	**160**

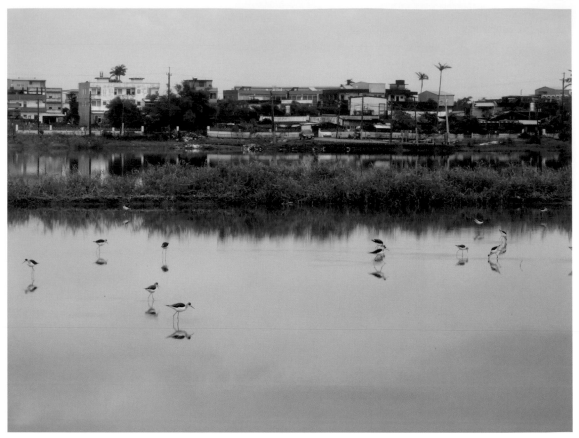

高蹺鴴

快門優先模式／矩陣式測光／點對焦

焦距	光圈	快門	ISO
170 mm	F5.2	1/400	200

◎ 溼地棲息中的留鳥

　　嘉義鰲鼓濕地每到秋冬季節時，除了有長年棲息在此區的留鳥，還可以看到許多從北方飛來度冬的候鳥，以及途經台灣的過境鳥種。11月左右即可看到大量在此棲息的候鳥，非常的壯觀，是許多野鳥愛好者的賞鳥勝地。

　　到鰲鼓濕地拍攝野鳥建議以開車方式前往，可以沿著濕地周圍的道路慢速地開車欣賞在濕地棲息的野鳥。當要拍攝時建議不要下車以免驚嚇到野鳥，可以停車並打開車窗來拍攝，這樣較不會將野鳥嚇跑，另外也可以在賞鳥亭觀察及拍攝。

　　而秋冬時期，在宜蘭各處的水田也會看到成群的候鳥。從宜蘭的五十二甲濕地一路往南到無尾港濕地，途中的溪口及水田也是很好的水鳥觀察及拍攝點。冬季期間，在宜蘭各地水田中，田鷸是很常見的候鳥，由於田埂距離公路邊遠，以望遠焦段拍攝時需提高快門速度。

　　蘭陽溪口水鳥保護區是很好的野鳥拍攝點，棕背伯勞鳥是各地很容易看到的留鳥，背光拍攝時可用點測光來提高測光精準度。

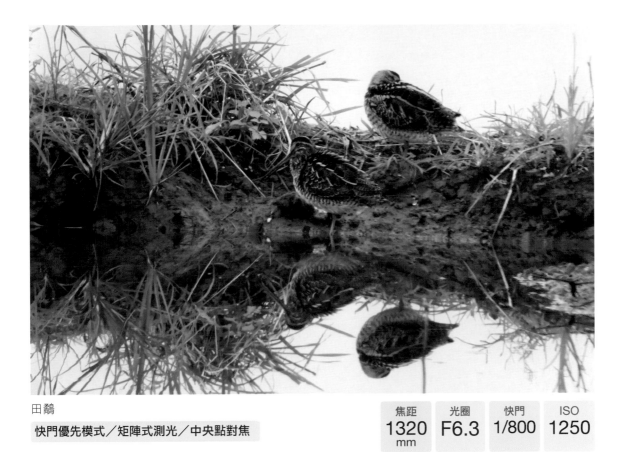

田鷸

快門優先模式／矩陣式測光／中央點對焦

焦距	光圈	快門	ISO
1320mm	F6.3	1/800	1250

棕背伯勞鳥

快門優先模式／點測光／中央點對焦

焦距	光圈	快門	ISO
1100mm	F5.6	640	220

優游水上的鳥類

在田間小路開車時，有機會近距離看到水鳥，此時慢慢停下車輛，不要下車以免驚嚇到野鳥，只需開啟車窗，在車內拍攝即可。

見到琵嘴鴨在水面漂浮，提高快門速度可凝結浮動。拍攝水面慢速悠遊的尖尾鴨，可以使用中速快門凝結其游動。

鷹斑鷸

快門優先模式／矩陣式測光／中央點對焦

焦距	光圈	快門	ISO
1200 mm	F6	1/800	1250

尖尾鴨

快門優模式／矩陣式測光／中央點對焦

焦距	光圈	快門	ISO
1440 mm	F6.5	1/200	125

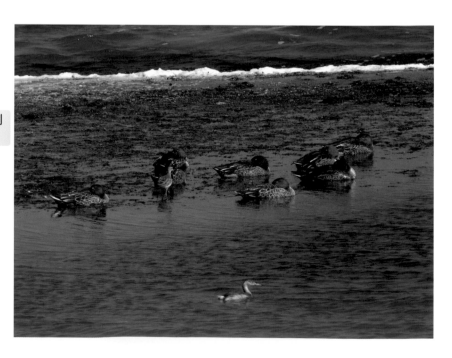

琵嘴鴨群

快門優先模式／矩陣式測光／中央點對焦

焦距	光圈
600 mm	F5.6

快門	ISO
1/800	125

◉ 捕捉鳥類動態

　　凝結鸕鷀整理羽毛的動作需提高快門速　　速度以補償長焦段易呈現的震動。
度，以高倍率 1000mm 拍攝時也需提高快門

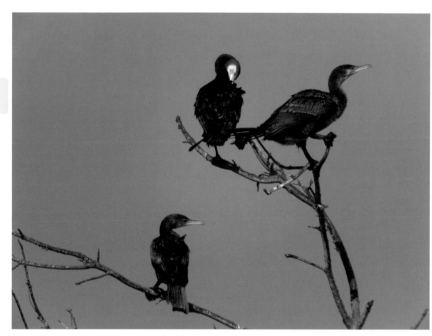

鸕鷀

快門優先模式／中央點測
光／中央點對焦

焦距	光圈
1200 mm	**F6**

快門	ISO
1/1000	**125**

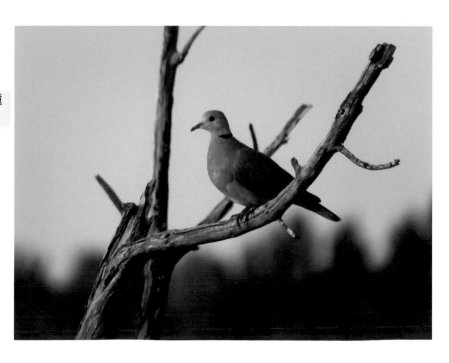

紅鳩

快門優先模式／中央偏重
式測光／中央點對焦

焦距	光圈
1000 mm	**5.6**

快門	ISO
1/500	**400**

📷 單眼相機的重要規格

　　野鳥攝影除了使用類單眼相機，還可以選擇中階及高階的單眼相機（可換鏡頭相機）來拍攝更多具有挑戰性的野鳥照片。近代的單眼數位相機也稱為「系統相機」或「可換鏡頭相機」，近年也已經發展出無反光鏡的可換鏡頭相機。在這麼多不同型態的系統相機中我們該如何選擇一台適合自己的單眼相機呢？

　　從類單眼進階到單眼相機（系統相機／可換鏡頭相機）的使用者中，多數是想要提升影像的品質。因此除了前述類單眼相機選購內容所介紹的相機功能外，下列以單眼相機影像感測器 CCD／CMOS 及鏡頭品質來做選擇上的説明。

◉ 決定影像品質的2大因素

相機的使用系統

　　今日的數位單眼相機（可換鏡頭相機）已經發展出 3 種主流的影像感測器規格，分別是全片幅、APS-C 及 Four Thirds system 4/3，這 3 種規格占了市售單眼相機約 90%。

　　該如何從這 3 種規格的相機系統中選擇適合自己使用的系統呢？首先影像感測器尺寸越大則影像品質越好，但機身的體積會越大。而主流的單眼相機中體積最小的系統是 Four Thirds system 4/3，這個系統以輕便為訴求，適合旅行時攜帶，而 APS-C 則是屬於中階影像品質的選擇。

　　對於常會使用高 ISO 值於較昏暗環境中拍照的人來説，全片幅在高 ISO 值的影像品質是最佳的，而影像感測器尺寸最小的 Four Thirds 4/3 系統相機在高 ISO 值時其影像雜訊最多，成像粒子也最粗。

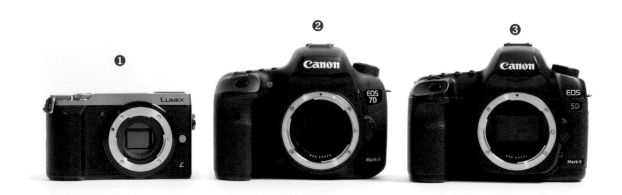

❶Four Thirds system 4/3 17.3x13mm以輕便為訴求，入門級微單眼相機
❷APS-C 22.4mmx15mm中階影像品質，中高階性能機款
❸全片幅24mmx36mm高階影像品質，高階性能機款

4/3（Four Thirds system）系統相機

輕巧易攜帶的相機

　　市售可換鏡頭相機中影像感測器尺寸最小的系統，相對也獲得最輕巧的體積與重量。可搭配高解析度的鏡頭以提升整體解析度。

　　由於 4/3 系統相機之鏡頭的焦距換算率為 2 倍，因此當使用 100 ～ 300mm 的鏡頭時可獲得 200 ～ 600mm 的實際拍攝焦距。這樣的搭配即可拍攝野鳥，且一般來說重量約 1 公斤左右，算是非常的輕巧。

Four Third單眼相機配長焦鏡頭

APS（APS-C、APS-H）影像感測器尺寸系列的系統相機

中階影像品質的相機

　　APS（APS-C、APS-H）影像感測器尺寸系列的系統相機，這個系統的相機之影像品質優於 4/3 系統，在高 ISO 值拍攝時成像粒子也比 4/3 系統相機細膩。

在APS-C及全片幅的單眼相機市場上，品牌商往往會提供不同等級的單眼相機提供消費者選擇

焦距換算率為 1.5（Nikon、Sony APS-C 尺寸之影像感測器）、1.6（Canon APS-C）或 1.3（APS-H），例如 APS-C 系列相機搭配 400mm F5.6 鏡頭時，換算後的實際所得之影像焦距為 640mm。這樣的機身及鏡頭組合之重量約 2 公斤，仍然適合手持拍攝。

❶為入門級 ❷為初中階 ❸為中階 ❹為全片幅的專業級相機

全片幅（24x36mm）影像感測器及中片幅（如30x45mm）影像感測器尺寸的相機

高階影像品質的相機

然而中片幅相機體積大且重，因此以商業攝影市場的需求於攝影棚內使用為主。全片幅相機則成為追求高品質影像的攝影愛好者之首選。全片幅相機在高 ISO 值時成像粒子比 APS 系統相機細膩，因此當需要提高快門速度拍攝時 ISO 可拉高的範圍更大。

當鏡頭裝於全片幅相機時，獲取影像的焦距即為鏡頭的實際焦距，因此當需要拍攝較遠的野鳥時，往往需要超望遠的鏡頭，整體重量也會增加許多，造成無法手持拍攝而需裝設於腳架上操作。

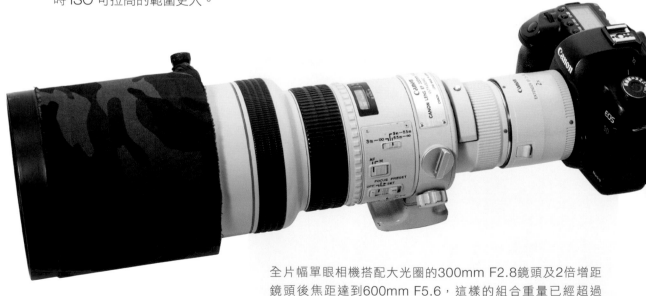

全片幅單眼相機搭配大光圈的300mm F2.8鏡頭及2倍增距鏡頭後焦距達到600mm F5.6，這樣的組合重量已經超過3.5公斤，因此難以手持拍攝野鳥

鏡頭的光學品質及性能

鏡頭的性能也影響著照片的呈現，了解其中的原理，能有效地挑選出合適的鏡頭搭配。

擁有高影像品質的機身，也需要有好的鏡頭來匹配，才能獲得高性能的操控及優異的影像。

光圈

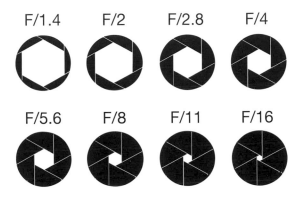

同焦段鏡頭比較時以最大光圈越大則影像品質越優，例如 300mm F2.8 的鏡頭優於 300mm F4 的鏡頭。而光圈越大表示入光量越多，可以使用較高速度的快門來凝結移動或飛行中的野鳥，因此大光圈的鏡頭也被稱為「高速鏡頭」。

鏡片

高階的鏡頭往往會使用成本較高的低色散鏡片如瑩石鏡片（氟化物鏡片）、超低色散鏡片（ED ／ UD）、超級低色散鏡片（Super UD ／ UED）或非球面超低色散鏡（ASPH ／ ED）來達到減低常見於遠攝鏡頭的色差現象，以達到色彩分明且清晰銳利的高對比影像。高階鏡頭使用的鍍膜技術如氟鍍膜或奈米鍍膜，可提升影像品質及表面抗髒污的能力。

鏡頭的多工性能

擁有防塵防水、光學防手震功能及快速對焦的結構，如超音波馬達、線性馬達及步進馬達等。

當選購好適合自己的攝影器材後，可另外準備儲存光學產品的電子防潮箱，使相機及鏡頭保持乾燥不發霉的最佳狀態。接著讓我們到美麗的曠野中享受野鳥攝影的樂趣吧！

📷 單眼相機進階操作技巧

　　野鳥攝影帶給人們的印象總是繁重的器材,如單眼相機上裝著長焦段的鏡頭,沉重到無法手持而必須裝設在腳架上並接著快門線以獲取穩定的影像,在底片相機為主流的時代確實是如此。然而當數位相機發展成熟時,可以看到越來越多的人以手持相機的方式來拍攝野鳥。

　　這是由於今日的數位相機已經可以提供高感光度且低雜訊的影像規格,使得拍攝時可以擁有高速的快門來凝結移動、跳躍或飛行中的野鳥,同時提高快門速度,當手持拍攝時也不易產生因為相機晃動而模糊的影像,讓我們能更自由地隨著野鳥擺動鏡頭,也可以輕鬆地在野鳥棲息地漫步拍攝。

　　近代數位相機的發展除了感光度提高及雜訊降低,還有如高速連拍及靜音快門的新設計,這些都提供野鳥攝影題材有更豐富的表現方式。高速連拍使每秒拍得的張數越來越多,可捕捉到的鳥類姿態、動作及行為則更加豐富。

　　進階的野鳥攝影技巧中,除了器材的操作,還需不干擾野鳥且融入自然景物的態度,才能拍攝出具有野性美感的鳥類照片。如「靜音快門」讓我們可以降低拍攝時對野鳥的干擾,野鳥較不會因為快門聲響而嚇飛,牠們會停留得較久,行為也比較自然。拍攝野鳥時運用下列幾種方式與技巧,可以獲得生動自然且豐富的野鳥生態照片。

其他輔助用具,大腳架、相機背包及椅子

穿著融入自然環境的迷彩服裝，並將攝影器材加上偽裝套，降低被野鳥發現的機率

🔘 融入自然且不干擾野鳥

當野鳥出現在眼前時，首先考量的是不要被野鳥發現我們，或者雖被發現但只要在安全且不侵犯野鳥領域的距離，拍攝的動作不宜過大，且不要產生過大聲響，此時野鳥才不會產生警戒的行為，我們也才得以拍攝到野鳥最真實自然的動作。

融入自然並非易事，特別是當一個自然環境有很多野鳥拍攝人士時，可想而知壯觀的器材群可能讓野鳥感受到壓力而產生警戒行為。賞鳥人常說：「人多野鳥就少」，就是這種情況的寫照。

因此進行野鳥攝影時盡量不要太多人聚集，同時穿著自然色系的衣褲與帽子，攝影器材也盡量加上自然色系與紋路的偽裝罩，這樣可以使野鳥不易察覺攝影者的存在。當我們在野外行走必須放輕動作並且放慢腳步，同時盡量不要踩到地上樹枝或落葉，以免發出聲響而將野鳥驚飛。

近代的數位相機已經發展出「靜音快門」，解決了以前快門聲嚇走野生動物的問題，而在裝設與操作器材的同時也應該盡量降低所產生的聲響。

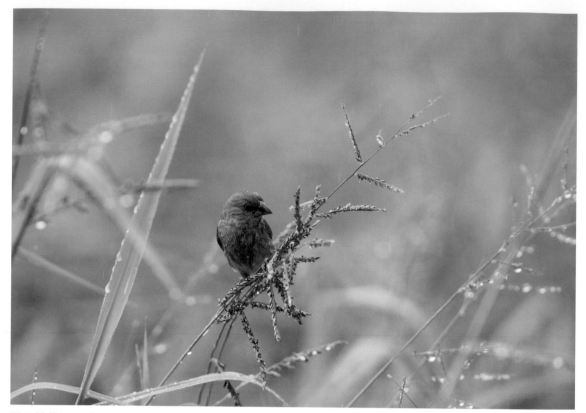

雨天於華江雁鴨公園拍攝的斑文鳥

全片幅單眼相機＋300mm F4 IS防手震鏡頭

快門優先模式／點測光

光圈	快門	ISO
F4.5	1/320	2000

◎ 拍出野鳥生動細節

當拍攝到野鳥豐富的彩羽細節時總會讚嘆自然的美，但陰天或下著細雨的天氣就會是拍攝上的挑戰了。中高階的相機及鏡頭一般都能防止小雨滲入，加上影像感測器尺寸越大其高ISO的成像粒子優於小尺寸影像感測器，使得雨天也能拍攝到成功的照片。

凝結影像保有細節的技巧

a. 保持相機穩定，避免震動

可以將相機架設在穩固的三腳架上，並且使用快門線或無線的快門擊發遙控器。當風大時必須使用較大型的腳架，並且盡量將相機放低，可減少相機及腳架的受風面，以降低相機被風吹倒的風險。一般專業的腳架都已經提供低角度的調整功能，除了適應各種拍攝題材，也增加低角度架設時的穩定度。

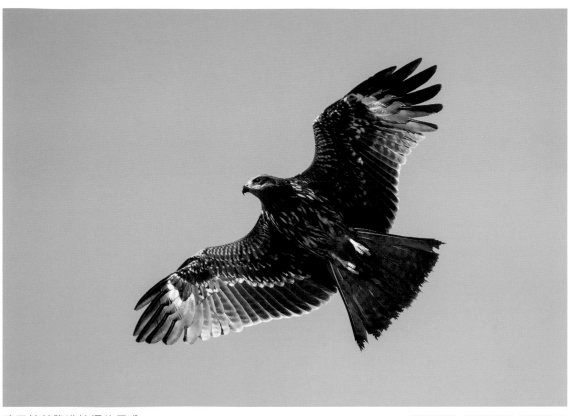

晴天於基隆港拍攝的黑鳶

全片幅單眼相機＋400mm F5.6鏡頭
光圈優先模式／矩陣式測光

光圈	快門	ISO
F5.6	1/2000	640

當鏡頭重量越重時，則需使用載重力高的油壓雲台及腳架

b. 以高速快門拍攝移動或飛行野鳥

　　高速的快門可以將移動的物體凝結，使影像清晰，呈現出細節。但光線不明亮或陰影處拍攝時快門速度會受到限制，此時使用較高的ISO值也會使成像粒子較粗而失去細節，因此觀察野鳥移動或飛行的速度來設定適當的快門速度，達到動作凝結同時自動搭配的ISO值也不至於過高，可使成像粒子較細密，保有較多的野鳥細節。

　　晴天拍攝黑鳶時使用光圈優先模式並透過調整光圈來變化快門速度，將ISO設定於640度時影像粒子仍然細膩，將光圈開到最大F5.6時快門速度達到1/2000秒，以手持拍攝來追焦搖攝，並以扭腰方式平穩的將鏡頭跟上野鳥飛行的方向。

◎ 捕捉飛行的美麗瞬間

飛行中的野鳥往往難以完美地拍攝成功。從地面往空中拍攝面臨著逆光的挑戰，同時快速飛行移動的野鳥，難以精準對焦與測光。那麼要如何成功對飛行中野鳥測光及對焦並拍攝成功呢？

飛行中野鳥的測光與對焦

下圖是以追蹤對焦模式，搖攝追焦方式拍攝鷹科的東方鵟。

a. 多點及追蹤對焦

使用多點及追蹤對焦功能搭配連續對焦，使飛行中野鳥能被精準的持續對焦。

b. 點測光與中央偏重式測光

當野鳥取景畫面較小時採用點測光模式，當野鳥占取景畫面較大時採用中央偏重式測光模式，如此可獲得較精準的測光。

c. 手持拍攝

盡量手持拍攝，並且將鏡頭對著野鳥跟著其飛行的路徑與方向，透過觀景窗確認野鳥在對焦及測光範圍內，以連續拍攝模式持續按下快門拍攝。

d. 高速快門

高速的快門可以凝結一瞬間的動作，如 1/8000、1/6400、1/5000、1/4000 秒的快門速度容易成功凝結野鳥飛行動作，在鏡頭跟上野鳥速度的追焦情況下，則可以用如 1/2000 ～ 1/800 秒之間的快門速度拍攝。

APS-C單眼相機300mm F2.8鏡頭
光圈優先模式

光圈	快門	ISO
F8	1/1250	400

⟐ 逆光時的拍攝方式

野鳥無論是在枝頭上停棲，或是在天空中飛翔，從拍攝者的位置看常常會遇到逆光的狀況。若能將拍攝位置移動到側逆光或順光方向，會獲得較好的拍攝結果，但逆光的狀況無法透過變換位置而改變，可以使用下列的方式來進行相機設定與拍攝。

注意構圖的調整

構圖時盡量讓野鳥占據取景框中較大面積，以獲得正確的測光與曝光。下圖為逆光下拍攝的東方蜂鷹，將長焦段鏡頭加上增距鏡可將飛鳥影像拉近，增加測光精準度。

使用測光點

當野鳥距離較遠時，改為採用點測光模式，使測光點可精準對到野鳥。

全片幅單眼相機300mm F2.8鏡頭＋1.4倍增距鏡
光圈優先模式

光圈	快門	ISO
F6.3	1/1250	**640**

曝光補償

　　若野鳥飛行中而不容易將測光區對準野鳥時,可採用曝光補償的增加曝光設定,依照逆光的程度增加曝光,或按照拍攝的曝光結果重

新調整加光程度。下圖為高空中飛行的小雨燕,採用點測光並將曝光補償 +1。

APS-C單眼相機＋300mm F2.8鏡頭
光圈優先模式

光圈	快門	ISO
F8	1/2000	800

◎ 拍攝野鳥的覓食

　　在野外拍攝野鳥容易看到野鳥攝食的過程,拍攝野鳥攝食的照片可以記錄到不同鳥種多變的攝食行為與食物,這樣的照片會顯得生動且富有教育。例如許多野鳥喜歡獵食魚類,在行動前牠們通常會先靜靜地觀察,然後慢慢

靠近,並且快速地將尖啄刺入水中,以啣起的方式獵魚。

　　拍攝這類題材需要耐心與觀察,在熟悉野鳥的行為模式後,搭配相機的高速連拍功能即可拍攝成功。

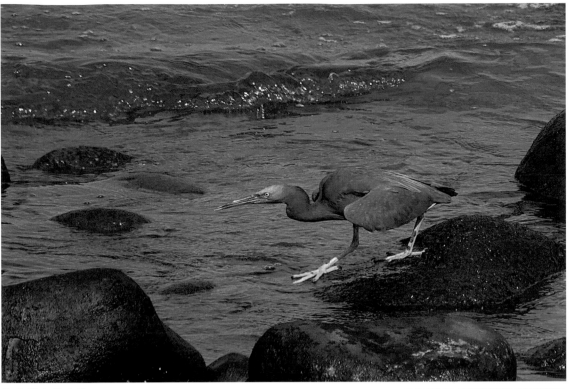

等待獵魚的岩鷺

全片幅單眼相機＋400mm F5.6鏡頭

光圈優先模式／矩陣式測光

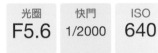

光圈	快門	ISO
F5.6	1/2000	640

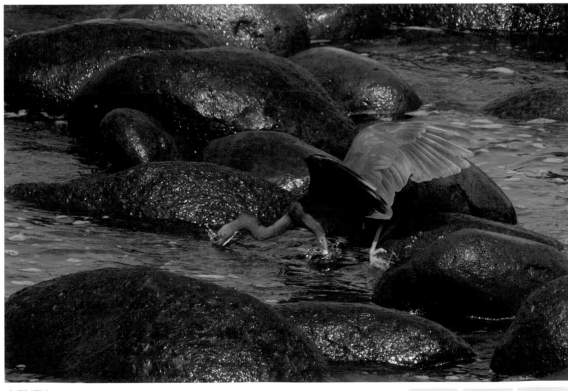

出擊獵魚

APS-C單眼相機＋70-300mm F4-F5.6鏡頭

快門優先模式

光圈	快門	ISO
F6.3	1/2000	500

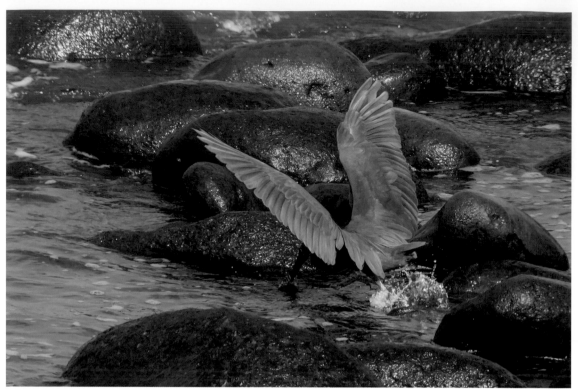

獵獲魚類

APS-C單眼相機＋70-300mm F4-F5.6鏡頭

快門優先模式

光圈	快門	ISO
F5.6	1/2000	500

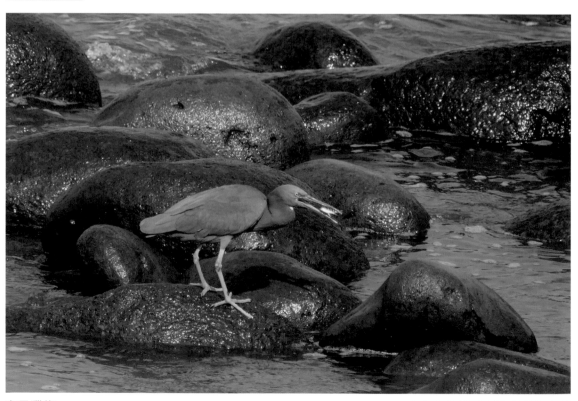

享用獵物

APS-C單眼相機＋70-300mm F4-F5.6鏡頭

快門優先模式

光圈	快門	ISO
F5.6	1/2000	400

記錄野鳥豐富多樣的行為

自然的原始美感驅使我到不同地區的野地尋找各種野鳥，加上一年四季長期的觀察與拍攝，可以記錄到鳥類的成長換羽、求偶、交配、築巢及育雛。

隨著季節變換，時間累積，自然地記錄到豐富多樣的野鳥行為，這使得照片較有故事性，也較耐人尋味。

家燕於繁殖期交配

APS-C單眼相機＋70-300mm F4-F5.6鏡頭

快門優先模式

光圈	快門	ISO
F5.6	1/2000	500

野鳥與自然環境的融合

我們總是希望野鳥離我們很近，但當看到一張如大頭照般的野鳥照片時，難免讓人感到照片的呆板與不耐久看。縱使有銳利的眼神及清晰的羽毛紋理，但少了可以呼應野鳥的自然背景總是令人感到缺憾。

拍攝野鳥時可以適度地將野鳥生活的自然環境帶入構圖中，例如山鳥在林間枝頭跳躍，或是水鳥在海邊飛翔，這樣的照片可以使觀看者將野鳥與牠生活的環境產生連結，進而認知自然環境對野鳥的重要性。

嘉義鰲鼓濕地成群飛行的反嘴鴴

全片幅單眼相機＋70-300mm F4-F5.6鏡頭

光圈優先模式

光圈	快門	ISO
F10	1/5000	400

◎ 羽色變化的觀察與拍攝

野鳥世界的羽毛色彩可説是豐富多變，絢爛迷人。鳥類隨著成長而換羽，這個過程是野鳥拍攝的好題材，同時會刺激我們更仔細的觀察野鳥羽色的差異與變化。

例如雛鳥、幼鳥與成鳥的羽色會有所不同。而有些鳥類雌雄相似，有些雌雄相異，有

些鳥類有繁殖羽與非繁殖羽的變化。這些都是我們在拍攝野鳥的過程中會自然吸收到的鳥類知識，而且是透過自然觀察所產生的深刻記憶。

因此我們只要隨著鳥類的成長與季節變化，到不同的野鳥棲息地，就有機會拍攝到豐富多彩的鳥類。

黑枕藍鶲雄鳥

全片幅單眼相機＋300mm F4 鏡頭

快門優先模式

光圈	快門	ISO
F4	1/1000	3200

黑枕藍鶲雌鳥

全片幅單眼相機＋300mm F4 鏡頭

快門優先模式

光圈	快門	ISO
F10	1/1000	3200

⊚ 觀察並還原最真實的色彩

有不少人在拍攝野鳥前一味地將相機的色彩飽和度與銳利度設定參數調整到最高，但這樣所產生的照片乍看很鮮艷美麗，但卻不是最自然的真實野鳥色彩。

注意野外光線變化

我們要觀察野外光線的變化，同時記憶野鳥真實的色彩。搜尋與觀察野鳥的過程可以透過望遠鏡來輔助，因為肉眼經常難以在枝葉密布的林中找到野鳥。利用雙筒望遠鏡以雙眼觀看野鳥時可以看清楚野鳥真實的羽色，而用單隻眼睛透過單眼相機觀看野鳥時，不如以雙眼透過望遠鏡看的清楚且真實。有了真實的野鳥色彩在腦海，當將數位原始檔影像從電腦螢幕播放出來時，可以利用影像編輯軟體將野鳥與自然最真實的色彩及氣氛還原。

鉛色水鶇雌鳥的羽色

APS-C單眼相機＋300mm F2.8鏡頭

光圈優先模式

光圈	快門	ISO
F5.6	1/4000	800

鉛色水鶇雌鳥的羽色

APS-C單眼相機＋300mm F2.8鏡頭

光圈優先模式

光圈	快門	ISO
F5.6	1/640	400

池鷺，轉換繁殖羽的羽色

APS-C單眼相機＋300mm F4鏡頭

光圈優先模式

光圈	快門	ISO
F5.6	1/800	400

⊙ 以多變模式拍攝自然生動野鳥

當野鳥停留時間充足時，我們可以嘗試以多種模式及參數來進行拍攝，可以創作出不同的影像結果。

一開始以成功率較高的快門優先、連拍、包圍式曝光模式，ISO 值設定在自動（Auto），將快門速度提高以凝結野鳥的影像，同時從包圍式曝光條件中獲得一張完美曝光的影像，並記下最佳的光圈、快門 ISO 參數組合條件。

接著改以光圈優先模式，將光圈縮小以增加景深深度，使野鳥清晰的範圍增大，影像會有羽毛紋理中的更多細節；放大光圈則透過較淺的景深來將背景虛化使野鳥更加凸顯。

當光線條件明亮時將 ISO 值從 Auto 改為自行設定於 100 度至 400 度之間使影像細膩，並利用光圈優先及快門優先來產生各種不同的拍攝效果；若光線昏暗時則盡量將 ISO 值的設定提高，以增加快門速度使影像能凝結。

在我們習慣以各種不同模式拍攝野鳥後，對於不同環境及不同光線條件下拍攝野鳥的操作會更靈活。

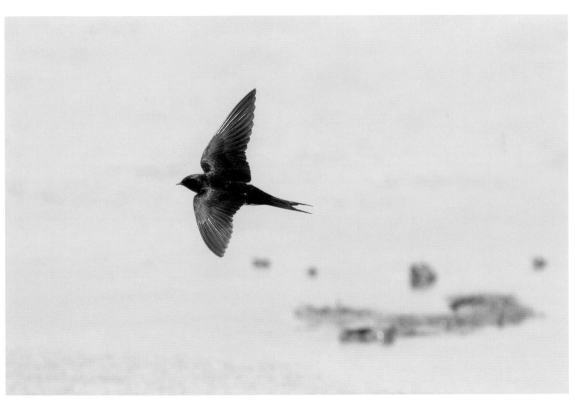

新竹香山濕地飛行中的家燕
APS-C單眼相機＋300mmF2.8鏡頭
光圈優先模式

光圈	快門	ISO
F5.6	1/3200	**640**

鷹科日行性猛禽的拍攝札記

　　猛禽是食物鏈頂端的獵食性鳥類，因而有「空中王者」之稱。牠們高超的飛行技巧，總是吸引許多愛好攝影人士不辭路途遙遠前往捕捉那美麗的野性影像。

　　我們在生活中常常看到日行性猛禽中的鷹科在天空隨著上升氣流盤旋，但由於背景為很亮的天空，背光飛行中的猛禽往往很難辨識其為何鳥種。然而透過正確的拍攝方式可以將其輪廓、色彩、羽毛紋理及其他細節清楚地記錄下來。

　　猛禽夜棲或日間休息停棲的地方總是在人煙罕至的郊野，因此不容易看到，於是拍攝猛禽遷徙的飛行過程，或成群聚集基隆港的黑鳶，拍攝到的機率相較高許多，但並非每次的攝影旅程都能拍到猛禽的照片，受到天候變化或族群個體稀有的影響，都使得拍攝的成功率降低。

　　我在不同季節多次獨自前往猛禽出沒的地點拍攝，這些地點由北到南，包括基隆港、東北角及北海岸、新北市五股區的觀音山、彰化的八卦山、屏東縣滿洲鄉的里德村及恆春鎮的社頂自然公園，以記錄較多的猛禽行為及猛禽種類。

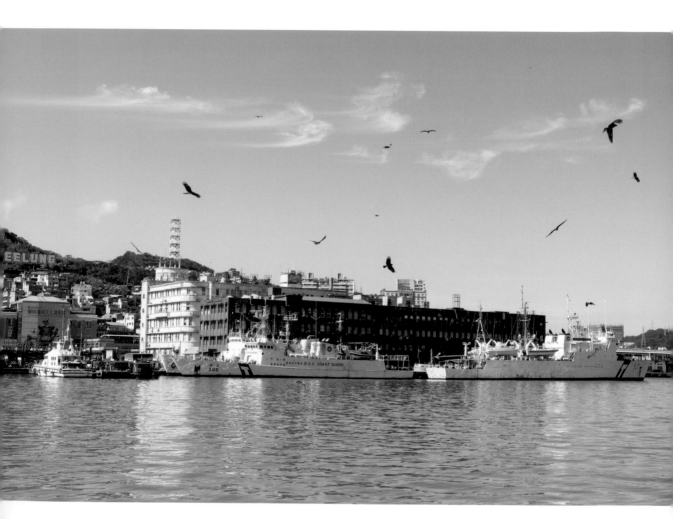

基隆港

　　説起猛禽，很多人都會想到俗稱老鷹的「黑鳶」，在遷留屬性中牠們是留鳥。農業社會時代很多地方都可以看到黑鳶，如山崖、河谷、港邊及養雞場等地區，但在工商繁榮時代，都市擴張使黑鳶的棲地遭到人類開發，黑鳶的棲地縮小，族群數量減少。人類的毒鼠及毒殺小型野鳥行為使得黑鳶受到次級毒害，因為黑鳶會獵捕野鼠及小型鳥類當食物。棲地減少加上次級毒害，對黑鳶的生存造成了極大的威脅。

　　經過多年來野鳥保育人士的不斷疾呼，終於使黑鳶的數量在近幾年有所成長。在 2015 年 11 月 5 日下午 1 點多時我見到基隆港群聚超過 20 隻黑鳶，極為震撼與興奮，當時也拍下了黑鳶多樣行為的照片。

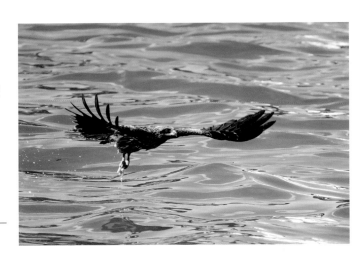

黑鳶是雜食性的鷹科鳥類，牠們會抓取浮在基隆港水面上的肉

- 光圈F5.6
- 快門1/2000
- ISO1000
- 快門優先模式
- 矩陣測光

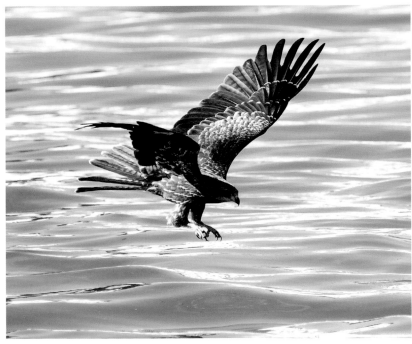

當發現目標食物時，黑鳶會向下俯衝然後貼著水面飛行並將腳爪伸入水中抓取食物

- 全片幅單眼數位相機＋400mm F5.6鏡頭
- 光圈F5.6
- 快門1/2500
- ISO800
- 快門優先模式
- 矩陣測光
- 包圍式曝光0 +1+2（擇一曝光最佳）

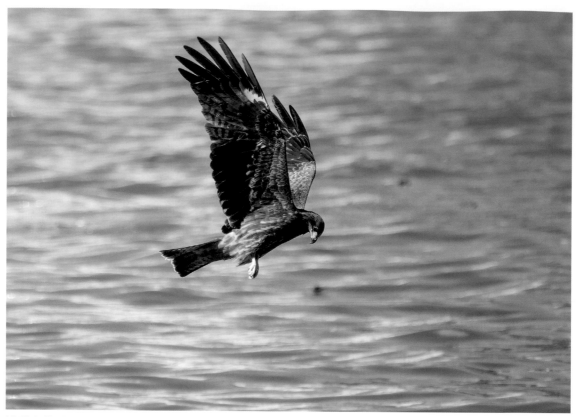

捕獲食物後再振翅飛起

- 全片幅單眼數位相機＋400mm F5.6鏡頭
- 光圈F5.6 ■ 快門1/1600 ■ ISO1000 ■ 快門優先模式 ■ 矩陣測光

很容易看到其他同類緊追著抓著食物的黑鳶，伺機搶奪

- 全片幅單眼數位相機＋400mm F5.6鏡頭
- 光圈F5.6 ■ 快門1/3200 ■ ISO1000
- 快門優先模式
- 逆光下模式：矩陣測光・連拍・包圍式曝光0 +1 +2（擇一曝光最佳）

同類會互相爭奪抓取補獵到的食物

- 全片幅單眼數位相機＋400mm F5.6鏡頭
- 光圈F5.6 ■ 快門1/4000
- ISO1000
- 快門優先模式
- 逆光下模式：矩陣測光・連拍・包圍式曝光0 +1 +2（擇一曝光最佳）

直到食物吃進肚子才會善罷甘休，然後再去搜尋
食物

- 類單眼數位相機CMOS 1吋 ■ 焦段400mm
- 光圈F6.3 ■ 快門1/1600 ■ ISO800
- 光圈優先模式
- 逆光下模式：點測光．連拍．包圍式曝光0 +1
 +2（擇一曝光最佳）

除了黑鳶外，基隆港上空有機會看到屬於鶚科的魚鷹。
2016年10月初看到高空中飛過一隻抓著魚的魚鷹，似
乎是要返回牠的棲地準備享用大餐

- 全片幅單眼數位相機＋400mm F5.6鏡頭
- 光圈F5.6 ■ 快門1/4000 ■ SO800
- 逆光下模式：點測光．連拍．包圍式曝光0 +1 +2（擇
 一曝光最佳）

從基隆沿著北海岸往石門方向，有機會看到魚鷹

- 全片幅單眼數位相機＋400mm F5.6鏡頭
- 光圈F5.6 ■ 快門1/3200 ■ ISO1000
- 逆光下模式：矩陣測光．連拍．包圍式曝光0 +1
 +2（擇一曝光最佳）

牠們在基隆港上空不斷地玩著你追我跑的食
物爭奪遊戲

- 全片幅單眼數位相機＋400mm F5.6鏡頭
- 光圈F5.6 ■ 快門1/5000 ■ ISO1000
- 快門優先模式
- 逆光下模式：矩陣測光．連拍．包圍式曝
 光0 +1 +2（擇一曝光最佳）

新北市觀音山

觀音山是位於台灣西北邊的高點，在淡水河及八里海邊的交界處，山區有廣大且茂密的樹林，在 4 月及 5 月常有機會看到各種過境的鷹科如赤腹鷹、灰面鵟鷹、東方蜂鷹、日本松雀鷹、及鵟等猛禽，甚至是屬於鴞科的魚鷹也會在過境期飛越過觀音山，而平日也容易看到屬於留鳥的鳳頭蒼鷹及大冠鷲，因此觀音山可說是北台灣的賞鷹勝地。

當抵達觀音山時可以到遊客中心前廣場，由於那裡的視野遼闊，時常可以看到猛禽在天空盤旋，或者是從空中滑降到樹林內。體力足夠的話，可以走上山的高處如「出火號」，許多的猛禽都會從那裡的上空飛過。最佳的拍攝時間是 6 點至 10 點之間，停留及等待拍攝的時間最好有 2 小時以上。

赤腹鷹
- APS-C單眼數位相機＋300mm F2.8鏡頭
- 光圈F8　■ 快門1/5000　■ ISO400
- 光圈優先模式
- 逆光下模式：矩陣測光・連拍・包圍式曝光0 +1 +2（擇一曝光最佳）

灰面鵟鷹

- APS-C單眼數位相機＋
 300mm F2.8鏡頭
- 光圈F5.6
- 快門1/8000
- ISO400
- 光圈優先模式
- 逆光下模式：點測光‧連拍‧
 包圍式曝光0 +1 +2（擇一曝光
 最佳）

東方蜂鷹淡色型

- APS-C單眼數位相機＋
 300mm F2.8鏡頭
- 光圈F5.6
- 快門1/8000
- ISO400
- 光圈優先模式
- 逆光下模式：點測光‧連拍‧
 包圍式曝光0 +1 +2（擇一曝光
 最佳）

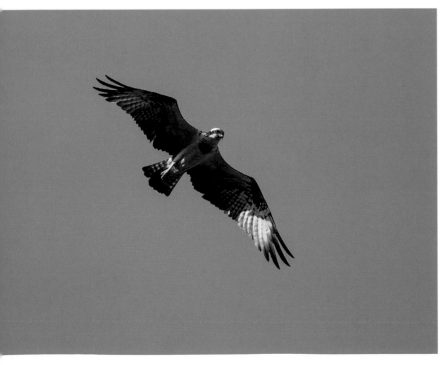

魚鷹

- 全片幅單眼數位相機＋
 400mm F5.6鏡頭
- 光圈F5.6
- 快門1/8000
- ISO1250
- 光圈優先模式
- 逆光下模式：點測光‧連拍‧
 包圍式曝光0 +1 +2（擇一曝
 光最佳）

日本松雀鷹雌鳥

- APS-C單眼數位相機＋300mm F2.8鏡頭
- 光圈F5　■ 快門1/6400　■ ISO400
- 光圈優先模式
- 逆光下模式：點測光‧連拍‧包圍式曝光0 +1 +2
　（擇一曝光最佳）

鳳頭蒼鷹

- APS-C單眼數位相機＋300mm F2.8鏡頭
- 光圈F5.6　■ 快門1/6400　■ ISO400
- 光圈優先模式
- 逆光下模式：矩陣測光‧連拍‧包圍式曝光0 +1 +2（擇一曝光最佳）

東方鵟

- APS-C單眼數位相機＋300mm F2.8鏡頭
- 光圈F8　■ 快門1/1250　■ ISO400
- 光圈優先模式
- 逆光下模式：矩陣測光‧連拍‧包圍式曝光0 +1 +2（擇一曝光最佳）

大冠鷲

- APS-C單眼數位相機＋400mm F5.6鏡頭
- 光圈F5.6　■ 快門1/5000
- ISO400　　■ 光圈優先模式
- 逆光下模式：矩陣測光‧連拍‧包圍式曝光0 +1 +2（擇一曝光最佳）

大冠鷲

- APS-C單眼數位相機＋400mm F2.8鏡頭
- 光圈F5.6　■ 快門1/1250　■ ISO1250
- 光圈優先模式
- 逆光下模式：點測光‧連拍‧包圍式曝光0 +1 +2（擇一曝光最佳）

彰化八卦山

在每年的春分時期左右，通常是三月下旬，八卦山的上空總會準時的出現灰面鵟鷹的遷徙群，一天通過八卦山的量達到約 1000～3000 隻左右，非常的壯觀！因此彰化縣野鳥學會每年春分時期都會在八卦山的賞鷹平台一帶舉辦 2 天賞鷹博覽會，並邀請賞鳥周邊廠商、各地鳥會及保育組織等單位至現場設攤，共同推廣賞鳥及保育。在這春分時期會有極大量的灰面鵟鷹飛過八卦山，或在八卦山停棲，因此整個白天出現灰面鵟鷹的機率都非常的高，是很適合拍攝的時機。到此參加賞鷹博覽會活動也可以認識更多八卦山會出現的其他猛禽。

除了東方蜂鷹，其他猛禽也有機會看到
- 全片幅單眼數位相機＋300mm F2.8鏡頭＋1.4倍增距鏡
- 光圈F6.3　■ 快門1/1250　■ ISO640
- 光圈優先模式
- 逆光下模式：點測光‧連拍‧包圍式曝光0 +1 +2（擇一曝光最佳）

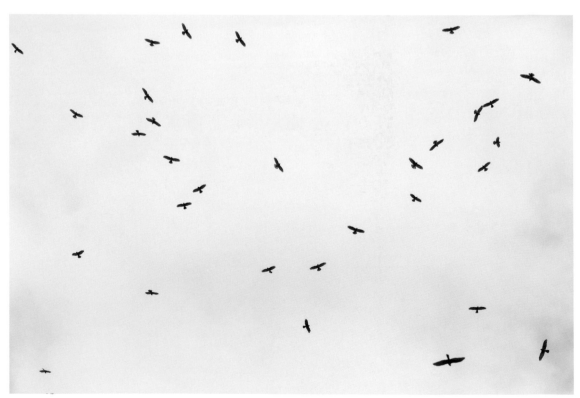

灰面鵟鷹成群飛翔的畫面令人讚嘆
- 全片幅單眼數位相機＋300mm F2.8鏡頭＋1.4倍增距鏡
- 光圈F6.3　■ 快門1/6400　■ ISO400　■ 光圈優先模式

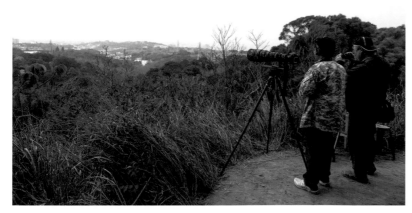

等待猛禽出現的攝影及賞鳥者

- 類單眼數位相機CMOS 1吋
- 焦段25mm
- 光圈F8
- 快門1/400
- ISO400
- 程式自動模式
- 矩陣測光
- 快門1/4000
- ISO400

凌空飛越八卦山的灰面鵟鷹

- 全片幅單眼數位相機＋300mm F2.8鏡頭＋1.4倍增距
- 光圈F8　■ 快門1/8000　■ ISO800
- 光圈優先模式
- 逆光下模式：點測光‧連拍‧包圍式曝光0 +1 +2

義工在賞鷹平台解說
站解說猛禽生態

- 類單眼數位相機
 CMOS 1吋
- 焦段25mm
- 光圈2.8
- 快門1/200
- ISO800
- 程式自動模式
- 矩陣測光

屏東滿洲及社頂自然公園

每年秋天國慶假期前後常會聽到「國慶鳥」這個名詞，其實國慶鳥指的就是灰面鵟鷹，由於牠們每年幾乎都很準時地在國慶日或者是那段期間過境屏東地區，因此當地人稱灰面鵟鷹為國慶鳥。而每年國慶假期期間，墾丁國家風景區管理處、滿州鄉公所、屏東縣政府及野鳥學會，這些單位會一起主辦滿洲賞鷹博覽會，是屏東最大的年度的賞鷹博覽會，地點在里德村，活動從下午開始，至傍晚結束，若天候好的時候，參加活動的同時還可以觀賞傍晚的群鷹在山頭盤旋準備降落於樹林中夜棲的壯觀畫面。

清晨尚未6點時，觀賞灰面鵟鷹最佳的出海觀測點——社頂自然公園內的凌霄亭已經擠滿了人群

- 類單眼數位相機CMOS 1吋　■ 焦段25mm　■ 光圈F3.5　■ 快門1/100　■ ISO400
- 光圈優先模式

有些猛禽攝影者會在社頂公園往帆船石路途中的下坡轉彎處路旁，等待集結出海但體力不支又飛返的回頭鷹

- 類單眼數位相機CMOS 1吋　■ 焦段25mm
- 光圈F4.5　■ 快門1/200　■ ISO200
- 光圈優先模式

天氣好的時候有機會看到滿州的高空中成群的灰面鵟鷹

- 全片幅單眼數位相機＋300mmF4鏡頭
- 光圈F10　■ 快門1/1250　■ ISO800
- 逆光下模式：點測光・連拍・包圍式曝光0 +1 +2（擇一曝光最佳）

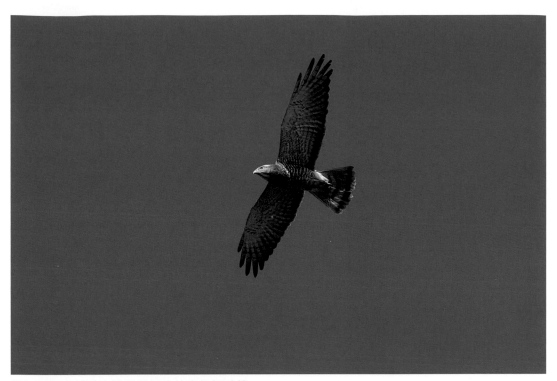

當灰面鵟鷹低飛時就是最好的特寫拍攝時機

■ APS-C單眼數位相機＋400mm F5.6鏡頭　■ 光圈F10　■ 快門1/1250　■ ISO800
■ 逆光下模式：點測光・連拍・包圍式曝光0 +1 +2（擇一曝光最佳）

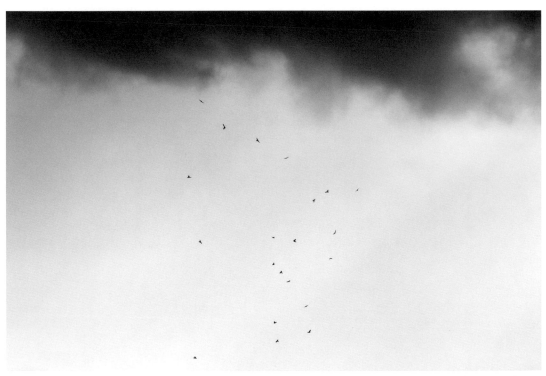

經過在滿州山區的夜棲休息及獵食後，體力充足的灰面鵟鷹群會一起集結準備飛往南方最近的下一塊陸地。在飛出外海前牠們會在海邊上空盤旋集結形成鷹柱，並順著風向往南飛

■ 類單眼數位相機CMOS 1吋　■ 焦段400mm　■ 光圈F8
■ 快門1/1200　■ ISO200　■ 光圈優先模式

CHAPTER 4

建立
個人
野鳥照片
式圖鑑

野鳥攝影是具有知性的活動,透過在野外觀察、拍攝及資料的查找,可以逐步地建立個人的野鳥照片圖鑑,累積對野鳥的認識。

📷 分類鳥類照片，建立野鳥圖鑑

在野外遇見未曾見過的野鳥總是令人感到興奮，除了增添新的野鳥知識外，還會有不虛此行的滿足感。許多投入野鳥攝影的人士，在外出拍攝的行程中，總希望看到個人未曾見過的鳥種，好讓野鳥拍攝生涯的鳥種數量提升。

為了增加拍攝的鳥種數量，透過到不同的鳥類棲息地，及在不同的季節拍攝不同遷留屬性的野鳥，如候鳥、留鳥、過境鳥、迷鳥及逸鳥。只要常常在野外觀察，時間久了，自然會遇到各種野鳥，拍攝到的鳥種數量自然地變多，對野鳥種類的認識也會增加。

長期拍攝野鳥所累積的照片，可以建立成個人所拍攝的野鳥照片圖鑑，在日後方便回顧曾經拍攝過的野鳥，或者作為鳥類知識分享的照片，先選出自己曾經拍攝過最多的鳥類科別，編整成照片式圖鑑，然後檢視這個鳥類分類學科別中有哪些鳥種尚未拍攝過，把這些鳥種當成未來尋找的目標。透過訂定拍攝目標鳥種的方式，促使我們廣泛的去收集鳥類知識，並認識目標鳥種的棲息地特性及其生息狀態，同時對野鳥攝影的積極與熱情度也能不斷延續。

在進行鳥類照片整理分類前需準備一本野鳥圖鑑，以專業的圖鑑來比對照片中的野鳥種類，透過野鳥圖鑑可以確認野鳥的正確學名，圖鑑內容也包含各種野鳥生息的棲地、習性及相應於台灣地區的遷留屬性。

◎ 鷸科

當秋候鳥季節來臨時，在台灣各地的濕地可拍攝到在水域棲息的候鳥。鳥類中鷸科大多為遷移性候鳥，全球有 94 種，在台灣曾被記錄已經有 46 種。下列是 10 月至 12 月間在台灣各處濕地所拍攝到的其中 10 種鷸科鳥種。

三趾濱鷸（三趾鷸）

拍攝地點：桃園許厝港濕地

基本資訊

- 體長：約 20～21cm
- 學名：*Calidris alba*／俗名：Sanderling
- 棲地：海岸、濱海沙灘、潮間帶及潟湖地帶
- 習性：經常混群於東方環頸鴴及黑腹濱鷸，喜在沙灘追浪，會一小群跟著岸邊的浪奔跑覓食，在沙灘上啄食，攫取螺貝、昆蟲、沙蠶及小型甲殼類等食物，有時候也會吃少量的植物種子。

黑腹濱鷸（濱鷸）

拍攝地點：桃園許厝港濕地

基本資訊

・體長：約16～22cm
・學名：Calidris alpina ／俗名：Dunlin
・棲地：海岸河口濕地
・習性：群聚性鳥類，常會與其他岸鳥混棲，通常在漲退潮時覓食，會以嘴在沙泥地上戳刺找食物，滿潮時會在高處棲息。主食為螺貝、甲殼類及昆蟲等。

赤足鷸（紅腳鷸）

拍攝地點：嘉義鰲鼓溼地

基本資訊

・體長：約27～29cm
・學名：Tringa totanus ／俗名：Common Redshank
・棲地：海岸濕地間之潮間帶及附近水塘、沼澤、鹽田及河口
・習性：常與其他水鳥一起棲息，並於淺水間邊走邊啄食，覓食螺貝、昆蟲及蝦蟹。

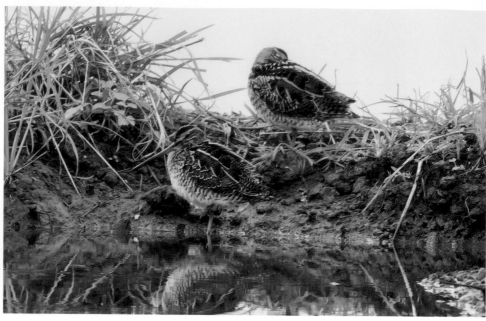

田鷸（扇尾沙錐）

拍攝地點：宜蘭的水田

基本資訊

・體長：約25～27cm
・學名：Gallinago gallinago ／俗名：Common Snipe
・棲地：水田、河岸、沼澤、湖邊及蘆葦草叢
・習性：單獨或小群活動，覓食時以嘴探入軟泥中攫食螺、蠕蟲、昆蟲、小魚及種子。

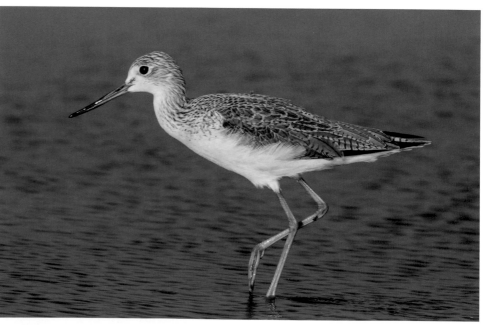

青足鷸

拍攝地點：桃園許厝港溼地

基本資訊

・體長：約30～35cm
・學名：Tringa nebularia ／俗名：Common Greenshank
・棲地：平地水域環境，包括海濱、河口、河川地、沼澤地、湖泊、池塘及水田
・習性：常單獨或數十隻成群活動，也會和其他岸鳥混群。常在淺水處或水邊覓食，會迅速
　　　　且靈巧地追捕小魚群，主要攫食小魚或昆蟲。

流蘇鷸

拍攝地點：桃園許厝港濕地

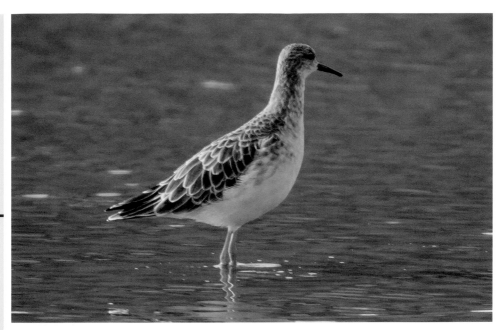

基本資訊

- 體長：雌鳥約20～25cm、雄鳥26～32cm
- 學名：Calidris pugnax ／俗名：Ruff
- 棲地：活動於近海沼澤濕地及水田，會夜棲在湖邊的淺水區
- 習性：會以嘴在軟泥間探尋覓食，攫食螺貝、蝦蟹、蠕蟲、蛙類、小魚及昆蟲。也覓食草籽及穀類。

美洲黃足鷸（灰鷸）

拍攝地點：台中高美濕地

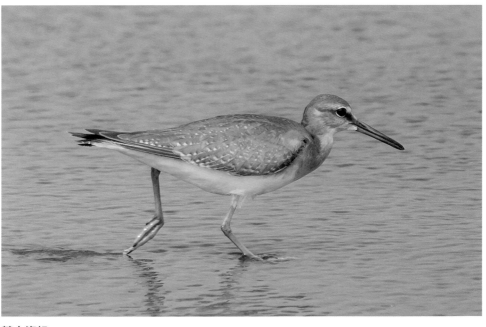

基本資訊

- 體長：約26～29cm
- 學名：Tringa incana ／俗名：Wandering Tattler
- 棲地：沼澤、海岸及沙岸
- 習性：會在淺水處攫食螺貝、蝦蟹、沙蠶、昆蟲及小魚為食。

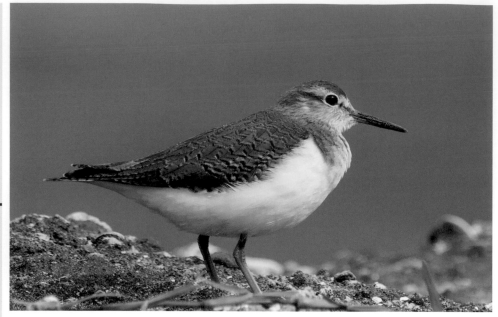

基本資訊

- 體長：約19～21cm
- 學名：Actitis hypoleucos ／俗名：Common Sandpiper
- 棲地：出現於濕地及水域類型中的沼澤、海岸、沙岸及河口
- 習性：很少成群活動，僅有在遷徙時會整群一起。通常單獨沿著水邊邊走邊覓食，主食為昆蟲及其幼蟲，如蜻蜓、甲蟲、蚊及蠅。

鷹斑鷸（林鷸）

拍攝地點：宜蘭的水田

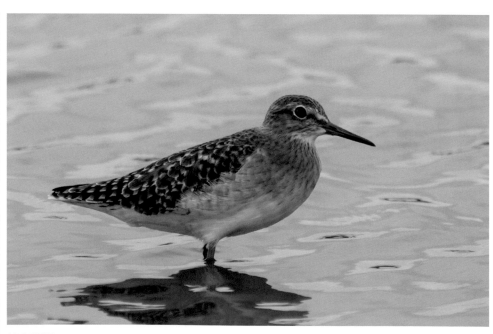

基本資訊

- 體長：約19～23cm
- 學名：Tringa glareola ／俗名：Wood Sandpiper
- 棲地：常於內陸濕地之水田、小池塘、沼澤地及鹽田活動
- 習性：常在地面或淺水中邊走邊覓食，食物以昆蟲為主，也吃螺貝、甲殼類、蠕蟲、小魚及蛙類。

大杓鷸（白腰杓鷸）

拍攝地點：嘉義布袋溼地

基本資訊

- 體長：50cm～60cm
- 學名：Numenius arquata／俗名：Eurasian Curlew
- 棲地：泥灘、河岸、海岸潮間帶及沿海沼澤濕地
- 習性：主食蟹類，也會兼食螺貝、水生無脊椎動物、昆蟲、小魚及植物漿果。

◉ 雁鴨科

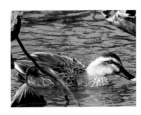

雁鴨科也是在候鳥季期間會在各處濕地大量出現的鳥類，全球 165 種中已經有 41 種在台灣被觀察並記錄過。下列是我在 11 月至隔年 1 月間於各濕地所拍攝到的其中 7 種屬於雁鴨科的鳥種。

小水鴨（綠翅鴨、小麻鴨）

拍攝地點：台北華江濕地

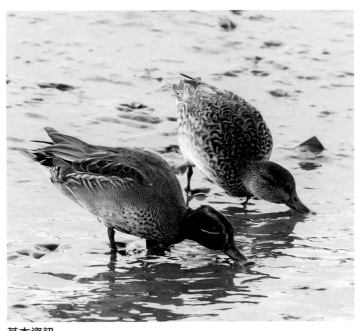

基本資訊

- 體長：約34～43cm
- 學名：Anas crecca／俗名：Green-winged Teal
- 棲地：水塘、沼澤、沙洲、湖泊、海灣及河口
- 習性：群居性，也會和其他鴨種混群。會在泥灘濾食浮游生物，攝食螺類、昆蟲、甲殼類及種子。（照片前方為雄鳥繁殖羽、後方為雌鳥）

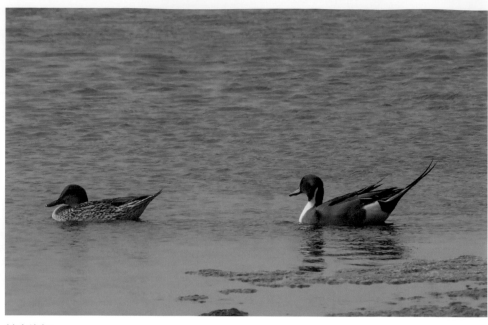

尖尾鴨
（針尾鴨、尖尾仔）

基本資訊

· 體長：約50〜65cm
· 學名：Anas acuta ／俗名：Northern Pintail
· 棲地：偏好鹹水，喜棲息於海灣之潮間帶，及河海交會處之沙洲、沼澤及魚塭
· 習性：常成群活動，採食水底藻類及水草，也攝食甲殼類、螺、蝌蚪及昆蟲。（照片左前
　　　方為雌鳥、右方為雄鳥）

赤頸鴨
（火燒仔、赤頸鳧）

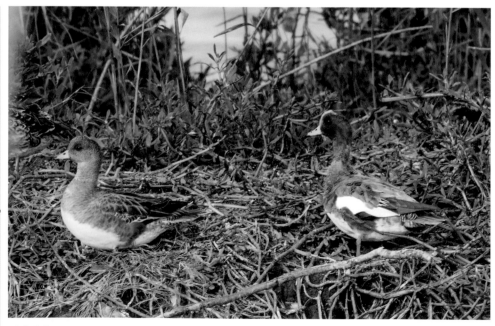

基本資訊

· 體長：約45〜51cm
· 學名：Mareca penelope ／俗名：Eurasian Wigeon
· 棲地：河海交會處沙洲、沼澤、沿海及魚塭
· 習性：常成群棲息，食物以植物為主，覓食葉莖、在陸上採食或浮游於水面濾食。（照片
　　　左方為雌鳥、右方為雄鳥繁殖羽）

琵嘴鴨（寬嘴鴨）

拍攝地點：嘉義鰲鼓濕地

基本資訊：

- 體長：約43～56cm
- 學名：Spatula clypeata ／俗名：Northern Shoveler
- 棲地：河口、沼澤、湖泊及海灣
- 習性：主食為水生動植物，會以嘴左右掃動濾食，攝食浮游生物、昆蟲、小型螺、種子及植物碎屑。

花嘴鴨（斑嘴鴨）

拍攝地點：台北金山清水濕地

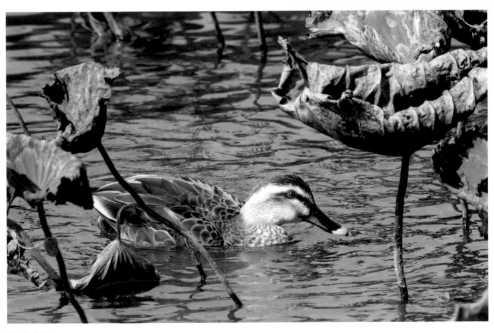

基本資訊

- 體長：約58～63cm
- 學名：Anas zonorhyncha ／俗名：Eastern Spot-billed Duck
- 棲地：河口、池塘、湖泊、沙洲及沼澤
- 習性：常小群聚集活動，採食水生植物及藻類，濾食水面食物，兼食昆蟲及螺。

斑背潛鴨（鈴鴨）

拍攝地點：桃園許厝港濕地

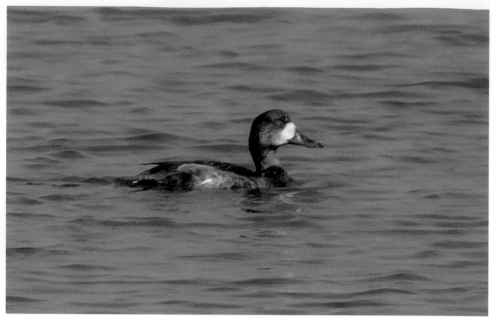

基本資訊

- 體長：約40～50cm
- 學名：Aythya marila ／俗名：Greater Scaup
- 棲地：鄰近海邊的魚塭、湖泊及草澤水域環境
- 習性：常與鳳頭潛鴨混群，潛水覓食，攝食螺貝、軟體動物、魚蝦及水生植物。

鳳頭潛鴨（澤鳧）

拍攝地點：嘉義鰲鼓濕地

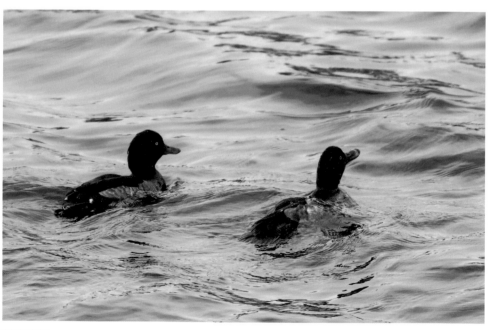

基本資訊

- 體長：約40～47cm
- 學名：Aythya fuligula ／俗名：Tufted Duck
- 棲地：旱澤、湖泊、魚塭及海灣
- 習性：潛水採食螺貝類，也吃嫩葉、水生植物種子及水生昆蟲。

鷺科

　　鷺科的鳥種在台灣各地很常看到，但部分稀有的鷺科鳥種在候鳥季期間才有機會見到。全球 64 種鷺科鳥種中已有 22 種在台灣曾被發現及記錄，下列照片是其中的 11 種。

大白鷺

拍攝地點：嘉義鰲鼓濕地

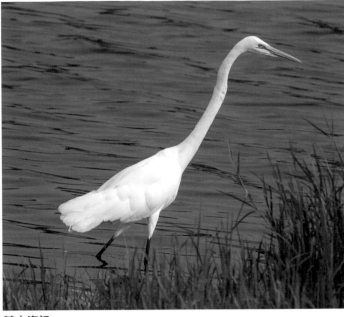

基本資訊

・體長：約80 ～104cm
・學名：Ardea alba ／俗名：Great Egret
・棲地：湖泊、河流、沼澤、泥灘地、濕地樹林及海岸
・習性：以魚類及兩棲爬蟲類為食，會在水邊佇立伺機獵食。

中白鷺

拍攝地點：嘉義鰲鼓濕地

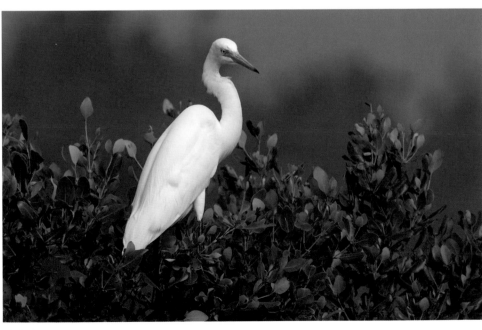

基本資訊

・體長：約67 ～72cm
・學名：Ardea intermedia ／俗名：Intermediate Egret
・棲地：水田、河口、海岸紅樹林、池塘及淡水的草生地
・習性：會單獨或小群活動，也會與其他鷺科混群，以魚蝦、昆蟲及爬蟲類為食物。

小白鷺

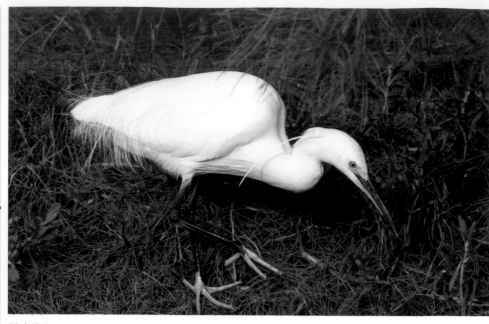

拍攝地點：嘉義鰲鼓濕地

基本資訊

- 體長：約55～65cm
- 學名：Egretta garzetta ／俗名：Little Egret
- 棲地：沼澤、水田、溪流、湖泊、泥灘地及海岸紅樹林
- 習性：主食為魚類、昆蟲及兩棲爬蟲類動物，常會以腳來攪動水底，使底部棲息動物驚起再捕食之。

池鷺（沼鷺）

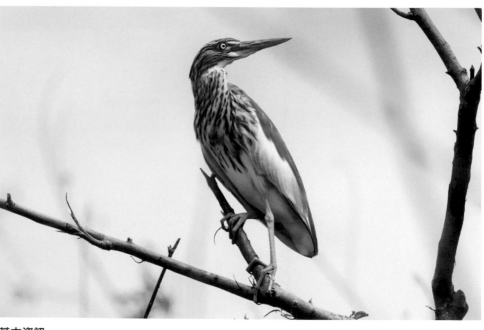

拍攝地點：屏東墾丁

基本資訊

- 體長：約42～52cm
- 學名：Ardeola bacchus ／俗名：Chinese Pond-Heron
- 棲地：濕地旁樹林、池塘、竹林及草地
- 習性：常單獨活動，以魚類、兩棲爬蟲類及昆蟲為主食。

夜鷺（暗光鳥）

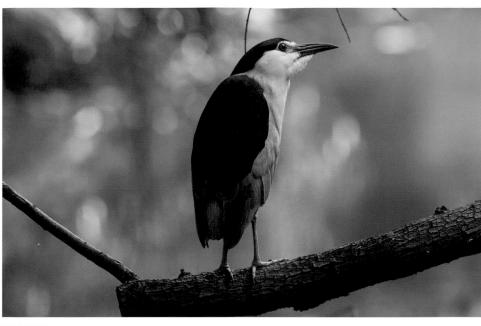

拍攝地點：台北植物園

基本資訊

・體長：約58～65cm
・學名：Nycticorax nycticorax ／俗名：Black-crowned Night-Heron
・棲地：河流、沼澤及池塘附近
・習性：樹棲性，常於黃昏活動。以魚蝦及兩棲爬蟲類為食。

岩鷺

拍攝地點：台北北海岸

基本資訊

・體長：約55～66cm
・學名：Egretta sacra ／俗名：Pacific Reef-Heron
・棲地：海岸岩石地區
・習性：領域性強，常單獨或成對活動。主食為魚、蟹及昆蟲。

紫鷺

拍攝地點：嘉義鰲鼓濕地

基本資訊

・體長：約70～90cm
・學名：Ardea purpurea ／俗名：Purple Heron
・棲地：溪流邊樹林、沼澤中蘆葦叢、湖泊及水稻田
・習性：常單獨活動，以魚類及兩棲爬蟲類為食物。

黃小鷺（黃葦鳽）

拍攝地點：台北關渡自然公園

基本資訊

・體長：約30～40cm
・學名：Ixobrychus sinensis ／俗名：Yellow Bittern
・棲地：池塘、稻田、沼澤及紅樹林等濕地
・習性：常於清晨、黃昏及夜間活動，以魚、兩棲爬蟲類、昆蟲及水中無脊椎動物為食物。

黃頭鷺（牛背鷺）

拍攝地點：台北關渡自然公園

基本資訊

・體長：約46～56cm
・學名：Bubulcus ibis ／俗名：Cattle Egret
・棲地：農耕地、公園綠地、泥灘地及海岸紅樹林
・習性：以昆蟲及兩棲爬蟲類為食物，喜歡跟隨大型牲畜以捕食被牲畜驚起的昆蟲。

黑冠麻鷺（黑冠鴉）

拍攝地點：台北植物園

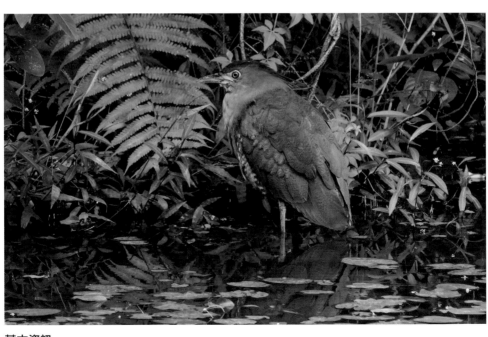

基本資訊

・體長：約47～51cm
・學名：Gorsachius melanolophus ／俗名：Malayan Night-Heron
・棲地：公園綠地、水池旁及隱密的短草地
・習性：夜行性，常單獨活動，主食為蚯蚓，也吃昆蟲、蛙類及兩棲爬蟲類。

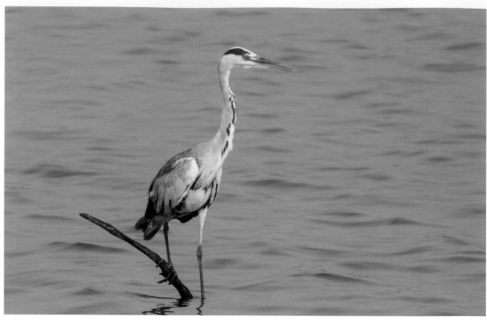

蒼鷺

拍攝地點：嘉義鰲鼓濕地

基本資訊

・體長：約84～102cm
・學名：Ardea cinerea ／俗名：Gray Heron
・棲地：湖泊、潟湖、河流等水域旁樹林
・習性：常單獨活動，以魚類及兩棲爬蟲類為主食。

◉ 鴴科

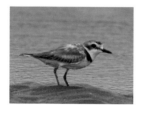

秋候鳥季節時，許多鴴科鳥種會從北方南飛前往度冬地，有些會過境台灣短暫停留，部分會在台灣度冬。全球67種鴴科鳥種中有11種曾在台灣被發現且記錄過，下列是其中6種鴴科鳥種。

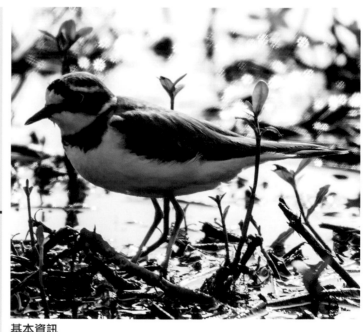

小環頸鴴（金框鴴）

拍攝地點：桃園許厝港濕地

基本資訊

・體長：約14～17cm
・學名：Charadrius dubius ／俗名：Little Ringed Plover
・棲地：海岸、水田、排水後的魚塭及河床
・習性：會以小跑步方式行進，常於泥土中啄起環節動物，也會啄食浮出水面的生物。

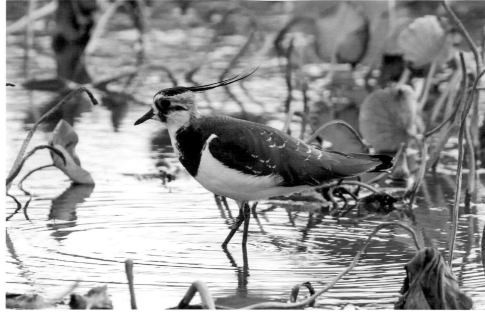

小辮鴴（鳳頭麥雞）

拍攝地點：桃園許厝港濕地

基本資訊

- 體長：約28～31cm
- 學名：Vanellus vanellus ／俗名：Northern Lapwing
- 棲地：開闊的濕地、水田、農耕地及草地
- 習性：性情機警，常抬頭警戒。以昆蟲及螺貝為食物。

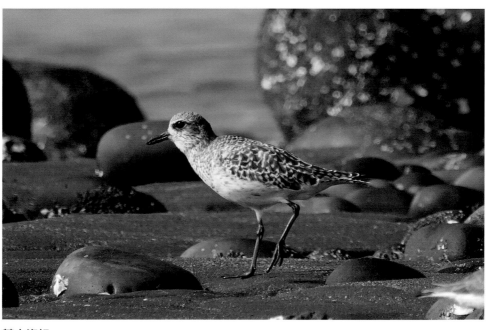

灰斑鴴

拍攝地點：桃園許厝港濕地

基本資訊

- 體長：約27～31cm
- 學名：Pluvialis squatarola ／俗名：Black-bellied Plover
- 棲地：海岸、河口灘地及泥灘地
- 習性：常在退潮時覓食，以螺貝、蝦蟹、昆蟲、沙蠶及蠕蟲為食物。

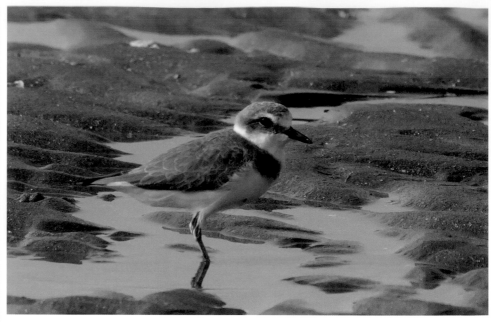

東方環頸鴴

（環頸鴴、白領鴴）

拍攝地點：桃園許厝港濕地

基本資訊

· 體長：約15～17cm
· 學名：Charadrius alexandrinus ／俗名：Kentish Plover
· 棲地：河口地區的潮間帶及海濱的泥灘地
· 習性：以泥灘上的昆蟲、節肢動物及軟體動物為食物。

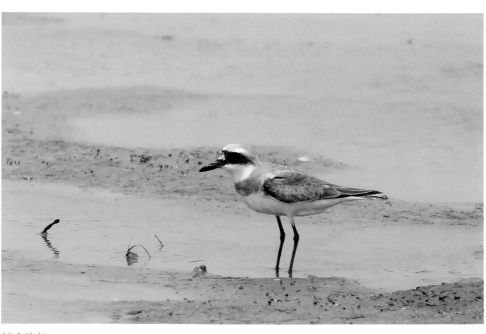

鐵嘴鴴

（鐵嘴沙鴴）

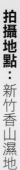

拍攝地點：新竹香山濕地

基本資訊

· 體長：約22～25cm
· 學名：Charadrius leschenaultii ／俗名：Greater Sand-Plover
· 棲地：海岸的潮間帶、沼澤濕地及河口沙地
· 習性：以蝦蟹、昆蟲及螺貝為食物。

太平洋金斑鴴

（金斑鴴）

拍攝地點：桃園許厝港濕地

基本資訊

- 體長：約23～26cm
- 學名：Pluvialis fulva ／俗名：Pacific Golden-Plover
- 棲地：海邊、濕地、河口、沼澤地及近海的旱地與牧場
- 習性：會從沙土中啄食環節動物，也食昆蟲。非繁殖羽的保護色極佳，常佇立不動成群在泥灘地或海岸棲息。

🔘 長腳鷸科

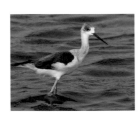

長腳鷸科全球僅有8種，台灣已經出現過2種，其中的高蹺鴴在台灣已經有少數的繁殖記錄，因此牠的遷留屬性上同時有「候鳥」與「留鳥」特性。

高蹺鴴

（黑翅長腳鷸）

拍攝地點：嘉義鰲鼓濕地

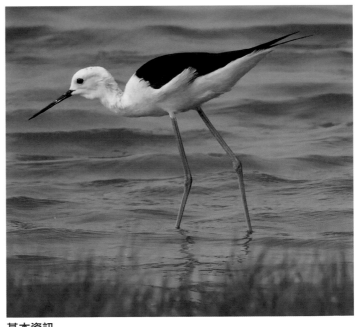

基本資訊

- 體長：約35～40cm
- 學名：Himantopus himantopus ／俗名：Black-winged Stilt
- 棲地：水田、鹽田、魚塭及河岸
- 習性：以昆蟲及其幼蟲、甲殼類、蝌蚪、小魚為食物。

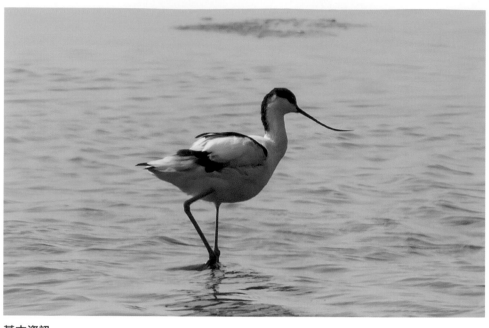

反嘴鴴
（反嘴鷸、反嘴長腳鷸）

拍攝地點：嘉義鰲鼓濕地

基本資訊

・體長：約42～45cm
・學名：Recurvirostra avosetta ／俗名：Pied Avocet
・棲地：開闊的淺水濕地，包括海岸、水田、河口、沙洲及魚塭
・習性：以小型無脊椎、甲殼類及軟體動物為食物。

◉ 鶴科

台灣並非鶴科鳥種的度冬地，但全球15種鶴科鳥種中，有5種曾經有少數個體因氣候或健康等不明原因在台灣出現，其中的西伯利亞白鶴及丹頂鶴都是幾年前新聞報導過的迷鳥。

西伯利亞白鶴

拍攝地點：金山清水濕地

基本資訊

・體長：約140cm
・學名：Leucogeranus leucogeranus ／俗名：Siberian White Crane
・棲地：湖泊及水田
・習性：以吃水生植物的根部與莖部、魚類、蚌類及螺為食物。

丹頂鶴（仙鶴）

拍攝地點：新北市三芝鄉農地

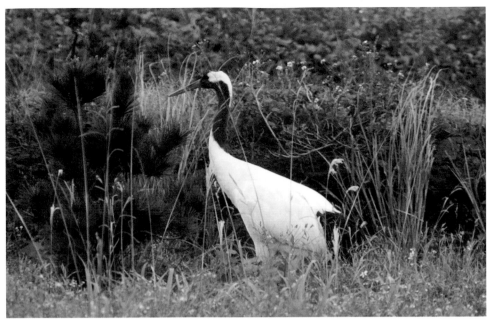

基本資訊

- 體長：約138～152cm
- 學名：Grus japonensis ／俗名：Red-crowned Crane
- 棲地：農田、河灘地及草澤濕地
- 習性：以種子、魚類、蛙類及昆蟲為食物。

◎ 鸊鷉科

全球有 22 種，台灣已記錄過 5 種。其中的小鸊鷉是最常見的，也是唯一在台灣的野外有繁殖，因此一年四季我們都有機會看到小鸊鷉。

小鸊鷉（水避仔）

拍攝地點：嘉義鰲鼓濕地

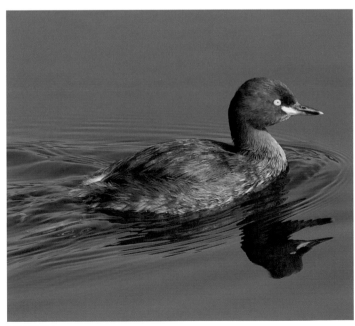

基本資訊

- 體長：約23～29cm
- 學名：Tachybaptus ruficollis ／俗名：Little Grebe
- 棲地：低海拔水質佳且水流緩慢的水域，如池塘、湖泊等
- 習性：擅長潛水捕食，以魚蝦及水中的小型節肢動物為食物。

鸕鷀科

全球有 40 種鸕鷀科鳥類,台灣有記錄的已經達到 4 種,屬於候鳥及迷鳥,其中一種是在秋冬候鳥季節,時常可以在嘉義鰲鼓、宜蘭無尾港等濕地見到的鸕鷀,牠們在此度冬。

鸕鷀(反嘴鷸、反嘴長腳鷸)

拍攝地點:嘉義鰲鼓濕地

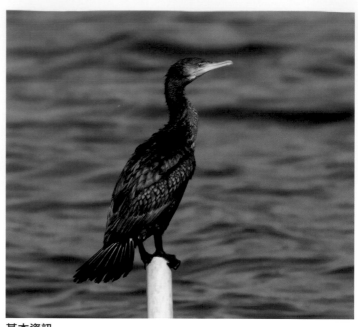

基本資訊

- 體長:約80～100cm
- 學名:Phalacrocorax carbo ╱俗名:Great Cormorant
- 棲地:湖泊、水庫、河口及海岸礁岩
- 習性:白天常成群停棲在沙洲、礁岩或樹上。會透過潛水捕食水下獵物,以魚類為主食。

䴉科

全球有 32 種,其中 6 種在台灣有出現記錄,最常見的是埃及聖䴉及黑面琵鷺。埃及聖䴉是被買賣飼養的逸出鳥種,對生態環境造成失衡。而黑面琵鷺飛來台灣度冬則代表著有良好的自然環境,足以提供黑面琵鷺長期棲息。

埃及聖䴉

拍攝地點:台北華江濕地

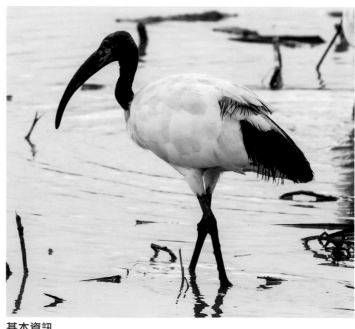

基本資訊

- 體長:約65～89cm
- 學名:Threskiornis aethiopicus ╱俗名:Sacred Ibis
- 棲地:河邊潮間帶、濕地草地、耕地、紅樹林及開闊的沼澤
- 習性:會成群覓食,以水中生物及昆蟲為食物。

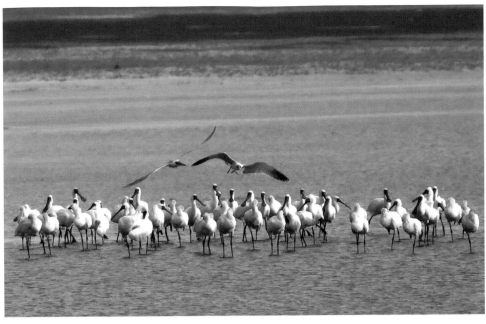

黑面琵鷺（黑臉琵鷺）

拍攝地點：台南七股濕地

基本資訊

- 體長：約60～78cm
- 學名：Platalea minor ／俗名：Black-faced Spoonbill
- 棲地：河口、魚塭及遼闊濕地
- 習性：會小群一起覓食，將嘴在水中左右橫掃捕食魚蝦及無脊椎動物。

◉ 秧雞科

全球有 139 種，台灣及離島已經記錄過 15 種，其中的白腹秧雞及紅冠水雞都是屬於在台灣常見的留鳥，而白冠雞則是不難見到的冬候鳥。

白冠雞（白骨雞、骨頂雞）

拍攝地點：嘉義鰲鼓濕地

基本資訊

- 體長：約36～39cm
- 學名：Fulica atra ／俗名：Eurasian Coot
- 棲地：低海拔有水生植物的湖泊、水塘及魚塭等開闊濕地
- 習性：雜食性，會潛入水中啄食水生植物、昆蟲、蘆葦嫩枝以及青草。

紅冠水雞
（黑水雞、田雞仔）

拍攝地點：台北植物園

基本資訊

· 體長：約30～38cm
· 學名：Gallinula chloropus ／俗名：Eurasian Moorhen
· 棲地：沼澤、濕地、池塘、湖泊及水田
· 習性：主要以水生植物、昆蟲、蝌蚪及青草為食。

白腹秧雞
（白胸苦惡鳥、白胸秧雞）

拍攝地點：台北植物園

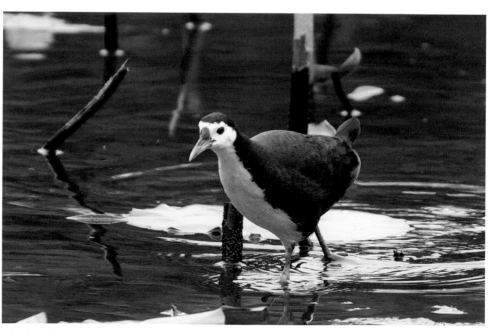

基本資訊

· 體長：約28～33cm
· 學名：Amaurornis phoenicurus ／俗名：White-breasted Waterhen
· 棲地：水塘、平地旱田、丘陵梯田及溝渠
· 習性：隱密、警覺性高，稍有聲響或有人靠近就會隱入草叢中。以植物嫩芽、昆蟲、螺貝及軟體動物為食。

◉ 水雉科

全球有 8 種，台灣 1 種，即水雉（俗稱的菱角鳥）。曾經因為菱角田的減少而使的水雉的數量快速減少，經過保育人士的奔走疾呼後獲得專門做為復育水雉的菱角田，才得以讓水雉持續復育及繁殖。

水雉（菱角鳥）

拍攝地點：台南官田菱角田

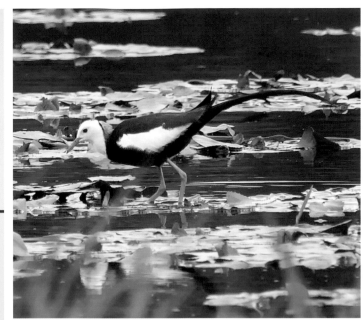

基本資訊

- ・體長：約39～58cm
- ・學名：Hydrophasianus chirurgus／俗名：Pheasant-tailed Jacana
- ・棲地：菱角田及有荷、蓮或布袋蓮之水塘
- ・習性：小群體活動，以昆蟲、浮游生物、軟體動物、植物根部、嫩芽及種子為食物。

◉ 鷹科

在天氣晴朗時的山林高空上常常會聽到高亢的鷹鳴聲，循著聲音仰望就可看到展翅盤旋的鷹科鳥種。全球有 243 種鷹科鳥種，台灣已經發現過 27 種，下列是其中的 10 種。

大冠鷲（蛇雕、鹿紋）

拍攝地點：台北觀音山

基本資訊

- ・體長：約65～74cm
- ・學名：Spilornis cheela／俗名：Crested Serpent-Eagle
- ・棲地：山地樹林之果園、墓園、淺山丘陵地及溪谷
- ・習性：晴天經常可見其在天空中盤旋及鳴叫。獵捕爬蟲類動物、鼠類及鳥類為食。

日本松雀鷹

拍攝地點：新北市觀音山

基本資訊

- 體長：約23 ～30cm
- 學名：Accipiter gularis ／俗名：Japanese Sparrowhawk
- 棲地：淺山疏林地帶
- 習性：在樹林間獵捕小鳥及昆蟲為食物。

灰面鵟鷹（灰面鵟、南路鷹、國慶鳥、清明鳥）

拍攝地點：屏東滿州鄉

基本資訊

- 體長：約47 ～51cm
- 學名：Butastur indicus ／俗名：Gray-faced Buzzard
- 棲地：闊葉林、針葉林及針闊葉混合林之山林地帶
- 習性：一般單獨活動，只有到遷徙期間才會大群集結。以蛙類、蜥蜴、小蛇、鼠類及大型昆蟲為食物。

赤腹鷹

拍攝地點：新北市觀音山

基本資訊

- 體長：約25～30cm
- 學名：Accipiter soloensis ／俗名：Chinese Sparrowhawk
- 棲地：低海拔丘陵樹林、山地森林及林緣地帶
- 習性：以蛙類、蜥蜴、大型昆蟲、小型鳥類及鼠類為食物。

東方蜂鷹（鳳頭蜂鷹、蜂鷹、雕頭鷹）

拍攝地點：台北關渡自然公園

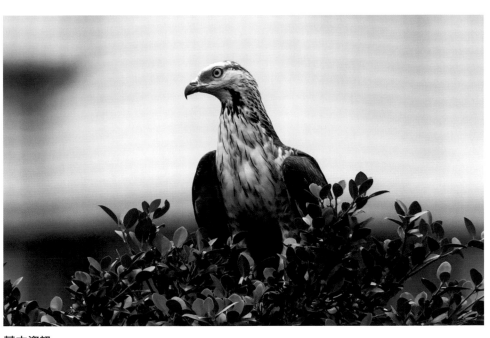

基本資訊

- 體長：約57～61cm
- 學名：Pernis ptilorhynchus ／俗名：Oriental Honey-buzzard
- 棲地：原始林至已經開墾的次生林，偏好有蜂類活動的樹林及養殖場
- 習性：發現蜂巢時會前去啄食其蜂蛹及其幼蟲。

松雀鷹（鷹仔虎）

拍攝地點：台北植物園

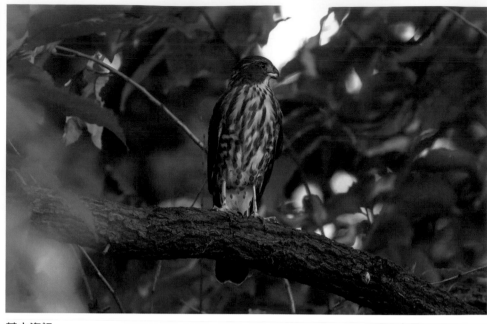

基本資訊

· 體長：約25～36cm
· 學名：Accipiter virgatus ／俗名：Besra
· 棲地：山區丘陵地、樹林
· 習性：以鳥、鼠、蛙與昆蟲為食物。

黑翅鳶（黑肩鳶）

拍攝地點：新北市八里

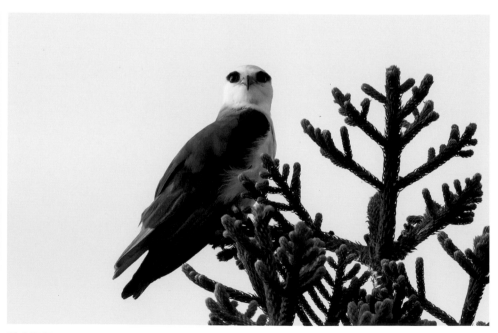

基本資訊

· 體長：約31～37cm
· 學名：Elanus caeruleus ／俗名：Black-shouldered Kite
· 棲地：疏林草原、廢耕田及短草開闊地
· 習性：常於晨昏獵食，以鼠類、小型鳥類、蜥蜴及昆蟲為食物。

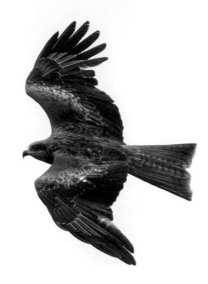

黑鳶
（黑耳鳶、老鷹、來葉）

拍攝地點：台北北海岸

基本資訊

・體長：約58～69cm
・學名：Milvus migrans ／俗名：Black Kite
・棲地：港口、河川、魚塭、水庫
・習性：以魚、蛙及鼠類為食物。

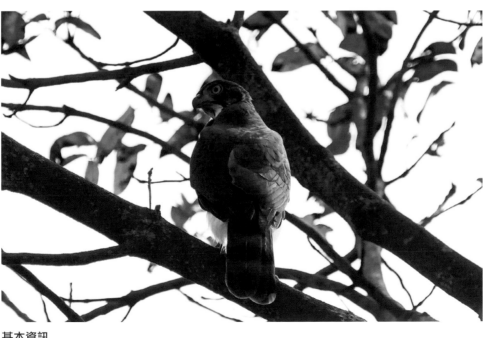

鳳頭蒼鷹
（鳳頭鷹、打鳥鷹）

拍攝地點：彰化八卦山

基本資訊

・體長：約57～61cm
・學名：Accipiter trivirgatus ／俗名：Crested Goshawk
・棲地：原始林、次生林、低海拔丘陵地及公園綠地
・習性：喜佇立隱身於視野良好的枝頭上，伺機獵捕鼠類、蛙、鳥類及大型昆蟲。

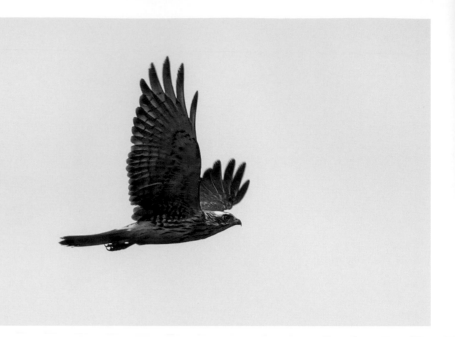

東方鵟（普通鵟）

拍攝地點：屏東滿州鄉

基本資訊

・體長：約50～60cm
・學名：Buteo buteo ／俗名：Eastern Buzzard
・棲地：海岸邊之開闊短草地、旱田及附近的疏林
・習性：單獨停棲於枝頭或草原，或空中振翅懸停搜尋獵物，主食為鼠類。

◉ 鶚科

猛禽類除了鷹科還有鶚科、隼科及鴟鴞科的鳥種，都有機會在台灣看到，下列照片是鶚科的魚鷹及鴟鴞科中的領角鴞。

魚鷹（鶚）

拍攝地點：台北北海岸

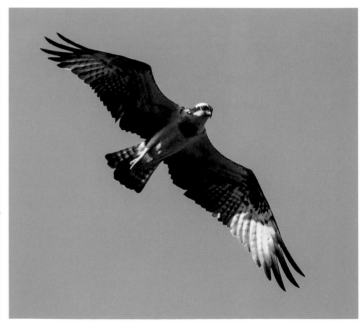

基本資訊

・體長：約55～62cm
・學名：Pandion haliaetus ／俗名：Osprey
・棲地：有魚類充足的環境，如河川、水庫、海岸、湖泊及離島
・習性：會在水域上空慢速飛行，發現魚類靠近水面會空中懸停，並俯衝入水用爪子抓魚，以活魚為食物。

🔘 鴟鴞科

　　全球有 204 種，台灣已經記錄過 12 種。夜行性，白天棲息於樹上或樹洞。單獨活動，肉食性。領角鴞在台灣屬於留鳥，一年四季都有機會看到。

領角鴞（赤足木葉鴞）

拍攝地點：台北植物園

基本資訊

- 體長：約23～25cm
- 學名：Otus lettia ／俗名：Collared Scops-Owl
- 棲地：近丘陵的開闊農村、中低海拔闊葉林中層、有高樹的公園或校園
- 習性：屬於夜行性猛禽，以小型哺乳類、蜥蜴、小鳥及大型昆蟲為食物。

🔘 鷗科

　　候鳥季時在港口及海岸邊容易發現鷗科鳥類，全球 99 種鷗科鳥種中有 37 種曾經在台灣被發現。下列有 5 種鷗科鳥類的照片。

紅嘴鷗

拍攝地點：嘉義鰲鼓濕地

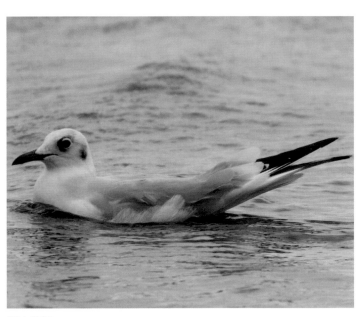

基本資訊

- 體長：約37～43cm
- 學名：Chroicocephalus ridibundus ／俗名：Black-headed Gull
- 棲地：沿海潮間帶、河口、港灣、鹹水湖、養殖魚塭、廢棄鹽田及水塘
- 習性：捕食小魚、甲殼類、軟體動物、昆蟲及小型囓齒目動物為食物。

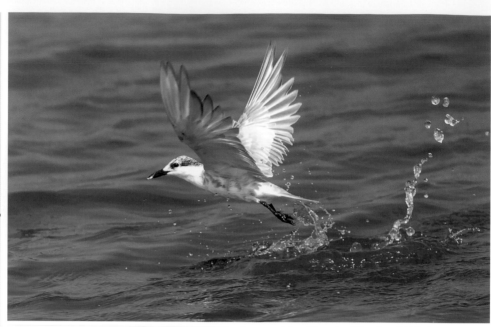

黑腹燕鷗（須浮鷗）

拍攝地點：嘉義布袋濕地

基本資訊

・體長：約23～28cm
・學名：Chlidonias hybrida ／俗名：Whiskered Tern
・棲地：魚塭、河口、湖泊及草澤
・習性：常在水面低飛，發現魚或蝦即俯衝捕食。

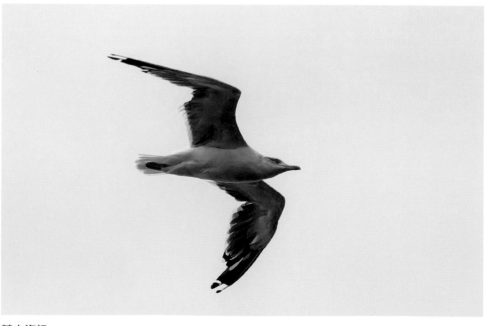

裏海銀鷗（蒙古銀鷗、黃腳銀鷗）

拍攝地點：嘉義鰲鼓濕地

基本資訊

・體長：約55～68cm
・學名：Larus cachinnans ／俗名：Caspian Gull
・棲地：港灣、潮間帶、河口、沼澤、湖泊、泥灘地及大型養殖水塘
・習性：雜食性，以捕食小魚、甲殼類及軟體動物為主，也會追隨漁船撿食丟棄的雜食，或
　　　　搶奪其他鳥類的食物。

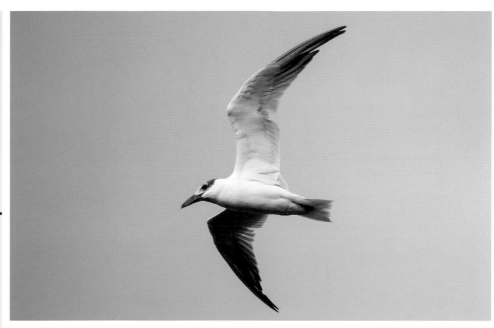

裏海燕鷗（紅嘴巨鷗）

拍攝地點：嘉義鰲鼓濕地

基本資訊

· 體長：約48～56cm
· 學名：Hydroprogne caspia ／俗名：Caspian Tern
· 棲地：海岸、魚塭及河口
· 習性：主要以魚蝦為食物。發現獵物會定點振翅並俯衝入水捕食。

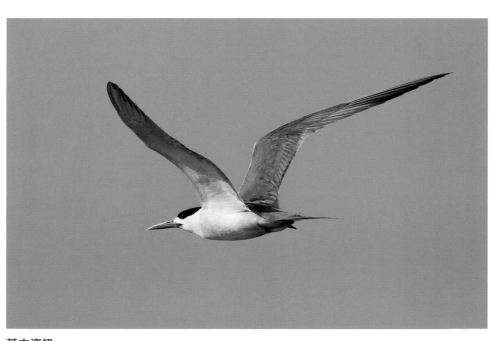

鳳頭燕鷗（大鳳頭燕鷗）

拍攝地點：基隆港

基本資訊

· 體長：約43～53cm
· 學名：Thalasseus bergii ／俗名：Great Crested Tern
· 棲地：小型島嶼、海岸港口及河口沙洲
· 習性：主要以小魚為食物，發現獵物會俯衝捕食。

燕科

時常見到在屋簷下築巢繁殖的家燕及在橋樑或崖壁築巢的洋燕，牠們都屬於鳥類中的燕科。

家燕

拍攝地點：宜蘭東北角大里

基本資訊

- 體長：約17〜19cm
- 學名：Hirundo rustica ／俗名：Barn Swallow
- 棲地：平原至低海拔的農地、沼澤及池塘等地區
- 習性：常大群在空中飛行盤旋捕食小型飛蟲。會以泥糰製作杯狀的巢黏於屋簷下。

洋燕（洋斑燕）

拍攝地點：屏東滿洲鄉

基本資訊

- 體長：約13cm
- 學名：Hirundo tahitica ／俗名：Pacific Swallow
- 棲地：平地至中海拔山區
- 習性：常小群於空中飛行盤旋捕食小型飛蟲。以泥糰製作杯狀的巢黏於橋樑下或岩壁。

雉科

在台灣中高海拔山區鳥類中,帝雉及藍腹鷴是雉科中最知名的鳥種。全球有173種,台灣已記錄7種。其中黑長尾雉、藍腹鷴及台灣山鷓鴣皆為台灣特有種。

黑長尾雉（帝雉）

拍攝地點：台中大雪山

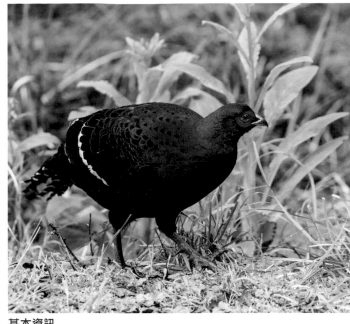

基本資訊
- 體長：雄鳥約78cm、雌鳥約47cm
- 學名：Syrmaticus mikado ／俗名：Mikado Pheasant
- 棲地：中高海拔山區的原始林、針闊葉混生林及針葉林底層
- 習性：清晨、黃昏或起霧時,會在林道邊緣覓食,以嫩葉、嫩芽、種子、漿果及昆蟲為食物。

藍腹鷴（華雞）

拍攝地點：台中大雪山

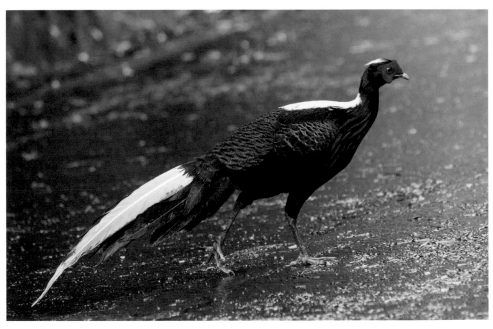

基本資訊
- 體長：雄鳥約77cm、雌鳥約57cm
- 學名：Lophura swinhoii ／俗名：Swinhoe's Pheasant
- 棲地：低中海拔原始林、次生林及竹林底層
- 習性：清晨、黃昏或起霧時,會在林道邊緣覓食,以嫩葉、嫩芽、種子、漿果以及昆蟲為食物。

鳩鴿科

全球有 330 種，台灣記錄有 15 種，下列的金背鳩、珠頸鳩及紅鳩都是屬於留鳥，在台灣一年四季都可見到牠們。

金背鳩
（山斑甲、大花斑）

拍攝地點：台北關渡自然公園

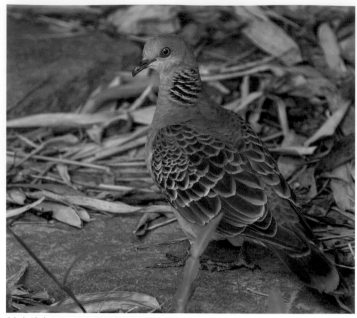

基本資訊

・體長：約33〜35cm
・學名：Streptopelia orientalis ／俗名：Oriental Turtle-Dove
・棲地：城市公園、紅樹林、河口、沼澤、低海拔山區及丘陵開闊地帶
・習性：會於地面覓食種子或昆蟲。

珠頸斑鳩
（斑頸鳩、斑甲）

拍攝地點：桃園大竹鄉的水池公園

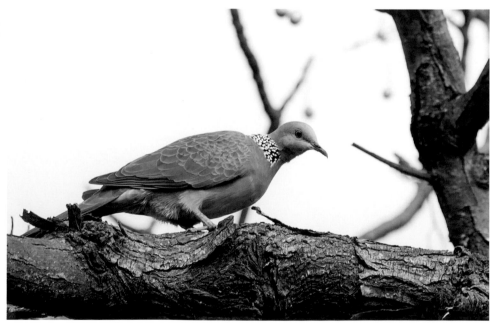

基本資訊

・體長：約27〜30cm
・學名：Streptopelia chinensis ／俗名：Spotted Dove
・棲地：公園、綠地、低地平原及村莊農田
・習性：會於地面覓食種子或昆蟲，受干擾後會緩緩振翅飛離。

紅鳩（火斑鳩、斑甲）

拍攝地點：嘉義鰲鼓濕地

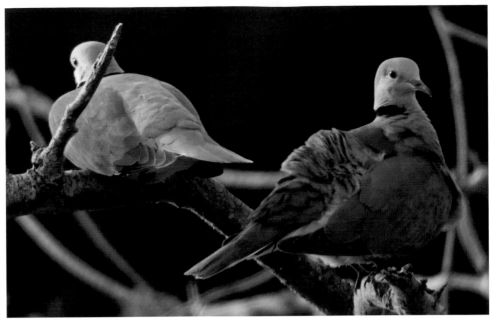

基本資訊

・體長：約20 ～23cm
・學名：Streptopelia tranquebarica ／俗名：Red Collared-Dove
・棲地：開闊平地、林地、蔗田、果園、草原、河口沼澤區
・習性：成群出現在樹枝或電線上。以種子、穀物及小昆蟲為食物。

◎ 杜鵑科

全球有 145 種，台灣及離島共記錄過 14 種。下列的番鵑是在台灣一年四季都有機會看到的留鳥。

番鵑（小鴉鵑）

拍攝地點：宜蘭蘭陽溪口水鳥保護區

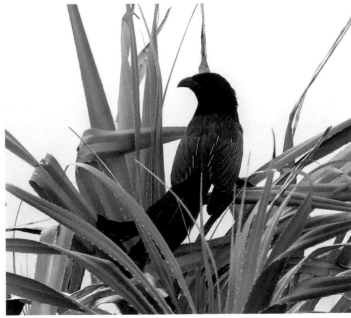

基本資訊

・體長：約31 ～34cm
・學名：Centropus bengalensis ／俗名：Lesser Coucal
・棲地：農耕地、河床沙洲地、平地至山區的樹林邊緣、開闊地帶的低矮灌叢
・習性：以大型昆蟲、蛙、小蛇及蜥蜴等動物為食物，也吃漿果。

夜鷹科

全球有 93 種，台灣記錄有 2 種，一種為台灣一年四季都可見到的台灣夜鷹，另一種則為下列照片所介紹屬於稀有過境鳥的普通夜鷹。

普通夜鷹（日本夜鷹）

拍攝地點：宜蘭無尾港海岸

基本資訊

- 體長：約28～32cm
- 學名：Caprimulgus jotaka ／俗名：Gray Nightjar
- 棲地：溪流畔林緣地帶及低海拔空曠平原
- 習性：夜行性，黃昏覓食，白天棲息伏於地面或橫枝。

翠鳥科

全球有 95 種，台灣及離島共記錄過 7 種，下列照片是其中一種也是唯一屬於留鳥的翠鳥科鳥類，最為常見。

翠鳥（魚狗、釣魚翁）

拍攝地點：苗栗汶水

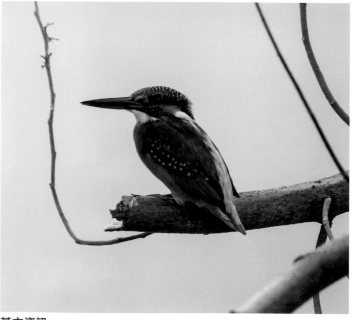

基本資訊

- 體長：約16cm
- 學名：Alcedo atthis ／俗名：Common Kingfisher
- 棲地：低海拔之河川、溪流、池塘及溝渠地帶，也會在海邊出現
- 習性：通常單獨或成對出現，佇立在樹枝或突出物上搜尋獵物，並快速衝入水中捕食。以魚為主食，也吃蛙、小型爬蟲及昆蟲。

啄木鳥科

全球有 230 種，台灣記錄過 4 種，其中最為常見的是屬於留鳥的小啄木，一年四季都有機會可以在樹幹上看到牠啄樹木的身影。

小啄木
（星頭啄木、星點啄木）

拍攝地點：嘉義阿里山

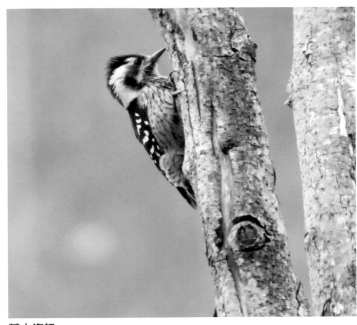

基本資訊

- 體長：約14～16cm
- 學名：Dendrocopos canicapillus／俗名：Gray-capped Woodpecker
- 棲地：平地及低海拔之樹林，常見於闊葉林
- 習性：以昆蟲為主食，會覓食藏在樹皮的小昆蟲，也吃漿果。

鬚鴷科

全球有 30 種，台灣記錄有 1 種。一年四季在公園及山上都可見到的五色鳥，牠是屬於留鳥，也是台灣特有種野鳥。

台灣擬啄木
（五色鳥）

拍攝地點：高雄鳥松溼地

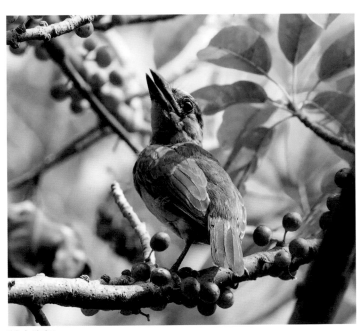

基本資訊

- 體長：約20～22cm
- 學名：Psilopogon nuchalis／俗名：Taiwan Barbet
- 棲地：有高大樹木的公園、平地至中海拔地區的闊葉林
- 習性：以果實及昆蟲為食物。啄樹洞為巢，在樹木枝葉較為濃密處活動。

⊙ 伯勞科

全球有 32 種，台灣記錄過 6 種，其中最為常見的是屬於留鳥的棕背伯勞，另一種常見的是屬於冬候鳥及過境鳥的紅尾伯勞。

紅尾伯勞（白露仔）

拍攝地點：屏東恆春社頂公園

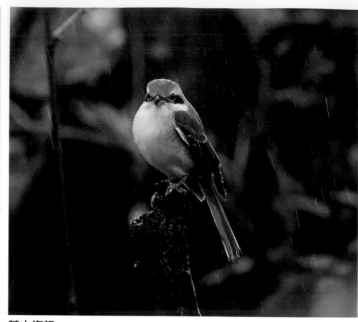

基本資訊

- 體長：約17～20cm
- 學名：Lanius cristatus ／俗名：Brown Shrike
- 棲地：林帶邊緣、灌叢、農耕地、菜園、公園綠地、灌木林及開闊草原
- 習性：獵捕昆蟲、蛙類、幼鼠、小型鳥類及爬蟲類為食物，因而有小猛禽之稱。

棕背伯勞

拍攝地點：台北華江雁鴨公園

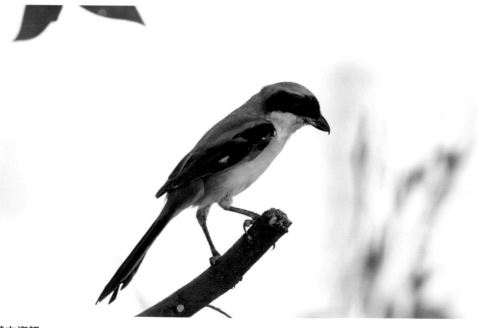

基本資訊

- 體長：約20～25cm
- 學名：Lanius schach ／俗名：Long-tailed Shrike
- 棲地：河濱公園、開闊農地、菜園、山地疏林及樹林邊緣
- 習性：會佇立在視野良好的枝頭或木樁，獵捕昆蟲、爬蟲及兩棲類為食物。

🔘 卷尾科

全球有 25 種，台灣已經記錄有 5 種，其中常見的留鳥是大卷尾，無論是農田、公園或山林間，都很容易見到牠們。

大卷尾（烏秋、黑卷尾）

拍攝地點：金山清水濕地

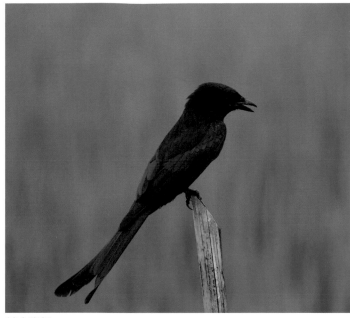

基本資訊

· 體長：約29 ～30cm
· 學名：Dicrurus macrocercus ／俗名：Black Drongo
· 棲地：農村、公園、低地平原及低海拔山林
· 習性：捕食昆蟲，偶爾見到捕食其他鳥類。

🔘 王鶲科

全球有 94 種，台灣已記錄過 3 種，而唯一屬於留鳥且最常見的是黑枕藍鶲，一年四季在公園的樹林都有機會見到。

黑枕藍鶲（黑枕王鶲）

拍攝地點：台北關渡自然公園

基本資訊

· 體長：約15 ～17cm
· 學名：Hypothymis azurea ／俗名：Black-naped Monarch
· 棲地：都會區之大面積樹林及低海拔較濃密樹林
· 習性：常在陰暗的樹林中層來回飛翔，捕抓昆蟲及蜘蛛為食物。

鴉科

全球有 125 種，台灣及離島已記錄 12 種，其中的樹鵲及喜鵲是我們在都會公園或河濱公園中最為常見的鴉科留鳥。而台灣藍鵲是台灣特有種。

台灣藍鵲
（長尾山娘、紅嘴山鵲）

拍攝地點：台北北投貴子坑

基本資訊

- 體長：約63～68cm
- 學名：Urocissa caerulea ╱俗名：Taiwan Blue-Magpie、Formosan Magpie
- 棲地：果園或公園樹林較多處、中低海拔闊葉林及次生林
- 習性：雜食性，以果實、昆蟲、小型爬蟲、鼠及蛇為食物。

星鴉

拍攝地點：台中大雪山

基本資訊

- 體長：約32～34cm
- 學名：Nucifraga caryocatactes ╱俗名：Eurasian Nutcracker
- 棲地：中、高海拔山區森林，冬季會降遷（沿著海拔梯度的遷移）
- 習性：常停棲於高枝上，以毬果類為食物，常倒懸覓食，也捕食昆蟲及其他無脊椎動物。

巨嘴鴉
（烏鴉、大嘴烏鴉）

拍攝地點：新北市烏來鄉福山村

基本資訊

・體長：約46～59cm
・學名：Corvus macrorhynchos ／俗名：Large-billed Crow
・棲地：山區闊葉林，冬季會降遷至較低海拔區
・習性：雜食性，以昆蟲、小動物、人類食餘及腐肉等為食物。

喜鵲
（客鳥）

拍攝地點：台北華江雁鴨公園

基本資訊

・體長：約46～50cm
・學名：Pica pica ／俗名：Eurasian Magpie
・棲地：平原、農耕地帶、草地、公園及校園之樹木較多地帶
・習性：雜食性，以昆蟲、爬蟲類、毛蟲、鼠類、小型鳥類、鳥蛋、果實及種子為食物。

樹鵲（大樹鵲）

拍攝地點：高雄鳥松溼地

基本資訊

· 體長：約36～40cm
· 學名：Dendrocitta formosae ／俗名：Gray Treepie
· 棲地：公園、校園、中低海拔山林及開墾山坡地
· 習性：以昆蟲及果實為食物，平時會小群活動，秋季則有大族群聚集。

百靈科

全球有 95 種，台灣記錄有 5 種，下列是唯一屬於台灣留鳥的小雲雀，四季皆有機會見到。

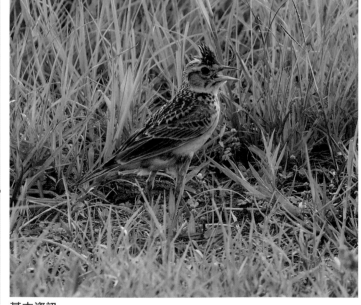

小雲雀（台灣百靈、半天仔）

拍攝地點：新北市新莊區大漢溪旁

基本資訊

· 體長：約15～18cm
· 學名：Alauda gulgula ／俗名：Oriental Skylark
· 棲地：平地及低海拔河川地、旱田、沙丘、牧場、機場等開闊有短草莖的環境
· 習性：會於地面前啄食草籽及昆蟲，警戒時頭羽會豎起。

🔘 河烏科

全球共有 5 種，台灣記錄有 1 種，即河烏，是屬於不容易見到的留鳥，但我們可以前往中低海拔山區，在清澈河流處尋找到牠的身影。

河烏

拍攝地點：新北市烏來鄉福山村

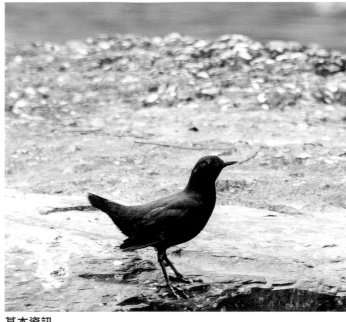

基本資訊

· 體長：約 21〜23cm
· 學名：Cinclus pallasii ／俗名：Brown Dipper
· 棲地：中低海拔山區中水質清澈及谷地開闊的溪流
· 習性：以水生昆蟲及幼蟲為食物。飛行時常貼近水面，會潛水及溯溪水行走。

🔘 鵯科

全球有 137 種，台灣及離島共記錄 7 種，其中的白頭翁是我們生活中常見的留鳥，而烏頭翁僅分布於花東及恆春地區，是台灣特有種。

白頭翁（白頭鵯）

拍攝地點：新北市野柳風景區峽角

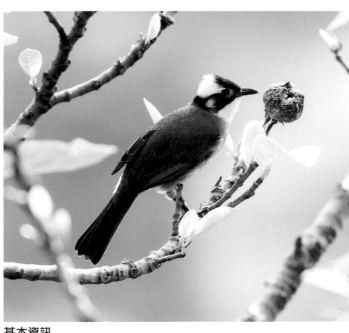

基本資訊

· 體長：約 19cm
· 學名：Pycnonotus sinensis ／俗名：Light-vented Bulbul
· 棲地：都會公園、農地及中低海拔山區
· 習性：以果實及昆蟲為食物，常群聚於樹林、灌叢及茅草區。

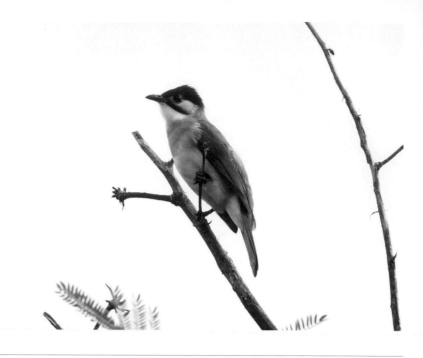

烏頭翁（台灣鵯）

拍攝地點：屏東恆春社頂公園

基本資訊

・體長：約19cm
・學名：Pycnonotus taivanus ／俗名：Styan's Bulbul
・棲地：低海拔山區及平地，次生林、果園菜園、農田及城市綠地
・習性：以果實及昆蟲為食物，常群聚於樹林、灌叢及茅草區。

白環鶯嘴鵯（領雀嘴鵯）

拍攝地點：嘉義縣梅山鄉瑞里

基本資訊

・體長：約21～23cm
・學名：Spizixos semitorques ／俗名：Collared Finchbill
・棲地：平原與山的交界處、中低海拔山區及丘陵
・習性：以漿果及昆蟲為食物，偏好在茂密樹林邊緣灌叢及芒草區活動。

紅嘴黑鵯

（黑短腳鵯）

拍攝地點：台北關渡自然公園

基本資訊

・體長：約24 ～27cm
・學名：Hypsipetes leucocephalus ／俗名：Black Bulbul
・棲地：平地至中海拔山區之樹林、公園及行道樹
・習性：雜食性，以昆蟲、果實及花蜜為食物。

◉ 樹鶯科

全球有 36 種，台灣記錄有 6 種，下列照片是屬於留鳥的棕面鶯，常見於台灣的中低海拔山區。

棕面鶯

（棕臉鶲鶯）

拍攝地點：台中大雪山

基本資訊

・體長：約8cm
・學名：Abroscopus albogularis ／俗名：Rufous-faced Warbler
・棲地：中低海拔闊葉林及次生林，喜好於竹林活動
・習性：以小蟲為食物，常於樹木上層細枝間啄食小蟲。

◉ 柳鶯科

全球有 73 種，台灣及離島記錄有 22 種，下列照片是冬候鳥季時普遍可見到的極北柳鶯。

極北柳鶯

拍攝地點：新北市野柳風景區內峽角賞鳥區

基本資訊

- ‧體長：約12～13cm
- ‧學名：Phylloscopus borealis ／俗名：Arctic Warbler
- ‧棲地：度冬期在低海拔的闊葉林、丘陵山麓、平地樹林、公園喬木及村落庭園
- ‧習性：在枝葉間覓食小型昆蟲、蟲卵及幼蟲，也食種子、嫩葉以及漿果。

◉ 葦鶯科

全球有 60 種，台灣已記錄 8 種，其中最常見的是屬於冬候鳥的東方大葦鶯。

東方大葦鶯

拍攝地點：屏東墾丁國家公園

基本資訊

- ‧體長：約17～20cm
- ‧學名：Acrocephalus orientalis ／俗名：Oriental Reed-Warbler
- ‧棲地：湖泊邊及沼澤濕地間之濃密高草叢及溪流
- ‧習性：主食為昆蟲，也吃少量植物果實及種子。

◉ 扇尾鶯科

全球有 144 種，台灣已記錄 5 種，下列 2 種是屬於留鳥，灰頭鷦鶯及褐頭鷦鶯都常見於台灣各地。

灰頭鷦鶯（黃腹鷦鶯、芒噹丟仔、布袋鳥）

拍攝地點：桃園許厝港防風林

基本資訊

・體長：約12～14cm
・學名：Prinia flaviventris ／俗名：Yellow-bellied Prinia
・棲地：樹林邊的開闊草原、沼澤草叢、蘆葦叢、芒草叢及農耕地
・習性：以昆蟲為食物。會用芒草等草生植物的葉及莖纖維作為巢材，將巢織成布袋形狀，而有「布袋鳥」的俗名。

褐頭鷦鶯（布袋鳥）

拍攝地點：台北華江雁鴨公園

基本資訊

・體長：約11cm
・學名：Prinia inornata ／俗名：Plain Prinia
・棲地：低海拔的平地、有高莖植物的荒地或河床、丘陵及山區邊緣
・習性：喜歡攀立在芒草莖上，以昆蟲為食物。

鸚嘴科

全球共有35種，台灣已記錄3種，以下列出2種是在台灣普遍可見的留鳥，分別是粉紅鸚嘴及褐頭花翼。其中的褐頭花翼為台灣特有種。

粉紅鸚嘴（棕頭鴉雀）

拍攝地點：台北植物園

基本資訊

- 體長：約11～13cm
- 學名：Sinosuthora webbiana ／俗名：Vinous-throated Parrotbill
- 棲地：平地至中海拔的次生林、草叢及灌叢
- 習性：以植物果實、種子及昆蟲為食物。

褐頭花翼（紋喉雀鶥、灰頭花翼）

拍攝地點：台中大雪山

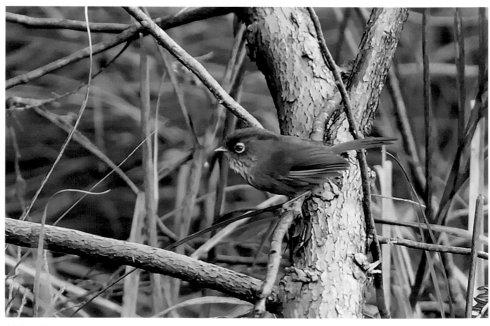

基本資訊

- 體長：約12cm
- 學名：Fulvetta formosana ／俗名：Taiwan Fulvetta
- 棲地：中、高海拔林下的濃密灌木叢及箭竹叢
- 習性：雜食性，以小型昆蟲、植物嫩芽及種子為食物。

◎ 繡眼科

全球有 123 種，台灣已記錄有 4 種，下列的綠繡眼及冠羽畫眉皆屬於一年四季常見的留鳥。而冠羽畫眉為台灣特有種。

綠繡眼（暗綠繡眼鳥）

拍攝地點：台北植物園

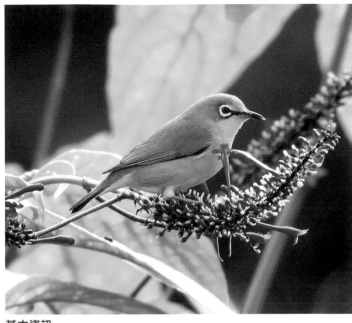

基本資訊

・體長：約10 ～12cm
・學名：Zosterops japonicus ／俗名：Japanese White-eye
・棲地：公園的樹林及平地到低海拔山區樹林
・習性：以植物種子、果實及小型昆蟲為食物，也喜歡吸食花蜜。

冠羽畫眉（台灣鳳鶥）

拍攝地點：台中大雪山

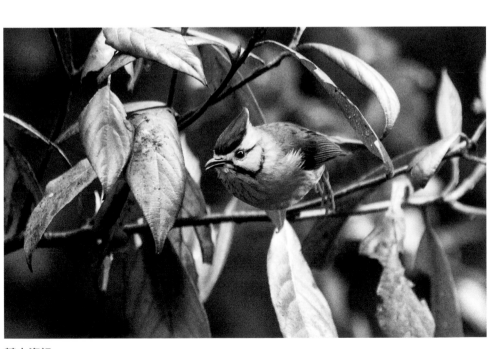

基本資訊

・體長：約11 ～12cm
・學名：Yuhina brunneiceps ／俗名：Taiwan Yuhina
・棲地：中海拔山區的森林，冬天會降遷至較低地區
・習性：以昆蟲、果實、花蜜及花粉為主食，且會站在枝頭上吸食花蜜。

畫眉科

全球有 56 種畫眉科鳥類，台灣已記錄 3 種，下列照片為小彎嘴，是在台灣可以常見的留鳥，也是台灣特有種。

小彎嘴
（棕頸鉤嘴鶥、小彎嘴鶥）

拍攝地點：宜蘭蘭陽溪口水鳥保護區

基本資訊

· 體長：約19～21cm
· 學名：Pomatorhinus musicus ／俗名：Taiwan Scimitar-Babbler
· 棲地：低海拔的樹林、草叢、次生林及闊葉林
· 習性：以昆蟲及漿果為食物。常會出現在灌木草叢濃密處。

噪眉科

全球有 144 種，台灣已經記錄 10 種，下列 5 種的遷留屬性皆屬於留鳥，在照片說明所列的山區都有機會見到。這 5 種都是台灣特有種。

台灣白喉噪眉
（白喉校鶇）

拍攝地點：台中大雪山

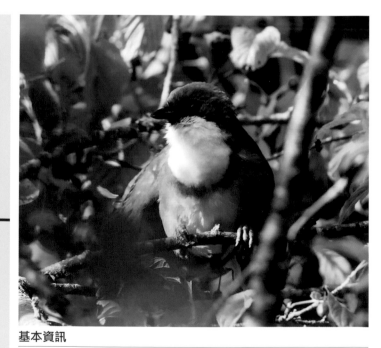

基本資訊

· 體長：約27～29cm
· 學名：Ianthocincla ruficeps ／俗名：Rufous-crowned Laughingthrush
· 棲地：低、中海拔闊葉林，溪畔較濃密的竹林及樹叢
· 習性：以昆蟲、小蜥蜴、蛙類、植物嫩葉及漿果為食物。單獨或成對活動。

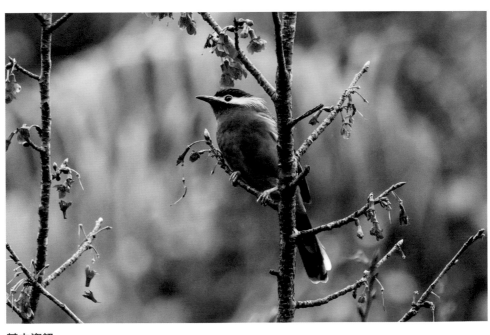

台灣噪眉（金翼白眉）

拍攝地點：台中大雪山

基本資訊

- 體長：約25～28cm
- 學名：Trochalopteron morrisonianum ／俗名：White-whiskered Laughingthrush
- 棲地：高海拔針闊葉混合林之開闊灌木叢或樹林
- 習性：以昆蟲、小蜥蜴及漿果為食物。也會在山區或登山小屋旁撿食垃圾堆裡的食物。

白耳畫眉（白耳奇鶥）

拍攝地點：宜蘭棲蘭山莊

基本資訊

- 體長：約22～24cm
- 學名：Heterophasia auricularis ／俗名：White-eared Sibia
- 棲地：中海拔之闊葉林及針闊葉混合原始林，冬季會降遷至低海拔的次生林
- 習性：以昆蟲及漿果為食物。會單獨或小群停棲在高大樹木的中、上層。

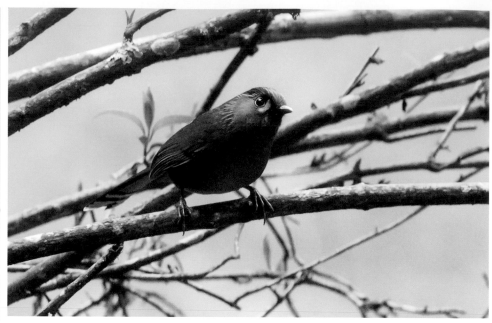

黃痣藪眉（藪鳥）

拍攝地點：台中大雪山

基本資訊

· 體長：約17～19cm
· 學名：Liocichla steerii ／俗名：Steere's Liocichla
· 棲地：中海拔的樹林底層及草叢，冬季降遷至低海拔的次生林及闊葉林
· 習性：以昆蟲及小果實為食物。機警、性情羞怯，稍有動靜就會竄入草叢。

繡眼畫眉（繡眼雀鶥、灰框雀鶥）

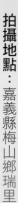

拍攝地點：嘉義縣梅山鄉瑞里

基本資訊

· 體長：約13～14cm
· 學名：Alcippe morrisonia ／俗名：Gray-cheeked Fulvetta
· 棲地：中高海拔間的針闊葉林及樹叢，至平地的次生林
· 習性：以漿果、小蟲及花朵為食物。會成群或與其他小型畫眉鳥混群。

◎ 長尾山雀科

全球有 11 種，台灣則有 1 種屬於留鳥，即紅頭山雀，在中海拔山區有機會見到牠。

紅頭山雀
（紅頭仔、紅頭長尾山雀）

拍攝地點：嘉義縣梅山鄉瑞里

基本資訊

- 體長：約 10 ～11cm
- 學名：Aegithalos concinnus ／俗名：Black-throated Tit
- 棲地：中海拔山區的闊葉林及針闊葉混合林
- 習性：以小蟲、草籽及果實為食物。常常與其他山雀及畫眉鳥類混群。

◎ 山雀科

全球有 59 種，台灣及離島共已記錄 6 種，下列照片中的赤腹山雀及青背山雀都是屬於留鳥，一年四季都有機會看到。赤腹山雀也是台灣特有種。

赤腹山雀
（雜色山雀、台灣山雀）

拍攝地點：新北市烏來鄉福山村

基本資訊

- 體長：約 12 ～14cm
- 學名：Sittiparus castaneoventris ／俗名：Chestnut-bellied Tit
- 棲地：中、低海拔山區
- 習性：以小型昆蟲、無脊椎動物、果實及種子為食物。

青背山雀（綠背山雀）

拍攝地點：台中大雪山

基本資訊

・體長：約12～13cm
・學名：Parus monticolus ／俗名：Green-backed Tit
・棲地：中、高海拔闊葉樹林。冬季會降遷
・習性：以小型昆蟲、果實及種子為食物。

🔘 鶲科

全球有308種，台灣已記錄有50種，下列照片包括屬留鳥的藍磯鶇、鉛色水鶇、栗背林鴝、白尾鴝及黃腹琉璃，屬於過境鳥的白腹琉璃、黃眉黃鶲及灰斑鶲，屬於候鳥的黃尾鴝，屬於引進逸出鳥的鵲鴝及白腰鵲鴝，以及屬於冬候鳥的黃尾鴝。

藍磯鶇

拍攝地點：新北市野柳地質公園

基本資訊

・體長：約20～23cm
・學名：Monticola solitarius ／俗名：Blue Rock-Thrush
・棲地：沿岸、峭壁、港灣及海岸城鎮
・習性：以昆蟲、果實及種子為食物。常佇立於岩石及枯樹等突出物，伺機捕捉獵物。

鉛色水鶇

拍攝地點：台中大雪山

基本資訊

- 體長：約12 ～13cm
- 學名：Phoenicurus fuliginosus ／俗名：Plumbeous Redstart
- 棲地：中、低海拔山區溪流的岩石堆及溪岸旁的山壁上
- 習性：以昆蟲及果實為食物。單獨或成對活動，領域性強。

白尾鴝（白尾藍地鴝）

拍攝地點：台中大雪山

基本資訊：

- 體長：約17 ～19cm
- 學名：Myiomela leucura ／俗名：White-tailed Robin
- 棲地：低、中海拔之闊葉林、樹林灌木叢及草叢地帶
- 習性：以昆蟲及無脊椎動物為食物。常單獨活動。

栗背林鴝 （台灣林鴝、阿里山鴝）

拍攝地點：台中大雪山

基本資訊

・體長：約12～13cm
・學名：Tarsiger johnstoniae ／俗名：Collared Bush-Robin
・棲地：中、高海拔山區的混合林及針葉林邊緣
・習性：以昆蟲及果實為食物。單獨活動於林緣、灌木枝頭及小徑。

黃尾鴝 （北紅尾鴝）

拍攝地點：宜蘭無尾港

基本資訊

・體長：約14～15cm
・學名：Phoenicurus auroreus ／俗名：Daurian Redstart
・棲地：開闊的疏林、農耕地或公園綠地
・習性：以昆蟲、無脊椎動物、果實及種子為食物。

白腰鵲鴝

拍攝地點：台北植物園

基本資訊

・體長：約21 ～28cm
・學名：Copsychus malabaricus ／俗名：White-rumped Shama
・棲地：低海拔刺生闊葉林、竹林及樹木茂密的公園
・習性：以節肢動物及果實為食物。於樹林中繁殖。

鵲鴝

拍攝地點：台北植物園

基本資訊

・體長：約19 ～21cm
・學名：Copsychus saularis ／俗名：Oriental Magpie-Robin
・棲地：平地至低海拔開闊次生林，都會公園、海岸之紅樹林地帶
・習性：雜食性，以昆蟲、果實及植物種子為食物。

白腹琉璃
（白腹姬鶲、白腹藍鶲）

拍攝地點：新北市野柳
地質公園峽角

基本資訊

- 體長：約16～17cm
- 學名：Cyanoptila cyanomelana／俗名：Blue-and-white Flycatcher
- 棲地：中低海拔山區之有溪流及潮濕森林地帶，常棲於灌木叢及草叢
- 習性：主要食物為昆蟲。常單獨活動。

黃腹琉璃
（棕腹藍仙鶲、黃腹仙鶲）

拍攝地點：台中大雪山

基本資訊

- 體長：約18～19cm
- 學名：Niltava vivida／俗名：Vivid Niltava
- 棲地：中、低海拔的山區之闊葉樹林
- 習性：領域性強，常單獨或成對活動。主食為昆蟲。

灰斑鶲

拍攝地點：屏東恆春社頂公園

基本資訊

・體長：約12～14cm
・學名：Muscicapa griseisticta ／俗名：Gray-streaked Flycatcher
・棲地：平地至中海拔的成熟闊葉林及松林
・習性：以昆蟲為主食，常停棲於枝頭，飛出捕食昆蟲後回到原處。

黃眉黃鶲（黃眉姬鶲）

拍攝地點：新北市野柳地質公園峽角

基本資訊

・體長：約13～14cm
・學名：Ficedula narcissina ／俗名：Narcissus Flycatcher
・棲地：樹林灌木叢、草叢及林緣地帶。遷徙時棲地多樣，包括公園
・習性：過境時單獨活動，以昆蟲及無脊椎動物為食物。

◉ 鶇科

全球有 160 種，台灣已記錄 15 種，下列照片的野鳥是虎鶇，屬於普遍可見的冬候鳥。

虎鶇（虎斑地鶇）

拍攝地點：宜蘭太平山

基本資訊

- 體長：約24～30cm
- 學名：Zoothera dauma ／俗名：Scaly Thrush
- 棲地：低、中海拔山區樹林及平地濃密樹蔭環境
- 習性：以昆蟲、無脊椎動物、果實及種子為食物。常在樹林下層活動，單獨在地面覓食。

◉ 八哥科

全球有 122 種，台灣出現 14 種，只有八哥一種為原生鳥種，下列照片有屬於引進逸出鳥的林八哥、家八哥、黑領椋鳥及輝椋鳥，屬於留鳥的八哥，及屬於冬候鳥的灰背椋鳥。

八哥（土八哥）

拍攝地點：新北市板橋區河濱公園

基本資訊

- 體長：約25～28cm
- 學名：Acridotheres cristatellus ／俗名：Crested Myna
- 棲地：開闊地、農地、草原、樹林及都市公園綠地，可適應多樣環境
- 習性：以昆蟲、果實及種子為食物。常小群活動。

林八哥（叢林八哥）

拍攝地點：台北華江雁鴨公園

基本資訊

・體長：約24～25cm
・學名：Acridotheres fuscus ／俗名：Jungle Myna
・棲地：低海拔丘陵、農耕地、森林邊緣、平原草地及公園綠地
・習性：以昆蟲、果實及種子為食物。常小群活動，常與白尾八哥混群。

家八哥（眼鏡八哥）

拍攝地點：台北華江雁鴨公園

基本資訊

・體長：約23～25cm
・學名：Acridotheres tristis ／俗名：Common Myna
・棲地：開闊地、都市公園綠地、農耕區及村莊
・習性：以昆蟲、果實及種子為食物。群居性，常結群在地面取食。

黑領椋鳥（烏領椋鳥）

拍攝地點：台北華江雁鴨公園

基本資訊

- 體長：約28cm
- 學名：Gracupica nigricollis ／俗名：Black-collared Starling
- 棲地：開闊地、公園綠地、草原及闊葉林
- 習性：以昆蟲、果實及種子為食物。會結小群，於地面覓食。

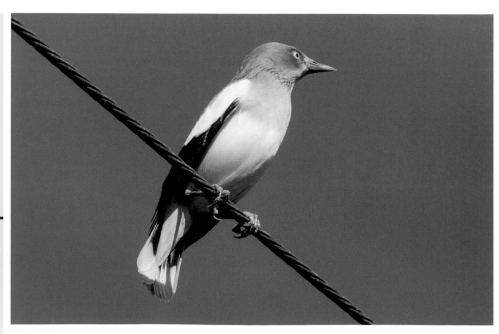

灰背椋鳥（噪林鳥）

拍攝地點：屏東滿州鄉

基本資訊

- 體長：約18～20cm
- 學名：Sturnia sinensis ／俗名：White-shouldered Starling
- 棲地：樹林及旱田環境，都市公園、草生地及闊葉林
- 習性：雜食性，以果實、花蜜及昆蟲為食。

輝椋鳥（菲律賓椋鳥）

拍攝地點：高雄市鳥松溼地

基本資訊

・體長：約17 ～20cm
・學名：Aplonis panayensis ／俗名：Asian Glossy Starling
・棲地：都市公園、校園及行道樹，適應人類居環境
・習性：以昆蟲、果實及種了為食物。

◉ 鶺鴒科

全球有 67 種，台灣已記錄 16 種，只有其中的白鶺鴒為留鳥，東方黃鶺鴒及灰鶺鴒則為冬候鳥。

白鶺鴒

拍攝地點：台北華江雁鴨公園

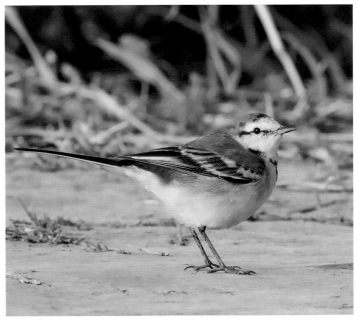

基本資訊

・體長：約16 ～18cm
・學名：Motacilla alba ／俗名：White Wagtail
・棲地：河流、農田、沼澤、草地、水庫、水塘及公園
・習性：以昆蟲、無脊椎動物、種子及漿果為食物。

東方黃鶺鴒

拍攝地點：台北華江雁鴨公園

基本資訊

・體長：約16 ～18cm
・學名：Motacilla tschutschensis ／俗名：Eastern Yellow Wagtail
・棲地：水田、池塘、濕地、沼澤、河岸、湖邊及海邊
・習性：以昆蟲為主食，白天以小群在水域附近覓食。

灰鶺鴒

拍攝地點：桃園許厝港濕地

基本資訊

・體長：約17 ～20cm
・學名：Motacilla cinerea ／俗名：Gray Wagtail
・棲地：低中海拔的山澗溪流，水域附近及開闊空地
・習性：食物以水邊昆蟲為主。

鵐科

全球有170種，台灣記錄過的19種中大部分為稀有過境鳥及迷鳥，通常在候鳥季時有機會見到。

黑臉鵐（灰頭鵐）

拍攝地點：新北市田寮洋濕地

基本資訊

- 體長：約14～16cm
- 學名：Emberiza spodocephala ／俗名：Black-faced Bunting
- 棲地：防風林、海岸灌叢、平原農田、高山草原及濕地灌叢
- 習性：以草本植物種子及昆蟲為食物。

黃喉鵐

拍攝地點：桃園許厝港濕地

基本資訊

- 體長：約15～16cm
- 學名：Emberiza elegans ／俗名：Yellow-throated Bunting
- 棲地：海岸附近至山區的灌叢及林緣地帶
- 習性：常停棲於樹木低枝或灌木，以草籽、穀類及漿果為食物。

雀科

全球有216種，台灣有13種，其中的台灣朱雀、灰鷽及褐鷽為留鳥，一年四季都有機會見到。

拍攝地點：台中大雪山

台灣朱雀（酒紅朱雀、朱雀）

基本資訊

- 體長：約13～15cm
- 學名：Carpodacus formosanus ／俗名：Taiwan Rosefinch
- 棲地：針葉林、次生林、林緣、針闊葉混合林、溪邊及農田地小樹叢
- 習性：成對或單獨活動，以種子、果實、芽苞及嫩葉為食物。

花雀（燕雀）

拍攝地點：台北華江雁鴨公園

基本資訊

- 體長：約13～16cm
- 學名：Fringilla montifringilla ／俗名：Brambling
- 棲地：田野、林道、沿海林地、公園綠地、低中海拔山區針闊葉混合林邊緣
- 習性：會於地面或樹上覓食，以果實、幼葉、種子、嫩芽、漿果、小昆蟲及其幼蟲為食物。

灰鷽（灰頭灰雀）

拍攝地點：台中大雪山

基本資訊

・體長：約15 ～17cm
・學名：Pyrrhula erythaca ／俗名：Gray-headed Bullfinch
・棲地：中、高海拔針闊葉混合林或闊葉林上層
・習性：小群或成對覓食，以種子、昆蟲及其幼蟲為食物。

◉ 麻雀科

全球有 41 種，台灣有 2 種留鳥及記錄過 1 種迷鳥，其中留鳥的麻雀是最常見的麻雀科鳥類，也是生活中最容易看到的野鳥。

麻雀（厝鳥仔、樹麻雀）

拍攝地點：新北市田寮洋濕地

基本資訊

・體長：約14 ～15cm
・學名：Passer montanus ／俗名：Eurasian Tree Sparrow
・棲地：農村、城市、公園、平原、丘陵地帶及低海拔山區
・習性：以草籽、穀類、果實或小蟲為食物。

梅花雀科

全球有 140 種，台灣有 3 種留鳥以及 2 種逸出種，其中最常見到的留鳥便是斑文鳥。

斑文鳥（黑嘴鼻仔）

拍攝地點：嘉義鰲鼓濕地

基本資訊

- 體長：約12cm
- 學名：Lonchura punctulata ／俗名：Nutmeg Mannikin
- 棲地：農村、平原、丘陵及低海拔山區
- 習性：成群在草叢、稻田、樹林活動及覓食，喜歡啄食種子以及果實。

以上所介紹的 136 種鳥種皆在台灣本島拍攝，這些鳥類的遷流屬性包括「留鳥」、「候鳥」、「過境鳥」、「迷鳥」以及「逸鳥」（籠中逸出的鳥種）。全球約有一萬多種鳥種，台灣及離島曾被記錄過的鳥種已超過 650 種。對野鳥觀察與拍攝充滿熱情的我們，可以前往不同的野鳥棲息地，並在不同季節造訪，便能看到並拍攝到更多樣貌的野鳥。

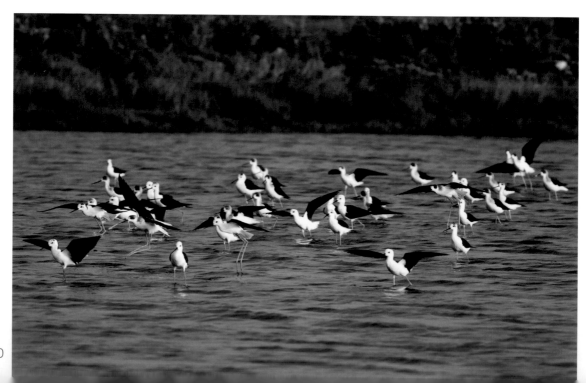

如何籌辦野鳥攝影展

對攝影創作者來說，攝影個展除了發表自己的創作，還可以對大眾傳達創作的理念，例如呼籲大眾對稀有物種的保育，或是對自然環境的保存等。透過展覽前對作品的詳細檢視與篩選，可以全面的重新審視野鳥照片是否拍攝成功，成功的照片是否能組織成可說故事的系列作品。

好的野鳥生態攝影作品都兼具紀實與藝術的特性，並且是經由個人的知識、經驗、技巧、藝術涵養、耐心及毅力所創作出來的精彩照片。

由於目前的展覽型態大多是將檔案輸出成照片為主要的呈現方式，因此在拍攝時相機儲存的檔案需要事先設定成 RAW 檔的格式，這樣才能經由影像處理軟體轉換成高解析度的照片輸出檔。同時 RAW 檔提供拍攝後微調處理影像的彈性，可以讓拍攝者還原拍攝當時肉眼所見的色彩、色溫、明暗、對比反差等影像特性。

舉辦展覽的前置作業

處理 RAW 檔的軟體

　　相機包裝內所附的影像軟體可以讓使用者將拍攝時儲存的 RAW 檔進行調整並轉換為 TIFF 檔、JPEG 檔及 PSD 檔等。這類軟體可提供使用者調整白平衡，曝光值，反差，銳利度，飽和度等參數。完成調整後可以將檔案轉換成 TIFF 或 PSD 檔案格式，可以再用市售的影像軟體進一步調整影像。

　　許多攝影者會使用 Lightroom 專業影像處理軟體來進行 RAW 檔影像的調整及轉檔。而在輸出前亦可使用如 Photoshop 等專業的影像處理軟體來進行最後的調整，除了色彩、明暗、對比、飽和度、銳利度等調整外，裁切、尺寸的改變、輸出解析度的 dpi 值之調整也是輸出照片前會進行的調整。

　　另外，若使用專業的高解析螢幕可以看到更多的影像細節，將螢幕罩上遮光罩可以減少環境中干擾螢幕的雜光。

檢視及篩選照片

　　這些照片除了符合基本的攝影美學，如清

大尺寸螢幕加遮光罩

楚的對焦、平衡的構圖、色彩飽滿、階調豐富、光線、線條及氣氛等要素外，還要能傳達生態故事與情感，這對野鳥生態攝影來說是一大挑戰，但也並非不能達成。

　　檢視照片時，通常會將原始的照片檔案以影像處理軟體開啟，並放到 100% 的比例來觀看，確認影像的細節是否符合攝影美學及攝影者所要的標準。

組織具有故事性的系列照片

　　同一鳥種能若長期的拍攝，可以拍出較豐富的鳥類行為及其棲息環境的變化，這樣的照片也容易組織成具有故事的系列影像。鳥類的生態故事可以是野鳥的繁殖行為、與人類生活

此圖是相機包裝內所附的影像處理軟體之介面
（Nikon影像軟體）

此圖是Photoshop的介面

範圍重疊的相互影響、其族群減少或增加的原因、鳥類棲地消失所造成的生存威脅及候鳥遷徙的經歷等。

訂定展覽的主題與理念

主題的訂定是展覽的核心，可與專業的展覽策畫人討論，如何創造或重塑作品文宣，讓攝影者的創作語言及作品打動大眾，或吸引媒體注意。攝影者需傳達攝影創作理念及作品故事讓策展人了解，策展人便可形塑整個展覽的風格及挑選主要視覺的作品，來當做宣傳照片。

在與展覽團隊討論前，攝影者需將個人簡介、創作經歷、作品故事、作品名稱、拍攝使用的器材及拍攝參數提供給展覽團隊當做宣

傳及展覽陳列素材。開會時討論各項工作，如輸出與裝框完成的時間、宣傳海報、來賓邀請卡、媒體新聞稿內容及發布時間、展覽場布置方式、開幕時間、開幕茶會的活動、預估人數及茶點等事宜都需一一列出。

場地的選擇

在現今網際網路發達的年代，網路線上藝廊雖然可以呈現作品讓很多人欣賞，但缺少直接與觀賞者互動的機會，同時為了增加網路瀏覽及播放的速度，往往需將檔案壓縮，照片的解析度也因而下降。

實體的展覽場地與空間有很多選擇，除了畫廊、文創園區及各地的文化中心以外，還有許多咖啡廳也設置藝文展覽牆，甚至部分百貨公司也有提供展覽的空間。創作者及策展人可以視展覽作品的數量及尺寸來選擇展覽空間。

照片試輸出及裱框

將數位檔案輸出成照片是考驗，當解析度不足時無法輸出到足夠的尺寸，以 3：2 的相機顯影元件長寬比例來看，通常展覽的照片至少輸出到 12x18 吋，相機拍攝的解析度至少

要接近 1000 萬畫素，長寬像素約在長 3900 像素 x 寬 2600 像素左右，解析度 300 像素／每英吋，當相機解析度接近 2000 萬畫素時則可輸出達 18x27 吋。

　　通常測試輸出會先以小尺寸做測試，檢視輸出照片的色彩及明暗是否為攝影者的要求，再以此試輸出的樣品照片來跟輸出放相師討論。很多的平面影像作品經過裝裱後其美感會更加提升，相片裱襯卡紙及裝框前需比對卡紙及框條色彩及寬度大小是否能搭配得宜。

執行展覽的準備工作

　　展覽主題與場地挑選的細節完成討論後，策展人、攝影家、行銷及設計師可開始執行展覽的準備工作。

展覽作品及空間布置

　　當拿到完成裱框的攝影作品時，需檢查照片是否平整貼，正面透明壓克力面是否有明顯刮傷，背面吊掛線的位置及方向是否正確，接著按照作品的順序先擺放預覽。

　　放在展覽牆面下方，確定每一面牆所要展覽的照片已備齊且擺放順序正確。

　　將作品掛在牆面時會放在視平線高度，作品間保持適當距離，並以水平尺比對調整照片水平，同時也會將作品表面的灰塵及髒汙清除。當所有作品的掛好後，進行燈光照射的調整。

　　目前多以 LED 白光及黃光來調整出自然的色溫，使作品看起來不會偏色，同時也需要減少燈光照射在作品上的反光。除了展覽作品，現場也會擺放創作者使用的器材，或創作

者的著作書籍，或是增加其他與展覽風格一致的陳列素材，來烘托展品的氣氛。

媒體宣傳

　　媒體宣傳可以使展覽及創作者得到更多的曝光，以便吸引更多人前來參觀，同時也藉由媒體的幫忙宣傳，讓展覽的主題議題或故事傳達給大眾。現今的媒體非常多元，除了電視、報紙、雜誌及藝文網站外，有許多相關組織團體的網路群組也是宣傳的管道。成功的宣傳能將展覽的創作理念或保育議題推廣，除了產生影響力，也能吸引更多的參觀者。

開幕茶會

　　開幕茶會可說是絕佳的面對面互動場合，

畫廊的行銷人員可藉此介紹畫廊及此展覽，作為一個介紹及開場。接著策展人將這次展覽的主題及理念向參觀者及現場的媒體記者們說明，並介紹攝影者，最後再由攝影者介紹自己的創作理念及向所有參觀者解說作品的故事。

　　茶會的活動使參觀者可以自由的討論與交流，媒體記者也透過與攝影者面對面的訪問而全盤了解創作的理念與故事。開幕茶會過後，記者們整理好的報導內容也陸續在各個媒體曝光，創作者的理念得以推廣，同時也會使更多人有興趣前來參觀。

　　許多展覽也會在展覽期間提供相關的創作課程，讓有興趣學習的民眾向創作者學習，更讓創作者能深入的將創作方式及理念傳達並散播。

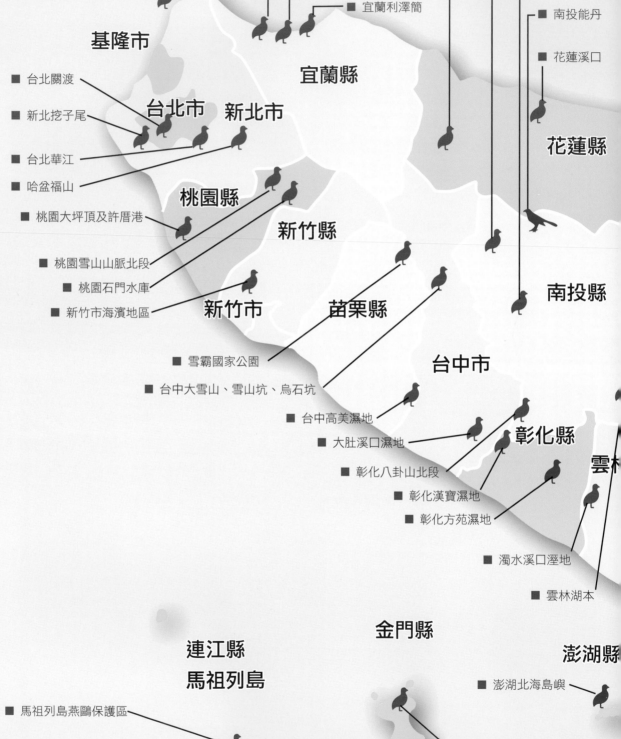

台灣重要野鳥棲地 附錄

■ 新北野柳

■ 宜蘭竹安

■ 宜蘭蘭陽溪口
■ 宜蘭利澤簡

■ 太魯閣國家公園
■ 南投瑞岩
■ 南投北港溪上游
■ 南投能丹
■ 花蓮溪口

基隆市

宜蘭縣

■ 台北關渡

■ 新北挖子尾

台北市　新北市

花蓮縣

■ 台北華江

■ 哈盆福山

桃園縣

新竹縣

■ 桃園大坪頂及許厝港

■ 桃園雪山山脈北段

新竹市　苗栗縣

南投縣

■ 桃園石門水庫

■ 新竹市海濱地區

■ 雪霸國家公園

台中市

■ 台中大雪山、雪山坑、烏石坑

■ 台中高美濕地

■ 大肚溪口濕地

彰化縣

雲林

■ 彰化八卦山北段

■ 彰化漢寶濕地

■ 彰化方苑濕地

■ 濁水溪口溼地

■ 雲林湖本

金門縣

澎湖縣

連江縣
馬祖列島

■ 澎湖北海島嶼

■ 馬祖列島燕鷗保護區

■ 金門國家公園及周邊濕地

■ 玉山國家公園

■ 玉里野生動物保護區

■ 台東海岸山脈中段

■ 出雲山自然保護區

■ 台東知本溼地

■ 台東樂山

■ 台東蘭嶼

■ 大武山自然保留區及雙鬼湖野生動物重要棲息環境

■ 高雄黃蝶翠谷

■ 高雄扇平

台東縣

高雄市

屏東縣

■ 墾丁國家公園

■ 屏東高屏溪

義縣

市

台南市

■ 高雄鳳山水庫

■ 高雄永安

■ 台南青鯤鯓

■ 台南四草

■ 高雄茄萣溼地

■ 嘉義八掌溪中段

■ 台南七股

■ 台南青鯤鯓

■ 台南北門

■ 嘉義布袋溼地

■ 嘉義鰲鼓溼地

■ 嘉義朴子溪口

■ 澎湖東北海島嶼

■ 澎湖貓嶼海鳥保護區

■ 澎湖南海島嶼

台灣鳥類名錄 附錄

編號	中文名	學名	英文名	遷留屬性
C1	雁鴨科	Anatidae		
1	樹鴨	Dendrocygna javanica	Lesser Whistling-Duck	迷
2	鴻雁	Anser cygnoides	Swan Goose	冬、稀
3	寒林豆雁	Anser fabalis	Taiga Bean-Goose	冬、稀
4	凍原豆雁	Anser serrirostris	Tundra Bean-Goose	冬、稀
5	白額雁	Anser albifrons	Greater White-fronted Goose	冬、稀
6	小白額雁	Anser erythropus	Lesser White-fronted Goose	過、稀
7	灰雁	Anser anser	Graylag Goose	迷
8	黑雁	Branta bernicla	Brant	迷
9	疣鼻天鵝	Cygnus olor	Mute Swan	迷
10	小天鵝	Cygnus columbianus	Tundra Swan	迷
11	黃嘴天鵝	Cygnus cygnus	Whooper Swan	迷
12	瀆鳧	Tadorna ferruginea	Ruddy Shelduck	冬、稀
13	花鳧	Tadorna tadorna	Common Shelduck	冬、稀
14	棉鴨	Nettapus coromandelianus	Cotton Pygmy-Goose	迷
15	鴛鴦	Aix galericulata	Mandarin Duck	留、不普/過、稀
16	赤膀鴨	Mareca strepera	Gadwall	冬、不普
17	羅文鴨	Mareca falcata	Falcated Duck	冬、稀
18	赤頸鴨	Mareca penelope	Eurasian Wigeon	冬、普
19	葡萄胸鴨	Mareca americana	American Wigeon	冬、稀
20	綠頭鴨	Anas platyrhynchos	Mallard	冬、不普/引進種、稀
21	花嘴鴨	Anas zonorhyncha	Eastern Spot-billed Duck	留、不普/冬、不普
22	呂宋鴨	Anas luzonica	Philippine Duck	迷
23	琵嘴鴨	Spatula clypeata	Northern Shoveler	冬、普
24	尖尾鴨	Anas acuta	Northern Pintail	冬、普
25	白眉鴨	Spatula querquedula	Garganey	冬、稀/過、普
26	巴鴨	Sibirionetta formosa	Baikal Teal	冬、稀
27	小水鴨	Anas crecca	Green-winged Teal	冬、普
28	赤嘴潛鴨	Netta rufina	Red-crested Pochard	迷
29	帆背潛鴨	Aythya valisineria	Canvasback	迷
30	紅頭潛鴨	Aythya ferina	Common Pochard	冬、稀
31	白眼潛鴨	Aythya nyroca	Ferruginous Duck	迷
32	青頭潛鴨	Aythya baeri	Baer's Pochard	冬、稀
33	鳳頭潛鴨	Aythya fuligula	Tufted Duck	冬、普

編號	中文名	學名	英文名	遷留屬性
34	斑背潛鴨	Aythya marila	Greater Scaup	冬、稀
35	小斑背潛鴨	Aythya affinis	Lesser Scaup	迷
36	長尾鴨	Clangula hyemalis	Long-tailed Duck	迷
37	鵲鴨	Bucephala clangula	Common Goldeneye	過、稀
38	白秋沙	Mergellus albellus	Smew	過、稀
39	川秋沙	Mergus merganser	Common Merganser	迷
40	紅胸秋沙	Mergus serrator	Red-breasted Merganser	冬、稀
41	唐秋沙	Mergus squamatus	Scaly-sided Merganser	冬、稀
C2	**雉科**	Phasianidae		
42	小鵪鶉	Synoicus chinensis	Blue-breasted Quail	留、稀
43	鵪鶉	Coturnix japonica	Japanese Quail	過、稀
44	台灣山鷓鴣	Arborophila crudigularis	Taiwan Partridge	留、不普
45	台灣竹雞	Bambusicola sonorivox	Taiwan Bamboo-Partridge	留、普
46	黑長尾雉	Syrmaticus mikado	Mikado Pheasant	留、稀
47	環頸雉	Phasianus colchicus	Ring-necked Pheasant	留、稀/引進種、不普
48	藍腹鷴	Lophura swinhoii	Swinhoe's Pheasant	留、不普
C3	**潛鳥科**	Gaviidae		
49	紅喉潛鳥	Gavia stellata	Red-throated Loon	迷
50	黑喉潛鳥	Gavia arctica	Arctic Loon	迷
51	太平洋潛鳥	Gavia pacifica	Pacific Loon	迷
52	白嘴潛鳥	Gavia adamsii	Yellow-billed Loon	無
C4	**鸊鷉科**	Podicipedidae		
53	小鸊鷉	Tachybaptus ruficollis	Little Grebe	留、普/冬、普
54	角鸊鷉	Podiceps auritus	Horned Grebe	冬、稀
55	赤頸鸊鷉	Podiceps grisegena	Red-necked Grebe	無
56	冠鸊鷉	Podiceps cristatus	Great Crested Grebe	冬、稀
57	黑頸鸊鷉	Podiceps nigricollis	Eared Grebe	冬、稀
C5	**信天翁科**	Diomedeidae		
58	黑背信天翁	Phoebastria immutabilis	Laysan Albatross	海、迷
59	黑腳信天翁	Phoebastria nigripes	Black-footed Albatross	海、稀
60	短尾信天翁	Phoebastria albatrus	Short-tailed Albatross	海、稀
C6	**鸌科**	Procellariidae		
61	暴風鸌	Fulmarus glacialis	Northern Fulmar	海、迷
62	白腹穴鳥	Pterodroma hypoleuca	Bonin Petrel	海、稀
63	穴鳥	Bulweria bulwerii	Bulwer's Petrel	海、普
64	黑背白腹穴鳥	Pseudobulweria rostrata	Tahiti Petrel	海、迷
65	大水薙鳥	Calonectris leucomelas	Streaked Shearwater	海、普

編號	中文名	學名	英文名	遷留屬性
66	肉足水薙鳥	Ardenna carneipes	Flesh-footed Shearwater	海、迷
67	長尾水薙鳥	Ardenna pacifica	Wedge-tailed Shearwater	海、稀
68	灰水薙鳥	Ardenna grisea	Sooty Shearwater	海、稀
69	短尾水薙鳥	Ardenna tenuirostris	Short-tailed Shearwater	海、稀
C7	海燕科	Hydrobatidae		
70	白腰叉尾海燕	Oceanodroma leucorhoa	Leach's Storm-Petrel	無
71	黑叉尾海燕	Oceanodroma monorhis	Swinhoe's Storm-Petrel	海、不普
72	褐翅叉尾海燕	Oceanodroma tristrami	Tristram's Storm-Petrel	海、迷
C8	熱帶鳥科	Phaethontidae		
73	白尾熱帶鳥	Phaethon lepturus	White-tailed Tropicbird	海、迷
74	紅嘴熱帶鳥	Phaethon aethereus	Red-billed Tropicbird	海、迷
75	紅尾熱帶鳥	Phaethon rubricauda	Red-tailed Tropicbird	海、稀
C9	鸛科	Ciconiidae		
76	黑鸛	Ciconia nigra	Black Stork	冬、稀/過、稀
77	東方白鸛	Ciconia boyciana	Oriental Stork	冬、稀
C10	軍艦鳥科	Fregatidae		
78	軍艦鳥	Fregata minor	Great Frigatebird	海、稀
79	白斑軍艦鳥	Fregata ariel	Lesser Frigatebird	海、稀
C11	鰹鳥科	Sulidae		
80	藍臉鰹鳥	Sula dactylatra	Masked Booby	海、稀
81	白腹鰹鳥	Sula leucogaster	Brown Booby	海、普
82	紅腳鰹鳥	Sula sula	Red-footed Booby	海、稀
C12	鸕鷀科	Phalacrocoracidae		
83	海鸕鷀	Phalacrocorax pelagicus	Pelagic Cormorant	迷
84	鸕鷀	Phalacrocorax carbo	Great Cormorant	冬、普
85	丹氏鸕鷀	Phalacrocorax capillatus	Japanese Cormorant	冬、稀
C13	鵜鶘科	Pelecanidae		
86	卷羽鵜鶘	Pelecanus crispus	Dalmatian Pelican	迷
C14	鷺科	Ardeidae		
87	大麻鷺	Botaurus stellaris	Great Bittern	冬、稀
88	黃小鷺	Ixobrychus sinensis	Yellow Bittern	留、普/夏、普
89	秋小鷺	Ixobrychus eurhythmus	Schrenck's Bittern	過、稀
90	栗小鷺	Ixobrychus cinnamomeus	Cinnamon Bittern	留、不普
91	黃頸黑鷺	Ixobrychus flavicollis	Black Bittern	過、稀
92	蒼鷺	Ardea cinerea	Gray Heron	冬、普
93	紫鷺	Ardea purpurea	Purple Heron	留、稀/冬、稀

編號	中文名	學名	英文名	遷留屬性
94	大白鷺	Ardea alba	Great Egret	夏、不普/冬、普
95	中白鷺	Ardea intermedia	Intermediate Egret	夏、稀/冬、普
96	白臉鷺	Egretta novaehollandiae	White-faced Heron	迷
97	唐白鷺	Egretta eulophotes	Chinese Egret	冬、稀/過、不普
98	小白鷺	Egretta garzetta	Little Egret	留、不普/夏、普/冬、普/過、普
99	岩鷺	Egretta sacra	Pacific Reef-Heron	留、不普
100	白頸黑鷺	Egretta picata	Pied Heron	迷
101	黃頭鷺	Bubulcus ibis	Cattle Egret	留、不普/夏、普/冬、普/過、普
102	池鷺	Ardeola bacchus	Chinese Pond-Heron	冬、稀
103	爪哇池鷺	Ardeola speciosa	Javan Pond-Heron	迷
104	綠簑鷺	Butorides striata	Striated Heron	留、不普/過、稀
105	夜鷺	Nycticorax nycticorax	Black-crowned Night-Heron	留、普/冬、稀/過、稀
106	棕夜鷺	Nycticorax caledonicus	Rufous Night-Heron	迷
107	麻鷺	Gorsachius goisagi	Japanese Night-Heron	過、稀
108	黑冠麻鷺	Gorsachius melanolophus	Malayan Night-Heron	留、普
C15	鷸科	Threskiornithidae		
109	彩鷸	Plegadis falcinellus	Glossy Ibis	迷
110	埃及聖鷸	Threskiornis aethiopicus	Sacred Ibis	引進種、不普
111	黑頭白鷸	Threskiornis melanocephalus	Black-headed Ibis	冬、稀/過、稀
112	朱鷺	Nipponia nippon	Crested Ibis	迷
113	白琵鷺	Platalea leucorodia	Eurasian Spoonbill	冬、稀
114	黑面琵鷺	Platalea minor	Black-faced Spoonbill	冬、不普/過、稀
C16	鶚科	Pandionidae		
115	魚鷹	Pandion haliaetus	Osprey	冬、不普
C17	鷹科	Accipitridae		
116	黑翅鳶	Elanus caeruleus	Black-shouldered Kite	留、不普
117	東方蜂鷹	Pernis ptilorhynchus	Oriental Honey-buzzard	留、不普/過、普
118	黑冠鵑隼	Aviceda leuphotes	Black Baza	過、稀
119	禿鷲	Aegypius monachus	Cinereous Vulture	冬、稀
120	大冠鷲	Spilornis cheela	Crested Serpent-Eagle	留、普
121	熊鷹	Nisaetus nipalensis	Mountain Hawk-Eagle	留、稀
122	林鵰	Ictinaetus malaiensis	Black Eagle	留、稀
123	花鵰	Clanga clanga	Greater Spotted Eagle	冬、稀
124	白肩鵰	Aquila heliaca	Imperial Eagle	過、稀
125	白腹鵰	Aquila fasciata	Bonelli's Eagle	無

編號	中文名	學名	英文名	遷留屬性
126	灰面鵟鷹	Butastur indicus	Gray-faced Buzzard	冬、稀/過、普
127	東方澤鵟	Circus spilonotus	Eastern Marsh-Harrier	冬、不普/過、不普
128	灰澤鵟	Circus cyaneus	Northern Harrier	冬、稀/過、稀
129	花澤鵟	Circus melanoleucos	Pied Harrier	過、稀
130	鳳頭蒼鷹	Accipiter trivirgatus	Crested Goshawk	留、普
131	赤腹鷹	Accipiter soloensis	Chinese Sparrowhawk	過、普
132	日本松雀鷹	Accipiter gularis	Japanese Sparrowhawk	冬、稀/過、不普
133	松雀鷹	Accipiter virgatus	Besra	留、不普
134	北雀鷹	Accipiter nisus	Eurasian Sparrowhawk	冬、稀
135	蒼鷹	Accipiter gentilis	Northern Goshawk	冬、稀
136	黑鳶	Milvus migrans	Black Kite	留、稀
137	栗鳶	Haliastur indus	Brahminy Kite	迷
138	白腹海鵰	Haliaeetus leucogaster	White-bellied Sea-Eagle	迷
139	白尾海鵰	Haliaeetus albicilla	White-tailed Eagle	冬、稀
140	毛足鵟	Buteo lagopus	Rough-legged Hawk	冬、稀
141	東方鵟	Buteo japonicus	Eastern Buzzard	冬、不普/過、不普
142	大鵟	Buteo hemilasius	Upland Buzzard	冬、稀
C18	**秧雞科**	Rallidae		
143	紅腳秧雞	Rallina fasciata	Red-legged Crake	迷
144	灰腳秧雞	Rallina eurizonoides	Slaty-legged Crake	留、不普
145	灰胸秧雞	Gallirallus striatus	Slaty-breasted Rail	留、不普
146	秧雞	Rallus indicus	Brown-cheeked Rail	冬、稀
147	白腹秧雞	Amaurornis phoenicurus	White-breasted Waterhen	留、普
148	白眉秧雞	Amaurornis cinerea	White-browed Crake	過、稀
149	斑胸秧雞	Porzana porzana	Spotted Crake	迷
150	緋秧雞	Zapornia fusca	Ruddy-breasted Crake	留、普
151	斑脇秧雞	Zapornia paykullii	Band-bellied Crake	迷
152	紅腳苦惡鳥	Zapornia akool	Brown Crake	無
153	小秧雞	Zapornia pusilla	Baillon's Crake	冬、稀
154	董雞	Gallicrex cinerea	Watercock	留、稀/夏、稀
155	紫水雞	Porphyrio indicus	Black-backed Swamphen	迷
156	紅冠水雞	Gallinula chloropus	Eurasian Moorhen	留、普
157	白冠雞	Fulica atra	Eurasian Coot	冬、不普
C19	**鶴科**	Gruidae		
158	簑羽鶴	Anthropoides virgo	Demoiselle Crane	迷
159	白鶴	Leucogeranus leucogeranus	Siberian Crane	迷
160	白枕鶴	Antigone vipio	White-naped Crane	迷

編號	中文名	學名	英文名	遷留屬性
161	灰鶴	Grus grus	Common Crane	迷
162	白頭鶴	Grus monacha	Hooded Crane	迷
163	丹頂鶴	Grus japonensis	Red-crowned Crane	迷
C20	長腳鷸科	Recurvirostridae		
164	高蹺鴴	Himantopus himantopus	Black-winged Stilt	留、不普/冬、普
165	反嘴鴴	Recurvirostra avosetta	Pied Avocet	冬、不普
C21	蠣鷸科	Haematopodidae		
166	蠣鷸	Haematopus ostralegus	Eurasian Oystercatcher	冬、稀
C22	鴴科	Charadriidae		
167	灰斑鴴	Pluvialis squatarola	Black-bellied Plover	冬、普
168	太平洋金斑鴴	Pluvialis fulva	Pacific Golden-Plover	冬、普
169	小辮鴴	Vanellus vanellus	Northern Lapwing	冬、不普
170	跳鴴	Vanellus cinereus	Gray-headed Lapwing	冬、稀/過、稀
171	蒙古鴴	Charadrius mongolus	Lesser Sand-Plover	冬、不普/過、普
172	鐵嘴鴴	Charadrius leschenaultii	Greater Sand-Plover	冬、不普/過、普
173	東方環頸鴴	Charadrius alexandrines	Kentish Plover	留、不普/冬、普/冬、稀(指名亞種)
174	環頸鴴	Charadrius hiaticula	Common Ringed Plover	冬、稀/過、稀
175	劍鴴	Charadrius placidus	Long-billed Plover	冬、稀
176	小環頸鴴	Charadrius dubius	Little Ringed Plover	留、不普/冬、普
177	東方紅胸鴴	Charadrius veredus	Oriental Plover	過、稀
C23	彩鷸科	Rostratulidae		
178	彩鷸	Rostratula benghalensis	Greater Painted-snipe	留、普
C24	水雉科	Jacanidae		
179	水雉	Hydrophasianus chirurgus	Pheasant-tailed Jacana	留、稀/過、稀
C25	鷸科	Scolopacidae		
180	反嘴鷸	Xenus cinereus	Terek Sandpiper	過、不普
181	磯鷸	Actitis hypoleucos	Common Sandpiper	冬、普
182	白腰草鷸	Tringa ochropus	Green Sandpiper	冬、不普
183	黃足鷸	Tringa brevipes	Gray-tailed Tattler	過、普
184	美洲黃足鷸	Tringa incana	Wandering Tattler	迷
185	鶴鷸	Tringa erythropus	Spotted Redshank	冬、稀
186	青足鷸	Tringa nebularia	Common Greenshank	冬、普
187	諾氏鷸	Tringa guttifer	Nordmann's Greenshank	過、稀
188	小黃腳鷸	Tringa flavipes	Lesser Yellowlegs	迷
189	小青足鷸	Tringa stagnatilis	Marsh Sandpiper	冬、不普/過、普
190	鷹斑鷸	Tringa glareola	Wood Sandpiper	冬、普/過、普

編號	中文名	學名	英文名	遷留屬性
191	赤足鷸	Tringa totanus	Common Redshank	冬、普
192	小杓鷸	Numenius minutus	Little Curlew	過、不普
193	中杓鷸	Numenius phaeopus	Whimbrel	冬、不普/過、普
194	黦鷸	Numenius madagascariensis	Far Eastern Curlew	冬、稀/過、不普
195	大杓鷸	Numenius arquata	Eurasian Curlew	冬、不普
196	黑尾鷸	Limosa limosa	Black-tailed Godwit	冬、稀/過、不普
197	斑尾鷸	Limosa lapponica	Bar-tailed Godwit	冬、稀/過、不普
198	翻石鷸	Arenaria interpres	Ruddy Turnstone	冬、普
199	大濱鷸	Calidris tenuirostris	Great Knot	過、不普
200	紅腹濱鷸	Calidris canutus	Red Knot	過、不普
201	流蘇鷸	Calidris pugnax	Ruff	冬、稀
202	寬嘴鷸	Calidris falcinellus	Broad-billed Sandpiper	過、不普
203	尖尾濱鷸	Calidris acuminata	Sharp-tailed Sandpiper	過、普
204	高蹺濱鷸	Calidris himantopus	Stilt Sandpiper	迷
205	彎嘴濱鷸	Calidris ferruginea	Curlew Sandpiper	冬、稀/過、普
206	丹氏濱鷸	Calidris temminckii	Temminck's Stint	冬、稀
207	長趾濱鷸	Calidris subminuta	Long-toed Stint	冬、不普
208	琵嘴鷸	Calidris pygmea	Spoon-billed Sandpiper	過、稀
209	紅胸濱鷸	Calidris ruficollis	Red-necked Stint	冬、普
210	三趾濱鷸	Calidris alba	Sanderling	冬、不普
211	黑腹濱鷸	Calidris alpina	Dunlin	冬、普
212	小濱鷸	Calidris minuta	Little Stint	冬、稀/過、稀
213	黃胸鷸	Calidris subruficollis	Buff-breasted Sandpiper	迷
214	美洲尖尾濱鷸	Calidris melanotos	Pectoral Sandpiper	過、稀
215	西濱鷸	Calidris mauri	Western Sandpiper	迷
216	長嘴半蹼鷸	Limnodromus scolopaceus	Long-billed Dowitcher	冬、稀
217	半蹼鷸	Limnodromus semipalmatus	Asian Dowitcher	過、稀
218	小鷸	Lymnocryptes minimus	Jack Snipe	過、稀
219	大地鷸	Gallinago hardwickii	Latham's Snipe	過、稀
220	田鷸	Gallinago gallinago	Common Snipe	冬、普
221	針尾鷸	Gallinago stenura	Pin-tailed Snipe	冬、稀/過、普
222	中地鷸	Gallinago megala	Swinhoe's Snipe	冬、稀/過、普
223	山鷸	Scolopax rusticola	Eurasian Woodcock	冬、稀
224	紅領瓣足鷸	Phalaropus lobatus	Red-necked Phalarope	過、普
225	灰瓣足鷸	Phalaropus fulicarius	Red Phalarope	過、稀

編號	中文名	學名	英文名	遷留屬性
C26	三趾鶉科	Turnicidae		
226	林三趾鶉	Turnix sylvaticus	Small Buttonquail	留、稀
227	黃腳三趾鶉	Turnix tanki	Yellow-legged Buttonquail	迷
228	棕三趾鶉	Turnix suscitator	Barred Buttonquail	留、普
C27	燕鴴科	Glareolidae		
229	燕鴴	Glareola maldivarum	Oriental Pratincole	夏、普
C28	賊鷗科	Stercorariidae		
230	灰賊鷗	Stercorarius maccormicki	South Polar Skua	迷
231	中賊鷗	Stercorarius pomarinus	Pomarine Jaeger	海、稀
232	短尾賊鷗	Stercorarius parasiticus	Parasitic Jaeger	海、稀
233	長尾賊鷗	Stercorarius longicaudus	Long-tailed Jaeger	海、稀
C29	海雀科	Alcidae		
234	崖海鴉	Uria aalge	Common Murre	迷
235	扁嘴海雀	Synthliboramphus antiquus	Ancient Murrelet	海、稀
236	冠海雀	Synthliboramphus wumizusume	Japanese Murrelet	海、稀
C30	鷗科	Laridae		
237	三趾鷗	Rissa tridactyla	Black-legged Kittiwake	冬、稀
238	叉尾鷗	Xema sabini	Sabine's Gull	迷
239	黑嘴鷗	Saundersilarus saundersi	Saunders's Gull	冬、不普
240	細嘴鷗	Chroicocephalus genei	Slender-billed Gull	迷
241	澳洲紅嘴鷗	Chroicocephalus novaehollandiae	Silver Gull	迷
242	紅嘴鷗	Chroicocephalus ridibundus	Black-headed Gull	冬、普
243	棕頭鷗	Chroicocephalus brunnicephalus	Brown-headed Gull	迷
244	小鷗	Hydrocoloeus minutus	Little Gull	迷
245	笑鷗	Leucophaeus atricilla	Laughing Gull	迷
246	弗氏鷗	Leucophaeus pipixcan	Franklin's Gull	迷
247	遺鷗	Ichthyaetus relictus	Relict Gull	無
248	漁鷗	Ichthyaetus ichthyaetus	Pallas's Gull	冬、稀
249	黑尾鷗	Larus crassirostris	Black-tailed Gull	冬、不普
250	海鷗	Larus canus	Mew Gull	冬、稀
251	銀鷗	Larus argentatus	Herring Gull	冬、稀
252	小黑背鷗	Larus fuscus	Lesser Black-backed Gull	冬、稀
253	灰背鷗	Larus schistisagus	Slaty-backed Gull	冬、稀
254	北極鷗	Larus hyperboreus	Glaucous Gull	迷
255	玄燕鷗	Anous stolidus	Brown Noddy	夏、稀

編號	中文名	學名	英文名	遷留屬性
256	黑玄燕鷗	Anous minutus	Black Noddy	迷
257	烏領燕鷗	Onychoprion fuscatus	Sooty Tern	夏、稀/過、稀
258	白眉燕鷗	Onychoprion anaethetus	Bridled Tern	夏、不普
259	白腰燕鷗	Onychoprion aleuticus	Aleutian Tern	過、不普
260	小燕鷗	Sternula albifrons	Little Tern	留、不普/夏、不普
261	鷗嘴燕鷗	Gelochelidon nilotica	Gull-billed Tern	冬、稀/過、不普
262	裏海燕鷗	Hydroprogne caspia	Caspian Tern	冬、不普
263	黑浮鷗	Chlidonias niger	Black Tern	迷
264	白翅黑燕鷗	Chlidonias leucopterus	White-winged Tern	冬、稀/過、普
265	黑腹燕鷗	Chlidonias hybrida	Whiskered Tern	冬、普/過、普
266	紅燕鷗	Sterna dougallii	Roseate Tern	夏、不普
267	蒼燕鷗	Sterna sumatrana	Black-naped Tern	夏、不普
268	燕鷗	Sterna hirundo	Common Tern	過、普
269	鳳頭燕鷗	Thalasseus bergii	Great Crested Tern	夏、不普
270	白嘴端燕鷗	Thalasseus sandvicensis	Sandwich Tern	迷
271	小鳳頭燕鷗	Thalasseus bengalensis	Lesser Crested Tern	迷
272	黑嘴端鳳頭燕鷗	Thalasseus bernsteini	Chinese Crested Tern	夏、稀/過、稀
C31	鳩鴿科	Columbidae		
273	野鴿	Columba livia	Rock Pigeon	引進種、普
274	灰林鴿	Columba pulchricollis	Ashy Wood-Pigeon	留、不普
275	黑林鴿	Columba janthina	Japanese Wood-Pigeon	迷
276	金背鳩	Streptopelia orientalis	Oriental Turtle-Dove	留、普(orii)/過、稀
277	灰斑鳩	Streptopelia decaocto	Eurasian Collared-Dove	引進種、稀
278	紅鳩	Streptopelia tranquebarica	Red Collared-Dove	留、普
279	珠頸斑鳩	Streptopelia chinensis	Spotted Dove	留、普
280	斑尾鵑鳩	Macropygia unchall	Barred Cuckoo-Dove	迷
281	長尾鳩	Macropygia tenuirostris	Philippine Cuckoo-Dove	留、蘭嶼不普
282	翠翼鳩	Chalcophaps indica	Asian Emerald Dove	留、不普
283	橙胸綠鳩	Treron bicinctus	Orange-breasted Pigeon	迷
284	厚嘴綠鳩	Treron curvirostra	Thick-billed Pigeon	無
285	綠鳩	Treron sieboldii	White-bellied Pigeon	留、不普
286	紅頭綠鳩	Treron formosae	Whistling Green-Pigeon	留、稀
287	小綠鳩	Ptilinopus leclancheri	Black-chinned Fruit-Dove	留、稀
C32	杜鵑科	Cuculidae		
288	褐翅鴉鵑	Centropus sinensis	Greater Coucal	無
289	番鵑	Centropus bengalensis	Lesser Coucal	留、普
290	噪鵑	Eudynamys scolopaceus	Asian Koel	過、稀

編號	中文名	學名	英文名	遷留屬性
291	冠郭公	Clamator coromandus	Chestnut-winged Cuckoo	過、稀
292	斑翅鳳頭鵑	Clamator jacobinus	Pied Cuckoo	迷
293	八聲杜鵑	Cacomantis merulinus	Plaintive Cuckoo	迷
294	方尾烏鵑	Surniculus lugubris	Square-tailed Drongo-Cuckoo	迷
295	鷹鵑	Hierococcyx sparverioides	Large Hawk-Cuckoo	夏、普
296	北方鷹鵑	Hierococcyx hyperythrus	Northern Hawk-Cuckoo	迷
297	棕腹鷹鵑	Hierococcyx nisicolor	Hodgson's Hawk-Cuckoo	迷
298	小杜鵑	Cuculus poliocephalus	Lesser Cuckoo	過、稀
299	四聲杜鵑	Cuculus micropterus	Indian Cuckoo	過、稀
300	大杜鵑	Cuculus canorus	Common Cuckoo	過、稀
301	北方中杜鵑	Cuculus optatus	Oriental Cuckoo	夏、普
C33	草鴞科	Tytonidae		
302	草鴞	Tyto longimembris	Australasian Grass-Owl	留、稀
C34	鴟鴞科	Strigidae		
303	黃嘴角鴞	Otus spilocephalus	Mountain Scops-Owl	留、普
304	領角鴞	Otus lettia	Collared Scops-Owl	留、普
305	蘭嶼角鴞	Otus elegans	Ryukyu Scops-Owl	留、蘭嶼普
306	東方角鴞	Otus sunia	Oriental Scops-Owl	過、不普
307	黃魚鴞	Ketupa flavipes	Tawny Fish-Owl	留、稀
308	鵂鶹	Glaucidium brodiei	Collared Owlet	留、不普
309	縱紋腹小鴞	Athene noctua	Little Owl	迷
310	褐林鴞	Strix leptogrammica	Brown Wood-Owl	留、稀
311	東方灰林鴞	Strix nivicolum	Himalayan Owl	留、稀
312	長耳鴞	Asio otus	Long-eared Owl	冬、稀
313	短耳鴞	Asio flammeus	Short-eared Owl	冬、不普
314	褐鷹鴞	Ninox japonica	Northern Boobook	留、不普/過、不普
C35	夜鷹科	Caprimulgidae		
315	普通夜鷹	Caprimulgus jotaka	Gray Nightjar	過、稀
316	南亞夜鷹	Caprimulgus affinis	Savanna Nightjar	留、普
C36	雨燕科	Apodidae		
317	白喉針尾雨燕	Hirundapus caudacutus	White-throated Needletail	過、稀
318	灰喉針尾雨燕	Hirundapus cochinchinensis	Silver-backed Needletail	留、稀
319	紫針尾雨燕	Hirundapus celebensis	Purple Needletail	迷
320	短嘴金絲燕	Aerodramus brevirostris	Himalayan Swiftlet	過、稀
321	叉尾雨燕	Apus pacificus	Pacific Swift	過、不普
322	小雨燕	Apus nipalensis	House Swift	留、普
C37	翠鳥科	Alcedinidae		

編號	中文名	學名	英文名	遷留屬性
323	翠鳥	Alcedo atthis	Common Kingfisher	留、普/過、不普
324	三趾翠鳥	Ceyx erithaca	Black-backed Dwarf-Kingfisher	迷
325	赤翡翠	Halcyon coromanda	Ruddy Kingfisher	過、稀
326	蒼翡翠	Halcyon smyrnensis	White-throated Kingfisher	過、稀
327	黑頭翡翠	Halcyon pileata	Black-capped Kingfisher	冬、稀/過、稀
328	白領翡翠	Todiramphus chloris	Collared Kingfisher	迷
329	斑翡翠	Ceryle rudis	Pied Kingfisher	無
C38	**蜂虎科**	**Meropidae**		
330	藍喉蜂虎	Merops viridis	Blue-throated Bee-eater	無
331	栗喉蜂虎	Merops philippinus	Blue-tailed Bee-eater	迷
332	彩虹蜂虎	Merops ornatus	Rainbow Bee-eater	迷
C39	**佛法僧科**	**Coraciidae**		
333	佛法僧	Eurystomus orientalis	Dollarbird	過、稀
C40	**戴勝科**	**Upupidae**		
334	戴勝	Upupa epops	Eurasian Hoopoe	冬、稀/過、稀
C41	**鬚鴷科**	**Megalaimidae**		
335	五色鳥	Psilopogon nuchalis	Taiwan Barbet	留、普
C42	**啄木鳥科**	**Picidae**		
336	地啄木	Jynx torquilla	Eurasian Wryneck	冬、稀/過、稀
337	小啄木	Dendrocopos canicapillus	Gray-capped Woodpecker	留、普
338	大赤啄木	Dendrocopos leucotos	White-backed Woodpecker	留、不普
339	綠啄木	Picus canus	Gray-faced Woodpecker	留、稀
C43	**隼科**	**Falconidae**		
340	紅隼	Falco tinnunculus	Eurasian Kestrel	冬、普
341	紅腳隼	Falco amurensis	Amur Falcon	過、稀
342	灰背隼	Falco columbarius	Merlin	冬、稀/過、稀
343	燕隼	Falco subbuteo	Eurasian Hobby	過、不普
344	遊隼	Falco peregrinus	Peregrine Falcon	留、稀/冬、不普/過、不普
C44	**八色鳥科**	**Pittidae**		
345	藍翅八色鳥	Pitta moluccensis	Blue-winged Pitta	迷
346	八色鳥	Pitta nympha	Fairy Pitta	夏、不普
347	綠胸八色鳥	Pitta sordida	Hooded Pitta	迷
C45	**山椒鳥科**	**Campephagidae**		
348	灰喉山椒鳥	Pericrocotus solaris	Gray-chinned Minivet	留、普
349	長尾山椒鳥	Pericrocotus ethologus	Long-tailed Minivet	迷
350	琉球山椒鳥	Pericrocotus tegimae	Ryukyu Minivet	迷

編號	中文名	學名	英文名	遷留屬性
351	灰山椒鳥	Pericrocotus divaricatus	Ashy Minivet	冬、稀/過、稀
352	小灰山椒鳥	Pericrocotus cantonensis	Brown-rumped Minivet	迷
353	粉紅山椒鳥	Pericrocotus roseus	Rosy Minivet	無
354	花翅山椒鳥	Coracina macei	Large Cuckooshrike	留、稀
355	黑原鵑鵙	Lalage nigra	Pied Triller	迷
356	黑翅山椒鳥	Lalage melaschistos	Black-winged Cuckooshrike	冬、稀/過、稀
C46	伯勞科	Laniidae		
357	虎紋伯勞	Lanius tigrinus	Tiger Shrike	過、稀
358	紅頭伯勞	Lanius bucephalus	Bull-headed Shrike	冬、稀
359	紅背伯勞	Lanius collurio	Red-backed Shrike	迷
360	紅尾伯勞	Lanius cristatus	Brown Shrike	冬、普/過、普
361	栗背伯勞	Lanius collurioides	Burmese Shrike	迷
362	棕背伯勞	Lanius schach	Long-tailed Shrike	留、普
363	楔尾伯勞	Lanius sphenocercus	Chinese Gray Shrike	迷
C47	綠鵙科	Vireonidae		
364	綠畫眉	Erpornis zantholeuca	White-bellied Erpornis	留、普
C48	黃鸝科	Oriolidae		
365	黃鸝	Oriolus chinensis	Black-naped Oriole	留、稀/過、稀
366	朱鸝	Oriolus traillii	Maroon Oriole	留、不普
C49	卷尾科	Dicruridae		
367	大卷尾	Dicrurus macrocercus	Black Drongo	留、普/過、稀
368	灰卷尾	Dicrurus leucophaeus	Ashy Drongo	冬、稀/過、稀
369	鴉嘴卷尾	Dicrurus annectans	Crow-billed Drongo	無
370	小卷尾	Dicrurus aeneus	Bronzed Drongo	留、普
371	髮冠卷尾	Dicrurus hottentottus	Hair-crested Drongo	過、稀
C50	王鶲科	Monarchidae		
372	黑枕藍鶲	Hypothymis azurea	Black-naped Monarch	留、普
373	紫綬帶	Terpsiphone atrocaudata	Japanese Paradise-Flycatcher	留、蘭嶼稀/夏、蘭嶼普/過、不普
374	阿穆爾綬帶	Terpsiphone incei	Amur Paradise-Flycatcher	過、稀
C51	鴉科	Corvidae		
375	松鴉	Garrulus glandarius	Eurasian Jay	留、普
376	灰喜鵲	Cyanopica cyanus	Azure-winged Magpie	引進種、稀
377	台灣藍鵲	Urocissa caerulea	Taiwan Blue-Magpie	留、普
378	樹鵲	Dendrocitta formosae	Gray Treepie	留、普
379	喜鵲	Pica pica	Eurasian Magpie	引進種、普
380	星鴉	Nucifraga caryocatactes	Eurasian Nutcracker	留、普

編號	中文名	學名	英文名	遷留屬性
381	東方寒鴉	Corvus dauuricus	Daurian Jackdaw	迷
382	家烏鴉	Corvus splendens	House Crow	迷
383	禿鼻鴉	Corvus frugilegus	Rook	冬、稀
384	小嘴烏鴉	Corvus corone	Carrion Crow	過、稀
385	巨嘴鴉	Corvus macrorhynchos	Large-billed Crow	留、普
386	玉頸鴉	Corvus torquatus	Collared Crow	迷
C52	**百靈科**	Alaudidae		
387	賽氏短趾百靈	Calandrella dukhunensis	Syke's Short-toed Lark	迷
388	亞洲短趾百靈	Alaudala cheleensis	Asian Short-toed Lark	迷
389	歐亞雲雀	Alauda arvensis	Eurasian Skylark	冬、稀
390	小雲雀	Alauda gulgula	Oriental Skylark	留、普
C53	**燕科**	Hirundinidae		
391	棕沙燕	Riparia chinensis	Gray-throated Martin	留、普
392	灰沙燕	Riparia riparia	Bank Swallow	過、稀
393	家燕	Hirundo rustica	Barn Swallow	夏、普/冬、普/過、普
394	洋燕	Hirundo tahitica	Pacific Swallow	留、普/過、蘭嶼稀
395	金腰燕	Cecropis daurica	Red-rumped Swallow	過、稀
396	赤腰燕	Cecropis striolata	Striated Swallow	留、普
397	白腹毛腳燕	Delichon urbicum	Common House-Martin	迷
398	東方毛腳燕	Delichon dasypus	Asian House-Martin	留、不普
C54	**細嘴鶲科**	Stenostiridae		
399	方尾鶲	Culicicapa ceylonensis	Gray-headed Canary-Flycatcher	迷
C55	**山雀科**	Paridae		
400	煤山雀	Periparus ater	Coal Tit	留、普
401	黃腹山雀	Periparus venustulus	Yellow-bellied Tit	無
402	雜色山雀	Sittiparus varius	Varied Tit	迷
403	赤腹山雀	Sittiparus castaneoventris	Chestnut-bellied Tit	留、不普
404	白頰山雀	Parus minor	Japanese Tit	迷
405	青背山雀	Parus monticolus	Green-backed Tit	留、普
406	黃山雀	Machlolophus holsti	Yellow Tit	留、稀
C56	**攀雀科**	Remizidae		
407	攀雀	Remiz consobrinus	Chinese Penduline-Tit	迷
C57	**長尾山雀科**	Aegithalidae		
408	紅頭山雀	Aegithalos concinnus	Black-throated Tit	留、普
C58	**鳾科**	Sittidae		
409	茶腹鳾	Sitta europaea	Eurasian Nuthatch	留、普

編號	中文名	學名	英文名	遷留屬性
C59	鷦鷯科	Troglodytidae		
410	鷦鷯	Troglodytes troglodytes	Eurasian Wren	留、普
C60	河烏科	Cinclidae		
411	河烏	Cinclus pallasii	Brown Dipper	留、不普
C61	鵯科	Pycnonotidae		
412	白環鸚嘴鵯	Spizixos semitorques	Collared Finchbill	留、普
413	烏頭翁	Pycnonotus taivanus	Styan's Bulbul	留、花蓮台東恆春半島普
414	白頭翁	Pycnonotus sinensis	Light-vented Bulbul	留、普
415	白喉紅臀鵯	Pycnonotus aurigaster	Sooty-headed Bulbul	無
416	紅嘴黑鵯	Hypsipetes leucocephalus	Black Bulbul	留、普
417	棕耳鵯	Hypsipetes amaurotis	Brown-eared Bulbul	留、蘭嶼綠島普/過、稀
418	栗背短腳鵯	Hemixos castanonotus	Chestnut Bulbul	無
C62	戴菊科	Regulidae		
419	戴菊鳥	Regulus regulus	Goldcrest	冬、稀/過、稀
420	火冠戴菊鳥	Regulus goodfellowi	lamecrest	留、普
C63	鷦眉科	Pnoepygidae		
421	台灣鷦眉	Pnoepyga formosana	Taiwan Cupwing	留、普
C64	樹鶯科	Cettiidae		
422	短尾鶯	Urosphena squameiceps	Asian Stubtail	冬、稀/過、稀
423	棕面鶯	Abroscopus albogularis	Rufous-faced Warbler	留、普
424	日本樹鶯	Horornis diphone	Japanese Bush-Warbler	冬、稀
425	遠東樹鶯	Horornis borealis	Manchurian Bush-Warbler	冬、不普
426	小鶯	Horornis fortipes	Brownish-flanked Bush-Warbler	留、普/過、稀
427	深山鶯	Horornis acanthizoides	Yellowish-bellied Bush-Warbler	留、普
C65	柳鶯科	Phylloscopidae		
428	歐亞柳鶯	Phylloscopus trochilus	Willow Warbler	迷
429	嘰喳柳鶯	Phylloscopus collybita	Common Chiffchaff	迷
430	林柳鶯	Phylloscopus sibilatrix	Wood Warbler	迷
431	褐色柳鶯	Phylloscopus fuscatus	Dusky Warbler	冬、稀/過、稀
432	黃腹柳鶯	Phylloscopus affinis	Tickell's Leaf Warbler	無
433	棕腹柳鶯	Phylloscopus subaffinis	Buff-throated Warbler	迷
434	棕眉柳鶯	Phylloscopus armandii	Yellow-streaked Warbler	迷
435	巨嘴柳鶯	Phylloscopus schwarzi	Radde's Warbler	過、稀
436	黃腰柳鶯	Phylloscopus proregulus	Pallas's Leaf Warbler	冬、稀/過、不普
437	雲南柳鶯	Phylloscopus yunnanensis	Chinese Leaf Warbler	無
438	黃眉柳鶯	Phylloscopus inornatus	Yellow-browed Warbler	冬、普

編號	中文名	學名	英文名	遷留屬性
439	淡眉柳鶯	Phylloscopus humei	Hume's Leaf Warbler	無
440	極北柳鶯	Phylloscopus borealis	Arctic Warbler	冬、普
441	勘察加柳鶯	Phylloscopus examinandus	Kamchatka Leaf Warbler	?
442	日本柳鶯	Phylloscopus xanthodryas	Japanese Leaf Warbler	?
443	暗綠柳鶯	Phylloscopus trochiloides	Greenish Warbler	迷
444	雙斑綠柳鶯	Phylloscopus plumbeitarsus	Two-barred Warbler	迷
445	淡腳柳鶯	Phylloscopus tenellipes	Pale-legged Leaf Warbler	過、稀
446	庫頁島柳鶯	Phylloscopus borealoides	Sakhalin Leaf Warbler	過、稀
447	冠羽柳鶯	Phylloscopus coronatus	Eastern Crowned Leaf Warbler	過、稀
448	飯島柳鶯	Phylloscopus ijimae	Ijima's Leaf Warbler	過、稀
449	克氏冠紋柳鶯	Phylloscopus claudiae	Claudia's Leaf Warbler	迷
450	哈氏冠紋柳鶯	Phylloscopus goodsoni	Hartert's Leaf Warbler	迷
451	黑眉柳鶯	Phylloscopus ricketti	Sulphur-breasted Warbler	迷
452	淡尾鶲鶯	Seicercus soror	Plain-tailed Warbler	無
453	比氏鶲鶯	Seicercus valentini	Bianchi's Warbler	迷
454	白眶鶲鶯	Seicercus affinis	White-spectacled Warbler	無
455	栗頭鶲鶯	Sicercus castaniceps	Chestnut-crowned Warbler	迷
C66	葦鶯科	Acrocephalidae		
456	厚嘴葦鶯	Iduna aedon	Thick-billed Warbler	迷
457	靴籬鶯	Iduna caligata	Booted Warbler	迷
458	雙眉葦鶯	Acrocephalus bistrigiceps	Black-browed Reed-Warbler	冬、稀/過、稀
459	細紋葦鶯	Acrocephalus sorghophilus	Streaked Reed-Warbler	迷
460	稻田葦鶯	Acrocephalus agricola	Paddyfield Warbler	迷
461	遠東葦鶯	Acrocephalus tangorum	Manchurian Reed-Warbler	迷
462	布氏葦鶯	Acrocephalus dumetorum	Blyth's Reed-Warbler	迷
463	東方大葦鶯	Acrocephalus orientalis	Oriental Reed-Warbler	冬、普
C67	蝗鶯科	Locustellidae		
464	蒼眉蝗鶯	Locustella fasciolata	Gray's Grasshopper-Warbler	過、稀
465	庫頁島蝗鶯	Locustella amnicola	Sakhalin Grasshopper-Warbler	過、稀
466	小蝗鶯	Locustella certhiola	Pallas's Grasshopper-Warbler	過、稀
467	北蝗鶯	Locustella ochotensis	Middendorff's Grasshopper-Warbler	冬、稀/過、不普
468	史氏蝗鶯	Locustella pleskei	Pleske's Grasshopper-Warbler	過、稀
469	茅斑蝗鶯	Locustella lanceolata	Lanceolated Warbler	過、不普
470	台灣叢樹鶯	Locustella alishanensis	Taiwan Bush-Warbler	留、普
C68	扇尾鶯科	Cisticolidae		
471	棕扇尾鶯	Cisticola juncidis	itting Cisticola	留、普/過、稀
472	黃頭扇尾鶯	Cisticola exilis	Golden-headed Cisticola	留、不普

編號	中文名	學名	英文名	遷留屬性
473	斑紋鷦鶯	Prinia crinigera	Striated Prinia	留、普
474	灰頭鷦鶯	Prinia flaviventris	Yellow-bellied Prinia	留、普
475	褐頭鷦鶯	Prinia inornata	Plain Prinia	留、普
C69	鶯科	Sylviidae		
476	漠地林鶯	Sylvia nana	Asian Desert Warbler	迷
477	白喉林鶯	Sylvia curruca	Lesser Whitethroat	迷
C70	鸚嘴科	Paradoxornithidae		
478	褐頭花翼	Fulvetta formosana	Taiwan Fulvetta	留、普
479	粉紅鸚嘴	Sinosuthora webbiana	Vinous-throated Parrotbill	留、普
480	黃羽鸚嘴	Suthora verreauxi	Golden Parrotbill	留、稀
C71	繡眼科	Zosteropidae		
481	栗耳鳳鶥	Yuhina torqueola	Indochinese Yuhina	無
482	冠羽畫眉	Yuhina brunneiceps	Taiwan Yuhina	留、普
483	紅脇繡眼	Zosterops erythropleurus	Chestnut-flanked White-eye	迷
484	綠繡眼	Zosterops japonicus	Japanese White-eye	留、普（simplex）/ 冬、稀（japonicus(?)）
485	低地繡眼	Zosterops meyeni	Lowland White-eye	留、蘭嶼普
C72	畫眉科	Timaliidae		
486	山紅頭	Cyanoderma ruficeps	Rufous-capped Babbler	留、普
487	小彎嘴	Pomatorhinus musicus	Taiwan Scimitar-Babbler	留、普
488	大彎嘴	Megapomatorhinus erythrocnemis	Black-necklaced Scimitar-Babbler	留、普
C73	雀眉科	Pellorneidae		
489	頭烏線	Schoeniparus brunneus	Dusky Fulvetta	留、普
C74	噪眉科	Leiothrichidae		
490	繡眼畫眉	Alcippe morrisonia	Morrison's Fulvetta	留、普
491	黑臉噪鶥	Garrulax perspicillatus	Masked Laughingthrush	無
492	大陸畫眉	Garrulax canorus	Hwamei	引進種、不普
493	台灣畫眉	Garrulax taewanus	Taiwan Hwamei	留、不普
494	台灣白喉噪眉	Ianthocincla ruficeps	Rufous-crowned Laughingthrush	留、稀
495	黑喉噪眉	Ianthocincla chinensis	Black-throated Laughingthrush	引進種、稀
496	棕噪眉	Ianthocincla poecilorhyncha	Rusty Laughingthrush	留、不普
497	台灣噪眉	Trochalopteron morrisonianum	White-whiskered Laughingthrush	留、普
498	白耳畫眉	Heterophasia auricularis	White-eared Sibia	留、普
499	黃胸藪眉	Liocichla steerii	Steere's Liocichla	留、普
500	紋翼畫眉	Actinodura morrisoniana	Taiwan Barwing	留、普

編號	中文名	學名	英文名	遷留屬性
C75	鶲科	Muscicapidae		
501	灰斑鶲	Muscicapa griseisticta	Gray-streaked Flycatcher	過、不普
502	烏鶲	Muscicapa sibirica	Dark-sided Flycatcher	過、稀
503	斑鶲	Muscicapa striata	Spotted Flycatcher	迷
504	紅尾鶲	Muscicapa ferruginea	Ferruginous Flycatcher	夏、不普
505	寬嘴鶲	Muscicapa dauurica	Asian Brown Flycatcher	冬、稀/過、不普
506	褐胸鶲	Muscicapa muttui	Brown-breasted Flycatcher	迷
507	鵲鴝	Copsychus saularis	Oriental Magpie-Robin	引進種、不普
508	白腰鵲鴝	Copsychus malabaricus	White-rumped Shama	引進種、不普
509	海南藍仙鶲	Cyornis hainanus	Hainan Blue-Flycatcher	迷
510	白喉林鶲	Cyornis brunneatus	Brown-chested Jungle-Flycatcher	迷
511	棕腹大仙鶲	Niltava davidi	Fujian Niltava	迷
512	棕腹仙鶲	Niltava sundara	Rufous-bellied Niltava	迷
513	黃腹琉璃	Niltava vivida	Vivid Niltava	留、不普
514	白腹琉璃	Cyanoptila cyanomelana	Blue-and-white Flycatcher	過、稀
515	琉璃藍鶲	Cyanoptila cumatilis	Zappey's Flycatcher	?
516	銅藍鶲	Eumyias thalassinus	Verditer Flycatcher	冬、稀
517	白喉短翅鶇	Brachypteryx leucophris	Lesser Shortwing	無
518	小翼鶇	Brachypteryx montana	White-browed Shortwing	留、普
519	紅尾歌鴝	Larvivora sibilans	Rufous-tailed Robin	過、稀
520	日本歌鴝	Larvivora akahige	Japanese Robin	冬、稀
521	琉球歌鴝	Larvivora komadori	Ryukyu Robin	迷
522	藍歌鴝	Larvivora cyane	Siberian Blue Robin	過、稀
523	藍喉鴝	Luscinia svecica	Bluethroat	冬、稀
524	台灣紫嘯鶇	Myophonus insularis	Taiwan Whistling-Thrush	留、普
525	白斑紫嘯鶇	Myophonus caeruleus	Blue Whistling-Thrush	迷
526	小剪尾	Enicurus scouleri	Little Forktail	留、稀
527	野鴝	Calliope calliope	Siberian Rubythroat	冬、普/過、普
528	白尾鴝	Myiomela leucura	White-tailed Robin	留、不普
529	藍尾鴝	Tarsiger cyanurus	Red-flanked Bluetail	冬、不普
530	白眉林鴝	Tarsiger indicus	White-browed Bush-Robin	留、不普
531	栗背林鴝	Tarsiger johnstoniae	Collared Bush-Robin	留、普
532	白眉鶲	Ficedula zanthopygia	Korean Flycatcher	過、稀
533	綠背姬鶲	Ficedula elisae	Green-backed Flycatcher	?
534	黃眉黃鶲	Ficedula narcissina	Narcissus Flycatcher	過、稀
535	白眉黃鶲	Ficedula mugimaki	Mugimaki Flycatcher	冬、稀/過、稀

編號	中文名	學名	英文名	遷留屬性
536	銹胸藍姬鶲	Ficedula sordida	Slaty-backed Flycatcher	迷
537	黃胸青鶲	Ficedula hyperythra	Snowy-browed Flycatcher	留、普
538	橙胸姬鶲	Ficedula strophiata	Rufous-gorgeted Flycatcher	迷
539	紅喉鶲	Ficedula albicilla	Taiga Flycatcher	冬、稀
540	紅胸鶲	Ficedula parva	Red-breasted Flycatcher	冬、稀
541	藍額紅尾鴝	Phoenicurus frontalis	Blue-fronted Redstart	迷
542	鉛色水鴝	Phoenicurus fuliginosus	Plumbeous Redstart	留、普
543	白頂溪鴝	Phoenicurus leucocephalus	White-capped Redstart	無
544	赭紅尾鴝	Phoenicurus ochruros	Black Redstart	迷
545	黃尾鴝	Phoenicurus auroreus	Daurian Redstart	冬、不普
546	白喉磯鶇	Monticola gularis	White-throated Rock-Thrush	迷
547	藍磯鶇	Monticola solitarius	Blue Rock-Thrush	留、稀/冬、普
548	黑喉鴝	Saxicola maurus	Siberian Stonechat	冬、不普/過、不普
549	白斑黑石䳡	Saxicola caprata	Pied Bushchat	無
550	灰叢鴝	Saxicola ferreus	Gray Bushchat	過、稀
551	穗䳡	Oenanthe oenanthe	Northern Wheatear	迷
552	白頂䳡	Oenanthe pleschanka	Pied Wheatear	無
553	漠䳡	Oenanthe deserti	Desert Wheatear	迷
554	沙䳡	Oenanthe isabellina	Isabelline Wheatear	迷
C76	鶇科	Turdidae		
555	白眉地鶇	Geokichla sibirica	Siberian Thrush	過、稀
556	橙頭地鶇	Geokichla citrina	Orange-headed Thrush	迷
557	白氏地鶇	Zoothera aurea	White's Thrush	冬、普
558	虎斑地鶇	Zoothera dauma	Scaly Thrush	留、稀
559	灰背鶇	Turdus hortulorum	Gray-backed Thrush	過、稀
560	烏灰鶇	Turdus cardis	Japanese Thrush	過、稀
561	中國黑鶇	Turdus mandarinus	Chinese Blackbird	留、稀/冬、稀
562	白頭鶇	Turdus poliocephalus	Island Thrush	留、稀
563	白眉鶇	Turdus obscurus	Eyebrowed Thrush	冬、不普
564	白腹鶇	Turdus pallidus	Pale Thrush	冬、普
565	赤腹鶇	Turdus chrysolaus	Brown-headed Thrush	冬、普
566	黑頸鶇	Turdus atrogularis	Black-throated Thrush	迷
567	赤頸鶇	Turdus ruficollis	Red-throated Thrush	迷
568	斑點鶇	Turdus eunomus	Dusky Thrush	冬、不普
569	紅尾鶇	Turdus naumanni	Naumann's Thrush	冬、不普
570	寶興歌鶇	Turdus mupinensis	Chinese Thrush	迷
C77	八哥科	Sturnidae		

編號	中文名	學名	英文名	遷留屬性
571	輝椋鳥	Aplonis panayensis	Asian Glossy Starling	引進種、不普
572	歐洲椋鳥	Sturnus vulgaris	European Starling	冬、稀/過、稀
573	粉紅椋鳥	Pastor roseus	Rosy Starling	迷
574	北椋鳥	Agropsar sturninus	Daurian Starling	過、稀
575	小椋鳥	Agropsar philippensis	Chestnut-cheeked Starling	過、稀
576	黑領椋鳥	Gracupica nigricollis	Black-collared Starling	引進種、不普
577	灰背椋鳥	Sturnia sinensis	White-shouldered Starling	冬、不普
578	灰頭椋鳥	Sturnia malabarica	Chestnut-tailed Starling	引進種、稀
579	絲光椋鳥	Spodiopsar sericeus	Red-billed Starling	冬、不普
580	灰椋鳥	Spodiopsar cineraceus	White-cheeked Starling	留、稀/冬、不普
581	家八哥	Acridotheres tristis	Common Myna	引進種、普
582	林八哥	Acridotheres fuscus	Jungle Myna	引進種、稀
583	白尾八哥	Acridotheres javanicus	Javan Myna	引進種、普
584	八哥	Acridotheres cristatellus	Crested Myna	留、不普
C78	啄花科	Dicaeidae		
585	綠啄花	Dicaeum minullum	Plain Flowerpecker	留、不普
586	紅胸啄花	Dicaeum ignipectus	Fire-breasted Flowerpecker	留、普
C79	吸蜜鳥科	Nectariniidae		
587	黃腹花蜜鳥	Cinnyris jugularis	Olive-backed Sunbird	迷
588	藍喉太陽鳥	Aethopyga gouldiae	Gould's Sunbird	迷
589	叉尾太陽鳥	Aethopyga christinae	Fork-tailed Sunbird	迷
C80	岩鷚科	Prunellidae		
590	岩鷚	Prunella collaris	Alpine Accentor	留、普
591	棕眉山岩鷚	Prunella montanella	Siberian Accentor	迷
C81	鶺鴒科	Motacillidae		
592	山鶺鴒	Dendronanthus indicus	Forest Wagtail	冬、稀
593	西方黃鶺鴒	Motacilla flava	Western Yellow Wagtail	過、稀
594	東方黃鶺鴒	Motacilla tschutschensis	Eastern Yellow Wagtail	冬、普/過、普
595	黃頭鶺鴒	Motacilla citreola	Citrine Wagtail	過、稀
596	灰鶺鴒	Motacilla cinerea	Gray Wagtail	冬、普
597	白鶺鴒	Motacilla alba	White Wagtail	留、普/冬、普/迷
598	日本鶺鴒	Motacilla grandis	Japanese Wagtail	迷
599	大花鷚	Anthus richardi	Richard's Pipit	冬、不普
600	布萊氏鷚	Anthus godlewskii	Blyth's Pipit	迷
601	草地鷚	Anthus pratensis	Meadow Pipit	迷
602	粉紅胸鷚	Anthus roseatus	Rosy Pipit	迷
603	林鷚	Anthus trivialis	Tree Pipit	迷

編號	中文名	學名	英文名	遷留屬性
604	樹鷚	Anthus hodgsoni	Olive-backed Pipit	冬、普
605	白背鷚	Anthus gustavi	Pechora Pipit	過、不普
606	赤喉鷚	Anthus cervinus	Red-throated Pipit	冬、不普
607	水鷚	Anthus spinoletta	Water Pipit	迷
608	黃腹鷚	Anthus rubescens	American Pipit	冬、稀
C82	連雀科	Bombycillidae		
609	黃連雀	Bombycilla garrulus	Bohemian Waxwing	迷
610	朱連雀	Bombycilla japonica	Japanese Waxwing	迷
C83	鐵爪鵐科	Calcariidae		
611	鐵爪鵐	Calcarius lapponicus	Lapland Longspur	迷
612	雪鵐	Plectrophenax nivalis	Snow Bunting	迷
C84	鵐科	Emberizidae		
613	冠鵐	Melophus lathami	Crested Bunting	迷
614	白頭鵐	Emberiza leucocephalos	Pine Bunting	迷
615	草鵐	Emberiza cioides	Meadow Bunting	迷
616	白頂鵐	Emberiza stewarti	Chestnut-breasted Bunting	迷
617	紅頸葦鵐	Emberiza yessoensis	Ochre-rumped Bunting	迷
618	白眉鵐	Emberiza tristrami	Tristram's Bunting	過、稀
619	赤胸鵐	Emberiza fucata	Chestnut-eared Bunting	冬、稀/過、稀
620	黃眉鵐	Emberiza chrysophrys	Yellow-browed Bunting	過、稀
621	小鵐	Emberiza pusilla	Little Bunting	冬、稀/過、不普
622	田鵐	Emberiza rustica	Rustic Bunting	過、稀
623	黃喉鵐	Emberiza elegans	Yellow-throated Bunting	冬、稀
624	金鵐	Emberiza aureola	Yellow-breasted Bunting	過、稀
625	銹鵐	Emberiza rutila	Chestnut Bunting	過、不普
626	黑頭鵐	Emberiza melanocephala	Black-headed Bunting	過、稀
627	褐頭鵐	Emberiza bruniceps	Red-headed Bunting	迷
628	野鵐	Emberiza sulphurata	Yellow Bunting	過、稀
629	黑臉鵐	Emberiza spodocephala	Black-faced Bunting	冬、普
630	灰鵐	Emberiza variabilis	Gray Bunting	迷
631	葦鵐	Emberiza pallasi	Pallas's Bunting	冬、稀
632	蘆鵐	Emberiza schoeniclus	Reed Bunting	迷
C85	雀科	Fringillidae		
633	花雀	Fringilla montifringilla	Brambling	冬、稀
634	褐鷽	Pyrrhula nipalensis	Brown Bullfinch	留、不普
635	灰鷽	Pyrrhula erythaca	Gray-headed Bullfinch	留、不普
636	歐亞鷽	Pyrrhula pyrrhula	Eurasian Bullfinch	迷

編號	中文名	學名	英文名	遷留屬性
637	普通朱雀	Carpodacus erythrinus	Common Rosefinch	冬、稀
638	台灣朱雀	Carpodacus formosanus	Taiwan Rosefinch	留、普
639	北朱雀	Carpodacus roseus	Pallas's Rosefinch	迷
640	金翅雀	Chloris sinica	Oriental Greenfinch	冬、稀
641	普通朱頂雀	Acanthis flammea	Common Redpoll	迷
642	黃雀	Spinus spinus	Eurasian Siskin	冬、稀
643	臘嘴雀	Coccothraustes coccothraustes	Hawfinch	冬、稀
644	小桑鳲	Eophona migratoria	Yellow-billed Grosbeak	冬、稀
645	桑鳲	Eophona personata	Japanese Grosbeak	冬、稀
C86	**麻雀科**	**Passeridae**		
646	家麻雀	Passer domesticus	House Sparrow	迷
647	山麻雀	Passer rutilans	Russet Sparrow	留、稀
648	麻雀	Passer montanus	Eurasian Tree Sparrow	留、普
C87	**梅花雀科**	**Estrildidae**		
649	橙頰梅花雀	Estrilda melpoda	Orange-cheeked Waxbill	引進種、不普
650	白喉文鳥	Euodice malabarica	Indian Silverbill	引進種、不普
651	白腰文鳥	Lonchura striata	White-rumped Munia	留、普
652	斑文鳥	Lonchura punctulata	Nutmeg Mannikin	留、普
653	黑頭文鳥	Lonchura atricapilla	Chestnut Munia	留、稀/引進種、稀

遷留屬性名詞解釋

遷留屬性	說明	遷留屬性	說明
冬	冬候鳥	夏	夏候鳥
留	留鳥	過	過境鳥
稀	稀有鳥	迷	迷鳥
海	海鳥	無	在台灣本島沒有被發現的鳥種
雜	雜交鳥種	特亞	特有亞種
引進種	外來種，自國外進口的鳥種	普	普遍可見的鳥種／不普：不普遍見到的鳥種（比稀有鳥種常見）
蘭嶼稀	在蘭嶼的稀有鳥種	蘭嶼普	在蘭嶼的普鳥
蘭嶼不普	在蘭嶼的不普鳥	蘭嶼綠島普	在蘭嶼、綠島地區的普鳥
花蓮台東恆春半島普	在花東、恆春半島地區的普鳥		

※ 台灣重要野鳥棲地、各地鳥會聯絡資訊、台灣鳥類名錄等資訊來源中華民國野鳥學會官網（open data）。

 各地鳥會聯絡資訊 附錄

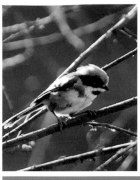

鳥會名稱	地址	聯絡電話
中華民國野鳥學會	台北市文山區景隆街36巷3號	(02)86631252
台灣野鳥協會	台中市南區建國南路二段218號	(04)22600518
基隆市野鳥學會	基隆市仁愛區南榮路177號2 樓	(02)24274100
台北市野鳥學會	台北市大安區復興南路二段160巷3號1樓	(02)23259190
桃園市野鳥學會	桃園市桃園區昌宏十二街504號	(03)2208667
新竹市野鳥學會	新竹市東區光復路二段246號4樓之1	(03)5728675
彰化縣野鳥學會	彰化市大埔路492號5樓	(04)7110306
雲林縣野鳥學會	雲林縣斗南鎮信義路242巷2號1樓	(05)5966970
嘉義市野鳥學會	嘉義市保成路195號	(05)2750667
嘉義縣野鳥學會	嘉義縣朴子市祥和二路西段9號	(05)3621839
台南市野鳥學會	台南市中西區南門路237巷10號3樓	(06)2138310
高雄市野鳥學會	高雄市前金區中華四路282號6 樓	(07)2152525
屏東縣野鳥學會	屏東市大連路62號之15號	(08)7351581
宜蘭縣野鳥學會	宜蘭縣員山鄉石頭厝路200號	0912-905929
花蓮縣野鳥學會	花蓮市德安一街94巷9號	(03)8339434
台東縣野鳥學會	台東市正氣路192號	(08)9322678

LENSPEN®

加拿大LENSPEN為原創之鏡頭清潔筆品牌
請購買獨家總代理：艾克鍶貿易有限公司
-GLOBAL XTRADE Co., LTD 進口之正品清潔筆
www.lenspen.tw & www.lenspen.com.tw

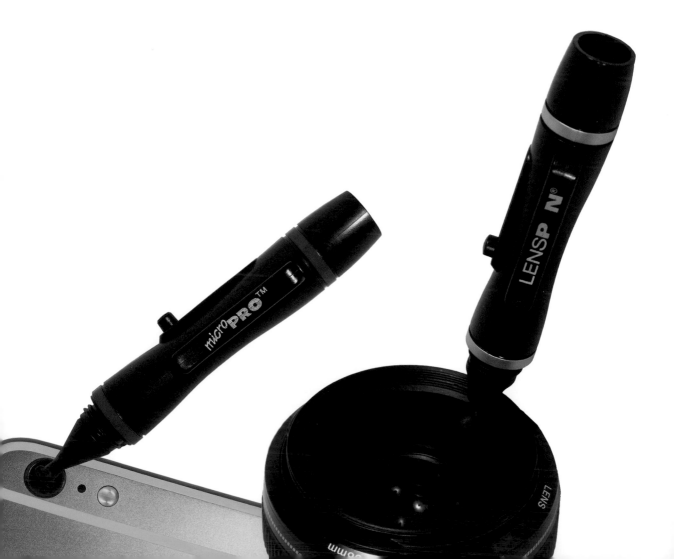

暢玩 在台灣

台北週末小旅行

52條路線，讓你週週遊出好心情

作者：許恩婷、黃品棻、邱恆安／攝影：楊志雄／定價：320元

台北這麼大，週末去哪裡？一次收錄52條輕旅行路線，揭露275個魅力景點！自然人文、浪漫文青、玩樂童趣、休閒踏青、懷舊古蹟，一共有5大主題，帶你體驗玩不膩的大台北！

YouBike遊台北

大台北15區×58個站×220個特色景點

作者：許恩婷／攝影：楊志雄／定價：420元

繁忙的都市生活是否讓你更渴望優閒時光？遊台北，騎YouBike最新潮！赤峰街逛文創小店、新莊廟街品老字號美食，寧夏夜市裡湊熱鬧……還有隱藏版景點及推薦旅遊路線，約上好友，踩上踏板，以時速20公里的慢騎，漫遊於台北。

慢旅。台灣

15條深度旅遊路線，看見台灣最美的風景

作者：馬繼康／定價：320元

靜下心，慢走細賞，讓旅行不再只是走馬看花，而是一生難忘的珍貴回憶！有些地方或許你早就去過了，重度自由旅行者馬繼康，帶你了解美麗風景外的點點滴滴，用心聆聽最動人的小鎮故事，玩出不一樣的台灣慢旅行。

台中·城市輕旅行

文創×美食×品味一網打盡

作者：林麗娟／攝影：陳招宗／定價：340元

太陽餅、逢甲夜市、一中街、新社花海之外，台中還有更多更多好玩、好吃、好看的！咖啡職人的本土咖啡、喝茶也可以很新潮、澳洲人為台灣親手打造的超美味肉腸……從上個世代的華麗，到今日的多姿多采！台中，和你想的不一樣！

台南美好小旅行

老城市。新靈魂。慢時光

作者：凌予／定價：320元

見證歲月的歷史古蹟，藏身巷弄的新興商店、翻玩創意的風格民宿，姿態優雅的靜謐咖啡館、女孩最愛的夢幻點心，新穎獨特的文創好店。放慢腳步，優遊台南，一起聽城市說故事……

高雄美好小旅行

在地美食×文創新星×懷舊古蹟

作者：江明麗／攝影：盧大中／定價：350元

6大主題規畫×64處專屬高雄的海派浪漫，體驗南台灣溫暖人情，享受港都的燦爛陽光！老眷村、舊城門VS.新興文創園區……別再說它是文化沙漠，高雄比你想的更好玩！出發吧，來認識不一樣的高雄！

台東的100件小事

逛市集、學衝浪、當農夫，一起緩慢過日子

作者：台東製造／定價：380元

金針花、金城武樹……你以為，台東只有這些「特產」嗎？跟著魚群一起晨泳，品嘗部落VUVU特製搖搖飯，在山裡尋找會走路的樹，在海岸伴著樂聲航向月光海……透過在地人推薦的100件小事，帶你玩不一樣的台東，學習正港的慢活。

花蓮美好小旅行

巷弄小吃×故事建築×天然美景

作者：江明麗／定價：320元

花蓮也可以這樣玩！6大主題規畫×60個必訪景點，帶你大啖巷弄裏古早味、入住風格獨具的旅店、品嘗紅透半邊天的排隊美食。無論你是想單純的出去走走或是來場深度的文化之旅，花蓮絕對是值得你探訪的城市，一個得天獨厚的好地方。

我去安地斯山一下

謝忻的南美洲之旅

作者：謝忻／定價：390元

闖蕩演藝圈十多年，忙碌的謝忻決定要讓自己放一次大假！以最節省的方式，展開長達20天的南美洲自助行。謝忻用自己獨特的視角，一點一滴，寫下途中所見，細膩的觀察、溫暖的人情關懷，為讀者勾勒出不一樣的南美風貌，

真正活一次，我的冒險沒有盡頭！

從北越橫跨柬埔寨，一場6000公里的摩托車壯遊

作者：黃禹森／定價：380元

「人生沒有白走的路，每一步都算數」樂壇大師──李宗盛這麼說過。而黃禹森帶著相同的信念，用60天、35000元、超過6000公里路途騎著一台摩托車，踏遍東南亞，找出自己的生活之道，對他而言，這樣的人生，才叫活著！

全世界都是我家

一家五口的環遊世界之旅

作者：賴啟文、賴玉婷／定價：380元

因為旅行相識，組成家庭的兩夫妻，在三個孩子陸續報到後，攤開地圖，準備帶著孩子一起旅行，地圖上的每一個國家、每一個城市，看來都是可以駐足的好地方，那就……每個地方都去吧！背起背包、揹起孩子，全家環遊世界去！

搖滾吧！環遊世界

作者：Hance & Mengo／定價：320元

環遊世界對你而言，是否就像天方夜譚？跟著Hance & Mengo橫跨亞、歐、非、美4大洲，展開365天的環球蜜月之旅！漫遊超過20國、50座城鎮，用最貼近在地生活的方式，展現最真的自我，找尋最真的感動！

姊妹揪團瘋首爾

美妝保養×時尚購物×浪漫追星×道地美食，一起去首爾當韓妞

作者：顏安娜／定價：360元

百萬人氣部落格主安娜帶路，讓你一手掌握韓妞最愛的魅力景點！系統性整理美妝保養品牌、結合韓巢地圖，掃描QR code輕鬆就到達、分區導覽，蒐羅各地超過250個人氣景點、五天四夜追韓劇，懶人包行程滿足你的追星需求！

姊妹揪團瘋釜山

地鐵暢遊×道地美食×購物攻略×打卡聖地，延伸暢遊新興旅遊勝地大邱

作者：顏安娜、高小琪／定價：360元

繼《姊妹揪團瘋首爾》好評，再推新作，為女孩打造，帶你玩出最精采的釜山！結合韓巢地圖，掃描QR code輕鬆達到目的地，路痴再也不用怕；熱門美食附上中韓對照，不懂韓文也能吃透透，開心玩遍釜山與大邱！

享受吧！曼谷小旅行

購物×文創×美食×景點，旅遊達人帶你搭地鐵遊曼谷

作者：蔡志良／定價：350元

你對曼谷的印象是什麼？潑水節、泰式奶茶、炙熱的天氣？搭火車衝進市場，蹲低才能參拜的佛像，在船上吃飯賞夜景，到佛寺學傳統按摩……最超值的玩法，五星級的享受，不用花大錢，就能來場很「文青」的曼谷小旅行！

翻轉旅程──不一樣的世界遺產之旅

作者：馬繼康／定價：370元

你是否曾在熱汽球上俯瞰卡帕多奇亞的縱橫溝壑，卻不知道它的地底下，埋藏著另一片風景？跟著旅遊達人馬繼康，深度探訪各地世界遺產，讓他用最溫柔善解的旅行思維，翻轉你對世界遺產的過往印象，更翻轉你的人生旅程！

京町家住一晚

千元入住京都老屋民宿

作者：陳淑玲、游琁如／定價：320元

你知道嗎？只要1000元台幣就能入住京都百年民宿！掀起暖簾、坐於坪庭享受老屋的寧靜閒適。漫遊於京町家周邊，品味在地人愛的茶屋、美食；遊逛寺廟、找尋藝妓優雅身影……為自己安排一場緩慢、深刻的民宿之旅。

東京小日子

Long stay！校園生活×打工賺錢×暢玩東京

作者：妙妙琳／定價：300元

人生值得冒險一次，日文程度不是問題！留學・打工度假・小旅行都能順利通關！本書是部落格文章重新蛻變後的新面貌，不只是旅遊書更可作為留學打工小秘笈！讓妙妙琳陪您一起東京LONG STAY吧！

關西單車自助全攻略

無料達人帶路，到大阪、京都騎單車過生活！

作者：Carmen Tang／定價：350元

到關西騎單車吧！循著旅遊達人提供的踩踏路線，穿梭在大阪、京都的小徑巷弄。附詳實的地圖、QRcode資訊，初到日本遊玩的人，也能輕鬆完成屬於自己的單車之旅。

100家東京甜點店朝聖之旅

漫遊東京的甜點地圖

作者：Daruma／定價：420元

「去東京，不吃甜點就太可惜了！」本書蒐羅在日本東京的100家甜點專賣店，帶你走遍大街小巷的老舖新店，品嘗甜點，拜訪職人，體驗不一樣的朝聖之旅！

倫敦地鐵購物遊

5大區人氣商圈×300家精選好店，時尚達人帶你走跳倫敦

作者：蔡志良／定價：450元

究竟什麼是英倫時尚？又該如何抓住折扣良機？就讓倫敦旅遊達人告訴你！跟他一起乘著地鐵，在時尚之都尋寶，買精品、吃美食、逛趣味市集，感受最時髦、最浪漫、最典雅的倫敦！

別怕！B咖也能闖進倫敦名牌圈

留學×打工×生活，那些倫敦人教我的事

作者：湯姆（Thomas Chu）／定價：360元

一樣是海外打工度假，他卻在APPLE、Burberry、AllSaints……等品牌工作！讓湯姆來告訴你，打工度假不是只能在果園、農場、餐廳……你可以擁有更好的！橫跨留學、工作、生活，倫敦教給他的三年，跟別人都不一樣。

闖進別人家的廚房

市場採買×私房食譜 橫跨歐美6大國家找家鄉味

作者：梁以青／定價：395元

食物，滿足的從來不只是胃囊，更是乾涸的心靈。一個單身女子，一趟回歸原點的旅程，卻意外闖進了別人家的廚房，從墨西哥媽媽到法國型男主廚再到義大利奶奶，從美洲一路到歐洲，開啟了一場舌尖上的冒險之旅。

歐洲市集小旅行

巷弄小舖×美好雜貨×夢幻玩物

作者：石澤季里／譯者：程馨頤／定價：290元

慢踱在歐洲二手市集的巷弄中，細品歷史或偶然在鄉間小鎮的市場上，與夢幻逸品美妙相遇。勃艮第、普羅旺斯、布魯塞爾、阿姆斯特丹、哥本哈根……帶你漫步歐洲15處古董雜貨集散地與周邊的私房景點！

野鳥攝影

從器材選購、拍攝技巧到辦一場屬於自己的攝影展

作　　者	范國晃	
編　　輯	吳嘉芬	
校　　對	吳嘉芬、徐詩淵、黃莛勻	
封面設計	劉錦堂	
美術設計	劉錦堂、曹文甄	

發 行 人　程顯灝
總 編 輯　呂增娣
主　　編　徐詩淵
資深編輯　鄭婷尹
編　　輯　吳嘉芬、林憶欣
編輯助理　黃莛勻
美術主編　劉錦堂
美術編輯　曹文甄、黃珮瑜
行銷總監　呂增慧
資深行銷　謝儀方、吳孟蓉

發 行 部　侯莉莉
財 務 部　許麗娟、陳美齡
印　務　許丁財
出 版 者　四塊玉文創有限公司

總 代 理　三友圖書有限公司
地　　址　106台北市安和路2段213號4樓
電　　話　(02) 2377-4155
傳　　真　(02) 2377-4355
E-mail　service@sanyau.com.tw
郵政劃撥　05844889 三友圖書有限公司

總 經 銷　大和書報圖書股份有限公司
地　　址　新北市新莊區五工五路2號
電　　話　(02) 8990-2588
傳　　真　(02) 2299-7900

製版印刷　卡樂彩色製版印刷有限公司

初　　版　2018年10月
定　　價　新臺幣450元
I S B N　978-957-8587-42-7（平裝）

http://www.ju-zi.com.tw

三友圖書
友直 友諒 友多聞

國家圖書館出版品預行編目(CIP)資料

野鳥攝影：從器材選購、拍攝技巧到辦一場屬
於自己的攝影展 / 范國晃作. -- 初版. -- 臺北市
：四塊玉文創, 2018.10
　面；　公分
ISBN978-957-8587-42-7(平裝)

1.動物攝影 2.攝影技術 3.鳥類
953.4　　　　　　　　　　107014757

親愛的讀者：

感謝您購買《野鳥攝影：從器材選購、拍攝技巧到辦一場屬於自己的攝影展》一書，為感謝您對本書的支持與愛護，只要填妥本回函，並寄回本社，即可成為三友圖書會員，將定期提供新書資訊及各種優惠給您。

姓名 _____ 出生年月日 _____

電話 _____ E-mail _____

通訊地址 _____

臉書帳號 _____

部落格名稱 _____

1 年齡
□18歲以下 　□19歲～25歲 　□26歲～35歲 　□36歲～45歲 　□46歲～55歲
□56歲～65歲 　□66歲～75歲 　□76歲～85歲 　□86歲以上

2 職業
□軍公教 □工 □商 □自由業 □服務業 □農林漁牧業 □家管 □學生
□其他 _____

3 您從何處購得本書？
□博客來 　□金石堂網書 　□讀冊 　□誠品網書 　□其他 _____
□實體書店 _____

4 您從何處得知本書？
□博客來 　□金石堂網書 　□讀冊 　□誠品網書 　□其他
□實體書店 _____ □FB（三友圖書-微胖男女編輯社） _____
□好好刊（雙月刊） 　□朋友推薦 　□廣播媒體

5 您購買本書的因素有哪些？（可複選）
□作者 □內容 □圖片 □版面編排 □其他 _____

6 您覺得本書的封面設計如何？
□非常滿意 □滿意 □普通 □很差 □其他

7 非常感謝您購買此書，您還對哪些主題有興趣？（可複選）
□中西食譜 □點心烘焙 □飲食類 □旅遊 □養生保健 □瘦身美妝 □手作 □寵物
□商業理財 □心靈療癒 □小說 □其他 _____

8 您每個月的購書預算為多少金額？
□1,000元以下 　□1,001～2,000元 □2,001～3,000元 □3,001～4,000元
□4,001～5,000元 □5,001元以上

9 若出版的書籍搭配贈品活動，您比較喜歡哪一類型的贈品？（可選2種）
□食品調味類 　□鍋具類 　□家電用品類 　□書籍類 　□生活用品類 　□DIY手作類
□交通票券類 　□展演活動票券類 　□其他 _____

10 您認為本書尚需改進之處？以及對我們的意見？

感謝您的填寫，
您寶貴的建議是我們進步的動力！